VIES

DES FAMEUX

SCULPTEURS.

VIES
DES FAMEUX
SCULPTEURS,
DEPUIS LA RENAISSANCE
DES ARTS,
AVEC LA DESCRIPTION

DE LEURS OUVRAGES.

Par M. D***, *de l'Académie Royale des Belles-Lettres de la Rochelle.*

[manuscript annotation: *argenville*]

Heureux qui jusqu'au temps du terme de sa vie
Des Beaux-Arts amoureux, peut cultiver leurs fruits.
VOLT.

TOME SECOND.

A PARIS,
Chez DEBURE l'aîné, Libraire de la Bibliothèque du Roi & de l'Académie Royale des Inscriptions & Belles-Lettres, rue Serpente, hôtel Ferrand, n°. 6.

M. DCC. LXXXVII.
Avec Approbation & Privilége du Roi.

DISCOURS

SUR LA SCULPTURE.

L'ORIGINE de la Sculpture est assez incertaine ; il est vraisemblable qu'elle a précédé l'invention de la Peinture. Les anciens ne nous le font-ils pas entendre ? Lorsqu'ils élevèrent, dit Pline, des statues à ces deux arts, ils firent d'or celle de la Sculpture, & d'argent celle de la Peinture, ils mirent la première à droite & la seconde à gauche.

Née en Egypte, la Sculpture s'occupa à ériger des statues aux dieux & aux personnages célèbres, long-temps avant qu'on eût songé à les peindre. L'histoire qui nous en a conservé la mémoire ne dit rien de leurs portraits. D'ailleurs on eut beaucoup moins de peine à faire prendre à la pierre une figure humaine

qu'à peindre l'homme sur une toile. La Sculpture pratiquée par les Egyptiens, s'exerça d'abord sur l'argile, ensuite sur le bois & l'ivoire ; elle entreprit enfin de donner une forme à la pierre & au métal. Elle ne put cependant sortir de l'enfance parmi eux, ils ne surent faire que des figures grossières & maniérées. Plusieurs siècles s'écoulèrent avant que les Grecs fussent parvenus à la perfectionner.

On vante beaucoup l'adresse de Dédale. A l'aide de quelques outils de son invention, il réussit, dit on, à faire des ouvrages de Sculpture, qui parurent autant de chefs-d'œuvres aux Grecs ses contemporains. Accoutumés à ne voir que des statues dont les yeux étoient fermés, les bras pendans, les pieds collés l'un contre l'autre, ils regardèrent comme un prodige que Dédale eût ouvert les yeux aux siennes, qu'il leur eût donné une attitude, des gestes : on

publia que ses figures marchoient, & qu'il leur communiquoit de l'esprit & de la vie. Ses talens, ou plutôt son industrie, firent une telle impression, qu'elle duroit encore dix siècles après lui. A bien apprécier la célébrité de Dédale, il ne la dût qu'à l'ignorance de ses contemporains : l'antiquité seule de ses ouvrages leur donnoit du prix. Ils servoient de pièces curieuses de comparaison, pour connoître par quels degrés la Sculpture avoit passé.

Il seroit cependant injuste de refuser à Dédale le nom de fondateur de l'Ecole d'Athènes, qui produisit un si grand nombre de fameux Artistes. Les Phidias, les Alcamène, les Praxitèle, les Lysippe, les Scopas, dont les productions faisoient l'ornement de la Grèce, remontoient jusqu'à Dédale par une chaîne non interrompue & le regardoient comme leur maître. Phidias éleva la Sculpture au comble de la perfection;

Pline dit (1) qu'il fut l'inventeur de l'art de ciseler avec goût, art que Polyclète perfectionna. *Primusque artem toreuticen aperuisse atque demonstrasse meritò judicatur,......Polycletus consummasse.* On connoît cette épigramme de Martial, sur un de ses ouvrages si parfait, qu'il faisoit illusion:

Artis Phidiacæ toreuma clarum
Pisces aspicis: adde aquam, natabunt.

Pour faire encore mieux juger des talens de Phidias, je citerai un trait de Plutarque dans la Vie de Paul Emile. Ce Général visitant le temple de la ville d'Olympie, fut frappé de la statue de Jupiter, & s'écria: *le Jupiter de Phidias est le véritable Jupiter d'Homère*; éloge non moins flatteur pour l'Artiste qui a bien exprimé la pensée du Poëte, que pour Homère, qui a conçu toute la majesté du dieu.

(1) Hist. natur. lib. XXXIV.

DISCOURS.

Les Grecs dûrent à Phidias le goût de la belle nature, ils apprirent de lui à l'imiter. Peu d'Artistes ont réuni, comme lui, une extrême facilité à des talens éminens. Son esprit étoit orné de toutes les connoissances utiles à un homme de son art. Cicéron voulant donner une grande idée d'Hortense, disoit (2) que cet orateur, dès sa première jeunesse, n'avoit pas plutôt paru dans le monde, qu'il avoit été admiré & goûté comme les statues de Phidias. *Quinti Hortensii admodùm adolescentis ingenium, ut Phidiæ signum, simul aspectum & probatum est.*

On peut fixer aux jeux olympiques (3) les commencemens de la Sculpture en Grèce. Cette nation conservoit des statues faites par les élèves de Phidias, dont le principal mérite étoit d'être

(2) Brutus, n°. 228.
(3) Plin. Hist. nat. lib. XXXIV.

anciennes. Les dieux & les héros exercèrent d'abord le ciseau du statuaire; les vainqueurs aux jeux olympiques eurent bientôt cette distinction, ainsi que ceux qui avoient rendu à leur patrie d'importans services. On lit dans l'histoire (4) que Harmodius & Aristogiton reçurent les premiers cet honneur des Athéniens, pour avoir tué Hipparque, fils de Pisistrate & tyran d'Athènes, évènement dont la date est l'expulsion des Rois de Rome. Bientôt la reconnoissance étendit cette pratique par toute la terre.

Il est curieux de rechercher les causes qui ont concouru dans la Grèce à élever la Sculpture au degré de perfection où elle a été portée. Beaucoup d'Artistes s'y appliquoient, ils jouissoient d'une grande considération, les récompenses les plus flatteuses leur étoient assurées.

(4) Thucydide, Plutarque.

De quoi n'est pas capable le génie animé par ces motifs ? D'ailleurs la nature simple & belle dans leur climat ne présentoit à leurs yeux que des objets d'imitation. Leurs mœurs, leurs usages secondoient leurs efforts. Les exercices de la gymnastique leur offroient incessamment diverses natures nues. De-là, l'avantage inestimable de saisir les mouvemens dont elles sont susceptibles. A l'égard des femmes publiques, loin d'être parmi eux un objet de mépris, elles jouissoient de quelque estime. Quelle facilité n'y trouvoit-on pas pour dessiner d'après les plus parfaits modèles, & les étudier avec choix & discernement! Enfin la danse des Grecs étoit un tableau si parfait des passions, que les Sculpteurs en faisoient l'objet de leurs études. Ils saisissoient les attitudes qu'inspiroient aux danseurs les différens caractères de leur art, pour les exprimer avec autant de chaleur que de vérité

dans leurs figures. Tels sont les avantages auxquels les Grecs dûrent uniquement les beautés réelles, beautés sublimes, dont leurs sculptures offrent des modèles.

Si l'on cherche ce qui constitue cette beauté réelle, on le trouvera dans les proportions qui approchent de la perfection. Et ces proportions naissent de diverses beautés réunies, après qu'elles ont été remarquées dans différens objets. L'homme ne peut rien se figurer au-delà de la belle nature. Ses défauts ne s'offriront à ses yeux qu'en comparant soigneusement les individus. Ces comparaisons heureuses étoient très-faciles aux Grecs. Quel peuple, comme on vient de le voir, avoit des secours plus multipliés pour apercevoir les genres de beautés dans les diverses natures des deux sèxes? Malgré la variété infinie de leurs caractères, il en résulte nécessairement un tout,

dont les parties ont entre elles un rapport parfait.

Ce choix de la belle nature ne distingue pas moins supérieurement les ouvrages grecs, que la manière avec laquelle elle est rendue. On y découvre des graces sévères, vrai caractère de la beauté, un *faire* noble & simple, & presque toujours exempt d'affectation. Quel morceau que le Gladiateur mourant! L'Antinoüs rassemble les perfections du corps humain; la Vénus de Médicis, les attraits & les charmes de la beauté; l'Apollon du Belvedère a l'air d'une divinité; l'Hercule Farnèse une vigueur que de longs travaux ont un peu altérée. Le Laocoon passe pour l'ouvrage le plus parfait, né sous le ciseau des Grecs (5). Les auteurs de ces chefs-d'œuvres y ont constamment cher-

(5) Il a été fait de concert par trois Sculpteurs Rhodiens, Agesander, Polydore & Athenodor.

ché les belles formes, & y ont prouvé leur connoissance profonde de l'Anatomie qui les a quelquefois conduits à une trop forte expression des muscles. Si l'on ne les a point encore égalés dans ces parties, on a découvert depuis eux des vérités de chair, des beautés de sentiment qu'ils ont souvent négligées, ou qu'ils semblent avoir méconnues. Quelle sculpture grecque égale le Milon de Puget par les plis, les mouvemens de la peau, & la souplesse de la chair ? Le sang paroît couler dans ses veines. La carnation d'Andromède ne fait-elle pas illusion ?

Les Romains, devenus maîtres de la Grèce, la dépouillèrent de ses plus précieux monumens pour en décorer leur capitale, mais le génie des Sculpteurs Grecs échauffa peu celui de leurs Artistes, qui ne parvinrent pas même à les égaler.

Sous leurs premiers Rois & dans les

commencemens de la République on aperçoit de foibles traces de la culture des arts. Pline entre dans quelques détails à cet égard, auxquels je ne m'arrêterai point, pour passer rapidement au temps de Jules-César & sur tout au règne d'Auguste. C'est à cette époque qu'on peut dire que l'Architecture & la Sculpture ont paru avec quelque éclat chez les Romains. Les dépouilles de la Grèce, jusqu'alors vain ornement de leur capitale, commencèrent à devenir des objets d'imitation, leur nombre se multiplia, & les Artistes Grecs arrivèrent en foule à Rome.

Ceux qui ont lu l'histoire n'ignorent pas que chez les Romains leurs esclaves & leurs affranchis exerçoient seuls les arts. La vanité, l'ostentation, le faste qui animoient toutes leurs démarches, leur faisoient employer à leurs édifices des milliers de peuples soumis à leurs loix. En général les Romains excellèrent

peu dans la Sculpture. Leurs ſtatues dénuées d'élégance & de ſentiment le ſont auſſi de légèreté. Dans le ſiècle de leur ſplendeur ils reconnurent les Grecs pour leurs maîtres.

Excudent alii ſpirantia molliùs æra.

Pline eſt d'accord là-deſſus avec le Poëte latin. Les Romains n'approchèrent que de loin du goût fin & naturel d'Athènes. Cependant il paroît que la Sculpture ſe ſoutint juſqu'à l'Empereur Gallien, ſous lequel ſa décadence fut rapide. Les yeux des Artiſtes ſe fermèrent en quelque ſorte ſur les bas-reliefs antiques, dont Raphaël & ſes contemporains ſurent depuis tirer un ſi bon parti. Auſſi ne faut-il pas s'étonner que ces beaux morceaux n'aient plus formé d'hommes célèbres juſqu'au temps de Jules II. Au commencement du ſeizième ſiècle, le voile tomba des yeux des Sculpteurs, & Michel-Ange donna

le premier des modèles d'une grande manière. Ensuite sous Léon X & Clément VII parurent les plus fameux Artistes en tout genre dont l'Italie puisse se glorifier.

Ces observations préliminaires amènent naturellement quelques réflexions sur la Sculpture en elle-même & sur son objet. Le dessin en est le père, ainsi que de tous les arts. Comme il n'a d'autre origine que la raison même, il demande un jugement rare & singulier. Forme universelle, modèle de toutes les choses qu'offre la nature, il donne cette juste proportion qui est entre un corps & ses parties. De cette connoissance fondamentale naît l'idée que se forme l'Artiste & que sa main exécute ensuite. L'homme est la plus belle de toutes les créatures corporelles, il est aussi la plus difficile à représenter. Ainsi il est vrai de dire que le nu est la principale étude du Sculpteur. Elle est fondée sur la

connoissance des os, de l'anatomie, & sur l'imitation des parties & des mouvemens du corps humain.

L'habile homme qui se sert d'un modèle, ne se borne pas à copier ce qu'il voit. Rarement un tout enchanteur réunit les perfections possibles. Persuadé qu'il n'y a point de beautés dont la nature n'offre des exemples (6), l'Artiste recourt alors à d'autres modèles, & à l'exemple des anciens Sculpteurs Grecs, il fait un choix de ce que chacun a de plus parfait. Il se contente d'observer & de rendre les beautés de la nature, sans s'occuper du soin de l'embellir, étude qui l'éloigneroit également du vrai & du beau, mais il cherche un

(6) Si l'on me demande à quoi nous sommes redevables de l'Apollon du Belvédère, de l'Antinoüs, des Anges de Raphaël, des belles Femmes du Corrége, des Enfans de François Flamand, je répondrai que c'est nullement à un beau idéal qui n'existe point, mais à l'étude approfondie & méditée d'une nature choisie.

beau choisi, nom beaucoup plus convenable que le mot chimérique d'idéal, employé par quelques auteurs, qui n'étoient ni Peintres ni Sculpteurs.

La plupart des statuaires, peu familiarisés avec la pratique de dessiner sur le papier, font d'abord un petit modèle en cire de toute leur ordonnance, ensuite avec de la terre glaise ils en terminent un second, où est représenté dans les plus exactes proportions l'objet qui doit être exécuté en grand. Lorsque le modèle a plus de cinq ou six pieds, on le fait mouler sur la terre, lequel modèle en plâtre durcit promptement, & laisse cependant à l'Artiste le temps nécessaire pour le réduire aux formes qu'il veut lui faire prendre. Cet usage est fondé sur ce que les mesures d'une statue, par rapport à sa rondeur & à la pluralité de ses aspects, sont plus difficiles à observer que dans la Peinture, qui se sert avec succès des carreaux

pour étendre à la grandeur nécessaire l'ordonnance de son tableau. Le modèle une fois arrêté, on trace avec un charbon ou une pierre noire sur le bloc de marbre grossièrement ébauché la forme qu'il doit recevoir.

De toutes les matières convenables au Sculpteur, le bronze est celle qui se prête le plus à une certaine délicatesse, qui rend les figures plus souples, plus potelées, les enfans plus tendres & douillets ; on diroit que l'art ramollit ce métal, très fléxible, quoique très-dur.

Au reste, c'est le beau choix des formes, la pureté des contours, l'expression, l'art de draper, le génie qui fait le Sculpteur. Donner ce nom à des Tailleurs de pierre, ou celui d'Architecte à des Maîtres Maçons, c'est associer aux Poëtes ces versificateurs également dénués de feu & de génie. Il ne suffisoit pas chez les Grecs de savoir
manier

manier le pinceau ou le ciseau ; à un génie élevé ils joignoient la connoissance de l'Histoire, de la Fable, de la Géométrie, de la Perspective, de l'Anatomie, toutes sciences utiles à ceux qui professent les arts. En effet, qu'est-ce que la Peinture & la Sculpture ? sinon une histoire vivante, destinée à instruire la postérité des circonstances du sujet qu'elles représentent. On distingue avec beaucoup de raison les sujets allégoriques ou fabuleux d'avec les historiques. Un Artiste doit savoir que la licence des Poëtes convient aux premiers, mais qu'il faut bannir de la composition des autres tout ce qui n'a pas une exacte conformité avec la vérité de l'action, eu égard aux temps, aux lieux ou aux personnes. S'il s'en rapporte aux ouvriers, bornés pour la plupart à la pratique de leur art, dans combien d'erreurs ne donnera-t-il pas? de combien de fautes ses ouvrages ne seront-ils pas

parsemés ? Au lieu que s'il joint ses lumières & ses connoissances personnelles aux avis des personnes intelligentes dans les Beaux-Arts, tout ce qui sortira de ses mains aura l'empreinte de l'homme de lettres, de savant. Sannazar expliquoit la fable à Michel-Ange, & Rubens lisoit les Poëtes & les bons Auteurs.

Le Sculpteur n'est pas moins obligé que le Poëte, de mettre sous les yeux de son spectateur des images capables de l'émouvoir. Il ne peut y réussir que par le choix de traits frappans & animés d'une vive expression. Sans cela le plus beau marbre, la Sculpture le mieux travaillée ne feront pas plus d'impression qu'une versification pompeuse qui ne frappe que l'oreille. C'est à quoi l'on distingue le grand homme de l'homme médiocre. Le premier, toujours occupé de la partie poëtique de son art, retiendra son imagination ardente à mettre

dans ses ouvrages plus d'esprit que la nature du sujet ne le comporte, d'où il arrive que les traits les plus connus de l'histoire ou de la fable deviennent méconnoissables. Souvent pour représenter un sujet usé d'une manière en quelque façon neuve, on fait prendre le change au spectateur. Lysippe reprocha autrefois à Apelle d'avoir peint Alexandre avec des symboles qui ne lui convenoient point. Vous représentez ce héros, disoit Lysippe, la foudre à la main (7), & moi je lui ai donné une lance, parce que c'est ce qui le caractérise.

Combien donc le choix du sujet est-il important au Sculpteur ! J'ose dire qu'il l'est beaucoup plus qu'au Peintre. Privé du secours des épisodes qui sont au moins rares & en petit nombre, pour aider à l'intelligence & à l'intérêt du sujet, le Sculpteur ne peut s'exprimer

(7) Plutarq. *de Iside & Osiride.*

que par l'action de ses figures qui leur donne le mouvement & la vie, & annonçant clairement son sujet y jette de l'intérêt.

La Sculpture a l'avantage d'être l'interprète de tous les siècles. Nous lisons qu'Alexandre faisoit porter dans ses voyages un buste d'Hercule, fait par Lysippe, pour s'encourager par la vue d'un aussi parfait modèle. La ressemblance des héros s'est bien mieux conservée sur le marbre & sur l'airain que sur la toile. Tandis que les tableaux des Peintres de l'antiquité ne nous sont guère connus que par les descriptions des Historiens, nous possédons des statues & des bustes dont les auteurs vivoient sous Auguste & même sous Alexandre. C'est un des grands avantages que la Sculpture a sur la Peinture. De plus elle représente la nature même & rend son objet visible de tous les côtés. Une de ses principales difficultés

vient de l'obfervation de la diverfité des vues, difficulté que n'a pas la Peinture qui jouit de l'avantage d'effacer & de corriger fes défauts. Les fautes de fa rivale, au contraire, font irréparables dans les grandes figures fur-tout, qu'il eft fort aifé de gâter, fi l'on ôte tant foit peu au-delà du néceffaire.

Trois parties font effentielles à l'imitation de la nature, favoir l'invention, le deffin & la couleur. La Sculpture eft affranchie de la troifième, dont la difficulté eft telle que peu de Peintres l'ont poffédée. Par rapport à la première, il n'eft pas douteux que l'invention, fi néceffaire à tous les arts en général, n'ait plus d'étendue dans la Peinture que dans la Sculpture, moins fouvent occupée à des grouppes qu'un Peintre qui peint plus rarement une figure feule. La Poëfie eft auffi effentielle à l'un qu'à l'autre, elle élève celui qui la poffède fort au-deffus de fes confrères. L'hiftoire

de Niobé représentée en quinze figures liées ensemble par une seule action, prouve l'usage qu'un habile homme peut faire de la Poësie. Telle est à Rome la fontaine de la place Navone. Le Bernin, pour exprimer l'inutilité des tentatives faites de tout temps pour trouver les sources du Nil, lui a couvert la tête d'un voile ; idée que Lucain avoit rendue dans ces vers :

Arcanum natura caput non protulit ulli,
Nec licuit populis parvum te, Nile, videre.

Tel est encore le bas-relief où l'Algarde a représenté S. Léon, menaçant Attila de l'indignation de S. Pierre & de S. Paul, s'il a la hardiesse de saccager Rome. Cette composition sublime rappelle l'idée du tableau de Raphaël, qui expose le même sujet, mais avec quelle différence !

A l'égard du dessin, comme c'est lui qui donne la forme aux choses

représentées, on ne peut, sans lui, faire aucun usage des parties de la Peinture & de la Sculpture, au lieu que par le moyen du dessin seul il est facile de se rendre intelligible ; un seul trait de plume ou de crayon indique la chose qu'on veut exprimer. D'après ce principe, il est certain que la moitié des études d'un Peintre suffit pour devenir Sculpteur. Le ressort de la Peinture est immense, puisqu'il embrasse tout ce qui est visible, & qu'au contraire celui de la Sculpture est borné. Du reste la perspective & l'optique, excepté dans les bas-reliefs, lui sont moins nécessaires, sa figure étant ronde par elle-même, au lieu que le Peintre est obligé de lui donner de la rondeur sur une superficie unie, de colorier les objets suivant quils doivent l'être, de disposer ses figures sur des plans différens, & de produire par la magie du clair-obscur ces merveilleux effets, dont la nature avare a refusé

l'intelligence à de très-habiles gens d'ailleurs.

On pourroit conclure que la Sculpture est moins difficile que la Peinture, par le grand nombre d'élèves qui se distinguent en peu de temps dans le premier de ces arts, au lieu que dans le second un seul entre vingt s'élève à un degré éminent. La France fournit plus de Sculpteurs que de Peintres. La raison en est bien simple ; la manière d'y étudier les arts ; l'école Françoise s'est toujours principalement attachée au dessin. Au reste, si la médiocrité est plus fréquente dans la Sculpture, parce qu'elle est moins compliquée & qu'elle exige moins de parties, toutes néanmoins difficiles à acquérir, il est certain que pour les grands talens la difficulté est égale dans les deux arts. Ils demandent tous deux le même sentiment du beau & une imagination aussi sublime.

On a vu quelquefois la Peinture & la

Sculpture pratiquées par la même main : l'histoire des arts nous cite l'exemple de quatre (8) Sculpteurs célèbres qui ont manié le pinceau. Un même génie les anime, un même feu les allume, ainsi que les Peintres : ils ont également pour objet l'imitation de la nature, ils ne different que dans la marche. La Peinture, dont le point est fixe, emploie les ombres pour faire jouer ses lumières ; dans la Sculpture ces ombres varient dans leur point, l'Artiste est obligé de les penser quand il compose, ou qu'il travaille d'après nature, c'est ce qu'on appelle en Sculpture le dénouement, & dans la Peinture, effet. Peu accoutumé à cette harmonie plus étendue, le Sculpteur doit le plus souvent en manquer lorsqu'il veut peindre.

Enfin la Peinture & la Sculpture sont sœurs, leur noblesse est égale, & ce

(8) Michel-Ange, Bernin, Sarazin & Puget.

n'est que la prééminence de leurs productions qui peut faire préférer l'une à l'autre. Elles ont deux excès également à éviter, de ne prendre avis de personne & de s'arrêter aux diverses idées de chacun. Quant au premier l'histoire nous apprend qu'Apelle & Praxitèle cachés derrière leurs tableaux ou leurs statues, écoutoient les discours des connoisseurs, & que d'après l'avis de ces juges de leurs travaux, ils les retouchoient & les finissoient. Par rapport au second nous lisons que Polyclète faisoit deux statues du même sujet, l'une en secret & l'autre d'après un modèle exposé dans son attelier, qu'il retouchoit suivant l'avis du public. Toutes deux achevées, la première fut admirée & la seconde méprisée.

Il n'y a que le bas-relief qui rapproche le Sculpteur du Peintre, & où le premier doive mettre en pratique les règles de la perspective & de la dégradation.

Les anciens n'avoient pas assez d'intelligence de l'harmonie & du clair-obscur. Leurs bas-reliefs, quoique recommandables par la correction du dessin, sont pleins de sécheresse, leur champ est d'une même couleur.

Dans le temps qu'a été faite la colonne Trajane, on remarque ces défauts. Les figures y sont presque toutes sur la même ligne; si quelques-unes ont un plan différent, elles ne sont ni moins grandes ni moins marquées que les autres. Ainsi nulle proportion, nulle dégradation. Les modernes plus instruits placent sur le devant des figures presque de ronde bosse: les traits de celles qui sont derrière, sont plus ou moins articulés, & le fond est couvert d'objets simplement dessinés. Le bas-relief qu'a fait Girardon à la fontaine de la pyramide à Versailles, est un beau modèle en ce genre. Non-seulement les figures paroissent sortir de leur fond, mais éloignées les

unes des autres, on diroit qu'elles se perdent dans le lointain du paysage.

Ainsi ce n'est point un paradoxe d'avancer que les exemples des bas-reliefs anciens sont peu propres à instruire la jeunesse. Il n'y a que les personnes avancées dans les arts qui puissent en tirer quelque utilité pour la forme des vases, des instrumens & des ustensiles employés dans les cérémonies & les sacrifices.

L'antiquité nous offre trois sortes de bas-reliefs ; ceux de la colonne Trajane sont presque de relief ; celui qu'on appelle communément les danseuses, est de demi-relief ; le troisième, le plus agréable pour la forme, où sont des figures qui portent des animaux destinés à être sacrifiés à Jupiter, est plus plat & plus uni.

Les bas-reliefs servent à différens usages. Ou ils sont un accessoire dans l'Architecture, comme dans les frises,

les tables, les panneaux & les frontons; ou ils font le fujet principal, comme dans les arcs de triomphe: on peut encore les confidérer à l'égard de leur fituation & de la diftance de la vue. Les premiers doivent être fort doux, parce qu'il faut qu'ils foient fubordonnés à l'Architecture, & que les membres & les moulures foient dominans, pour conferver la beauté des ordres, mais quand ils font le fujet principal de l'ouvrage par la repréfentation d'actions mémorables, ils exigent plus de faillie, tout ce qui les accompagne ne devant fervir que d'ornement, comme les bordures aux tableaux. A l'égard des bas-reliefs éloignés de la vue, on doit leur donner beaucoup de relief, les toucher artiftement, & marquer les contours avec fermeté fur le fond, afin de les rendre plus vifibles, en obfervant néanmoins de quelle façon les places des bas-reliefs recevront la lumière, & confultant les

règles de l'optique pour ceux qu'on met dans les voûtes, qui doivent être vus d'une certaine distance.

Nous avons dit que les règles de l'optique & de la dégradation étoient peu connues des anciens. L'art de draper l'étoit-il davantage ? Beaucoup d'ouvrages excellens sont déparés par les draperies, quelques-uns en sont si chargés, qu'on peut leur appliquer ce qu'Ovide disoit d'une femme trop parée :

Pars minima est ipsa puella sui.

Les anciens singulièrement touchés de la beauté du nu, commençoient par mouiller les linges de leurs modèles, pour leur faire prendre les plis qu'ils avoient soigneusement arrangés. Ils se servoient d'étoffes si fines qu'elles se colloient aisément sur la peau, & ils les dessinoient ensuite. Accoutumés à user de vêtemens presque transparens, les draperies larges n'auroient pas réussi

à leurs yeux, leur habillement étoit la règle de ces draperies serrées.

Je demande s'il est naturel qu'un morceau d'étoffe qui doit pendre, reste collé contre un bras ou une jambe. On y remarque aussi peu de variété dans la forme & dans les plis suivant l'âge, l'état, l'attitude & le sèxe. Les habits des hommes ordinairement plus grossiers ne doivent-ils pas avoir des plis assez forts & en petit nombre, tandis que ceux des femmes étant d'une étoffe plus légère badinent au vent, & que leurs plis sont très-fins ? Malgré ces défauts, la manière de draper des Sculpteurs Grecs a souvent de grandes beautés. Y a-t-il rien de plus élégant & de plus noble que la draperie de la Niobé antique ? Les ouvrages dûs à l'âge le plus éclairé de l'art, offrent une variété singulière dans les plis de la robe & du manteau, conformes à ceux des vêtemens réels. Mais lorsque les Artistes

vouloient laisser voir les grâces & les mouvemens du nu, comme dans les statues des filles de Niobé, ils sacrifièrent tout à la beauté des chairs. Les vêtemens qui y sont adhérens sont extrêmement légers & collés sur les éminences, tandis qu'ils ne forment des plis qu'aux cavités. Ainsi on peut assurer qu'étudié avec intelligence & discernement, le plissé des draperies grecques donnera d'utiles leçons. L'ordre & le choix qui ont présidé à l'arrangement d'un grand nombre de petits plis les uns contre les autres, rendent estimables ces draperies mesquines, fortement appliquées aux figures, & souvent dénuées de goût & de vérité. C'est ce qui s'aperçoit aisément dans la Cléopâtre, & dans quantité d'autres.

Les modernes ont surpassé les anciens en cette partie. Leur *faire*, plus varié & moins froid, emploie heureusement les étoffes larges & jetées d'une grande manière.

manière. La matière la moins susceptible en apparence de devenir transparente, l'est devenue sous leur ciseau, & le marbre de la même couleur sert à distinguer les différentes étoffes.

C'est un grand art que celui de bien draper. On n'y réussit qu'en jetant les draperies de façon qu'elles caressent le nu toujours soupçonné sans être aperçu; il faut que la figure se dessine & que ses parties se retrouvent. Nulle indécision, nul embarras. Leur intention est de couvrir les membres, sur-tout ceux qui méritent le plus de l'être, elles sont destinées à empêcher que la statue ne paroisse nue & dépouillée. L'Artiste éclairé évitera les plis semblables à des vessies enflées par le vent, & des draperies voltigeantes, à moins qu'il ne traite des sujets où elles doivent nécessairement être agitées. S'il arrange leurs plis avec élégance, ce ne sera que dans les vêtemens qui prennent leur forme

de celle des parties du corps. Enfin il ne perdra point de vue qu'il est avantageux d'indiquer la naissance des plis des draperies, comme d'en faire un beau choix, & de les jeter d'une manière large avec noblesse & légèreté. Paul Véronèse & le Poussin, parmi les Peintres, ont excellé dans ce genre, & parmi les Sculpteurs, l'Algarde, le Gros, le Pautre & Coustou l'aîné.

Un Poëte moderne (11) a renfermé dans ces vers les règles de l'art de draper.

Sint faciles pannis flexus, sit grande volumen,
Sublimes amplique sinus, vaga lintea, parvi
Anfractus: ut flamma, volent, ut lympha dehiscant
Molliter, ut serpens sinuoso tramite currant,
Ac terctes palpent tactu leviore figuras.

Nous possédons ce qu'a produit de

(11) L'Abbé de Marsy, descendant des fameux Sculpteurs du même nom, dont on trouvera la vie dans cet Ouvrage. Il est auteur d'un Poëme latin sur la Peinture.

plus beau l'antiquité dans les arts, dont l'objet est de plaire par l'imitation de la nature. Son étude marche de pair avec celle des ouvrages des anciens, & ce n'est que par l'examen réfléchi des belles statues, qu'on apprend à la connoître dans ce qu'elle a de plus élégant & de plus parfait. La vue de ces chefs-d'œuvres échauffe l'imagination & l'élève à l'idée des grâces & de la noblesse. Le conseil qu'Horace donnoit aux Pisans de feuilleter jour & nuit les modèles que les Grecs nous ont laissés, convient parfaitement aux Sculpteurs. C'est en étudiant la saine antiquité que nos meilleurs Ecrivains ont composé les ouvrages qui passeront à la postérité. On l'a dit, & on ne sauroit trop le répéter, que les productions des anciens sont des sources inépuisables où sont renfermées toutes les finesses de l'art. L'homme intelligent doit choisir les beautés pour se les rendre propres, également en garde contre

la singularité bizare & l'imitation servile. Avec ce juste discernement Cicéron a imité Eschine & Démosthène, & Virgile a suivi les traces d'Homère.

VIES
DES FAMEUX
SCULPTEURS
DEPUIS LA RENAISSANCE
DES ARTS,
AVEC LA DESCRIPTION
DE LEURS OUVRAGES.

ITALIENS.

PROPERTIA DE ROSSI (1).

L'EXPÉRIENCE a démontré que les femmes sont capables d'atteindre à ce que les sciences

(1) Vasari.

Tome II. A

ont de plus haut, & de pénétrer dans ce qu'elles ont de plus profond. Il en est, à la vérité, peu qui veulent s'en donner la peine. Contentes de pouvoir nous subjuguer quand il leur plaît, elles se reposent à l'ombre des myrthes, au milieu des lis & des roses, tandis que pour mériter leur suffrage, nous nous fatiguons à cueillir les palmes du champ de Mars ou les lauriers du Parnasse. On a vu de nos jours des Corinnes l'emporter sur nos (2) Pindares. Mais une femme Sculpteur est un phénomène : le marteau & le ciseau sont peu faits pour la main des Graces.

Propertia de Rossi sut manier l'un & l'autre ; elle florissoit à Bologne à la fin du quinzième siècle. Dédaignant dès sa jeunesse l'aiguille & le fuseau, le dessin fit sa principale étude. Elle le trouva néanmoins peu propre à transmettre son esprit à la postérité, ce qui lui fit naître l'idée de tailler des figures sur le bois & même sur des noyaux de pêches. On admira l'art avec lequel elle observoit la justesse des proportions dans un aussi petit espace. La galerie du marquis Grassi à Bologne offroit onze de ces noyaux, re-

(2) Madame du Bocage à Rouen, & madame de Montegut à Toulouse.

préfentant d'un côté les apôtres, & de l'autre plufieurs faintes.

Les premiers ouvrages publics de Propertia furent deux anges de marbre pour la façade de l'églife de faint Petrone. Ils eurent l'approbation des connoiffeurs. Le bufte du comte Guido, pour le comte Alexandre Pepoli fon fils, ne fut pas moins eftimé. L'artifte fut alors regardé comme le prodige de fon fexe, & le fénat l'employa à quelques ouvrages dont la ville de Bologne fe fait honneur. Les règles de l'Architecture & de la perfpective n'eurent pour elle rien de difficile; elle en fit même plufieurs deffins à la plume. La mufique & la peinture trouvèrent auffi place parmi fes occupations, & elle peignit quelques fujets d'hiftoire qu'elle grava enfuite avec beaucoup de fuccès. Un poëte (3) a bien eu raifon de dire que les femmes ont brillé dans tous les arts qu'elles ont cultivés.

L'amour vint troubler les travaux de Propertia, & lui arracha des mains le burin & le cifeau. Un autre que fon mari lui plut; mais fon indifférence l'affligea au point, que cédant à la

(3) Roland le furieux, Ch. XX, ft. 2.

violence de sa passion, elle n'eut plus que du dégoût pour tout ce qu'elle avoit aimé jusqu'alors. Son état lui parut assez semblable à celui de la femme de Putiphar, & elle entreprit de graver sur le marbre les tristes caractères de son infortune. *Infandum si fallere posset amorem.* (4). Ce bas-relief fut le chef-d'œuvre de l'art & de l'amour. Propertia, lassée de sa constance, succomba, & périt de chagrin à la fleur de son âge, en 1530.

Clément VII vint à Bologne, dans la même année, pour le couronnement de Charles V ; il fut curieux de voir Propertia, mais sa mort avoit devancé de quelques jours son arrivée.

Outre les onze noyaux qu'avoit le comte Graffi, il possédoit encore une petite croix ornée de compartimens, qui renfermoient les têtes de J. C., de la Vierge, & de quelques autres saints ; le tout étoit arrangé dans une aigle de philigramme d'argent.

Le plus singulier de ses ouvrages fut la passion de N. S. qu'elle grava sur un noyau de pêche : les figures en étoient variées, d'une jolie invention, & bien disposées. *In tenui labor.*

(4) Enéide, IV.

LE DONATELLE (1).

Florence a produit des Sculpteurs plus fameux, & en plus grand nombre, que les autres villes d'Italie, tandis que Venise, la patrie de tant de peintres célèbres, n'a point formé de sculpteurs. Ces artistes florentins, il est vrai, sont maniérés, parce qu'ils ont plutôt imité Michel-Ange que la nature & l'antique; mais la correction & le goût de leurs ouvrages les rendent recommandables. Un préjugé bien favorable pour l'école de Florence, c'est que le dessin y a toujours été étudié par préférence, & qu'il y a été considéré comme le fondement & la base des arts. Avant que Michel-Ange parût, & que par la force de son génie il eût porté le dessin au plus haut degré de perfection auquel il pouvoit atteindre, on avoit vu briller à Florence les Massaccio, les Donatelle, les Léonard de Vinci, & une infinité d'autres grands hommes qui avoient déjà ramené la manière gothique à celle de la vraie nature. Le dessin étoit dès-lors assujetti, dans l'école de Florence,

(1) Vasari. Baldinucci. Serie degli, uomini ill.

à des règles certaines qui n'ont plus varié depuis.

Donato que ses parens surnommèrent Donatelle, naquit à Florence en 1383. Leur extrême pauvreté trouva des secours puissans dans la générosité d'un citoyen nommé Robert Martelli, qui tint lieu de père au jeune Donato. Laurent de Bicci fut le maître de dessin qu'il lui donna : ainsi Florence doit à ce respectable citoyen, la gloire que lui ont procurée les travaux de Donato. Par sa grande application aux leçons du Bicci, il devint non-seulement habile Sculpteur, mais savant dans la perspective & l'architecture. C'est un de ceux qui ont le mieux entendu le bas-relief. La grace, la beauté, & la correction de ses productions, les rapprochent de celles des anciens Grecs & Romains. La première qui le fit connoître, fut une Annonciation en pierre, placée à Sainte-Croix de Florence, & accompagnée de six anges qui tiennent des festons. Le jeune artiste montra beaucoup d'art dans la tête de la Vierge, qui étonnée de l'apparition d'un esprit céleste, fait paroître une douce timidité, & reçoit sa salutation avec autant d'humilité que de respect. Sa draperie est traitée dans la manière des anciens, dont les

Sculpteurs, depuis nombre d'années, s'étoient fort éloignés. Ce coup d'essai d'un jeune homme annonça un rival des plus grands artistes.

La même église renferme un crucifix de bois, fait par le Donatelle (2). Il le montra avec confiance à son ami Philippe Brunelleschi, qui ne put le regarder sans sourire. Donatelle le conjura, au nom de leur amitié, de lui en dire son avis. *Vous avez mis en croix*, lui dit Philippe, *un paysan & non un Dieu, dont le corps fut si parfait. Eh bien*, répondit Donatelle, un peu piqué de recevoir une critique au lieu des éloges qu'il croyoit mériter, *essayez d'en faire un qui ait plus de noblesse*. Philippe se mit incessamment à l'ouvrage, & le termina dans l'espace de quelques mois. Il invita un jour son ami à dîner, & lui montra son crucifix. (3) L'autre étonné de la supériorité de cet ouvrage sur le sien, fut confus, & avoua que la critique qui l'avoit mortifié étoit fondée.

Un mérite aussi extraordinaire, dans un âge

(2) Ce crucifix se voit dans la chapelle des comtes Bardi di Vernio, au fond de la croisée à gauche.

(3) Il est maintenant dans la chapelle des Gondi côté du grand autel.

si peu avancé, ne pouvoit manquer de lui donner part à la bienveillance du duc Côme de Médicis, qui savoit si bien le distinguer. Ce seigneur lui commanda le tombeau du pape Jean XXIII, de la maison de Coscia, déposé dans le concile de Constance, & dont il avoit été l'ami intime. On le voit dans l'église de Saint-Jean de Florence; la figure en bronze de ce pape, y est accompagnée des statues en marbre de l'Espérance & de la Charité. En face de ce tombeau est placée une Madeleine en bois, exténuée des exercices de la pénitence (4).

La place du Marché vieux fut ensuite décorée d'une statue de pierre, portée sur une colonne de granit : elle représente l'Abondance, & mérita à Donatelle les éloges des artistes & des connoisseurs.

Ce Sculpteur fit encore tout jeune, pour la façade de Sainte-Marie-des-Fleurs, un prophète Daniel en marbre, un saint Jean l'évangéliste assis, & un vieillard entre deux colonnes dans

(4) En 1688 cette statue fut transportée dans la salle de l'œuvre de cette église, & on mit à sa place une niche avec un saint Jean Baptiste de marbre, fait par Joseph *Piamontini*, assez bon artiste.

le goût antique. La tour carrée qui est à côté de cette église, & qui lui sert de clocher, est ornée de quatre statues; la plus estimée est un vieillard à tête chauve, nommé le *Tondu* (5). Donatelle, qui la regardoit comme son chef-d'œuvre, avoit coutume de jurer par elle, en disant, par la foi que j'ai à mon Tondu.

Saint Michel *in orto*, vaste édifice situé près de la place du grand duc, offre extérieurement les figures en bronze de S. Pierre, de S. Marc & de S. Georges (6). Dans celle-ci brille la beauté de la jeunesse, la valeur d'un homme armé, une vivacité fière & terrible, & des mouvemens souples & animés. Michel-Ange adressant la parole à la statue de saint Marc, disoit: *Marco perche non mi parli*, il falloit qu'il la trouvât singulièrement belle. Toutes trois sont fort estimées. Les républiques de Venise, de Gênes, & des princes d'Europe, ont offert des sommes considérables de ces figures.

Le sénat de Florence ayant jugé à propos de

―――――――――――――――――――

(5) Figure remarquable & fameuse à Florence.
(6) Cette statue est si parfaite, d'une si grande simplicité à la manière grecque, qu'elle fut achetée pour servir de modèle à l'Académie royale de France à Rome.

placer trois grouppes en bronze dans la place du grand duc, devant le vieux palais, en donna un à notre artiste. Il prit pour sujet Judith qui vient de couper la tête à Holopherne. Le courage & la confiance de cette héroïne dans le secours du Tout-puissant qui conduit son bras, contrastent avec la figure d'Holopherne enseveli dans le vin & dans le sommeil. Le Sculpteur, dont le nom n'avoit pas encore été gravé sur aucun de ses ouvrages, le mit à celui-ci, pour marquer le cas particulier qu'il en faisoit.

Les appartemens du sénat renferment un David en marbre, qui tient sous ses pieds la tête de Goliath, & la frappe de sa fronde. Dans une des cours de ce palais, on voit ce roi en bronze grand comme nature; il pose un de ses pieds sur la tête du Philistin qu'il a coupée, & tient une épée.

Le palais de Médicis est orné de Vierges en marbre & en bronze, & de beaux bas-reliefs, ouvrages du Donatelle. Ses talens précieux aux yeux du duc Côme, ne restoient point oisifs, & l'artiste lui étoit tellement attaché, qu'au moindre signe il devinoit ses intentions, & s'y conformoit incessamment.

On dit qu'un marchand de Gênes lui com-

manda une tête de grandeur naturelle. Le duc avoit procuré cet ouvrage à Donatelle. Lorsqu'il fut fini, le marchand en offrit un prix bien inférieur à celui que demandoit le Sculpteur. Tous deux convinrent de s'en tenir à la décision du duc. La tête fut donc apportée dans la cour de son palais, & placée sur le balcon d'une fenêtre du côté de la rue; Côme, après avoir écouté les deux parties, jugea trop modique l'offre du marchand. Celui-ci lui représenta que la tête étoit au plus l'ouvrage d'un mois, & que d'après cette supposition le Sculpteur auroit gagné par jour plus d'un demi-florin. *Dans la centième partie d'une heure*, répondit Donatelle, *j'ai autant travaillé qu'un autre dans une année. Cet homme entend mieux à marchander des haricots que des statues, il n'aura pas ma tête,* & à l'instant il la jette à terre, & la brise en morceaux.

Des talens aussi distingués parloient fortement en sa faveur. Le sénat de Venise qui les connut, lui commanda une statue équestre de bronze, qu'il avoit décerné d'élever dans la ville de Padoue, en l'honneur d'Erasme Narni, général des troupes de la république. Notre artiste s'y rendit, & exécuta ce monument dans la

place de Saint-Antoine. La fierté & la grandeur d'ame sont très-bien exprimées dans la figure du cavalier ; le cheval qu'il monte semble hannir. La beauté de ses proportions rappelle celles des statues antiques, & fait le sujet de l'admiration des spectateurs. Les Padouans, par reconnoissance, délibérèrent de le faire citoyen de leur ville. Pour l'y fixer, ils lui demandèrent l'histoire de saint Antoine en bas-reliefs, qui décorent l'église de ce saint, bas-reliefs dont les plus habiles gens admirèrent la composition.

Les caresses & les éloges lui furent prodigués à Padoue ; il en craignit l'ivresse. Il se détermina donc à retourner à Florence. *A Padoue, disoit-il, j'aurois bientôt oublié tout ce que je sais ; dans ma patrie, au contraire, je jouirai du plaisir d'être en bute à la critique.* Que j'aime cette façon de penser dans un habile artiste ! Les gens sans mérite font un crime de la critique, comme si les productions des grands maîtres étoient sans imperfection. Seroit-ce un paradoxe d'avancer qu'ils doivent peut-être autant à leurs censeurs qu'à leurs talens ?

Au Cid persécuté Cinna doit sa naissance,

Et peut-être Racine aux censeurs de Pyrrhus
Doit les plus nobles traits dont il peignit Burrhus (7).

Donatelle parti de Padoue, s'arrêta à Venise, où il fit présent à la nation florentine, d'un saint Jean-Baptiste en bois très-artistement travaillé. Il laissa à Faenza un saint Jean & un saint Jérôme en bois non moins estimés que ses autres ouvrages. De retour en Toscane, il sculpta dans l'église de *Monte Pulciano*, un tombeau de marbre avec un beau bas-relief, & à Florence, dans la sacristie de saint Laurent, un lavoir auquel travailla aussi André Verrochio.

Florence fut le terme de ses courses. Le duc Côme de Médicis voulut qu'il représentât en bas-reliefs de stuc, l'histoire des quatre évangélistes dans cette même sacristie, & qu'il ornât deux (8) petites portes de bronze, des figures de saint Laurent, de saint Etienne, de saint Côme, de saint Damien, & de différens martyrs, apôtres & confesseurs. Il exécuta aussi sur

(7) Boileau.

(8) Baldinucci prétend que le Donatelle ne fit point ces portes ; j'ai vérifié, dit-il, que celle de la sacristie des messes est l'ouvrage de Luc della Robbia, & que la sacristie des chanoines est restée avec ses anciennes portes de bois.

les deux chaires du prédicateur, des sujets en bronze de la passion de N. S. que la vieillesse l'empêcha de terminer, & que Bertolde son élève acheva.

Le duc Côme connoissant de plus en plus les talens de Donatelle, le chargea de restaurer les antiques qu'il avoit fait venir à Florence à sa sollicitation. Parvenu à une heureuse vieillesse, & ne pouvant plus travailler, il ressentit plus que jamais l'effet des bontés de son Mécène. Pierre de Médicis, après la mort de son père, ne fut pas moins jaloux que lui de participer à la gloire des talens en les protégeant. Il donna à notre artiste un bien de campagne dont le revenu suffisoit pour le faire vivre à son aise. L'année révolue, celui-ci le pria de le reprendre. Les soins de ce bien, disoit-il, troubloient son repos, il préféroit de mourir de faim, à être sans cesse exposé à mille accidens que la prudence humaine ne peut ni prévoir ni parer.

Le duc ne put s'empêcher de rire des inquiétudes de son protégé, reprit son bien, & lui assigna une pension équivalente qu'on lui payoit par semaine, arrangement qui ne lui donnoit d'autre soin que la jouissance. Ce trait rappelle celui d'Anacréon, que le tyran Polycrate força

d'accepter un préfent de trois talens. Ce poëte les lui rapporta deux jours après, & lui dit qu'il ne vouloit point de biens qui l'empêchaffent de dormir. Donatelle, à l'âge de 83 ans, devint paralytique, & mourut en 1466. Son corps fut porté à faint Laurent, & placé à côté du tombeau du duc Côme, fuivant le defir qu'il avoit marqué d'être près de lui après fa mort, comme il l'avoit été de fon vivant par la penfée.

Quelques-uns de fes parens vinrent le voir fur la fin de fes jours, & le prièrent inftamment de leur laiffer une ferme qu'il avoit dans un lieu dit *Prato*, quoiqu'elle fût d'un modique revenu. *Je ne puis vous l'accorder*, répondit Donatelle, *il me paroît plus jufte de la donner au laboureur qui l'a fait valoir à la fueur de fon front, qu'à vous qui n'avez point contribué à fon amélioration.*

Donatelle étoit bon ami, prévenant & libéral, fi peu attaché à l'argent, qu'il le mettoit dans un panier fufpendu à fon plancher, afin que fes ouvriers & fes amis en fiffent librement ufage. Il deffinoit facilement, & d'une manière auffi hardie que fière. Peu de Sculpteurs ont autant travaillé que lui, & peu l'ont furpaffé dans la figure & les animaux. C'eft un de ceux qui

ont le plus illustré son art par sa belle manière, & l'excellence de son jugement. Dans l'antiquité, plusieurs artistes portèrent la Sculpture au dernier degré de perfection; Donatelle seul, par la multitude de ses ouvrages, l'a fait renaître dans son siècle, où les précieux morceaux de la Grèce étoient ensevelis sous des ruines profondes. Ce qui acheve son éloge, c'est qu'outre la difficulté de l'art qu'il a vaincue, il a réuni l'invention, le dessin, le goût, la beauté des attitudes, & tout ce qu'on peut attendre du génie (9).

(9) Vasari ne parle point de plusieurs ouvrages du Donatelle, tels qu'à Saint-Pierre-le-Majeur deux tombeaux dans la chapelle Albizi, que le P. Richa a observés dans ses Remarques sur les églises de Florence; deux bustes pour la Congrégation de la Doctrine-Chrétienne; un David de marbre pour la salle d'audience des seigneurs; à la Minerve à Rome, une tête au-dessus d'un tombeau; un saint Jean Baptiste au Baptistère de Constantin; un buste à Sainte-Marie-Majeure, dont parle le chanoine Titi dans sa Notice des peintures de la ville de Rome; & une petite statue équestre en bronze du prince Caraffe d'Arragon, placée dans la cour de son palais : elle fut érigée par un comte de Montaloné en mémoire des bontés dont il en avoit toujours été honoré.

Donatelle avoit un frère nommé SIMON, qui suivit sa manière. Le pape Eugene IV l'appela à Rome en 1431, avec Antoine Filarete, pour faire une des portes de bronze de saint Pierre, ouvrage qui l'occupa douze ans. Cette porte est ornée de bas-reliefs en trois compartimens; notre-Seigneur & la Vierge, saint Pierre & saint Paul, Eugène d'un côté couronnant l'empereur Sigismond, & de l'autre donnant audience à diverses nations d'Europe. Simon fit de plus, différens ouvrages à Prato, à Rimini, à Florence, & à Arezzo. Un des principaux est le tombeau de Martin V qu'on voit à Saint-Jean-de-Latran. Après en avoir fini le modèle, il écrivit à son frère pour le consulter, avant que de passer à l'exécution en bronze. Donatelle se rendit à Rome, & l'aida de ses avis non-seulement dans cette occasion, mais encore dans les préparatifs de la fête destinée à l'empereur Sigismond qui venoit recevoir la couronne des mains du pape Eugène IV. Simon mourut âgé de 55 ans.

Donatelle laissa ses études & ses desseins à ses élèves, parmi lesquels on compte Bertolde sculpteur Florentin, Didier da Settignano qui l'auroit peut-être surpassé si la mort ne l'eût

Tome II. B

enlevé à vingt-huit ans, vers 1485 ; Vellano de Padoue, Giovanni d'Antonio, dit Banco, mort avant lui, Rossellino, François Camilliani, & Michelozzo Michelozzi.

On n'a pas fait mention d'un saint Jean-Baptiste de métal placé dans le dôme de Sienne, à qui il manque l'avant-bras. Donatelle disoit qu'il s'étoit proposé de marquer, par cette imperfection, son peu de satisfaction du payement de cette figure.

Dans l'église de saint Antoine à Padoue, les bas-reliefs qui la décorent représentent J. C. mort entre deux anges ; à droite est l'enfant qui, peu de jours après sa naissance, nomma & montra du doigt, par ordre du saint, celui qui étoit véritablement son père, sauvant par ce moyen l'honneur d'une mère injustement accusée. A gauche est la mule qui se met à genoux devant la sainte hostie que saint Antoine lui montre pour convertir un hérétique. Donatelle a fait de plus quatre anges en bronze de demi-relief. Dans le chœur il a sculpté N. S. au tombeau ; on admire les saintes femmes qui pleurent autour de lui.

JEAN-FRANÇOIS RUSTICI (1).

Cet artiste, d'une famille noble & aisée, cultiva les arts plus par goût que par intérêt. Il naquit, vers l'an 1470, à Florence, où il apprit le dessin sous André Verrochio. Dans cette école si fameuse alors étudioit Léonard de Vinci ; sa manière plut à Rustici, il s'attacha à lui lorsqu'André fut parti pour Venise. Cet élève, par ses bonnes qualités, gagna tellement son amitié, qu'il le préféroit à ses camarades, & qu'il lui montra la perspective, la façon de travailler le marbre, la fonte en bronze, & surtout l'art de dessiner les chevaux. Par les soins de cet illustre maître, Rustici se rendit un des plus habiles hommes de l'Italie dans sa profession. Quoiqu'exempt d'ambition, notre artiste ne laissa pas de se faire connoître au cardinal Jean de Médicis, pour avoir été protégé de son père Laurent, qui l'avoit placé chez le Verrochio. Ce cardinal se borna, pour tout bienfait, à lui faire quelques amitiés. Rustici peu accueilli à la cour, qui d'ailleurs ne convenoit guère à son caractère

(1) Vasari. Baldinucci. Serie degli uomini illustri.

sincère & tranquille, se mit à vivre en philosophe, ami de la paix & du repos. Renfermé dans un cercle d'amis & d'artistes, il ne négligeoit pas le travail quand l'occasion s'en présentoit.

A l'arrivée du pape Léon à Florence, en 1515, quelques statues faites à la prière de son ami André del Sarte, & présentées au cardinal Jules de Médicis, valurent à Rustici les bonnes graces de cette éminence & l'entreprise d'un Mercure en bronze, nu & porté sur un globe, tout prêt à voler. Cette figure couronne la fontaine qui est dans la grande cour du palais à Florence.

Un très-beau morceau placé sur les portes de saint Jean de la même ville, succéda à ce premier ouvrage. C'est saint Jean-Baptiste qui prêche, il est entre un lévite & un pharisien. Ces figures sont de bronze, le nu s'y montre avec beaucoup de grace, & leurs gestes sont parfaitement exprimés. Les avis seuls de Léonard conduisirent ces Sculptures, ce qui l'en fit croire l'auteur. Rustici eut lieu d'être satisfait des éloges que leur donnèrent les connoisseurs, mais il ne le fut pas également de la générosité du corps des marchands qui les lui avoient commandées. Manquant d'argent, il se vit obligé,

pour les finir, de vendre un petit patrimoine aux portes de la ville. Les désagrémens que cet ouvrage lui causa, & le payement modique qu'il en retira, le dégoûtèrent de travailler pour le public. La sculpture ne fut plus pour lui qu'un préservatif contre l'ennui & l'oisiveté. Ce fut alors qu'avec un de ses amis il se livra à l'alchimie, & qu'afin de varier ses occupations il reprit la palette.

Vers ce temps-là douze personnes gaies se réunirent sous le nom de société du Chaudron. L'humeur enjouée & facétieuse de Rustici les rassembla à la Sapience où il demeuroit. Plusieurs artistes la composoient & s'amusoient à se donner des repas dont les mets, apportés par chacun d'eux, devoient être aprêtés d'une manière singulière & variée. Lorsque le tour de notre artiste vint de régaler ses confrères, il fit préparer, au lieu de table, une chaudière faite en cuvier, dans laquelle ils s'assirent tous de façon qu'ils paroissoient être dans l'eau. L'anse de la chaudière, élevée jusqu'au plafond, répandoit une grande lumière sur l'assemblée. Il sortit, du milieu de cette nouvelle table, un arbre dont chaque branche soutenoit un plat chargé de viande pour deux personnes. Les plats

ôtés, les branches se reploioient, l'arbre disparoissoit & s'enfonçoit sous le chaudron, où des musiciens faisoient entendre une agréable symphonie. L'arbre reparoissoit à chaque service, entre lesquels on servoit de très-bon vin. Le plat de Rustici fut une chaudière de patisserie dans laquelle Ulysse plongeoit son père pour le rajeunir. Ces deux figures étoient deux chapons bouillis, auxquels on avoit donné la forme humaine. Cette idée, vraiment digne d'un peintre qui avoit masqué ce chaudron par des toiles & des peintures, amusa beaucoup toute la société.

Les divertissemens de ce genre, & d'autres dont Vasari nous a conservé le détail, rendoient délicieux à notre artiste le séjour de Florence. Il cessa de l'être lorsque les Médicis ses protecteurs en furent chassés en 1528. Rustici prit alors le parti de laisser ses biens à gouverner à un ami, & vint en France. Ayant été présenté à François I, ce père des arts lui accorda une pension de cinq cents écus, & une vaste maison pour fondre un cheval deux fois grand comme nature, qui devoit porter sa statue. Mais ce prince mourut avant que l'ouvrage fût fini. Les affaires changèrent de face sous Henri II, qui lui ôta sa

pension, & donna son logement à Pierre Strozzi, maréchal de France. Les espagnols n'ont-ils pas raison de dire qu'*amitié de prince n'est pas héritage*?

Rustici trouva heureusement, dans les bontés de ce seigneur, quelque soulagement à son malheur. Placé dans une abbaye qui appartenoit à son frère, il y fut traité honorablement. L'envie de revoir sa patrie l'en fit sortir en 1540. Elle avoit bien changé de face depuis son départ. Dans le siège de cette ville, l'armée ennemie en avoit ravagé les fauxbourgs, & les possessions qui lui appartenoient hors la porte Sangallo. Quand il en fut peu éloigné, la vue de ce désastre le toucha sensiblement, il se couvrit la tête du chaperon de son manteau, & entra dans la ville les yeux fermés ; il y resta quelques mois, & retourna en France, où il amena sa mère, & il y mourut âgé de quatre-vingts ans.

Rustici étoit un très-honnête homme ; sa politesse, la douceur de ses mœurs, l'art qu'il avoit de plaire dans la société, & surtout sa générosité, le firent regretter. Il aimoit tant les pauvres, qu'il les assistoit tous. Une certaine somme d'argent, mise dans un panier, étoit destinée à ses bonnes œuvres. Un pauvre qui lui demandoit

l'aumône, regardoit un jour ce panier & difoit, ne croyant pas être entendu, hélas! fi j'avois cet argent, j'accommoderois bien mes affaires. Ruftici l'entendit, le regarda fixement, & le lui donna.

Cet artifte bienfaifant fe plaifoit à élever des animaux. Il avoit accoutumé à l'état de domefticité un porc-épic qui fe tenoit fous fa table comme un chien; il nourriffoit un aigle & un corbeau qui parloient à faire illufion. Dans une chambre murée il entretenoit de l'eau, comme dans un vivier, pour y nourrir des ferpens & des couleuvres: leur manière de vivre, & leurs jeux faifoient un de fes amufemens.

Ruftici étoit très-habile dans le deffin, dans les bas-reliefs, & furtout dans les ouvrages de fonte. Il a fort peu manié le marbre; la plupart de fes ftatues font de bronze. On compte, parmi les plus remarquables, une Léda, une Europe, un Neptune, un Vulcain, plufieurs cavaliers, un homme nu à cheval, & une des Graces qui preffe une de fes mamelles. Il faut, difoit-il, penfer long-temps à un ouvrage avant que d'en faire une efquiffe, & lorfqu'elle eft faite, la laiffer plufieurs mois fans la montrer à perfonne, & la reprendre enfuite. A l'égard des ouvrages,

ils ne doivent être découverts que lorsqu'ils sont achevés, c'est l'unique moyen qu'a l'artiste de les changer & de les retourner à son gré, sans aucun respect humain.

Chez les religieuses de saint Luc à Florence, Rustici a fait un modèle de l'apparition de N. S. à la Madeleine, qui fut verni par Jean della Robbia. Dans la chapelle du château des Salviati, dont il étoit intime ami, on voit une Vierge de marbre.

Le palais Médicis conserve une tête en bronze du duc Julien vu de profil.

Dans une salle des consuls *Dell'arte*, à la porte Sainte-Marie, il y a un médaillon de forme ronde où est sculptée la sainte famille.

Le roi d'Espagne possède une Annonciation, grand médaillon qui fut jeté en bronze.

BACCIO BANDINELLE(1).

LE nom de baptême de ce Sculpteur étoit Barthélemi, dont on a fait le diminutif Baccio.

(1) Vasari. Serie degli uomini illustri.

Il naquit à Florence en 1487. Son père lui apprit les élémens du deſſin, & le rendit même habile dans l'orfévrerie qui étoit ſa profeſſion. Cet art eut moins d'attraits pour lui que la Sculpture. Il s'appliqua donc à modeler les ouvrages du Donato & de Verrochio, & à ſe perfectionner chez un peintre dans l'art du deſſin. Un jour que la neige couvroit la terre, ſon maître le défia en riant d'en faire un géant. Bandinelle, piqué d'honneur, ſe met à l'ouvrage, affermit un monceau de neige, & en forme un géant couché long de huit braſſes, dont les proportions ſont admirées des artiſtes.

Pour recueillir le fruit de ces heureux commencemens, ſon père le plaça auprès de Ruſtici, chez lequel ſon travail conſiſtoit à faire de petits modèles exécutés enſuite en marbre. L'applaudiſſement qu'ils lui méritèrent l'enfla de vanité. On expoſa alors un carton de Michel-Ange, compoſé de figures nues, & deſtiné pour la ſalle du grand conſeil de Florence. Pluſieurs fameux artiſtes entreprirent de le copier, & on dit que Baccio les ſurpaſſa. On ajoute que durant les troubles de Florence, ayant contrefait la clef ſous laquelle étoit enfermé ce carton, il le mit en pièces par haine pour Michel-Ange,

ce qui lui attira de très-vifs reproches, & excita les regrets de toute la ville.

La réputation de grand dessinateur, que lui avoit acquise cette espèce de victoire sur ses confrères, le persuada aisément qu'il pouvoit disputer la palme à Michel-Ange, & même l'obtenir. Il se mit donc à peindre à l'huile & à fresque, mais avec si peu de succès, que presque entièrement dégoûté de la peinture, il se retourna du côté de la Sculpture, dans l'espérance de l'emporter sur son rival.

Le premier ouvrage de son ciseau fut un jeune Mercure tenant une flûte, qui fut envoyé à François I, & fort estimé; une Cléopatre nue & des études particulières, tant du corps humain que des animaux, qu'Augustin de Venise grava en partie, répandirent la célébrité de son nom dans les pays étrangers. Un saint Jérôme pénitent, en cire, dont il fit présent au cardinal de Médicis; & cette belle pièce du massacre des Innocens, qu'il dessina pour Marc de Ravenne, excellent graveur, firent connoître sa science dans l'anatomie.

Léon X ayant chargé André Contucci des ornemens & des figures de marbre de la chapelle de Lorette, Bandinelle fit le voyage de Rome

pour se faire connoître de sa sainteté, & lui présenter un modèle d'un David coupant la tête de Goliath. Le pape à portée de juger de ses talens, l'envoya à Lorette, avec ordre au Contucci de lui confier un des bas-reliefs de cette chapelle; mais il n'en fit que le modèle représentant la Nativité de la sainte Vierge (2). Les ouvrages d'André & des autres Sculpteurs furent l'objet de sa critique; le premier, outré de ses discours, se jeta sur lui dans le dessein de le tuer, ce qui précipita la retraite de Baccio à Ancône. Il retourna de là à Rome, pour prier le pape de l'occuper dans le palais de Médicis à Florence, il en obtint l'ordre de faire un Orphée en marbre qui paroît, par les sons de sa lyre, adoucir Cerbère, & se rendre les enfers favorables. On trouva qu'il avoit imité l'Apollon du Belvedère plutôt dans la manière que dans l'attitude.

La modestie, qui sied si bien aux artistes, n'étoit pas la vertu de Bandinelle. François I voulut avoir des figures antiques, le cardinal de Médicis lui proposa de les faire copier parfaitement. Notre artiste consulté à ce sujet, ré-

(1) Ce modèle fut exécuté par Raphaël *da Monte-Lupo*. Il est inférieur à celui du Contucci dont il est voisin.

pondit en parlant du Laocoon, que *non-seulement il en feroit un aussi beau, mais qu'il espéroit le surpasser*. Sans perdre de temps, il fit en cire un modèle du grouppe entier, & un en stuc d'un des enfans, qui furent très-applaudis. Lorsque les marbres furent arrivés, il sculpta le plus grand des enfans de Laocoon avec un tel succès, que le pape & toute sa cour n'y trouvèrent point de différence avec l'antique. La mort de ce pontife interrompit cet ouvrage, qu'il ne reprit que sous Clément VII. Conduit à sa perfection, il fut placé dans le palais de Florence (3), & le pape, épris de sa beauté, préféra d'envoyer au roi des figures antiques.

Michel-Ange étoit alors occupé de la façade de saint Laurent & des tombeaux des Médicis. Le jaloux Bandinelle eut le crédit d'obtenir un bloc de marbre que Léon X avoit autrefois donné à ce grand artiste pour en faire un Hercule terrassant Cacus, & de le placer à côté de sa statue de David, à l'entrée de la place de Florence. Mais différentes circonstances en différèrent l'exécution.

(3) En 1762 le feu prit au corridor de la galerie de Médicis où ce grouppe étoit conservé, & le détruisit entièrement.

Après le couronnement de l'empereur Charles V à Bologne, Baccio revint à Rome avec le pape qui, pour s'acquitter d'un vœu qu'il avoit fait étant détenu au château Saint-Ange, vouloit en décorer le pont d'une tour surmontée de sept figures de bronze couchées, & d'un saint Michel l'épée à la main. Notre artiste modela ces figures qui devoient représenter, sous l'emblême des sept péchés mortels, les ennemis que ce pontife avoit vaincus avec le secours de cet ange.

Une descente de croix en bronze, de demi-relief, présentée à Charles V lorsqu'il passa à Gênes, mérita à Bandinelle l'ordre de chevalerie, & une commanderie de saint Jacques. Le prince Doria lui fit l'accueil le plus flatteur, & la république de Gênes lui ordonna un Neptune, emblême de la valeur de leur général, qui devoit paroître dans une place publique sous la figure de ce dieu, en mémoire des services essentiels qu'il avoit rendus à sa patrie. Les guerres de Florence ralentirent l'exécution de ce projet, & l'inconstance de son esprit le rappela à Florence pour finir l'Hercule. Le crédit de ses ennemis, auprès du duc Farnèse, empêchoit que cette figure ne fût achevée & mise dans la place qui lui étoit destinée. Il fallut que le pape

interposât son autorité. Enfin, elle fut finie en 1534, & placée près du David de Michel-Ange, avec lequel elle est digne d'être mise en parallèle.

Le prince Doria, informé que l'Hercule étoit entièrement achevé, écrivit à Alexandre Farnèse pour se plaindre de Baccio, & l'obliger à revenir terminer le Neptune qu'il avoit laissé imparfait à Carrare. Celui-ci partit en effet avec quelques élèves, mais son séjour fut de peu de durée; le prince instruit qu'il extrapassoit cette figure, envoya des espions pour s'en assurer, ce qui la fit abandonner au Sculpteur, & hâta son retour à Florence.

La mort de Clément VII arriva sur ces entrefaites. Il fut question de placer son tombeau à la Minerve avec celui de Léon. Baccio en apprend la nouvelle, part pour Rome, & enlève cet ouvrage à Alphonse Lombard, Sculpteur François, par l'autorité du cardinal Salviati, un des exécuteurs testamentaires de Clément. L'amour de l'argent, plutôt que de la gloire, le conduisit dans cette entreprise, qu'il laissa imparfaite, & il se rendit à Florence pour servir le duc Côme de Médicis. A son arrivée il apprit que le Tribolo étoit allé à Carrare choisir les marbres né-

cessaires au tombeau du père de ce duc. Cet homme intriguant parvint à lui ôter cet ouvrage. Parmi les marbres qu'avoit laissés Michel-Ange à Florence, il y avoit plusieurs choses commencées, & même une figure fort avancée, il les obtint du duc, & par une basse jalousie, il affecta de détruire les ébauches de ce grand homme.

Baccio auroit dû engager le duc à bâtir à saint Laurent une chapelle assez grande pour recevoir le mausolée de son père. Il choisit au contraire, dans cette église, celle des Neroni, aussi petite que mal éclairée. La statue de Jean de Médicis, qui l'occupa d'abord, ne fut point finie, quoique très-avancée ; elle étoit assise, armée à l'antique, & tenant un bâton de commandement. Dans un bas-relief entièrement terminé, ce duc paroissoit entouré d'une foule de prisonniers, pièce froide & sans génie ; le Sculpteur y avoit placé une figure portant un cochon sur son épaule ; c'étoit un trait de satyre contre un de ses ennemis, qui avoit fait donner à d'autres Sculpteurs les figures de Léon & de Clément, dont il avoit été chargé.

Cet ouvrage étoit à peine sur le point d'être fini, qu'il fit agréer au duc le projet d'un magnifique dessin pour la salle d'audience du palais de

de Médicis, que les figures des grands hommes de cette maison devoient décorer. Après en avoir ébauché quelques-unes & fini d'autres, l'instabilité de son caractère lui fit abandonner, au bout de plusieurs années, cette entreprise (4), sur laquelle il avoit reçu des avances considérables. Le duc qui commençoit à s'ennuyer de la longueur d'un ouvrage, peu goûté d'ailleurs, n'eut pas de peine à consentir à son inexécution.

Baccio étoit ingénieux à former de grands projets. Celui d'élever un chœur octogone dans l'église de Sainte-Marie-des-Fleurs, lui parut le plus propre à développer ses talens pour l'architecture, & à illustrer un seigneur protecteur des arts. Ses discours & ses desseins en imposèrent au duc, qui lui ordonna de faire un modèle de l'ouvrage. Baccio, de concert avec Agnolo, architecte du prince, résolut de suivre celui de Brunelleschi, en y ajoutant divers ornemens dont il étoit susceptible. Le principal fut

(4) Sept ans après la mort de Baccio, le Duc fit finir dans l'espace de cinq mois cette salle par le Vasari qui corrigea une partie de ses défauts. Elle étoit à peine au tiers, quoiqu'elle fût commencée depuis plus de quinze ans.

l'autel décoré d'un chrift mort que deux anges accompagnent, dont un tient les inftrumens de la paffion. Derrière paroît le père éternel avec des anges, il eft affis & donne la bénédiction. Sous l'arcade du fond, notre artifte éleva l'arbre de vie fur lequel il plaça le ferpent. Les ftatues d'Adam & d'Eve, qui allarmoient la pudeur, l'accompagnoient (5). Une dame de qualité qui les regardoit un jour, fut priée d'en dire fon avis. *Il ne me fied pas*, dit-elle, *de porter mon jugement de la figure de l'homme; pour la femme, elle me femble auffi blanche que ferme*, voulant faire entendre qu'elle n'en étoit pas redevable à l'artifte mais au marbre.

Ces ftatues furent l'objet de la critique. Si elles n'ont pas une certaine grace que l'auteur ne pouvoit leur donner, elles font au moins bien proportionnées, & offrent de belles parties; leur travail & leur deffin méritent des éloges. Bandinelle fe mettoit, en général, peu en peine des critiques qu'on faifoit de fes ou-

(5) Ces figures ont été ôtées en 1722 par ordre du grand Duc Côme III, pour être mifes dans la grande falle du vieux palais : on leur a fubftitué un grouppe d'un Chrift mort, commencé & prefque fini par Michel-Ange,

vrages. Le même amour du gain, qui portoit son génie à de grandes entreprises, l'en dégoûtoit dès qu'elles étoient commencées.

Le duc de Médicis s'ennuya à la fin, d'accorder sa protection à un homme qui la méritoit si peu. Il fit venir à Rome Georges Vasari & Barthélemi Ammanati, pour finir la salle d'audience de son palais, la fontaine vis-à-vis, & les figures qui devoient orner ces édifices. Outré de voir ainsi passer ses ouvrages en d'autres mains, Baccio devint d'une humeur si farouche, que personne ne pouvoit lui parler; il se trouva sans occupation, mais la cupidité, qui guidoit tous ses pas, le conduisit à Carrare choisir des marbres pour un géant qu'il se proposoit de placer au milieu de la place de Florence dans un magnifique bassin. Le modèle fut présenté au duc qui y fit peu d'attention. Cellini (6) & Ammanati le prièrent de leur permettre de concourir avec Bandinelle, & d'accorder ses marbres à celui qui réussiroit le mieux. Le duc qui con-

(6) Benvenuto Cellini étoit nouvellement arrivé de France, où il avoit fait pour le roi plusieurs ouvrages d'orfévrerie, & jeté en bronze divers morceaux de sculpture.

noissoit la supériorité de celui-ci, y consentit très-volontiers, dans le dessein de l'exciter à se surpasser lui-même. Pour lui, piqué de cette concurrence, il obtint de la duchesse la permission d'aller chercher les marbres, qu'il fit scier en plusieurs morceaux, de manière qu'on ne pouvoit plus s'en servir pour un ouvrage de conséquence. Les autres Sculpteurs s'en plaignirent au duc, qui l'auroit chassé sans la protection de la duchesse, dont il obtint les marbres gâtés. Quelques petits morceaux de Sculpture placés dans ses jardins, furent le gage de sa reconnoissance, & lui méritèrent la permission de sculpter un Neptune pour la grande place.

La mort arrêta le cours de ses projets en 1659. Comme il faisoit transporter le corps de son père dans une chapelle de l'église des pères Servites, que le crédit de la duchesse lui avoit procurée pour sa sépulture, la fatigue causée par cette occupation, le conduisit au tombeau en huit jours de temps. Il étoit parvenu à l'âge de 72 ans sans avoir jamais été malade. Il venoit de placer sur l'autel de sa chapelle un christ mort soutenu par Nicodeme, que Clément, son fils naturel, avoit fort avancé avant sa mort. Michel-Ange travailloit alors à un pareil sujet composé

de cinq figures, destiné pour son tombeau à Sainte-Marie majeure. La nouvelle qu'il en eut le détermina à l'imiter.

Rival de ce grand homme, Baccio fut accusé d'avoir mis en pièces ses cartons, & ceux de Léonard de Vinci, après y avoir pris la correction du dessin & le bon goût d'anatomie qu'il montra dans ses ouvrages à la faveur des estampes qu'en grava Augustin de Venise. Sa façon de dessiner est très-savante, & digne d'un maître aussi profond dans la connoissance de la structure du corps humain, mais cette manière est trop austère & même sauvage. Les imitateurs qu'un ancien a si bien nommés *servum pecus*, outrent presque toujours le *faire* du maître qu'ils prennent pour modèle. Uniquement touché de la science avec laquelle Michel-Ange a exprimé les muscles, Bandinelle ramena toutes ses études à cette partie, & ne fit plus de figures qui ne fussent un Hercule ou un géant. De-là, nulle variété dans ses ouvrages, non plus que dans l'exécution de ses idées. Il étoit peu familier avec les Graces, & estimoit ses productions au point de les mettre en parallèle avec celles de Michel-Ange. Cette bonne opinion qu'il avoit de lui-même déprisa souvent ses ouvrages dignes

C iij

de justes éloges, s'ils eussent été produits avec plus de modestie.

Ses talens furent moins connus de son vivant qu'après sa mort. Naturellement farouche & peu obligeant, il n'est pas étonnant qu'il ait eu peu d'amis. Querelleur & processif, il parloit toujours mal des ouvrages de ses confrères. Il avoit la mauvaise pratique de mettre des pièces à ses figures pour les raccommoder ; quelquefois même il leur ajoutoit une épaule ou une jambe, ce qu'on ne peut attribuer qu'à son peu d'intelligence à prendre ses mesures.

On compte parmi ses élèves Périn dà Vinci, neveu de Léonard, Barthélemi (7) Ammanati, Vincent Rossi, & J. B. Dominique Lorenzi, qui a sculpté à Florence, au tombeau de Michel-Ange, la figure de la peinture & le buste de ce fameux artiste. Il enseigna aussi son art à son fils naturel nommé Clément, qu'une mort prématurée enleva à Rome avant lui.

Les ouvrages de Bandinelle sont, à Rome dans l'église de la Minerve, les bas-reliefs des tombeaux de Léon X & de Clément VII.

A la cathédrale de Florence, un saint Pierre

───────────────────────

(7) Né à Florence en 1511, mort en 1592.

dans une niche de marbre, beau pour le deſſin, médiocre pour la Sculpture.

Dans la place, vis-à-vis ſaint Laurent, un gros piédeſtal chargé de bas-reliefs, & deſtiné à recevoir la figure de Jean de Médicis, père du grand duc Côme I, laquelle n'a pas été finie.

Le palais Pitti offre un Bacchus en marbre, deſſiné dans le goût du Guide; les figures de quelques princes de la maiſon de Médicis, & un Laocoon d'après l'antique. Il fit un bras droit à l'original, avec tant d'intelligence, que ce bras qui concourt ſi bien à l'action de la figure, imite la manière des artiſtes grecs. On prétend qu'il ne voulut point rétablir cette partie en marbre, dans l'eſpérance que l'on retrouveroit un jour le morceau de l'original, & qu'il ſe contenta de la faire en terre cuite. Dans la grande ſalle du vieux palais de Florence, on voit ſur une eſtrade, les figures en marbre plus grandes que nature, de Léon X, de Jean de Médicis, du duc Alexandre, de Clément VII, & de Côme I. La galerie du grand duc poſsède une petite figure admirable de Bacchus.

On connoît des gravures en bois & au burin, dues à Bandinelle.

DANIEL RICCIARELLI,

DIT

DANIEL DE VOLTERRE (1).

Quoiqu'il soit vrai de dire en général que, pour faire de grands progrès dans les arts, il faut avoir reçu de la nature un génie élevé, & d'heureuses dispositions; plusieurs artistes néanmoins pourvus d'un talent médiocre, deviennent, par un travail assidu, des maîtres célèbres. Daniel de Volterre fut du nombre de ces derniers. Dans tous ses ouvrages on reconnoît moins l'élève de la nature & du génie, que l'artiste formé d'après une étude pénible & continuelle.

Né à Volterre en 1509, il apprit d'abord le dessin de Jean-Antoine Sodoma. Ses commencemens ne furent pas heureux, comme ceux des jeunes gens qui entrent dans la carrière des arts. Sous Balthazar de Sienne, son second maître, il fit des progrès plus rapides. Sa première occupation fut donc la peinture. On regarde avec

(1) Vasari. Serie degli uomini illustri.

raison, comme son principal ouvrage, la chapelle de la Trinité-du Mont qui l'occupa sept ans. Les stucs dont la voûte est chargée sont de lui, ainsi qu'un ornement en feuillage qui entoure le grand morceau de la descente de croix. Il est accompagné de deux figures; leur tête soutient un fronton, une de leurs mains est posée sur la colonne latérale, & l'autre en tient le chapiteau. Parmi les beautés que présentent ses peintures, on aperçoit de la sécheresse & de la dureté, loin d'y trouver ces graces & ce charme qui satisfont le goût des connoisseurs.

Pour prévenir la juste critique qu'on en fit, & indiquer la longueur du travail que cet ouvrage lui avoit coûté, Daniel sculpta dans cette chapelle deux bas-reliefs de stuc, comme un monument de son amitié pour Michel-Ange & le Piombo, dont il n'étoit pas moins jaloux d'imiter les ouvrages, que de suivre les avis. Le premier fait voir des satyres, pesant dans une balance des pieds, des jambes, & autres parties du corps humain, pour choisir celles qui sont d'un bon poids, & envoyer les mauvaises au Piombo & à Michel-Ange, afin d'en juger. Dans l'autre bas-relief, ce dernier se regarde dans un miroir,

emblême de l'amour-propre qu'il attribuoit à cet artiste.

Volterre dut à sa recommandation l'ouvrage de la fontaine de Cléopâtre, que lui donna Jules III en 1550. Cette fontaine, placée au bout du corridor du Belvedère, a la forme d'une grotte, & est décorée de la statue antique de cette reine d'Egypte.

Après la mort du pape, Daniel se détermina à quitter tout-à-fait la peinture, pour ne plus s'occuper que de la Sculpture. Paul IV en fut la cause. Il lui ordonna un saint Michel destiné à l'ornement de la grande porte du château Saint-Ange, & peu après le cardinal de *monte Pulciano* lui demanda les figures de saint Pierre & de saint Paul, pour les placer dans une chapelle à saint Pierre Montorio, qu'il entreprit de faire orner. Daniel alla à Carrare choisir les marbres nécessaires, & s'arrêta à Florence pour saluer Michel-Ange. Vasari, occupé alors dans le palais du duc, lui montra ses ouvrages, & l'introduisit chez ce seigneur. Daniel, charmé du goût qu'il lui voyoit pour les arts, eut envie de s'attacher à son service. Le duc lui témoigna beaucoup de satisfaction de ses offres, mais il exigea qu'auparavant, il remplît ses engage-

mens à Rome. Daniel resta tout l'été à Florence, & moula en plâtre les figures de marbre qu'a sculptées Michel-Ange dans la nouvelle sacristie de saint Laurent.

Il se rendit enfin à Carrare, & de-là à Rome; mais il se hâta de retourner à Florence à l'occasion de la mort d'un jeune homme de ses élèves qu'il aimoit beaucoup. D'après un moule jeté sur son visage, Daniel sculpta son buste en marbre, & le plaça sur son tombeau, dans l'église de saint Michel Berteldi. Tel fut le tribut que l'amitié du maître paya à la mémoire de son jeune élève.

Revenu à Rome, où les marbres de Carrare arrivèrent aussi-tôt que lui, il commença incessamment les ouvrages que le pape & le cardinal de *monte Pulciano* lui avoient commandés ; mais son extrême lenteur dans le travail, empêcha qu'ils ne fussent achevés.

Sur ces entrefaites, le maréchal Strozzi arriva de France. Il étoit chargé par Catherine de Médicis, régente du royaume, d'engager Michel-Ange à faire revivre Henri II sous son ciseau. Tout le monde sait que ce prince fut tué dans un tournois qu'il donna en 1559, à l'occasion du mariage de sa sœur Marguerite avec le duc

de Savoie. Michel-Ange s'en excusa sur son grand âge, & proposa Daniel à sa place, qu'il promettoit d'aider de ses avis. Strozzi y consentit; & après avoir conféré ensemble sur le projet auquel on s'arrêteroit, Volterre se détermina à faire un cheval de bronze pour porter le roi armé, & d'après les conseils de Buonarota, il en fit les modèles, qui furent l'ouvrage de quatre ans. Comme il étoit près de le fondre, la fonte manqua; il l'entreprit avec plus de succès une seconde fois. Cet ouvrage le fatigua si considérablement, qu'il tomba malade. Son humeur triste & mélancolique ne lui permit pas de goûter les douceurs de la joie que donnent les succès. Après bien des chagrins & des souffrances il mourut, en 1566, d'un catarre suffoquant, à l'âge de cinquante-sept ans. Sa mort l'empêcha de faire la figure du roi. Il ordonna qu'on mît sur son tombeau la statue de Saint-Michel qu'il avoit commencée pour le château Saint-Ange. Deux de ses élèves (2), à qui il laissa une partie de son bien, exécutèrent ses volontés, & offrirent à l'ambassadeur de France

(2) Michel Alberti de Florence & Feliciano dà san Vito de Rome.

de finir le cheval & la figure du roi. Ce cheval ne fut posé, au milieu de la place royale, qu'en 1639, c'est-à-dire quatre-vingts ans après; lorsque le cardinal de Richelieu le fit venir en France pour porter la statue de Louis XIII. Il a vingt palmes de haut sur près de quarante de long, & est plus grand d'un sixième, que celui de Marc Aurèle au capitole.

On compte parmi les élèves de Volterre, ses deux exécuteurs testamentaires, Léonard Olicciarelli son neveu, qui fut assez bon Sculpteur, Jules Mazzoni, Pelegrin de Bologne, dit Tibaldi, Marc de Sienne, Jean-Paul Rosetti de Volterre, & Daniel Biagio de Carmigliano, de Pistoie.

GUILLAUME DE LA PORTE [1].

Né à Milan, ce Sculpteur fut instruit dans son art par un oncle qui avoit toujours copié avec beaucoup de soin les ouvrages de Léonard de Vinci. Cet oncle qu'il accompagna à Gênes en 1531, le mit dans l'école de Périn del Vague

[1] Baglione.

pour continuer ses études de dessin. La Porte ne négligea pas cependant le ciseau, & sculpta pour la chapelle de saint Jean, un des seize prophètes de demi-relief, dont elle est décorée. On le chargea ensuite de faire les autres. Après quelques entreprises moins considérables, il fit un christ à qui saint Thomas touche le côté, lequel est placé sur la porte de ce nom, une sainte Barbe & une sainte Catherine pour orner la même ville. Six années furent employées à ces ouvrages.

En 1537, la Porte se rendit à Rome, où il étoit très-recommandé par son oncle à Fra-Sébastien del Piombo, qui le présenta à Michel-Ange. Ce grand Sculpteur le prit en amitié. Il l'occupa à restaurer des antiques dans le palais Farnèse. La Sculpture moderne ne gagne pas à être comparée avec l'ancienne : dans ce parallèle, le travail des plus grands maîtres paroît souvent froid & inanimé. Celui de la Porte n'eut pas le même sort, il étonna Michel-Ange. Les jambes que notre artiste fit à l'Hercule, célèbre ouvrage de l'athénien Glycon, lui parurent si belles, que les anciennes ayant été retrouvées en 1560, il ne jugea pas à propos de les rétablir. Il favorisa de plus la Porte en diverses oc-

casions, & lui fit avoir l'office de Scelleur dans la chancellerie vacant par la mort du Piombo.

A cette faveur succéda la commission de travailler au tombeau de Paul III, placé dans saint Pierre de Rome. Ce tombeau est, comme on sait, du dessin de Michel-Ange. Les deux figures couchées (2), qui accompagnent celle du pape, sont dues à notre artiste, & peuvent aller de pair avec l'ouvrage de Buonarota. L'une est une femme qui désigne la Prudence, l'autre, beaucoup plus jeune, représente la Justice. Il la fit d'après l'idée que lui en donna Annibal Caro. C'est une beauté telle que peut se la figurer un bel esprit, lorsqu'élevant sa pensée au-dessus d'une nature toujours défectueuse, il se la représente sous de charmantes images, dans l'état de perfection où elle peut être. On dit qu'un espagnol se laissa un jour enfermer la nuit dans l'église de saint Pierre pour jouir de cette figure, & que cette aventure, ou plutôt sa nudité, a obligé de la couvrir d'une draperie de bronze; sacrifice fait à la vertu. Pline rapporte (3) qu'il

(2) On les a depuis transportées dans la salle du palais Farnèse, & on en a mis de nouvelles à leur place.

(3) *Lib. XXXVI.*

y avoit à Cnide une très-belle Vénus de Praxitèle, qu'un jeune homme en devint amoureux, se cacha dans le temple à la faveur de la nuit, & vint à bout de satisfaire ses desirs.

La Porte dut à la protection de Michel-Ange un état d'aisance qui le rendit paresseux. Il ne travailla plus qu'à faire des bustes & des modèles. On compte parmi ces derniers quatorze bas-reliefs de l'histoire de N. S. pour jeter en bronze, & plusieurs dessins des fêtes qui se donnent à Rome durant le carnaval. Les quatre prophètes en stuc, placés dans les niches entre les pilastres de la première arcade de saint Pierre, passent pour un des ouvrages le plus considérable de notre artiste.

Il avoit marié sa fille à Périn del Vague, sur les dessins duquel il travailla aux stucs de la chapelle Massimi, à la Trinité du Mont.

Ses élèves sont Guillaume Tedesco, qui faisoit de petites statues, des ornemens & des bas-reliefs, & Bastiano Torregiani de Bologne, mort à Rome en 1596. Il eut aussi dans sa famille des Sculpteurs distingués, tels que le cavalier Jean-Baptiste, & Thomas de la Porte.

FRANÇOIS

FRANÇOIS DU QUESNOI,

DIT

FRANÇOIS FLAMAND (1)

Ce Sculpteur peut être appelé le Polyclète moderne: semblable à cet artiste grec, il a plus souvent exprimé la tendre jeunesse que l'âge robuste. La ville de Bruxelles fut sa patrie en 1594. Tandis qu'il apprenoit la Sculpture de son père Jérôme, il fit en marbre une figure de la Justice placée sur la grande porte de la chancellerie de Bruxelles, deux anges au portail du Jésus, & les statues de la Vérité & de la Justice pour l'hôtel-de-ville de Hal. De tels ouvrages, dans un âge si peu avancé, charmèrent l'archiduc Albert VI qui lui donna une pension, & le décida à partir pour l'Italie. François y modela, avec le plus grand soin, le Laocoon, l'Antinoüs, le fleuve du Nil, & autres morceaux précieux de la savante antiquité.

A peine avoit-il atteint vingt-cinq ans, qu'il perdit l'archiduc son protecteur. Cette perte le

(1) Bellori. Baldinucci.

réduisit à travailler en ivoire & en bois, & à sculpter des têtes de saints pour des reliquaires. Le connétable Colonna, touché de cette triste situation, le prit sous sa protection, & lui commanda plusieurs modèles d'ornemens destinés pour son palais, avec un crucifix d'ivoire d'environ trois pieds, dont il fit présent à Urbain VIII.

Le Poussin, qui demeuroit dans le même temps chez le connétable, lia une étroite amitié avec du Quenoi ; ces deux artistes modelèrent ensemble, & firent des études qui ne contribuèrent pas peu à la perfection de ce dernier. Flamand sculpta alors un petit amour en marbre, occupé à polir son arc ; il fut envoyé à la Haye au prince d'Orange. Un tableau dans lequel le Titien a peint des amours qui en badinant se jettent des pommes, lui donna l'idée d'en composer différens grouppes de relief, & de saisir cette belle manière & ce beau style qu'on admire dans ses Sculptures.

Deux bas-reliefs, l'un de l'amour profane terrassé par l'amour divin, l'autre de plusieurs enfans qui tirent une chèvre par les cornes & la battent, succédèrent à ce travail. Il fit ensuite un modèle d'un Silène couché, appuyé contre une vigne, & dormant ivre à l'entrée d'une caverne,

tel en un mot que Virgile le peint dans sa sixième Eclogue. Le naturel y étoit si bien saisi, qu'il fut obligé d'en mouler de semblables en cire pour contenter la curiosité de ceux qui l'avoient vu ou qui en avoient ouï parler.

Jusqu'à présent du Quenoi s'étoit en quelque sorte borné à faire des modèles. Les Italiens lui reprochèrent de ne savoir que manier la terre, la cire & l'ivoire, & de ne réussir qu'à modeler des enfans, dont il avoit fait un grand nombre pour les colonnes du maître autel de saint Pierre. Ce reproche le piqua, il ne chercha plus que les occasions de sculpter de grandes figures, afin de fermer la bouche à tous ces zoïles.

Bientôt après il travailla à la sainte Susanne qu'on voit à Notre-Dame de Lorette. Plusieurs années furent employées a faire des modèles d'après nature pour cette statue, où il a transmis les véritables beautés de l'antique. Son attitude est noble, elle tient d'une main une palme, & de l'autre montre l'autel au peuple vers lequel elle a la tête tournée. Son expression douce & pieuse est celle d'une Vierge soumise à Dieu; ses cheveux sont retroussés simplement, & tout en elle retrace la pudeur & la beauté. On admire surtout la manière dont sa draperie est

jetée. L'auteur prit pour modèle l'Uranie, belle figure du capitole, mais il mit plus de graces dans la sienne.

Urbain VIII ayant fait achever le baldaquin de saint Pierre, ordonna quatre statues colossales pour remplir les niches des massifs. Celle qui fut destinée à Flamand est saint André. On dit que le Bernin, jaloux de Flamand, disoit que celui-ci ne feroit qu'un gros enfant ; malgré cette prédiction, il parvint à effacer tout-à-fait la figure de ce grand artiste. Son modèle en stuc, haut de vingt-deux palmes, y fut bientôt placé avec les applaudissemens de tout le public, & la figure ne fut finie que cinq années après, en 1640. L'invention en est noble, les proportions élégantes, la draperie belle, & sa tête élevée vers le ciel, exprime la plus tendre dévotion (2).

(2) Cette statue ne fut point placée dans la niche en face, du côté gauche, où elle devoit être suivant le plan. On y mit celle de sainte Hélène, parce que la congrégation des Rites voulut que la Sainte-Face avec la Véronique tint le premier rang, la Croix avec sainte Hélène le second, la Lance avec saint Longin le troisième, & que saint André fût au dernier. Dans cet arrangement la figure de ce saint manque de jour, & on ne peut la voir que d'une manière oblique.

Après plusieurs petits ouvrages dont je parlerai à la fin de cette vie, François sculpta un petit amour nu, en action de tirer une flèche, & levant une jambe par derrière pour mieux atteindre au but. Il fut un temps infini à polir cette figure, qu'il regardoit sans cesse sans l'achever, malgré l'impatience d'un seigneur anglois. Cet excellent homme se trouvoit alors attaqué de la goutte & d'une mélancolie jointe à une foiblesse qui le rendoit incapable d'aucune application. Il eut de plus le malheur de tomber de l'échelle, tandis qu'il plaçoit une palme de bronze à sa figure de sainte Susanne. Cet accident redoubla son chagrin. *Je suis bien à plaindre*, disoit-il, *de me voir dans l'indigence & sans secours, tandis que les favoris de la fortune sont comblés d'honneurs & de présens.*

Dans cette triste situation, une lueur d'espérance vint s'offrir à lui. Ce fut en 1642 que Louis XIII envoya, à Notre-Dame de Lorette, M. de Chanteloup, afin d'accomplir le vœu qu'avoit fait la reine pour la naissance d'un dauphin (3). Il étoit aussi chargé d'amener en France

(3) Ce vœu consistoit en deux riches couronnes entourées de diamans estimés quarante mille écus, avec une

le Pouffin & Flamand, l'un fur le pied de peintre, & l'autre de fculpteur du Roi, qui leur accordoit trois mille livres d'apointemens, le payement de leurs ouvrages, & un logement au Louvre. Ils devoient de plus avoir chacun douze jeunes gens fous leur conduite, pour former une Académie de peinture & de Sculpture. Du Quefnoi fembloit près d'éprouver un fort plus favorable, & de recouvrer en même temps fa fanté & fa bonne humeur; il avoit déjà touché la moitié de la fomme deftinée pour les frais de fon voyage, & il fe difpofoit à partir, lorfque fon mal lui reprit, & il tomba dans un délire qui obligea de le mettre au lit & de le garder à vue.

François avoit un frère Sculpteur qu'il tenoit éloigné pour quelques mécontentemens particuliers. Sur ces entrefaites, celui-ci vint à Rome dans l'efpérance d'obtenir fes entreprifes, & on ne

ftatue d'ange en argent, haute d'environ fix pieds, en action d'offrir à la Vierge le Dauphin qui venoit de naître, défigné par une figure d'or de grandeur naturelle. Le roi avoit deffein d'y ajouter une ftatue d'argent de la Vierge, de la même grandeur; François en fit un modèle qui ne fut pas exécuté. *Voyez ci-après la vie de Sarazin.*

douta point qu'il n'eût conspiré contre la vie de son frère, en lui donnant du poison. Les médecins jugèrent que le malade ne pouvoit mieux faire que de reprendre son air natal, ce qui lui fit hâter son voyage. Mais il ne fut pas long, le poison eut un prompt effet, & conduisit du Quesnoi au tombeau en 1646. Ce malheur lui arriva à Livourne dans un âge capable de produire encore de très belles choses. Le crime de son malheureux frère ne resta pas impuni, il fut brûlé à Gand pour ce crime & pour d'autres, & avoua dans les tourmens, à ce qu'on dit, d'avoir donné à son frère un breuvage mortel.

Le Quenoi étoit bien fait, & d'un caractère si doux, qu'il suffisoit de le connoître pour l'aimer. Le chagrin que lui causoient l'envie & la jalousie, ne le rendoit ni moins poli ni moins affable. Il se plaisoit à travailler seul, & ne laissoit entrer personne dans son attelier lorsqu'il composoit. Il ne prit ce parti que depuis qu'un moine de ses amis, qui l'avoit vu travailler à la croix de Saint-André, l'avoit critiquée & s'étoit vanté sans fondement de la lui avoir fait réformer.

Ce Sculpteur chérissoit son art, & la fatigue de ses travaux continuels n'étoit pour lui qu'une

D iv

agréable occupation. L'expérience lui avoit appris que son art étoit sans bornes, aussi disoit-il qu'un Sculpteur qui avoit achevé une seule statue pouvoit se vanter d'avoir beaucoup travaillé. Cette façon de penser retarda son génie & son exécution; dans tout le cours de sa vie, il ne fit que deux figures qui l'occupèrent un temps considérable. Ses ouvrages n'étoient dus qu'à de longues réflexions & à de nombreuses études d'après l'antique & d'après la nature, il étoit obligé de faire plusieurs modèles, non-seulement du corps, des bras & des pieds, mais même des doigts & des plis des draperies. Le Laocoon qu'il modela pour le cardinal Massimi l'occupa six mois entiers. On convient qu'il excelloit à faire choix des meilleurs modèles de l'antiquité. Un ami lui représentoit un jour qu'il ne devoit pas finir davantage une figure qui étoit pour lui, & qu'il la trouvoit parfaite. *Vous avez raison*, répondit le Quenoi, *parce que vous ne voyez pas l'original, mais je dois faire mon possible pour rendre cette copie semblable à l'original & au modèle que j'ai dans la tête.*

Les enfans qu'a sculptés Flamand semblent avoir été formés par la main des Graces; il a su leur donner tout ce que l'esprit peut y souhaiter

hors la parole. Sa science dans l'anatomie les fait paroître vivans & animés. Les fossettes exprimées aux genoux, aux coudes, & aux doigts, leur procurent beaucoup d'élégance; leurs joues, chargées d'une enflure blanche comme du lait, les rendent d'une vérité inimitable. Les petits modèles en cire qu'il en a faits avec beaucoup de soin, sont aujourd'hui répandus presque dans tout le monde, & fort recherchés. A l'égard de ceux qu'il a sculptés en marbre, il a su tellement amollir cette matière dure, qu'ils semblent plutôt être de lait que de marbre. La tendresse qu'il leur a donnée ne paroît pas bien naturelle, parce que la force & l'action de ces enfans supposent une connoissance qu'ils n'ont pas. Ceux qui ont suivi du Quenoi ont rendu ce défaut plus sensible en grossissant la tête, les joues, les mains, le ventre, & les pieds des enfans, défaut que les peintres ont imité. Il est certain que la plus tendre enfance n'a pas encore la forme qu'elle acquiert à quatre & cinq ans, & que jusqu'à cet âge il paroît assez inutile d'alonger ses membres, de contourner ses reins, & de lui donner des proportions sveltes. Les grecs ont excellemment sculpté & peint les amours & les génies, comme les dépeint Callistrate en parlant de ceux qui en-

tourent la statue du Nil, & Philostrate en décrivant les jeux des amours. Michel-Ange a caractérisé les siens par beaucoup de vivacité, mais sans aucune souplesse. Raphaël est le premier qui les ait rendus gracieux, sveltes & doués des proportions d'un âge qui croît avec la beauté; le Titien & le Corrège ont mis encore plus de mollesse dans les formes, Annibal Carrache a tenu le milieu entre ces différentes manières; le Dominiquin a le plus approché de la perfection, en assignant diverses attitudes aux enfans au maillot & aux adultes, & leur donnant les mouvemens & les caractères convenables à leur âge. Flamand s'attacha presque uniquement à imiter la forme tendre & souple de l'enfance, & dans cette imitation il s'est si supérieurement distingué, que tous les artistes ont adopté sa manière.

Les autres ouvrages de Flamand sont, à Rome les anges du baldaquin de saint Pierre; dans l'église de l'*Anima* deux tombeaux. On voit dans le premier deux enfans qui lèvent un voile pour découvrir une épitaphe, l'un exprime sa douleur en se couvrant les yeux avec le bout de ce voile; dans le second, il y a aussi deux enfans qui déploient une draperie, afin de laisser voir

une inscription. Ces morceaux, quoique d'après fes modèles, ne font pas entièrement de lui. A faint Laurent, hors des murs de Rome, le médaillon du profeffeur Bernard Gabrieli eft placé fur fon tombeau. A Naples, dans l'églife des Saints-Apôtres, pour la chapelle du cardinal Filomarini, un concert d'anges en bas-relief, morceau admirable & du plus beau fini ; chez le Cardinal François Barberin, deux têtes en regard d'un Chrift & d'une Vierge, elles font en terre cuite, & ont été jetées en argent. La première avoit été faite pour la reine d'Angleterre, & la feconde pour le cardinal Maffimi. Le connétable Colonna avoit une écritoire ornée de deux enfans : l'un dort, & fa tête eft pofée fur un oreiller ; l'autre affis, tient une taffe, & avec un chalumeau fait des bulles de favon.

A Monaco, dans les bains du palais, un Cupidon en bronze ; dans celui de Florence, un enfant qui rit. Au palais des Confervateurs, les portes de la grande falle font d'un beau travail dû à notre artifte.

On cite encore un Apollon & un Mercure de trois pieds de haut, fait pour le marquis Juftiniani, lequel fe retourne en arrière pour regarder un petit amour qui lui attache une corde

à un pied ; Bellori assure que ces figures égalent l'Antinoüs du Belvedère. Le même auteur parle d'une statue de notre Seigneur en marbre, dont les mains sont attachées par devant à la colonne ; elle fut faite pour Hesselin, M^e de la chambre aux Deniers. Un des plus beaux bustes sculptés en 1635 par Flamand, est celui du prince Maurice, cardinal de Savoie, qui le protégeoit.

Il restaura aussi deux fameuses statues antiques, un Faune dont les bras & les jambes manquoient, & une Minerve d'albâtre oriental, à laquelle il ajusta une tête armée d'un casque, les mains & les pieds en bronze.

ALEXANDRE ALGARDE (1)

C ELUI dont nous allons parler fut un de ces génies rares qui naissent de temps en temps pour la gloire & le progrès des arts. Né à Bologne en 1602, l'Algarde s'occupa d'abord à dessiner & à peindre dans l'école de Louis Carrache. La connoissance qu'il fit de Jules-César Conventi,

(1) Bellori. Baldinucci.

Sculpteur Bolonois, donna l'essor à son talent décidé pour la Sculpture. A l'âge de vingt ans il suivit à Mantoue Gabriel Bertazzuoli, architecte du duc Ferdinand, au service duquel il entra, dans l'intention de travailler en ivoire, & à de petits modèles de figures & d'ornemens qui étoient ensuite exécutés en bronze & en argent. Ses talens & sa bonne conduite lui méritèrent bientôt la permission d'étudier non-seulement, d'après les peintures de Jules-Romain qui sont au palais du T, mais même d'après les pierres gravées, les camées, les médailles & les figures tant en marbre qu'en bronze, dont étoit composée la galerie des ducs de Mantoue, avant le sac de cette ville arrivé en 1620.

Lorsque l'Algarde eut fini ses études à Mantoue, il projeta le voyage de Rome, & le duc en fit généreusement les frais, à condition qu'il se rendroit ensuite auprès de lui ; la mort du prince & les malheurs qui la suivirent l'en empêchèrent. Il prit la route de Venise, & après quelques mois de séjour en cette ville, il se rendit à Rome en 1625. Le duc l'avoit recommandé au cardinal Ludovisi, neveu de Grégoire XV, qui l'occupa à restaurer des antiques dans sa ville sur le mont *Pincio*. L'Algarde sculpta

pour cette éminence un enfant de marbre assis, appuyé sur une tortue, symbole de la sûreté, & portant un chalumeau à sa bouche. Cet ouvrage étoit destiné à faire pendant à un enfant qui exprime la douleur que lui cause la morsure d'un serpent caché sous l'herbe, image de la fraude & de la tromperie.

Le cardinal lui fit connoître le Dominiquin avec lequel notre artiste lia une étroite amitié. Ils étoient compatriotes & élèves du même maître. Lorsque ce dernier peignit la chapelle Bandini à saint Sylvestre, il proposa l'Algarde pour sculpter les statues qu'on devoit mettre dans les niches, & lui fit donner celles de saint Jean & de la Madeleine ; elles sont en stuc, & plus grandes que nature. On y reconnut les talens de l'Algarde, surtout dans la figure de la Madeleine, qui regarde le ciel, a une main sur sa poitrine, & de l'autre essuie ses larmes avec un mouchoir.

Il manquoit à notre artiste des occasions de se faire connoître. Il s'occupoit, à leur défaut, à restaurer des antiques (2), & à modeler pour

(2) L'Algarde fut chargé de restaurer un Hercule qui combat l'hydre, conservé à Rome dans le palais Verospi

des orfévres des crucifix, des enfans & des ornemens. Quelques années se passèrent dans ces occupations peu dignes d'un aussi grand homme, après lesquelles on lui confia plusieurs ouvrages considérables. Un des principaux est la figure de saint Philippe de Néri placée dans la sacristie des Pères de l'Oratoire à Rome. Le saint est revêtu de ses habits sacerdotaux, lève les yeux au ciel, a une main étendue, & l'autre posée sur un livre que tient un ange. On reprochoit à l'Algarde de savoir mieux modeler que manier le marbre: il imposa, dans cette occasion, silence à l'Envie, qui fut obligée d'applaudir à l'expression du saint & aux graces de l'ange. Sa réputation en reçut un nouveau lustre.

Le cardinal Bernardino Spada lui commanda un grand grouppe de la décollation de S. Paul pour l'église des Barnabites de Bologne. L'Algarde entreprit ensuite le tombeau de Léon XI placé dans l'église de S. Pierre, & ce beau bas-

Il s'en acquitta si bien, que les parties rétablies ayant été retrouvées dans la suite, on a respecté l'ouvrage de l'Algarde, & on a placé près de la statue les parties antiques, pour mettre les amateurs à portée d'en faire la comparaison.

relief qu'Innocent X fit faire pour cette même Basilique, ouvrage qui mérita à son auteur des suffrages unanimes, la croix d'or & la dignité de chevalier.

L'Algarde avoit eu le bonheur, au commencement du pontificat d'Innocent X, de gagner les bonnes graces du prince Camille Pamphile son neveu, alors cardinal, qui lui donna l'intendance générale de tous les ornemens de l'architecture & des fontaines de sa ville *del bel Respiro* à Saint Pancrasse.

Par ordre du même pape, l'Algarde perfectionna au palais du capitole celui des conservateurs de Rome; le peuple romain, pour témoigner au pontife sa reconnoissance, voulut que notre artiste fît sa statue en bronze. Le jet manqua. Le pape s'efforça de le consoler par plusieurs marques de bonté, lui donna cinq cents écus d'or avec l'ordre de christ, & lui mit au cou une chaîne d'or de la valeur de trois cents écus.

Ces honneurs lui firent insensiblement oublier son malheur. Il reprit son travail, & refondit sa figure avec beaucoup de succès. On la voit présentement dans le musée du capitole, posée sur une base de marbre, en attitude de

bénir

bénir le peuple, & c'est la plus belle de toutes les statues des papes qu'on voit à Rome.

Le prince Camille l'employa ensuite à la décoration de l'église de saint Nicolas Tolentin. L'Algarde commença par le maître autel, orné de très beaux marbres, & de quatre colonnes corinthiennes cannelées qui soutiennent un fronton, au milieu desquelles est une grande niche remplie de plusieurs statues de marbre. Elles furent faites par ses élèves d'après ses modèles, & il se contenta de les retoucher. Ses forces commençoient dès-lors à diminuer, plus encore par un excès d'embonpoint que par l'âge & la fatigue. Il n'acheva que l'architecture de l'autel, & le reste de l'église fut continué par Jean-Marie Baratta son élève.

Son dernier ouvrage fut fait pour Philippe IV, roi d'Espagne, en 1650, lorsque Diego de Velasquez, fameux peintre de portraits, vint à Rome: les quatre élémens destinés à décorer des feux en font le sujet. L'Algarde mourut quatre années après d'une fièvre maligne, en 1654, âgé de cinquante deux ans. Il laissa à la chapelle de saint Philippe de Néri la chaîne d'or que le pape lui avoit donnée, avec un legs, & un autre à l'académie de saint Luc, dont les membres ac-

compagnèrent son corps à saint Jean de Bologne. Dominique Guidi plaça sur son tombeau le buste en marbre de son maître.

Cet artiste avoit l'humeur vive & gaie, & la conversation agréable. Ses mœurs furent pures, il vécut toujours dans le célibat, & ne laissa qu'une sœur pour héritière. Personne n'a travaillé avec plus d'intelligence & de génie, & personne n'a eu l'exécution aussi prompte, puisque dans l'espace de quatre années il termina le fameux bas-relief d'Attila. On lui fit long-temps l'injustice de le croire incapable de travailler en marbre, & de lui refuser le nom de Sculpteur. Ses amis étoient souvent dépositaires de sa peine à cet égard. Cette injustice étoit d'autant plus grande, que sa belle figure de saint Philippe de Néri fut faite à l'âge de trente-huit ans.

On peut, avec plus de fondement, reprocher à l'Algarde d'avoir toujours mis dans ses têtes quelque chose qui annonce l'art & les soins du Sculpteur, & d'avoir quelquefois été maniéré, surtout dans les plis de ses draperies. Il a cela de commun avec le Dominiquin, dont les grandes beautés rachetent ce défaut. Sa manière tient beaucoup de celle de François Flamand, qu'il préféroit à toutes les autres. Ces deux artistes

trouvèrent si beaux les enfans que le Guide avoit eus de sa seconde femme, qu'ils voulurent faire, conjointement d'après eux, les gracieux modèles que nous connoissons.

Le nom de l'Algarde est fameux par son crucifix que tant d'habiles Sculpteurs ont fait gloire de multiplier, & qu'on nomme par excellence le crucifix de l'Algarde. Il a eu l'avantage d'avoir formé une excellente école qui a soûtenu long-temps l'honneur de la Sculpture. De cette école sont sortis Dominique Guidi dont nous allons parler, Jean-Marie Baratta, Joseph Peroni, Hercule Ferrata, qu'il laissa héritier de toutes ses études, Gabriel Brunelli, dont il y a de belles choses en Italie, & Camille Mazza de Bologne.

Les ouvrages de l'Algarde ne sont pas un des moindres ornemens de la ville de Rome. Un des principaux est le bas-relief d'Attila, placé dans saint Pierre. Les apôtres saint Pierre & saint Paul descendus du ciel, menacent le féroce Attila & lui font signe de s'éloigner de Rome. Ce roi barbare, effrayé de cette apparition, prend la fuite, se défend avec une main, & remue un bâton de l'autre. Il est richement vêtu d'un manteau royal attaché sur sa poitrine ; par dessous

E ij

on voit fa cuiraffe & fes armes. En face, faint Léon, en habits pontificaux, le regarde avec affurance, & lui montre les protecteurs de la ville qui defcendent du ciel pour la fecourir. Un porte-croix & deux évêques le fuivent ; le caudataire à genoux témoigne la plus grande furprife. Derrière le pape paroiffent fes troupes que le capitaine conduit vers Rome, fans s'apercevoir de la fuite d'Attila. Toutes ces figures ont l'expreffion convenable. Celles du devant font entièrement de relief, & les autres de bas-relief; les degrés de perfpective vont jufqu'à quatre & cinq pieds de profondeur. S. Léon & Attila ont près de quatorze pieds de proportion. La hauteur du bas-relief eft de trente-deux pieds, & fa largeur de dix-huit, c'eft un ouvrage de la première réputation, & le plus beau morceau de Sculpture forti du cifeau des modernes.

On voit dans la même églife le tombeau de Léon XI affis, en attitude de donner la bénédiction, & accompagné de la Prudence & de la Libéralité dues aux élèves de l'Algarde, Ferrata & Peroni. Il y a auffi un bas-relief qui repréfente l'abjuration de Henri IV faite entre les mains de Léon XI, & la ratification de tout ce qu'il avoit promis à ce pape. A Sainte-Marie de

la Minerve est une statue en stuc de S. Dominique, tenant d'une main le livre de sa règle, & de l'autre, montrant avec le doigt quelques mots écrits sur un feuillet. A Sainte-Martine, dans la chapelle souterraine, un grouppe de trois martyrs en terre cuite, debout, & tenant des palmes. A Sainte-Agnès, à la place Navone, une voûte renferme une petite chapelle, à l'autel de laquelle est un bas-relief où la sainte est représentée presque entièrement couverte de ses cheveux qui crûrent subitement, lorsqu'elle fut exposée à la brutalité des soldats prétoriens. A Sainte-Marie majeure, les tombeaux d'Odouard Santarelli & de Constance Patritii. A l'hôpital de la Trinité des Pélerins, le médaillon en bronze d'Innocent X dans un ovale, avec deux enfans au-dessus. A la Madone du peuple, le tombeau du cardinal Jean Garzia, & le buste d'Urbain Millini dans la chapelle de ce nom. A Sainte-Apollinaire, les anges du maître autel. A Saint-Jean-des-Florentins, le tombeau de l'archevêque Corsini; dans l'église *della Scala*, celui de Mucius de Sainte-Croix. A Saint Sylvestre à *monte Cavallo*, un S. Jean avec la Madeleine, figures en pierre pleines d'expression.

A Sainte-Marie *della Vallicella*, la sacristie

renferme la figure en marbre de S. Philippe de Néri plus grande que nature. Vis-à-vis est placé le buste en bronze de Grégoire XV, en action de le prier pour sa sanctification.

A Saint-André de la Valle, dans la chapelle des Ginetti, ornée sur les dessins de l'Algarde, on remarque un grand bas-relief de marbre; c'est l'ange qui ordonne à S. Joseph d'aller en Egypte avec l'enfant Jésus & sa mère.

Dans le palais des Conservateurs, une statue colossale en bronze d'Innocent X.

Au milieu de la place de la Minerve, on voit un éléphant en marbre qui porte un obélisque semé de hiérogliphes, & de dix pieds de haut. Dans l'académie de Saint-Luc, un grouppe en terre cuite de trois martyres, pour être jeté en bronze.

L'Algarde continua, avec le Dominiquin, l'église de S. Ignace au collège romain, qui avoit été commencée en 1626 par le père Grassi jésuite. Le portail est des plus magnifiques, & a deux ordres de colonnes corinthiennes & composites, terminés par une balustrade qui règne autour du toit. Notre artiste a sculpté au-dessus de l'entablement des bas-reliefs d'enfans avec des festons, ainsi que les figures de la Magnifi-

cence & de la Religion qui soutiennent l'inscription du cardinal Ludovisi au-dessus de la grande porte en dedans. L'église est divisée en trois nefs par deux rangs de piliers, accompagnés de colonnes corinthiennes, & la frise présente plusieurs bas-reliefs de stuc.

On remarque dans la ville de Bologne à saint Michel *in Bosco*, le saint en bronze qui tient la foudre & foule aux pieds le démon. Dans l'église de saint Paul, la décollation de ce saint à genoux, les mains attachées par devant, deux figures de marbre plus grandes que nature, placées sur l'autel : le bourreau derrière lui a le sabre levé pour lui trancher la tête ; la première de ces figures n'a qu'une draperie sur l'épaule ; la seconde est nue, toutes deux d'un travail & d'une exécution admirables. Le devant d'autel est orné d'un médaillon représentant l'Apôtre saint Paul décolé, de sa tête sortent trois fontaines ; le bourreau étonné lève une main, & tient son sabre de l'autre. Une femme, un genou en terre, exprime sa surprise. Dans l'église de saint Ignace, dont il a élevé la façade, un crucifix de métal ; l'Algarde en a fait un pareil à Gênes. Au palais Sampieri, un grouppe d'enfans, & dans la chapelle de celui Alamandini, un crucifix de bronze

plein d'expreſſion. La galerie du palais du Confálonier renferme le médaillon en marbre d'Innocent X.

L'appartement d'en bas, de la ville Pamphile, eſt orné de ſtucs admirables placés aux voûtes, & faits ſur le modèle de ceux de la ville d'Adrien à Tivoli. On y voit auſſi le buſte en bronze d'Innocent X, ceux de la famille Pamphile, & d'autres ouvrages du même artiſte.

Dans la ville Borghèſe eſt la ſtatue du ſommeil en pierre de touche, ſous la figure d'un enfant ayant des aîles de papillon, endormi & couché : une de ſes mains eſt ſous ſa tête, & l'autre tient des pavots.

A la ville *Ludoviſi*, un Arion.

On voit dans l'appartement des hôtes des Olivetans, un grouppe de bronze repréſentant ſaint Michel, & dans le palais public de Florence, le buſte d'Innocent X en bronze.

Le palais *del bel Reſpiro* eſt petit, mais d'une conſtruction & d'une architecture des plus galantes. Il n'a que deux étages ſurmontés d'une guérite qui ſert de plate-forme. Ses quatre faces ſont incruſtées de bas-reliefs parfaitement travaillés. L'Algarde ſuivit dans le plan un deſſin de Palladio qu'il accommoda à la ſituation dé-

couverte de ce palais. Une des pièces du rez-de-chauffée offre une frife ornée de bas-reliefs & d'ornemens qui expofent les coutumes des romains, leurs batailles, leur marine, leurs triomphes, leurs facrifices. Au milieu de la voûte paroît Pallas tenant un rameau d'olivier, & entourée d'enfans qui jouent avec un lis & une colombe, armes de la maifon Pamphile. Apollon eft affis fur les nuées, & la Juftice fe reconnoît à fes attributs. Dans une autre pièce on remarque les divers travaux d'Hercule, fon apothéofe & fon mariage avec Hébé. Une troifième eft décorée de frifes, de corniches & de médaillons dans le goût antique. Le jardin des fleurs préfente une fontaine ornée d'une coupe de ftuc portée par des tigres marins qui ont des queues de poiffon, des dauphins les accompagnent. Une autre fontaine, placée entre deux efcaliers qui conduifent aux parties les plus baffes du jardin, offre Vénus en pied, portée fur une conque tirée par deux dauphins, dont les narines jettent de l'eau.

L'Algarde fit, pour le roi d'Efpagne, les élémens fous des figures fymboliques: l'air eft défigné par Junon, fe tournant vers les vents qui femblent par leur fouffle agiter les rochers;

le Feu, par Jupiter foudroyant les géans; l'Eau, par Neptune que la Sicile couronne ; il eſt porté ſur une coquille attelée de deux chevaux marins, ſous leſquels paroît Scylla changée en monſtre. Cybèle couronnée de tours, & placée ſur un char tiré par deux lions, eſt le ſymbole de la terre. Ces quatre morceaux ſervirent pour des feux.

A Saint-Maximin en Provence, la ſtatue en bronze de la Madeleine appuyée ſur une urne de porphyre. Dans la grotte de la Sainte-Baume, éloignée de trois lieues de cette ville, & où l'on prétend que la ſainte paſſa quarante années juſ-qu'à ce qu'elle fût enlevée au ciel par les anges, on voit un bas-relief de marbre qui la repréſente, portée au ciel par un chœur d'eſprits céleſtes; elle a les bras ouverts & les cheveux épars ſur ſon ſein.

Pour le port de Malte, l'Algarde ſculpta le Sauveur en bronze de demi-relief. Cette figure coloſſale tient le monde d'une main, & de l'autre donne la bénédiction à ceux qui entrent dans le port.

Il ne faut pas oublier de dire que ce fameux ſculpteur s'eſt amuſé à graver.

ANTOINE RAGGI (1).

Raggi naquit en 1624 à Vicomorco, lieu appartenant aux Suisses, sur les confins de l'état de Milan. Il vint tout jeune à Rome, & y choisit une des meilleures écoles, celle de l'Algarde : ses camarades lui donnèrent les premiers le nom de Lombard qui lui est resté. Après la mort de ce maître, il augmenta le nombre des élèves du Bernin ; celui-ci acheva de développer des talens que les leçons du premier & des études d'après l'antique avoient ébauchés. Pascoli ne nous apprend aucune circonstance de la vie de cet artiste ; il se contente de nous donner la liste de ses ouvrages. On trouve le nom de Raggi dans un catalogue des académiciens de Rome en 1657.

A la fontaine de la place Navone, la figure du Danube d'après le dessin du Bernin.

Dans l'église de sainte Agnès, un bas-relief représentant sainte Cécile en conférence avec saint Urbain pape, devant Tiburce son mari & Valérien son beau-frère.

(1) Pascoli.

A Saint-André de la Valle, dans la chapelle Ginetti, un bas-relief qui offre saint Joseph averti par un ange de fuir en Egypte. La même église renferme le buste du cardinal de ce nom, avec une renommée & les armes de sa famille.

A la Minerve, au tombeau du cardinal Pimentelli, la statue de la Charité.

Dans l'église de saint Marc, le tombeau du cardinal Bragadino.

Au noviciat des ci-devant Jésuites, l'apôtre saint André accompagné d'anges.

Les statues de marbre de notre Seigneur & de la Madeleine, dans l'église de l'Humilité à Montemagnanopoli, sont encote de la main de Raggi, ainsi que la figure de saint Jean-Baptiste à saint Nicolas Tolentin.

A la Madone des Miracles, près la porte du peuple, on voit quatre anges qui soutiennent une image miraculeuse de la Vierge au-dessus du maître autel, & deux Vertus en marbre avec de petits enfans. Au dehors d'une chapelle à l'Arceau sont les armes des Gastaldi, soutenues par deux anges.

A la Madone du peuple des anges sous la coupole qui tiennent les armes d'Alexandre VII,

les anges au-deſſous des orgues, ſupports des armes du même pontife, & dans la grande nef de la même égliſe quatre figures au-deſſus des arcades.

A Saint-Marcel du Cours, le bas-relief en ſtuc placé au-deſſus de la principale porte, repréſente ſaint Philippe Benizi à qui on préſente la thiare.

On voit, à ſaint Jean des Florentins, le baptême de notre Seigneur.

Un des piédeſtaux du pont Saint-Ange préſente un Ange qui ſoutient la colonne de la paſſion. Raggi le fit en concurrence de tous les Sculpteurs de Rome, & même du Bernin ſon maître, dans le temps que ce pont fut orné par ordre de Clément IX.

On ne finiroit point ſi l'on vouloit n'omettre aucun des ouvrages que notre artiſte a faits à Rome. Il envoya à Subbiaco une ſtatue de ſaint Benoît pour les religieux de cet ordre; un ſaint Bernardin pour la chapelle Chigi à Sienne, & un pape qu'on voit dans la cathédrale de cette ville; une figure pour le tombeau des Bonacorſi dans l'égliſe de Notre-Dame de Lorette; deux anges pour celle des religieuſes de la Victoire à Milan; quelques figures en ſtuc, dans

l'églife de Caſtel-gandolfe, & une Madelaine pour la France.

On voit à Paris, aux Carmes déchauſſés, une belle Vierge en marbre qu'il fit à Rome ſur le modèle du Bernin; elle eſt aſſiſe & tient l'enfant Jéſus ſur ſes genoux. C'eſt un préſent du cardinal Barberin.

Raggi alloit fréquemment à Caſtel-gandolfe: dans un de ces voyages, une chûte qu'il fit de ſa chaiſe le mit hors d'état de travailler les deux dernières années de ſa vie. La parfaite ſanté dont il avoit joui juſqu'alors en fut conſidérablement altérée, & une fièvre violente le conduiſit au tombeau, en 1686, dans la ſoixante-troiſième année de ſon âge.

Cet artiſte n'a fait aucun élève diſtingué, quoiqu'il eût une bonne manière d'enſeigner & beaucoup de douceur & d'amitié pour les jeunes gens. Les fruits de ſon travail lui procurèrent une fortune conſidérable; il fit même bâtir une maiſon & une ville.

Dix enfans naquirent de ſon mariage: un de ſes fils nommé André, qui mourut à dix neuf ans, avant ſon père, avoit déjà fait dans la Sculpture des progrès rapides pour ſon âge.

DOMINIQUE GUIDI (1).

Massa di Carara, dans le duché d'Urbin en Toscane, fut la patrie de ce statuaire en 1628. Il vint fort jeune à Rome, & entra dans l'école de l'Algarde. Sous un aussi habile maître, ses progrès dans la Sculpture furent remarqués, & de belles choses dues à son ciseau lui ont mérité d'être placé parmi les fameux artistes. Deux choses ont nui à sa réputation en Italie; l'une, que plusieurs ouvrages qui lui sont attribués, ont été faits par ses élèves, & qu'il s'est contenté de les retoucher; l'autre, que par amour du gain, il se bornoit à des prix modiques, & que pour exécuter ses nombreuses entreprises, il se reposoit sur le ciseau d'artistes peu habiles.

Parmi le grand nombre d'ouvrages qu'a faits Guidi, on remarque dans l'église de S. Alexis, au mont Aventin, la statue du cardinal de Bagni placée sur son tombeau; celle de Clément IX à Sainte-Marie majeure; le songe de S. Joseph à qui un ange découvre le mystère de l'Annonciation, dans l'église de la Madone *della*

(1) Pascoli.

Vittoria; à Saint-Auguſtin, le deſſin des Sculptures du tombeau du cardinal Impériali, où ſe voient la Mort, le Temps, la Renommée, & le portrait de cette éminence; à Sainte-Agnès de la place Navone, un bas-relief qui offre la Vierge, le Jéſus, S. Joſeph, S. Jean, & S. Joachim, avec pluſieurs Anges; la figure de la Charité au grand autel de S. Jean des Florentins; à l'Oratoire du mont de Piété, le bas-relief de la Piété ſur l'autel; à la façade de Saint-André de la Valle, les ſtatues de S. Gaëtan & de ſaint Sébaſtien, & pour le tombeau du comte Tieni de Vicence dans la même égliſe, ſon buſte en marbre accompagné de deux Vertus.

Clément IX choiſit Guidi parmi les fameux Sculpteurs, pour décorer le pont Saint-Ange d'une figure d'ange en bronze tenant la lance de la paſſion, & Louis XIV lui commanda une ſtatue. C'eſt la Renommée qui écrit l'hiſtoire de ce grand prince, dont elle tient le médaillon de la main gauche: l'Hiſtoire eſt figurée par le livre qui ſoutient ce médaillon, & qui eſt porté par le Temps. Sous les pieds de la Renommée paroît l'Envie; de la main gauche elle la tire par ſa robe pour l'empêcher d'écrire, & de la droite elle tient un cœur qu'elle déchire. Guidi fit ce

grouppe

groupe à Rome d'après le deſſin de le Brun, & il eſt placé à Verſailles au-delà du baſſin de Neptune. On a gravé cette figure & ſon bas-relief du mont de Piété.

Notre artiſte travailla conſtamment juſqu'à l'âge de 73 ans où il devint infirme. Il mourut en 1701, ne laiſſant qu'une fille mariée à Vincent Félici, un de ſes élèves. Sa ſucceſſion fut peu conſidérable, parce qu'il vivoit noblement & qu'il étoit fort généreux. Les gratifications du pape, & la vente d'une bibliothèque formée dès ſa jeuneſſe, ſoutinrent ſeules la dépenſe ſur laquelle ſa maiſon étoit montée.

Guidi aimoit peu ſes confrères; il diſoit qu'ils lui portoient envie, & qu'ils parloient mal de ſes ouvrages : il ne les épargnoit pas davantage. Son plus grand ami fut Pierre ſanti Bartoli, fameux graveur. La converſation du ſoir étoit ſon principal amuſement : il en faiſoit l'agrément par des ſaillies, des plaiſanteries & des traits d'hiſtoire qui ornoient ſa mémoire. Sa gaieté le fit aimer des cardinaux Ottoboni, Albani, Cibo, Baſadonna & Franzoni, dont il cultiva l'amitié, même quand ils devinrent papes; ce dernier lui légua par teſtament un baſſin d'argent garni de pierres précieuſes.

JEAN-BAPTISTE TUBI.

Ce Sculpteur, né à Rome en 1630, a toujours travaillé en France. Paris fut sa seconde patrie, il lui consacra ses travaux, & il y résida la moitié de sa vie. On en ignore les particularités, on sait seulement qu'en 1663 il fut admis à l'académie de peinture, dont il devint un des professeurs en 1679. Son morceau de réception est un buste qui représente la joie sous la figure d'une jeune femme couronnée de lierre, arbuste consacré à Bacchus.

Versailles & Trianon renferment presque tous les ouvrages de Tubi dont le génie, inspiré par celui de le Brun, a produit de fort belles choses. De ce nombre sont Apollon au milieu du bassin de ce nom, assis sur son char tiré par quatre coursiers que conduisent des Tritons, & suivis de dauphins & de baleines; la Flore & le Poëme lyrique représenté par une femme qui tient une lyre. D'autres morceaux dont l'invention lui appartient ne sont pas moins estimables, tels que l'amour tenant un peloton de fil, un vase orné d'un bas-relief représentant les conquêtes que le roi fit en Flandre pour les droits de la reine en

1667, & les deux figures placées dans le bosquet des dômes ; savoir, la nymphe Galathée & le berger Acis son amant qui joue de la flûte ; vers le grand canal sont deux grouppes, chacun de deux chevaux marins & de Tritons, exécutés en métal d'après le dessin de le Brun.

Une des belles choses que je connoisse de cet artiste est une copie en marbre du Laocoon qui se voit dans les jardins de Trianon. Quelle expression & quels caractères ! Si le prix de l'original étoit moins connu, on seroit tenté de croire que le Sculpteur lui a prêté, loin d'en emprunter quelque chose. En effet, on peut, en voyant la copie, porter sur l'ouvrage grec un jugement aussi sûr que s'il étoit sous les yeux. Qu'il y a d'art à se défaire de son propre génie pour se rendre propre celui de son auteur, imiter ses tours, son style, exprimer ses pensées dans toute leur force, au point que le spectateur doute s'il ne voit pas l'original !

Les autres ouvrages connus de Tubi sont les figures en marbre de la Religion & de l'ange placées au tombeau de Colbert à S. Eustache ; l'Immortalité qui tient le médaillon de Marin Cureau de la Chambre, médecin ordinaire du roi, exécuté sur le modèle du Bernin, dans la

F ij

même église. A S. Severin, la décoration du maître autel faite d'après le deſſin de le Brun; dans l'attique de l'autel de la Sorbonne, des anges en marbre; les ſculptures de la porte Saint-Bernard conſiſtent en deux grands bas-reliefs placés dans une longue friſe au-deſſus de ſes arcades. Du côté de la ville, Louis XIV eſt repréſenté ſous la figure de Mars, offrant à la Ville de Paris, qui eſt à genoux à ſa droite, des richeſſes que lui apportent les divinités qui préſident au commerce & à la navigation. Le bas-relief du côté du fauxbourg fait voir ce roi aſſis, ſous la figure du même dieu qui tient le gouvernail d'un grand navire voguant à pleines voiles, & pouſſé par des Tritons & des Néréides. Il y a de plus ſix Vertus placées au-deſſus de l'impoſte des portes.

Le mauſolée du vicomte de Turenne à ſaint Denis eſt orné d'un grouppe qui repréſente ce grand capitaine expirant entre les bras de l'Immortalité; elle tient une couronne de laurier, & l'élève vers le ciel. A ſes pieds eſt un aigle effrayé, ſymbole de l'Empire, ſur lequel il a remporté tant de glorieux avantages. Ce héros qui avoit ſi bien ſervi le roi pendant ſa vie, méritoit plus qu'un autre de l'accompagner après

sa mort, & de jouir de ces honneurs qu'un poëte appelle :

> *Incisa notis marmora publicis*
> *Per quæ spiritus & vita redit bonis*
> *Post mortem Ducibus.*
>
> Hor. Od. Lib. IV.

Dans la chapelle de Sceaux Tubi a sculpté, à la place du tableau d'autel, deux grandes figures de marbre blanc sur un fond noir, représentant le Sauveur baptisé par S. Jean. Le Saint-Esprit paroît descendre sur lui en ce moment. Au reste, la plupart de ces ouvrages ont été faits sur les dessins de le Brun, d'après lesquels les plus fameux Sculpteurs se faisoient gloire de travailler. Tubi mourut à Paris en 1700, âgé de soixante-dix ans.

CAMILLE RUSCONI. (1).

MILAN fut la patrie de cet artiste en 1658. Ses premières études de sculpture faites en cette ville, il acheva de se perfectionner à Rome sous Ercole Ferrata, dont la mort arrivée en 1686,

(1) Pascoli.

le laissa sans maître & livré à lui-même. Les avis de Carle Maratte & de Joseph Chiari y suppléerent. Ce dernier lui conseilla de fréquenter l'Académie, & de dessiner d'après nature. Il lui apprit aussi à jeter une draperie, & à chercher des attitudes gracieuses, & de beaux airs de têtes.

Rusconi mit heureusement ces leçons à profit, & modela pour son étude le Laocoon du Belvedère & l'enlevement de Proserpine par Pluton, qu'il envoya à l'Académie le jour de sa réception. Ses premiers ouvrages ne furent exécutés qu'en stuc ; il employa dans la suite une matière plus propre à immortaliser un grand artiste. Les tombeaux de Paravicini & de Fabretti, l'un à S. François *à ripa*, l'autre à la Minerve (2), furent faits en marbre, ainsi que le médaillon de monseigneur Sacrista, qu'on voit dans l'église de saint Augustin.

Le marquis Pallavicini qui aimoit beaucoup les arts, commanda à notre artiste le modèle d'un crucifix pour être exécuté en argent, & les saisons sous l'emblême de jeux d'enfans. Par ces

(2) Rusconi n'a sculpté dans celui-ci que le buste de Fabretti.

différens ouvrages il se fit connoître de plus en plus, & il mérita d'être associé aux habiles Sculpteurs qui devoient décorer de statues & de bas-reliefs la belle chapelle de S. Ignace au Jésus. Les deux anges qu'y plaça Rusconi lui valurent l'estime du cardinal Albani qui fut ensuite Innocent XII. Ce nouveau pape imagina d'orner la nef de S. Jean-de-Latran de douze figures de dix-neuf pieds, représentant les apôtres. Camille en eut quatre à faire; savoir, S. André, S. Matthieu, S. Jean, & S. Jacques le majeur. La première n'étoit pas encore achevée, qu'à la fête de saint Bruno, en 1711, le pape allant à la Chartreuse vint la voir avec tout son cortège, & en parut fort content. Sa sainteté fit payer également tous les Sculpteurs qui avoient fait ces figures; mais elle distingua Rusconi de ses confrères, en lui donnant deux pensions & l'ordre de Christ.

Vers ce temps-là, Camille entreprit le mausolée de Grégoire XIII (3), placé dans l'église de S. Pierre. Un anglois lui demanda une copie de l'Hercule Farnèse, le marquis Pallavicini voulut en avoir une semblable, accompagnée d'un

(3) Il est fort estimé des connoisseurs, & a été gravé par Frey.

Apollon fait d'après celui du Belvedère. Ces deux figures ont été depuis vendues & portées en Angleterre.

Le pape qui ne perdoit pas de vue les talens de notre artiste, les exerça ensuite dans deux occasions différentes. Il lui commanda le buste de son frère en médaillon de quatre pieds de haut, & le tombeau d'une de ses tantes : Camille y travailla incessamment, & étoit sur le point de terminer ce dernier ouvrage; lorsque sa sainteté l'honora pour la seconde fois de sa présence.

Rusconi se remit ensuite au tombeau de Grégoire, & ne le quitta plus qu'il ne l'eût fini. Lorsque ce monument qui avoit attiré les amateurs dans son attelier fut découvert, leur concours augmenta. Après avoir consideré les Sculptures de l'Algarde, du Bernin, & de Jacques de la Porte, ils revenoient avec plaisir regarder l'ouvrage de Camille où ils admiroient un heureux génie soutenu d'une belle exécution. Sous une grande arcade, Grégoire XIII est représenté assis dans une chaire, & revêtu de ses habits pontificaux. Plus bas sont assises les figures de la Piété & de la Justice qui soulèvent une grande draperie pour laisser voir un fort beau basrelief.

Cet ouvrage fut suivi de celui du bienheureux François Regis (4), & du tombeau du prince Alexandre Subbiefchi qui devoit être placé dans l'église neuve du couvent des Capucins. Occupé de l'exécuter en marbre, les Jésuites lui demandèrent une statue de S. Ignace pour la mettre dans une niche à S. Pierre, suivant l'usage observé à l'égard des fondateurs d'ordre. Rusconi en fit deux modèles qui sont restés sans exécution.

Notre artiste fut nommé, en 1728, prince de l'Académie de saint Luc, & fut chargé des préparatifs pour la cérémonie de la distribution des prix qui se fait tous les ans avec pompe dans la grande salle du capitole. Il revint chez lui extrêmement fatigué, il ne laissa pas néanmoins de travailler le lendemain à un troisième modèle pour la figure de S. Ignace, dont les deux déjà faits lui plaisoient peu. Il passa le reste de la journée fort agité, & mourut la nuit d'un catarre suffoquant, en 1728, âgé de soixante-dix ans.

Camille étoit grand, bien fait, & d'un fort

(4) Il a dix-huit pieds & demi de hauteur, & fut porté en Espagne.

tempérament. Dans une attaque d'apoplexie qu'il eut à trente-cinq ans, sa lèvre inférieure s'étoit un peu tournée ; cet accident l'empêcha de se marier. Il laissa douze mille écus romains à une sœur qui avoit deux enfans, une fille religieuse à Milan, & un garçon nommé l'abbé Cizoni.

Peu de Sculpteurs contemporains de Rusconi ont approché comme lui de l'antique & de la nature. Ses attitudes sont belles & majestueuses, ses têtes peu communes, & ses draperies très-élégantes. Il donnoit à ses figures l'action qu'elles demandoient; elles paroissoient vivantes & animées, tant il savoit bien exprimer les passions de l'ame. On y trouve la correction & le goût des anciens, le feu & l'expression des modernes.

Il vécut long-temps à Rome, fort aimé de Clément XI. Son ame étoit noble & généreuse, travaillant plus pour la gloire que pour l'intérêt, plein d'égards pour tout le monde, très-modeste, & ne parlant jamais mal des ouvrages de ses confrères. Sans être savant, il s'exprimoit en bons termes, & avec une facilité naturelle. Son humeur, quoiqu'elle parût sérieuse, étoit aussi vive qu'agréable. Ses élèves furent Joseph Rusconi & Jean-Baptiste Maini, habiles gens qu'il aimoit beaucoup.

Camille a fait les Vertus cardinales en ſtuc, & de douze pieds, placées dans des niches, à Saint-Ignace; l'autel eſt au milieu de deux portes, ſurmontées d'anges en marbre qui tiennent un nom de Jéſus rayonnant, en bronze doré, avec des ornemens du même métal; deux anges ſur l'arcade du maître autel de la Trinité des pélerins; quatre autres pour les religieuſes de ſaint Sylveſtre, ainſi qu'un grouppe d'enfans dans la ſeconde chapelle de leur égliſe; deux petits anges au grand autel de S. Vite, deux autres dans la chapelle de la Piété à *S. Salvator in lauro*, & deux dans l'Oratoire. Tous ces ouvrages ſont en ſtuc.

Dans l'égliſe neuve des Capucins eſt le tombeau en marbre du prince Alexandre Subbieſchi. On y voit une urne cinéraire, & le médaillon du prince ſoutenu par deux génies & un aigle au-deſſous. Cette compoſition ſimple, accommodée à la petiteſſe du lieu, & conforme au peu de dépenſe qu'elle a occaſionnée, annonce qu'elle eſt deſtinée à la ſépulture du fils d'un monarque. Ruſconi n'y paroît pas moins un grand homme que dans ſes autres ouvrages.

ANGELO DE ROSSI (1).

CET artiste, né à Gênes en 1671, peut être regardé comme un de ceux qui ont illustré le bel art de la Sculpture. Ses premières années furent employées à l'étude du dessin, chez Philippe Parodi, Sculpteur génois. Il alla ensuite se perfectionner sous des maîtres vénitiens, & vint à Rome âgé de dix-huit ans. Ses études assidues d'après l'antique, & dans les Académies de cette ville, le rendirent aussi grand dessinateur que grand Sculpteur. Il lia à Rome une amitié si particulière avec le Trevisani, qu'ils se défioient souvent à dessiner à la plume des caricatures non moins belles que curieuses.

L'Académie de S. Luc distribue annuellement des prix à ses jeunes élèves. Le sujet proposé pour cette année fut Nabuchodonosor qui fait jeter les trois enfans dans la fournaise. Le bas-relief de Rossi lui mérita la palme & une place dans l'Académie ; le morceau de la crèche dont il lui fit présent, fut jugé digne d'être exposé publiquement avec les ouvrages des Sculpteurs

(1) Pascoli. Ratti.

destinés à l'ornement de la chapelle de S. Ignace, dans l'église du Jésus à Rome. Il y a tracé sur le marbre, la confirmation de l'institut des Jésuites par Paul III. L'élévation de ce morceau dérobe une partie de ses beautés. Un autre bas-relief qu'on voit dans cette chapelle, exécuté en bronze sur le piédestal d'une colonne, représente saint Ignace qui chasse le démon du corps d'un possédé. Rossi n'en a fait que le modèle.

Ces ouvrages firent connoître notre artiste, & lui méritèrent la protection du cardinal Ottoboni qui le logea dans son palais, & lui donna une pension.

Résolu de faire élever dans Saint Pierre un mausolée à son oncle Alexandre VIII, il confia les modèles des statues à Rossi, qui furent exécutés par d'autres artistes. Joseph Bertozi jeta en bronze la figure du pape; Gagliardi exécuta les vertus de la Religion & de la Prudence, & notre artiste le bas-relief, dont le sujet est la canonisation solemnelle de plusieurs saints, faite par le pape : le pontife bénit un vase qu'on lui présente; plus loin sont deux colombes portées sur un plat, & dans un coin le Sculpteur s'est représenté tenant un vase. L'élégance de cet ou-

vrage (2) lui aſſigne le premier rang parmi ceux qui ornent cette Baſilique. Je n'ajouterai point que ſon auteur conſulta la nature juſque dans les moindres détails, & qu'il fit des modèles de différentes grandeurs, tant pour la figure principale, que pour les acceſſoires.

Clément XI qui aimoit les arts, fit alors orner de figures coloſſales, en marbre, l'égliſe de Saint-Jean-de-Latran. Il en donna une à Roſſi; c'eſt celle de Saint-Jacques-le-mineur qui peut diſputer de beauté avec celles des onze autres apôtres dues aux plus fameux artiſtes, quoiqu'on puiſſe lui reprocher d'être un peu courte.

Outre un bas-relief de la Piété conſervé à Gênes, & un petit ſatyre qui mange une grappe de raiſin, on cite la Prière au jardin des oliviers, dont il fit préſent au cardinal Ottoboni, bas-relief deſtiné pour le fameux Corelli, mais dont le prix l'empêcha d'être poſſeſſeur.

(2) Ce bas-relief eſt ſi eſtimé, que Louis XIV le fit mouler, & ordonna qu'on en mît un plâtre dans l'appartement de ſon palais à Rome, pour ſervir d'étude à la jeuneſſe.

La mort vint, en 1715, arrêter le cours des progrès de notre artiste, qui n'étoit âgé que de quarante-quatre ans. Il est vrai que les fatigues de son art, & le chagrin de voir ses ouvrages médiocrement récompensés, avoient totalement altéré sa santé; de sorte qu'il fut moins heureux qu'habile. Ses mœurs douces, ses talens généralement aimés, le firent également regretter. Il vécut dans le célibat, & laissa à son frère une médiocre fortune.

Rossi fut un des plus grands Sculpteurs pour le bas-relief, qui aient fleuri en Italie à la fin du dernier siècle. Non-seulement il surpassa en ce genre tous ses prédécesseurs, mais il sert de modèle aux artistes qui sont venus après lui. Quand je dis qu'il excella dans le bas-relief, j'entends le demi-relief. On sait que les Sculpteurs en distinguent de deux sortes : dans la première, les principales figures paroissent sortir du fond, & les autres sont posées sur un plan plus reculé. Dans la seconde, les figures placées sur une surface unie, occupent la première ligne, celles qui suivent dégradent peu, les dernières ne sont que tracées, & on ne les distingue qu'à peine. Cette seconde manière, plus difficile que la première, illustra notre artiste. Il ne laissa

qu'un élève fameux, c'est François Moderati de Milan, dont on connoît deux Vertus en stuc dans le palais de la Chancellerie apostolique à Rome.

ANGLOIS.

GRINLING GIBBONS (1).

Né en Hollande de père & mère Anglois, cet artiste vint en Angleterre à l'âge de dix-neuf ans; d'autres prétendent que son père étoit Hollandois, mais qu'il naquit à Londres. Quoi qu'il en soit, en arrivant dans cette ville, un entrepreneur de spectacles (2) l'employa aux Sculptures de sa salle de Comédie. Il demeura ensuite un an chez un musicien, où un amateur nommé Evelyn le prit sous sa protection. Celui-ci, de concert avec le peintre Lely, le présenta au roi Charles II. Ce prince étoit peu curieux de connoître les hommes de génie, & encore moins généreux à les récompenser. Il ignoroit sans doute que si les artistes trouvent dans les rois l'objet le plus propre à animer leur travail, les rois

(1) Vertrue.

(2) Nommé Betterton qui l'occupa à la décoration du théâtre à Dorset-Garden, où il fit les sculptures des chapiteaux & des consoles.

trouvent en eux les meilleurs artistes de leur gloire. Charles II reçut néanmoins Gibbons avec bonté, lui donna une place à la table (3) des bâtimens, & l'employa à la décoration de ses palais, surtout de Windsor & de sa chapelle. On y admire des rinceaux de feuillage pour leur noble simplicité.

Gibbons, par reconnoissance, donna à Evelyn son propre buste taillé en bois. Celui-ci ne se lassoit point d'admirer un grand bas-relief représentant S. Etienne lapidé, que le duc de Chamdos acheta dans la suite.

L'Angleterre n'avoit point eu avant lui d'artistes qui eussent sculpté des fleurs en bois avec autant de délicatesse que de légèreté. La chapelle du château de Windsor, dans la province de Bankshire, renferme des preuves de son talent en ce genre. On y voit des trophées d'armes faits de bois blanc évidé & taillé avec tout l'art possible. Le caractère de chaque fruit, des fleurs & de leurs feuilles, y est parfaitement exprimé.

Gibbons, capable d'exercer son ciseau sur

(3) Espèce de jurisdiction, dont l'inspection s'étend sur les ouvrages qui dépendent des bâtimens du roi.

toutes sortes de matières, en donna des preuves à Windsor. Il y travailla en marbre le magnifique piédestal qui porte la statue équestre de Charles II dans la principale cour de ce château. Les fruits, les poissons, & les attributs de la marine qu'il y plaça avec intelligence, frappent plus que la figure du roi & celle de son cheval.

Le piédestal de la statue équestre qui est à Charing-cross, est pareillement l'ouvrage de notre artiste, ainsi que la figure de Charles II, habillé à la romaine, dans le change royal. Il faut cependant convenir que, quoiqu'il sût travailler dans tous les genres, la figure ne fit pas le plus briller ses talens. Les deux Vertus qui accompagnent le buste de Prior à S. Pierre de Westminster sont médiocres. Dans la même église le tombeau de Newton ne répond point à l'idée qu'on a de ce grand homme. Il faut en excepter la statue en bronze de Jacques II, qui est dans le jardin particulier de Witheall ; les mouvemens en sont aisés, l'attitude bien prise, elle montre autant de simplicité que de noblesse. Il y a d'autant plus lieu de croire Gibbons auteur de cette figure, qu'on ne connoît aucun Sculpteur de ce temps-là capable de l'exécuter.

Au château d'Hamptoncourt, situé à onze

milles de Londres, la plupart des portes & des cheminées font ornées de Sculptures en bois, repréfentant des fruits & des ornemens de relief.

Dans la maifon de Burleigh, on trouve une très-grande quantité d'ouvrages de Gibbons; les bordures des tableaux, les chambranles des portes, & les deffus de cheminées, tout cela eft l'ouvrage de fon cifeau.

Chatfworth eft une autre maifon non moins diftinguée par le goût des ornemens dûs aux meilleurs maîtres du temps; elle peut en montrer plufieurs de notre artifte. Il y a dans la grande antichambre, fur une cheminée, des oifeaux morts d'une exécution parfaite, & fur la porte d'un cabinet, une plume d'oifeau qui fait illufion. Lorfqu'il eut mis la dernière main aux ouvrages de ce palais, il fit préfent au duc de Chatfworth d'une cravate à dentelle, d'une bécaffe, & de fon propre portrait en médaillon, morceaux finguliers confervés fous une glace.

Son plus bel ouvrage eft une grande falle à Petworth, décorée d'un plafond, où l'encadrement des peintures eft enrichi de feftons de fleurs & de pièces de gibier, dont on ne peut trop admirer le travail; on y voit un vafe orné d'un bas-

relief dans le goût antique, que la pureté de ses contours rend digne des beaux jours de la Grèce. Un disciple de Gibbons, nommé Selden, perdit la vie en s'empressant de préserver des flammes ces Sculptures, lorsque le feu prit au château.

Dans la province de Rutland, notre artiste fit un tombeau magnifique pour Baptiste Noël, Vicomte de Camden; l'église d'Exton le renferme. Il a ving-deux pieds de haut sur quatorze de large : on y voit les figures du vicomte & de sa femme, leurs enfans sont en bas-relief.

Il exécuta en bois le trône épiscopal de l'archevêque à Cantorbéry, qui le donna à son église.

Chez M. Norton, à Southwick en Hampsire, toute une galerie est revêtue d'un lambris dont les panneaux sont chargés d'ornemens de sa main.

Les fontaines de S. James à Londres sont, dit-on, au nombre de ses ouvrages.

Gibbons mourut à Londres en 1721. Il laissa une collection considérable de tableaux & de modèles qui fut vendue l'année suivante. On y trouva son buste en marbre, portant une ample perruque & une cravate ridicule.

On compte parmi ses élèves Wartson, Dievot

de Bruxelles, & Laurent de Malines: leur nom est peu connu, ainsi que celui de leur maître. Ces artistes dignes d'une plus grande réputation, se retirèrent dans leur patrie, à l'époque de la révolution d'Angleterre. Laurent y trouva beaucoup d'occupations, & amassa des biens considérables; Dievot vécut jusqu'en 1715, qu'il mourut à Malines.

HOLLANDOIS.

VANDEN-BOGAERT(1),
DIT
MARTIN DES JARDINS(2).

La médiocrité dans les arts est aussi peu supportable que dans la poësie. Telle est la pensée de notre Juvenal :

> Sur ce mont sacré
> Qui ne vole au sommet, tombe au plus bas degré.

Tous ceux qui professent les arts de pur agrément, doivent aspirer à remplir la première classe, ou consentir à n'être pas distingués de la dernière. Des Jardins se pénétra de bonne heure de cette vérité, & mérita, par ses travaux, d'occuper parmi les artistes un des premiers rangs. Né en 1640 à Breda, il vint fort jeune à Paris, à l'exemple des gens à talens qui se rendoient à Athènes pour se perfectionner par un commerce réciproque. Notre artiste y acheva ses études.

(1) Ce nom traduit littéralement signifie du Verger, & non des Jardins.

(2) Mém. partic.

L'Académie le jugea bientôt digne de remplir une place dans son corps en 1671. Pour justifier ce choix, il fit un bas-relief de marbre représentant Hercule couvert de la peau du lion de Némée : la Gloire lui met sur la tête une couronne de chêne, pour montrer qu'elle est l'unique but que la valeur se propose de ses travaux. Cet ouvrage, conservé dans les salles de l'Académie, est accompagné du portrait en buste de Mignard, premier peintre du roi, & de celui d'Edouard Colbert, marquis de Villacerf, dont il fit présent à l'Académie en 1693. Les progrès & le mérite de des Jardins n'échappèrent point aux yeux de Louis XIV, qui le logea au Louvre, où notre artiste avoit son attelier & plusieurs élèves. Voilà tout ce que l'on sait de certain sur les circonstances de sa vie.

Son premier ouvrage d'importance est la statue équestre de Louis XIV, érigée à Lyon dans la place de Bellecourt, qui, depuis 1713, a pris le nom de ce monarque. Elevée sur un magnifique piédestal de marbre blanc, cette figure fut jetée en bronze à Paris, en 1674, par les frères Keller, & transportée à Lyon au commencement de ce siècle. Des Jardins avoit fait aussi un modèle de la figure équestre du roi pour la ville d'Aix.

Le portail de la chapelle du collège Mazarin est orné de six grouppes de pierre posés en 1677, représentant les Evangélistes & les huit Pères de l'église grecque & latine. Sur les cintres des arcades intérieures du dôme on voit les Béatitudes désignées par des figures de femmes, & les apôtres en médaillons au-dessus des fenêtres supérieures, sans parler des têtes de chérubins & autres ornemens de Sculpture dont il est décoré.

Dans le petit parc de Versailles, des Jardins a sculpté en marbre, d'après le dessin de le Brun, le Soir sous la figure de Diane, qui a près d'elle une levrette. Il a fini aussi la statue d'Artemise que le Fevre avoit commencée : cette reine est prête d'avaler les cendres de son mari contenues dans une coupe qu'elle tient. L'orangerie de ce château renferme une figure pédestre & en marbre, de Louis XIV, vêtu d'un habit à la romaine, & d'un manteau royal, tenant un bâton de commandement, & ayant un casque à ses pieds. Elle fut donnée au roi par le maréchal duc de la Feuillade, qui l'avoit destinée à la place des Victoires. La façade du château présente les statues de Junon, de la nymphe Echo qui fut changée en rocher, de Narcisse dont elle étoit amoureuse, de Thétis & de Galathée,

Le salon de la guerre offre un bas-relief qui représente l'Histoire accompagnée de génies, & écrivant la vie de Louis XIV. Cet ouvrage, placé dans l'ouverture feinte de la cheminée, n'est encore qu'un modèle.

A l'exemple du Titien, qui avoit peint trois fois Charles-Quint, des Jardins eut l'honneur de faire deux fois le portrait de Louis XIV. L'Empereur disoit à ce sujet qu'il avoit reçu autant de fois l'immortalité des mains de cet artiste.

Louis XIV étoit alors au comble de la gloire; il avoit reculé les bornes de son empire, & rendu le nom françois redoutable à toute l'Europe. Dans ces glorieuses circonstances le maréchal de la Feuillade, dont l'amour pour ce prince alloit presque jusqu'à l'adoration, fit ériger à ses frais, & avec le plus pompeux appareil, le monument qu'on voit à la place des Victoires. C'étoit en 1686. Le roi revêtu des habits de son sacre est debout, avec un cerbère sous ses pieds, pour marquer la triple alliance dont il a si glorieusement triomphé. La Victoire est derrière lui, qui d'une main lui met une couronne de laurier sur la tête, & de l'autre tient un faisceau de palmes & de branches d'olivier. Ce grouppe de bronze, haut de treize

pieds, a été fondu d'un seul jet avec tout ce qui l'accompagne. On remarque l'heureuse licence qu'a prise l'artiste, d'habiller le monarque suivant le costume des rois de France, licence qui est un pas du génie dans la carrière des arts.

Les quatre bas-reliefs qui occupent les faces du piédestal représentent, l'un, la préséance de la France sur l'Espagne en 1662; l'autre, le passage du Rhin en 1672; le troisième, la prise de la Franche-Comté en 1674, & le dernier la paix de Nimegue en 1678; il y a encore deux petits bas-reliefs, dont les sujets sont l'extinction des hérésies & l'abolition des duels.

Aux quatre coins des corps avancés du piédestal, on voit des figures en bronze d'esclaves enchaînés, qui désignent les nations dont la France a triomphé. Des Jardins donna les modèles de ce magnifique monument, & en conduisit la fonte avec un succès qui surprit tout le monde, personne avant lui n'ayant entrepris un ouvrage de cette conséquence. Une de ses principales beautés consiste dans un rapport exact entre les figures & les accessoires qui accompagnent la statue du héros.

On connoît de cet habile homme, la figure en bronze de la Vigilance, dont est décoré le

tombeau du marquis de Louvois aux Capucines. Il avoit aussi modelé la statue de la marquise, placée aux pieds de son mari dans une attitude de douleur, mais la mort l'empêcha de la finir, & Vanclève l'a achevée.

Dans l'église de la Sorbonne, la Vierge tenant l'enfant Jésus en marbre, qui n'est pas terminée.

Aux Minimes de la place Royale, quatre Vertus dans la chapelle de S. François de Sales. Elles sont de pierre, & représentent la Justice, la Force, la Tempérance & la Prudence.

Un des bas-reliefs de la porte Saint-Martin, du côté de la ville, offre la seconde réduction de la ville de Besançon.

Notre artiste, après avoir été nommé professeur de l'Académie, en 1675, fut élevé au grade de recteur en 1686, & mourut revêtu de cette dignité, en 1694, à l'âge de cinquante-quatre ans, au moment que sa figure équestre, destinée pour Lyon, alloit y être posée. On prétend qu'il laissa une fortune considérable, dont il devoit une partie à l'amitié particulière du duc de la Feuillade. Après sa mort, son fils, contrôleur des bâtimens à Marly, obtint des lettres de noblesse : l'Académie suivit les intentions du roi en le plaçant au nombre de ses amateurs.

FRANÇOIS.

JEAN GOUGEON.

François I, si zélé pour les progrès des lettres, ne le fut pas moins pour ceux des arts. Il appela en France quelques Italiens qui y ont fait fleurir la peinture, & il fit venir d'Italie de bons modèles, d'après lesquels se formèrent d'habiles gens. La rapidité des progrès de nos premiers Sculpteurs tient du prodige. Presque en entrant dans la carrière ils atteignirent le but. Les ouvrages qu'ils nous ont laissés, ne sont pas moins des objets d'admiration pour les connoisseurs, que d'imitation pour les artistes.

Jean Gougeon, le premier Sculpteur dont la France puisse se glorifier, naquit à Paris, & doit être regardé comme le restaurateur de la Sculpture, de même que Vouet l'a été de la peinture. A ces deux fameux artistes nous devons le bon goût de dessin, l'élégance des formes, la nouveauté des tours, le svelte & la correction des figures. Ils ont fait disparoître la barbarie qui défiguroit les travaux de leurs prédécesseur

seurs; ils ont frayé à l'Académie, le chemin de la gloire, & par leurs excellentes productions ont acquis aux arts cette force & cette vigueur qui ne se trouvent que dans l'âge parfait. Ainsi, les ouvrages de Boileau ont le plus contribué à bannir de la littérature l'afféterie & le mauvais goût. La France devra toujours à ce grand homme la solidité & la justesse qui caractérisent les ouvrages de nos bons écrivains.

On ignore le temps de la naissance & les circonstances de la vie de Gougeon; sans ses productions qui constatent la célébrité de son nom, ce nom auroit été enseveli dans l'oubli. C'est dans ce sens qu'un habile homme peut dire avec Horace:

Non omnis moriar, multaque pars mei
Vitabit Libithinam.

Od. Lib. III, od. ult.

On ne peut s'en prendre qu'au siècle où il a vécu, que j'appellerai avec raison *incuriosa suorum ætas*, nom que Tacite donnoit autrefois au sien.

Le plus considérable ouvrage de Gougeon est la fontaine des Nymphes appelée des Innocens. Cette fontaine commencée sous le règne de

François I, & terminée sous Henri II, en 1550, est le premier modèle de la belle Sculpture en France. Ses deux faces sont ornées de cinq figures de Naïades en demi-relief, dont la correction, les graces, l'élégance des contours, & la légèreté des draperies, ne peuvent être trop admirées. Dans l'attique, ainsi que dans les bas reliefs placés au-dessus du grand soubassement, se voient les divinités de la mer & des eaux.

Voici les autres ouvrages de Gougeon, qui ne sont pas un des moindres ornemens de cette ville. La porte qui sert d'entrée à la pompe Notre-Dame étoit décorée d'un fleuve & d'une Naïade en bas-relief, dont le dessin est des plus élégans.

Il a orné de quatorze masques l'arcade qui conduit à l'hôtel du premier président, & la porte Saint-Antoine des figures assises de la Seine & de la Marne (1).

La façade de l'hôtel de Carnavalet est décorée sur la rue, de refends vermiculés, & de deux bas-reliefs où sont un lion & un léopard. Au-

(1) Ces figures en bas-relief sont présentement appliquées du mur de la terrasse du boulevart, à l'entrée de la rue Amelot.

deſſus de la porte, deux enfans placés dans un cartouche ſoutiennent des armoiries. Les figures en bas-relief de la Force & de la Vigilance ſe voient dans les trumſeaux.

Au Louvre dans la ſalle des Cent-Suiſſes, qui eſt aujourd'hui la ſalle des antiques, on remarque une tribune enrichie d'ornemens très-proprement travaillés & ſoutenue par quatre Cariatides de douze pieds de haut.

Dans la cour de ce château, à l'ordre compoſite, Gougeon a imité le grand relief des friſes qui ſont à l'arc de Titus & à la place de Nerva. Il a repréſenté dans cette friſe des enfans entrelacés avec des feſtons ſi artiſtement taillés, qu'elle eſt regardée comme un des plus beaux morceaux de Sculpture qui aient été faits. Il faut néanmoins convenir que de cette richeſſe naît un peu de confuſion, lorſqu'on regarde l'objet d'un certain éloignement. Les ornemens adoptés par Michel-Ange, dans la friſe de ſon ordre ionique, ont moins de relief, & il ſemble que la Sculpture des friſes du temple d'Antonin & de Fauſtine, que Vignole a imitée dans ſon ionique, peut ſervir de règle à cet égard. Les frontons circulaires qui couronnent les corps avancés de l'ordre compoſite du Louvre, ſont

remplis

remplis par des figures de demi-relief, Mercure, l'Abondance, & au milieu deux génies, supports des armes du roi. Dans les entrepilastres de l'attique paroissent des trophées d'esclaves enchaînés, & des figures relatives à la prudence & aux vertus de S. M. Le bel accord de la Sculpture avec l'architecture de ce palais, fait croire que notre artiste eut part à leur dessin.

Deux Naïades coëffées de roseaux, qui versent l'eau de leurs urnes, se voient au château de sainte Genevieve-des bois, à deux lieues de Corbeil. Ces figures en pierre, & de demi-bosse, sont dans le goût de celles de la fontaine des Innocens.

Gougeon entreprit, vers l'an 1550, avec J. Martin, secrétaire du cardinal de Lenoncour, la traduction de Vitruve pour laquelle il fit des dessins. Le premier étoit versé dans l'architecture, le second dans les belles-lettres : mais le peu de succès de leur travail prouve qu'un pareil ouvrage exige la réunion dans un degré éminent de ces deux qualités en une même personne.

Notre artiste joignoit aux talens de Sculpteur & d'architecte, celui d'habile médailliste : il frappa pour Catherine de Médicis des médailles recherchées des curieux. Il étoit huguenot : on

raconte ainfi fa mort. Le jour de la S. Barthelemi, époque du maffacre des huguenots, en 1572, il s'âvifa de monter à l'échafaud, malgré les avis de la reine, pour retoucher quelque chofe à fa fontaine des Innocens, qui étoit achevée depuis long-temps, & il fut tué d'un coup de carabine.

En même-temps que Michel-Ange enrichiffoit l'Italie des fruits de fon génie, Gougeon offroit des chefs-d'œuvres à la France étonnée. Ce n'eft pas au refte que je veuille comparer enfemble ces deux artiftes dont le mérite étoit fi différent. Celui qui nous appartient fut allier les graces & la flexibilité des mouvemens à la noble fimplicité de l'antique. Sa manière de draper eft délicate & légère; fes reliefs indiquent autant d'intelligence que de goût; les attitudes de fes figures font quelquefois forcées. Le plus fouvent il n'a travaillé qu'en petit, fans doute qu'il étoit peu propre aux grands ouvrages. On ne connoît de lui ni figures ni grouppes ifolés, d'où l'on peut conclure que fon génie étoit en quelque façon refferré. L'imperfection de fon fiècle le rend excufable, & relève d'autant plus fon mérite, qu'il n'avoit fous les yeux que des ouvrages informes & barbares. On peut lui ap-

pliquer ce qu'on a dit du Dante, que son poëme auroit été plus digne de son esprit s'il eût vécu deux siècles plus tard.

GERMAIN PILON (1).

L'HISTOIRE des arts ne nous a laissé aucune circonstance de la vie de cet artiste. On sait seulement que Paris fut sa patrie, & qu'il étoit originaire de Loué, à six lieues du Mans. Il y a toute apparence qu'il vola de ses propres aîles, & que par la seule force de son génie il produisit les sublimes beautés dont nos yeux ne peuvent se rassasier. Sous Henri II, & sous les règnes suivans, la Sculpture étoit dans l'enfance. La barbarie l'avoit défigurée par des affectations puériles & par une vaine parure. Pilon les lui ôta pour la ramener à cette noble simplicité qui dédaigne les ornemens superflus & se suffit à elle même. Génie supérieur à Gougeon, plus fin, plus spirituel, il a donné des exemples

(1) Bibliothèque françoise de la Croix du Maine. Le Journal de Verdun, Février 1759.

qui ne peuvent être trop imités, quoique les premiers tiennent encore un peu du gothique. On n'a point de détails sur ses premières études, ni sur les occasions qui ont fait naître ses travaux.

Les églises de cette ville en sont seules en possession. Parcourez-les, & vous admirerez une Notre-Dame de Pitié à la Sainte-Chapelle; un *ecce homo* à S. Gervais, un autre aux Picpusses; à S. Etienne-du-mont un Christ mis au tombeau, une Résurrection, & trois petits bas-reliefs d'Aaron, de S. Paul, & de la Prière au jardin; à sainte Genevieve, la sépulture & la résurrection de N. S. Ces deux derniers morceaux sont des modèles en terre cuite placés sous de petites arcades en forme de niches. Le travail l'emporte ici sur la matière; n'est-ce pas le cas de dire *materiam superabat opus?*

On doit à Pilon la décoration extérieure du cadran du palais, où sont pour attributs la Loi & la Justice, avec les armes de Henri III, roi de France & de Pologne.

Le sanctuaire de S. Germain-l'Auxerrois présente quatre anges de bronze & six vases exécutés d'après ses desseins, ainsi que la balustrade en mosaïque antique. Le bas-relief du maître

autel fait voir J. C. déposé dans le tombeau & visité par les saintes femmes.

L'église, ci-devant deffervie par les Célestins, renferme les plus beaux ouvrages de notre artiste, qui a inventé la forme du lutrin & de la balustrade de l'autel, tous deux exécutés en cuivre. A l'entrée de la chapelle d'Orléans s'élève une belle colonne torse ornée de feuillages, dont le chapiteau porte une urne de bronze renfermant le cœur du connétable Anne de Montmorency. Mais ce qui attire le plus les regards, c'est un piédestal en forme de trépied antique, & chargé de Sculptures, qui porte les trois Graces grandes comme nature, & d'un seul bloc d'albâtre (2). Elles se tiennent par la main, dans l'attitude que les poëtes nous les dépeignent; leurs têtes soutiennent une urne de bronze qui

(2) Il n'est pas rare de voir dans les églises d'Italie des sujets de la fable associés avec les bas-reliefs, statues & peintures modernes, où l'histoire de la religion est tracée. La sacristie de Sienne renferme un grouppe antique des trois Graces, fort estimé. On voit à Pise un tombeau antique avec un bas-relief de la chasse de Méléagre, & au dehors une urne sépulcrale en forme de vase, qui offre un Silène jouant de la flûte.

renferme les cœurs de Henri II & de Catherine de Médicis. Ce groupe, le chef-d'œuvre de Pilon, est remarquable par les beaux airs de têtes des figures, & la légèreté de leurs draperies. A son exemple, les Sculpteurs, sans suivre servilement l'antique, pourroient varier davantage leur manière de coëffer, & hasarder quelques licences à cet égard.

Nous observerons que dans cet ouvrage notre artiste s'est conformé à l'usage de représenter les Graces habillées, usage qui étoit en vigueur dans les plus beaux temps de la peinture & de la Sculpture. Pausanias l'assure dans son voyage de Béotie, & cite l'exemple des Graces que Socrate avoit sculptées sur les murs de la citadelle d'Athènes. C'étoit pour la première fois qu'elles avoient paru couvertes de draperies.

La chaire du prédicateur, aux grands Augustins, est ornée de beaux bas-reliefs. D'un côté, on voit S. Jean-Baptiste, & de l'autre J. C. sur le bord du puits de Jacob, s'entretenant avec la Samaritaine. Six anges en forme de termes sont placés entre ces bas-reliefs, & portent les instrumens de la passion.

Dans le cloître est un S. François à genoux, en habit de capucin, & dans l'attitude où l'on

suppose qu'il étoit, lorsqu'il reçut les stigmates de N. S. Cette figure faite en 1588, est en plâtre, & a été un peu gâtée par la couleur épaisse dont on l'a couverte.

Dans l'église de S. Louis, rue S. Antoine, est le mausolée du chancelier de Birague, & de Valentine Balbiane son épouse. Celle-ci est couchée sur un tombeau, la tête appuyée sur le bras gauche, & les yeux fixés sur un livre qu'elle tient de la main droite: devant elle est un petit chien qui la considère. Aux côtés du piédestal, un ange tient la torche funéraire renversée; sur le soubassement on voit Balbiane ensevelie, près d'être mise au tombeau, & aux carnes du piédestal, deux têtes de mort agraffées. Toute cette Sculpture est en marbre. Au-dessus est la figure du chancelier qui, après la mort de sa femme, embrassa l'état ecclésiastique, & fut élevé au cardinalat. Elle est de bronze, avec un long manteau, à genoux, les mains jointes, & la tête nue. Le crucifix, les statues de la Vierge & de S. Jean, & le bas-relief de la sépulture du Sauveur placés au grand autel, sont aussi de Pilon.

On conjecture que sa mort arriva en 1605, ce que prouve son épitaphe en vers françois, faite par le président Mainard. Toujours gra-

cieux, quoique souvent incorrect, il peut être regardé comme le Corrège de la Sculpture: ses ouvrages réunissent en partie la belle simplicité & les finesses de l'antique. Le caractère de l'ensemble & les graces font oublier que sa manière de draper est un peu sèche, & que les plis de ses étoffes sont trop cassés.

JEAN DE BOLOGNA (1).

Ce statuaire naquit à Douai en 1524, de parens fort honnêtes. La nature lui avoit donné un goût si décidé pour le dessin, que malgré les intentions de son père, il quitta ses études, & s'appliqua à la Sculpture sous les yeux de Jean Beuch, Sculpteur & ingénieur. Ses progrès dans cet art furent assez rapides. Le desir d'étendre ses connoissances le conduisit en Italie: son séjour dans cette belle contrée de l'Europe fut utilement employé à modeler les monumens antiques & modernes dont elle est remplie. Il porta un jour à Michel-Ange un modèle de son in-

(1) Baldinucci, Serie degli uomini illustri.

vention, terminé avec tout le foin poffible. Celui-ci en changea totalement la difpofition, & lui dit: *il faut apprendre à ébaucher avant que de vouloir finir.* Bologna fentit toute la juftefle de cette réflexion, & en fit depuis la règle de fon travail.

Après deux ans de féjour à Rome, fon peu d'aifance l'obligea de retourner dans fa patrie : mais en paffant à Florence, il fit connoiffance avec Bernard Vecchietti, gentilhomme doué de beaucoup d'efprit & de goût, qui l'engagea à fe fixer dans cette ville. *L'étude des ouvrages de Michel-Ange & des grands hommes*, lui dit-il, *fuffira pour accélérer vos progrès dans les arts.* Sa générofité ne fe borna point à des confeils ; la pauvreté de Bologna exigeoit des fecours plus puiffans. Il les trouva dans les bontés de Vecchietti, qui ne négligea rien de ce qui pouvoit contribuer à fon avancement. Notre jeune Sculpteur, conftamment renfermé dans cet afyle, continua fes études avec une nouvelle ardeur. Il faifoit fuccéder l'étude des livres à celle des ftatues de Michel-Ange. Les fruits de fes occupations furent une infinité de modèles qui prouvoient fon excellence dans fon art, & fa fupériorité fur tous les artiftes florentins. Quelques jaloux

étoient forcés d'avouer que personne n'avoit plus de talens pour faire des figures agréables & des modèles dans des attitudes charmantes ; mais ils prétendoient qu'il ne réussiroit pas à travailler le marbre, ce qui annonce le vrai talent du Sculpteur. Bologna, à qui ces discours revinrent, se disposa à triompher de ses rivaux. D'un morceau de marbre que lui donna Vecchietti, il fit une très-belle Vénus ; son protecteur n'hésita point d'en présenter l'auteur au prince François de Médicis, fils du grand duc Côme-le-vieux, qui le gratifia d'une pension.

Vers le même temps, ce prince résolut de faire construire une fontaine dans la place de Florence. Plusieurs artistes, tels qu'Ammanati, Cellini, Danti & le jeune Bologna, présentèrent des modèles. Celui de ce dernier fut jugé le plus beau, & il auroit été exécuté si le grand duc n'eût craint de confier une entreprise de cette importance à un jeune homme qui annonçoit à la vérité de grands talens, mais qu'aucun ouvrage fameux n'avoit encore fait connoître.

Cependant, sa réputation s'accrut tellement en peu de mois, qu'on le chargea d'exécuter plusieurs morceaux destinés à être transportés au-delà des monts. Le grand duc même lui com-

manda pour sa maison de plaisance un grouppe de Samson qui tient sous lui le Philistin, & qu'on envoya depuis, en Espagne, au duc de Lelme. Bologna parut, dans cet ouvrage, supérieur à lui-même, se rapprocher davantage de la vraie nature, & s'éloigner d'un certain *faire* maniéré qu'on remarque dans ses productions. Ce grouppe & celui de deux enfans qui pêchent à la ligne fixèrent irrévocablement le jugement du public. Les magistrats de Bologne qui en furent informés, prièrent le grand duc de lui permettre de venir dans leur ville pour jeter en bronze la figure de Neptune d'onze pieds de haut, & les autres statues dont la fontaine de la grande place est décorée. Dans le même temps, il fit en bronze un Mercure qui fut envoyé à l'empereur, avec d'autres morceaux de sa composition. Il donna aussi au duc de Bavière une statue de marbre représentant une jeune fille assise.

Le prince François qui remplaça le grand duc Côme I sur le trône de la Toscane, n'aima pas moins les beaux-arts que son père. Il chargea notre artiste de faire une figure de la Ville de Florence tenant sous ses pieds un esclave. Elle devoit être placée dans le salon royal du vieux palais, en face de la belle statue de la Vic-

toire, sculptée par Michel-Ange. Bologna en fit un modèle qu'il exécuta ensuite sans en conserver les beautés. Il fut plus heureux dans une autre entreprise que le même prince lui confia. On avoit tiré de l'Elbe un énorme rocher de granit. Le grand duc le montra à Bologna, en lui disant: *ce bloc que vous voyez est destiné à une fontaine de mon jardin de Boboli, travaillez-y, & tâchez que le bassin vous fasse honneur, & que votre ouvrage en fasse au bassin.* On se doute bien que l'artiste s'occupa de cette fontaine avec tout le soin possible. Dans un bassin de vingt pieds de diamètre est un Neptune en marbre plus grand que nature, & élevé sur une coupe de granit; son attitude est admirable; à ses pieds sont assises des figures qui représentent trois principaux fleuves du monde, le Gange, le Nil, & l'Euphrate, dont la proportion est de quatre brasses, qui versent l'eau de leurs urnes dans une pièce d'eau.

Appelé à Lucques, Bologna décora de statues le maître autel du dôme & ses deux chapelles. Il travailla ensuite à la figure du grand duc Côme de Médicis, qui devoit être placée entre celles de l'Équité & de la Sévérité. Je ne fais qu'indiquer ces ouvrages & d'autres moins importans;

pour m'arrêter au beau grouppe de marbre qui fait l'ornement de la place de Florence. C'est l'enlèvement d'une Sabine. Sous la figure d'un vieillard terrassé par un jeune soldat, le Sculpteur a désigné le père de la fille en colère, qui veut en empêcher le rapt. Le jeune homme est un soldat romain, fier d'avoir enlevé une des plus belles Sabines qui étoient à la fête à Rome, & il a exprimé la crainte & l'épouvante sur le visage de la jeune fille dont le corps est aussi tendre que délicat. Pour faire encore mieux connoître le sujet de cette composition, le Sculpteur a orné la base qui la soutient, d'un excellent bas-relief en bronze, dont le sujet est l'enlèvement des Sabines. Jean Muller a gravé ce grouppe des deux côtés.

Lorsque Bologna s'occupoit des études qu'exigeoit cet ouvrage, il remarqua dans une église un particulier appelé le grand Italien, à cause de sa taille haute de quatre brasses. Lionardo, (c'étoit le nom de cet homme), s'apercevant qu'il le regardoit attentivement, lui demanda s'il pouvoit lui être bon à quelque chose. *Oui, seigneur*, répondit Bologna, *je suis Sculpteur du grand duc, & chargé d'un grouppe composé de très-grandes figures. Je souhaiterois que vous me permis-*

siez de faire quelques études d'après les proportions de votre corps, leurs beautés m'ont frappé. Il obtint sans peine cette permission, & d'après Lionardo a été sculptée la figure du romain qui enlève la jeune Sabine, dont l'attitude & les proportions sont si belles.

Ce grouppe, exposé à la vue du public, reçut une approbation générale. Les beaux-esprits célébrèrent dans des sonnets, & autres pièces de poësies l'auteur & son ouvrage. Il eut cependant le fort des belles choses que la malignité cherche toujours à déprimer. On raconte à ce sujet que Prosper Bresciano partit de Rome en poste pour venir à Florence. Arrivé au grand galop sur la place publique, il s'arrête un moment devant le grouppe. Puis tournant la bride à son cheval, il dit d'un air de mépris, *quoi ! c'est pour cela qu'on fait tant de bruit : je croyois voir la plus belle chose du monde.* Et il retourna promptement à Rome sans s'arrêter dans la ville.

Les ouvrages multipliés de notre statuaire portèrent la gloire de son nom au-delà de l'Italie. Sa maison étoit remplie de jeunes élèves florentins & flamands fort attachés à leur maître. Avec leur secours il exécuta en pierre, au bout du

parterre de Pratolino, maison de plaisance du grand duc, un colosse nommé l'Apennin. C'est un géant assis au-dessus d'un bassin rempli d'eau, & d'une telle grandeur, que dans sa tête il y a une chambre qui sert de colombier, & que son corps renferme une grotte ornée de coquilles & de jets d'eau. Bologna disoit que si cette figure eût été debout, elle auroit eu cinquante brasses de hauteur. On ignore l'origine de son nom ; tout ce qu'on sait, c'est qu'elle fut faite pour représenter Jupiter pluvieux, suivant ce vers de Tibulle.

Et sitiens pluvio supplicat herba Jovi.

En 1580, notre statuaire fut appelé à Gênes par le seigneur Luc Grimaldi, pour orner la chapelle qu'il avoit fait construire à S. François en l'honneur de la Sainte Croix. Il y fit les modèles de six statues grandes comme nature ; savoir, la Foi, l'Espérance, la Charité, la Justice, la Force & la Tempérance. On y voit de plus six anges assis sur les corniches, & sept bas-reliefs, dont les sujets sont la présentation de N. S. au temple, la flagellation, le couronnement d'épines, l'*ecce homo*, sa condamnation à mort, son départ pour le calvaire, & sa sépulture ; ce der-

nier, placé au devant d'autel, est le plus grand & le plus estimé. On reconnoît la même main dans le crucifix de l'autel. Le tout est de bronze, & il faut avouer que dans l'art de fondre, Francaville qui les exécuta eut peu d'égaux. Si d'autres ouvrages n'eussent déjà illustré ce maître, ceux-ci auroient suffi pour l'immortaliser.

Après la mort du grand duc François, arrivée en 1587, Ferdinand son frère, qui lui succéda, ordonna à Bologna de travailler à la statue équestre de leur père Côme I, dont la place publique devoit être décorée. Il seroit difficile de détailler tous les soins qu'il se donna pour y réussir à la satisfaction du grand duc. Cet ouvrage fut découvert en 1594, & reçut également les éloges des gens de l'art & des amateurs. Les ornemens du piédestal consistent en trois bas-reliefs qui représentent le couronnement de Côme I, son entrée triomphante dans la ville de Sienne après sa victoire, & la prestation du serment de fidélité que lui rendent les citoyens de cette ville. Quoique la statue fût découverte, on conserva plusieurs jours l'enceinte de planches qui la renfermoit. Bologna, à l'exemple des anciens peintres grecs, se tenoit de temps en temps caché derrière cette enceinte,

&

& au moyen de petits trous qu'il y avoit pratiqués, il écoutoit les discours du public. Un paysan, après avoir bien examiné le cheval, s'écria : *il est beau, mais il n'a pas tout ce qu'il doit avoir.* Ce propos excita la curiosité de ses voisins. On lui en demanda l'explication. *L'artiste*, dit-il, *a oublié les durillons des jambes du cheval.* Bologna trouva la critique fondée, il examina la nature de ces durillons, fit recouvrir sa statue, & parvint à les faire paroître très-naturels & exprimés en fondant le cheval.

Cet artiste avoit épousé une fille de Bologne, dont il n'eut point d'enfans. Une de ses sœurs qu'il aimoit beaucoup venoit fréquemment à Florence passer quelque temps avec lui. Dans un voyage qu'elle y fit, il voulut à son départ l'accompagner jusqu'à Milan. Il profita de cette occasion pour voir Pavie, Venise, & plusieurs autres villes de la Lombardie. Le grand duc lui avoit donné des lettres de recommandation, mais son nom étoit la meilleure. Par tout où il passa on lui rendit de grands honneurs, & il reçut des artistes l'accueil le plus flatteur.

A son retour, les frères Prêcheurs du couvent de Saint-Marc lui fournirent une nouvelle occasion de s'illustrer. Ils possédoient depuis cent

trente ans le corps de saint Antonin, archevêque de Florence. Le desir d'honorer la mémoire de ce saint, qui avoit été religieux de leur ordre, les engagea à placer ses reliques dans un endroit plus distingué que celui où elles avoient été déposées jusqu'alors, & à le décorer suivant leurs facultés. Ils firent part de leur intention à quelques-uns de leurs amis ; deux gentilshommes florentins offrirent de se charger de toute la dépense. Bologna fut choisi pour décorer la grande chapelle de leur église, connue par la quantité de ses ornemens. Les reliques du saint y furent transférées en 1589. Sa figure en bronze se voit au-dessus de sa châsse, accompagnée de quatre anges de grandeur plus que naturelle.

En 1594, le grand duc vint voir, dans l'attelier de notre Sculpteur, un crucifix de bronze destiné au duc de Bavière, & lui demanda un Hercule tuant le centaure Nessus ; il fut achevé sur la fin de 1599. On remarque que c'est une des plus précieuses productions de son ciseau, tant pour l'expression des figures, que pour la beauté de leurs contours.

Lorsque ces ouvrages, & d'autres de moindre importance, furent terminés, Bologna qui durant tant d'années consacrées au public, avoit

donné des preuves du plus grand talent, voulut travailler pour lui-même. Il s'occupa de décorer une chapelle destinée à sa sépulture dans l'église de l'Annonciade des pères servites. Par ses soins elle fut ornée d'une architecture de bon goût, & enrichie de statues de marbre & de bas-reliefs qui ont pour sujet les mystères de la passion. On voit à l'autel un crucifix de bronze, de grandeur naturelle, exécuté d'après son modèle. Par amour pour les arts & pour sa patrie, il ordonna que sa chapelle seroit destinée à la sépulture de tous les flamands qui auroient exercé la sculpture & l'architecture.

Bologna étoit fort avancé en âge lorsque le grand duc Ferdinand le chargea de faire poser sa statue équestre en bronze au milieu de la place de l'Annonciade, comme il avoit érigé celle de son père dans la place du grand duc. Le zèle & l'ardeur qui l'avoient animé dans ce dernier ouvrage l'abandonnèrent. Il commença son modèle en 1601; la figure du cheval ne fut jetée en bronze qu'en 1603, & celle du prince deux ans après; mais il n'eut pas la satisfaction de la voir placée, puisqu'elle ne le fut qu'à la fin de 1608, & qu'il étoit mort dès le mois d'Août de la même année.

En 1604 cet artiste travailla à un troisième cheval de bronze qui devoit porter la statue de Henri IV, roi de France. Deux ans après il en commença un quatrième pour la figure de Philippe III, roi d'Espagne. Il étoit déjà fort avancé, lorsque Concino Concini florentin, passant par Florence, fit de si grandes instances à Bologna, de finir celui du grand Henri, que l'artiste abandonna ses autres ouvrages pour y mettre la dernière main. Mais sa mort arrivée en 1608, à l'âge de quatre-vingt-quatre ans, dérangea son projet. On l'enterra dans sa chapelle avec beaucoup de pompe.

Bologna étoit petit, & d'un embonpoint remarquable. Sa santé fut toujours bonne, & sur la fin de sa vie il supportoit le travail sans incommodité. La délicatesse de ses sentimens lui mérita l'honneur d'être fait chevalier de l'ordre de Christ, & de recevoir de l'empereur des lettres de noblesse. Il travailloit supérieurement le marbre & le bronze; ses figures nues sont sveltes & élégantes; elles paroissent animées, & réunissent singulièrement les graces, la souplesse & la légéreté. Ses talens qui lui avoient fait une si grande réputation dans toute l'Europe, lui acquirent l'estime & l'amitié des grands

ducs, dont il reçut une pension de quarante-cinq écus par mois, des gratifications considérables & un logement aussi vaste que commode dans la rue de Pinti.

Parmi le grand nombre de ses élèves, on distingue Pierre Francaville dont nous parlerons, Anzirevelle allemand, Adrien flamand, Moca, Antoine Susini, François della Bella, & Gaspard son frère, tous deux de Florence, & Pierre Tacca de Carrare.

Pierre Tacca, après la mort de son maître, termina le cheval qui porte Henri IV. En 1611, le grand duc Côme II en fit présent à Marie de Médicis sa fille, qui vouloit faire élever à son époux Henri IV une statue en bronze, & le 30 Avril de l'année suivante le cheval fut embarqué à Livourne. Le vaisseau qui l'apportoit en France échoua contre un banc de sable avant que d'arriver au Havre ; on fut obligé de repêcher le cheval. Barthélemi Bordoni, élève de Francaville, l'accompagna, & enrichit son piédestal de plusieurs morceaux en bronze. On prit un tel soin de cet ouvrage, qu'on mit plus de deux ans pour l'amener en ce royaume, où il n'arriva qu'à la fin d'Avril 1614.

Tacca fut chargé de finir la figure, & le che-

val de Philippe III; en 1616, le grand duc les envoya par terre en Espagne, à une distance de plus de deux cents mille. Ils sont aux environs de Madrid, dans une maison royale appelée *del campo*; le cheval ressemble beaucoup à celui de Henri IV. Il acheva aussi une grande statue de la reine Jeanne d'Autriche, épouse du grand duc. Elle devoit être élevée sur une colonne dans la place de Saint-Marc; mais cette colonne ayant été cassée, on ne put exécuter ce projet, on fit quelques changemens à la tête de cette statue, & on lui fit représenter la Richesse. Elle fut mise au bout de la grande allée du jardin de Boboli, qui appartenoit aux Pitti.

Le même artiste, mort en 1640, a fait la fameuse figure équestre de Philippe IV qu'on voit dans le parc de *Buen retiro*. Elle a cela de particulier, que le cheval est représenté allant au galop; ses jambes de derrière portent toute la machine. On dit que Galilée donna le moyen au Sculpteur de mettre en équilibre une masse aussi énorme sur de foibles points d'appui.

Voici la liste des ouvrages faits en bronze d'après les modèles de Bologna, sans compter les crucifix, les figures d'hommes & de femmes, & de plusieurs animaux, le grouppe de l'Enlè-

vement d'une Sabine, Hercule assommant Nessus, le Centaure qui enlève Déjanire, le Cheval tué par le lion, le Taureau tué par le tigre, la Femme qui dort sous la garde d'un satyre, Mercure qui vole, le petit Cheval se soutenant sur deux pieds, un autre Cheval qui marche, le Paysan portant une lanterne, la Femme au bain, les quatre sujets des travaux d'Hercule, & le Lion qui marche.

On connoît dans le château neuf de Meudon une belle statue en bronze d'Esculape, faite par Bologna.

Près de Sainte-Marie majeure un grouppe d'un seul bloc de marbre, & d'une exécution hardie, qui représente le combat d'Hercule & d'un Centaure.

Dans le jardin de la ville Médicis à Rome, une fontaine ornée des figures de Mercure, de Mars & de Saturne, qui mange ses enfans.

La chapelle des Médicis, dans l'église de saint Laurent à Florence, offre les figures en bronze de six pieds, de Ferdinand I & de Côme II.

A la chapelle dite l'*Annonciata*, on voit d'excellens petits bas-reliefs en bronze de Bologna.

La place du vieux palais est décorée d'une fontaine où sont plusieurs statues de bronze, dont

les attitudes sont ingénieuses, mais maniérées.

Dans un carrefour de Florence on voit Ajax mourant, porté par un soldat, très-beau morceau.

Dans la chapelle Massimi, à la Trinité-du-Mont, on voyoit sur un tombeau de marbre une femme couchée, & accompagnée de deux petits enfans. C'étoit le portrait d'une courtisanne de Rome qui l'avoit fait faire : les pères Minimes l'ont ôtée de leur église.

A Milan, Bologna a travaillé avec Annibal Fontana aux Sculptures du portail de Sainte-Marie contre Sancelfo : ce sont des cariatides, des bas-reliefs, & des festons de bronze d'un travail admirable.

La fontaine de la place Mattei est du dessin de notre statuaire. Quatre jeunes gens assis sur les enroulemens d'une grosse coquille font chacun passer une tortue du bout de leurs doigts, dans un guéridon élevé au-dessus de leurs têtes.

On connoît à Florence un S. Luc de bronze dans l'église de S. Michel.

Dans le jardin du palais Pitti, un Neptune en marbre ; huit figures de demi-nature très-belles & très-finies se conservent dans le palais.

La fontaine qui se voit dans la grande place à Bologne, se distingue parmi les ouvrages du Bologna. Un Neptune en bronze, debout, a le pied sur un dauphin, tient d'une main son trident, & étend l'autre dans l'attitude où Virgile a si bien peint sa fierté. Des enfans assis aux angles du piédestal, sur lequel pose cette belle figure, tiennent des dauphins qui jettent de l'eau. Aux angles du soubassement sont quatre figures gracieuses de Naïades assises sur des dauphins; elles jettent de l'eau par leurs mamelles, qu'elles pressent de leurs mains. Les faces de ce piédestal présentent des coquilles dont l'eau se répand dans un grand bassin élevé sur trois marches au-dessus du niveau de la place. Les parties de détail de ce morceau sont belles ; mais en considérant la quantité d'ornemens dont il est chargé, on trouve l'ensemble trop resserré dans un petit espace.

SIMON GUILLAIN (1).

LE père de cet artiste, assez bon Sculpteur, avoit fixé son séjour à Paris, où il étoit connu

(1) Mém. partic.

sous le nom du père Cambrai, lieu de sa naissance. Doué d'heureuses dispositions pour son art, Simon naquit à Paris en 1581. L'exemple & les conseils d'un père, dont la réputation étoit fondée sur un mérite réel, décidèrent ses progrès dans le dessin, la Sculpture & l'architecture. Ils furent si rapides, qu'il se trouva de bonne heure en état de faire utilement le voyage de Rome. On se persuade quelquefois qu'il ne faut que des dispositions naturelles pour profiter des beautés que présente l'Italie. Ces dispositions sont insuffisantes, si les connoissances n'ont pas acquis dans la tête un certain degré de maturité, si les yeux ne sont pas assez exercés pour discerner le mérite & la convenance des objets de l'étude, & pour en apercevoir les beautés comme les défauts. Un jeune artiste est ébloui d'abord par le nombre prodigieux d'exemples anciens & modernes que Rome lui présente ; un penchant secret tarde peu à le déterminer à la manière & au goût dont la nature a mis le germe dans son esprit.

La vivacité naturelle de Guillain, jointe aux connoissances dont il s'étoit muni avant son départ, favorisa beaucoup la perfection de ses talens à Rome. Tout ce qu'on sait de son séjour

dans cette superbe ville, c'est que sa jeunesse annonça les plus heureuses dispositions, & que l'étude paroissoit plus un amusement pour lui qu'un travail. A son retour il épousa Germaine Cochet, sœur de Cochet, Sculpteur françois, connu par le mausolée élevé à la Chartreuse de Gaillon pour Charles de Bourbon, comte de Soissons, tué à la bataille de Sedan en 1641 (2).

On jugera de la prodigieuse facilité de Guillain, par la quantité des ouvrages dont je vais parler. Le plus considérable est le monument qui fut élevé à la gloire de Louis XIII & de Louis XIV sur le Pont-au-change, achevé en 1647. Placé à l'angle des deux rues qui se trouvent à la culée de ce pont vers le petit châtelet, il décore un endroit des plus fréquentés de la ville.

Louis XIV y est représenté à l'âge de dix ans, élevé sur un piédestal, & la Renommée le couronne de laurier. Comme ce prince étoit monté sur le trône avant que ce monument fût terminé, on pourroit demander pourquoi le Sculpteur, lui

―――――――――――

(2) Ce monument a été totalement détruit par le feu qui a réduit en cendres l'église de la Chartreuse de Gaillon en 1772.

mettant le sceptre à la main, & le revêtant du manteau royal, lui a conservé les attributs de dauphin. Ce jeune roi a Louis XIII à sa droite, & la reine Anne d'Autriche à sa gauche. Ces deux figures appliquées sur un fond de marbre noir, sont grandes comme nature, de bronze, & très bien jetées. Un fronton circulaire qui termine ce monument, est couronné de deux anges soutenant les armes de France. La composition du corps d'architecture est de Guillain, la manière en est petite, & elle est trop chargée d'ornemens, quoique bien exécutés. On y voit deux ordres surmontés d'un attique ; le premier est dorique, les pilastres & les contrepilastres des côtés sont refendus & coupés en bossages : l'arcade, accompagnée de ces pilastres, forme une boutique. Entre cette arcade & l'entablement du premier ordre est un grand bas-relief où sont représentés des esclaves & des trophées à l'antique d'un assez beau ciseau, quoiqu'un peu sec. Le second ordre est ionique, ses pilastres accompagnent l'arcade surbaissée qui reçoit les statues de bronze, objet de cette décoration. Un ordre attique, couronné par un fronton triangulaire, renferme les chiffres du roi & des branches de laurier.

L'établissement de l'Académie remonte à peu près au temps où cet ouvrage fut achevé. Guillain fut un des douze anciens qui contribuèrent à son institution. On lui donna, en 1651, la place de trésorier, conjointement avec Errard, lorsque la jonction se fit des académiciens & des maîtres; & après la retraite de ces derniers il fut élu recteur en 1657, au lieu de Corneille.

Sa grande assiduité au travail lui procura une fortune considérable : il avoit acquis plusieurs maisons à Paris, surtout dans le quartier des religieuses du Calvaire. Quant à son caractère, il étoit plein de probité & d'honneur, la noblesse de ses procédés ne fut jamais accompagnée de fierté, & beaucoup de politesse relevoit ses actions les plus simples. Il a souvent donné des preuves de bravoure. La bonne police n'étoit point encore établie dans Paris, puisqu'elle ne le fut que sous Louis XIV. Guillain, très-zélé pour le bon ordre, s'étoit déclaré le défenseur des personnes attaquées la nuit dans les rues, & le vengeur redoutable des délits qui tendoient à troubler le repos public. Il ne marchoit jamais dans les ténèbres, sans porter sous son habit un fléau composé dans le tiers de sa longueur, d'une chaîne de fer garnie de

pointes d'acier. Son adresse, secondée d'une force merveilleuse, rompoit & faisoit tomber les épées qu'on lui opposoit. A l'égard des voleurs qui avoient arrêté quelqu'un, il les chargeoit avec son fléau, & les obligeoit à prendre la fuite. Son courage & ses bonnes intentions le firent élire capitaine de son quartier; mais cet emploi, si assorti à son goût, ne nuisit point à ses occupations ni à son assiduité aux exercices de l'Académie. Ces procédés qui entraîneroient aujourd'hui avec eux le ridicule & la réputation de férailleur, sont aisément excusés par la différence des temps & des circonstances.

Guillain eut pour élèves Anguier & Hutinot, & laissa deux garçons & cinq filles, l'une de ces filles avoit épousé Pierre-Antoine Lemoyne, aïeul de J. B. Lemoyne, mort il y a quelques années. Je parlerai dans la suite de ce dernier & d'Anguier. La mort de leur maître arriva à la fin de 1658, à l'âge de soixante-dix-sept ans.

Les premières figures qu'il ait faites d'un genre un peu distingué sont celles dont est décoré le portail de S. Gervais. Il a donné aux deux patrons de cette église, placés dans les niches du second ordre, près de douze pieds de proportion; leurs têtes ont du caractère. Les

évangélistes qui occupent le fronton & les angles de ce portail sont difficilement aperçus.

Les quatre figures du portail des Feuillans, rue saint Honoré, savoir, la Foi & l'Humilité, l'Espérance & la Charité, manquent de légèreté.

Le mausolée de Charlotte-Catherine de la Tremoille, veuve de Henri I, prince de Condé, est placé dans le chœur des moines qui desservent le couvent des filles de l'*Ave-Maria*. Sur un tombeau de marbre noir est une belle figure à genoux de cette dame, sa tête & ses mains sont touchées de chair. Le bon goût des ornemens & des enfans de bronze qui tiennent des flambeaux est remarquable. Il y a aussi une tête de mort sculptée au milieu d'un cartel de marbre blanc.

Au-dessus de la porte des Juge-Consuls est une statue en pierre de Louis XIII, représenté avec des lions soumis à ses pieds, allusion à ses avantages sur l'Espagne.

Rue Saint-Denis, au-dessus de la porte qui conduit au logement des chanoines du saint Sépulcre, on voit une figure en pierre de Jésus-Christ sortant du tombeau, & porté au ciel sur des nuages.

Quelques enfans de bronze, & autres ornemens autour de plusieurs épitaphes dans l'église de la Visitation, rue Saint-Antoine.

Sur la porte de l'hôtel de Longueville, les figures grandes comme nature d'Hercule & de Minerve; ouvrage d'attelier.

Plusieurs statues, tant en-dedans qu'en dehors de l'église de la Sorbonne, entre autres S. Pierre, S. Barthélemi, S. Jean l'évangéliste, S. Matthias, S. Jacques-le-mineur, S. Luc, S. André, S. Simon. Ces figures sont de pierre de Tonnère, grandes comme nature, & placées dans des niches qui forment un double rang à droite, en allant du chœur au grand portail. Au-dessus de l'entablement, quatre figures d'anges du même côté. A la façade du grand portail, les statues de marbre de S. Denis & de S. Louis.

Dans la chapelle du collège de Navarre, une figure en pierre de cinq pieds, représentant saint Guillaume archevêque de Bourges; c'est un des meilleurs ouvrages de notre artiste.

Le grand autel des Carmes déchaussés, commencé par ordre du chancelier Séguier, est orné de plusieurs figures de saints & d'anges en pierre, dont la proportion est de six pieds. On distingue les statues du prophète Elie, de

sainte

sainte Thérèse, de la Vierge, & de S. Joseph.

Sur la grande porte des Minimes de Chaillot, une Annonciation en deux figures séparées, & des enfans sur les petites portes.

Un crucifix de bois sur la porte du chœur de la cathédrale de Beauvais.

JACQUES SARAZIN (1).

PAR ses études & par la force de son génie, Sarazin a rendu à la Sculpture tout l'éclat que les guerres civiles lui avoient ôté. Si Vouet a formé les le Sueur, les le Brun & les Blanchard, nous devons à Sarazin les Anguier, les Marsy, les des Jardins & les Girardon. Son école fut aussi fameuse à Paris que l'avoit été celle d'Isocrate à Athènes, dont il sortit, suivant l'expression de Cicéron, autant de grands orateurs, qu'il sortit de héros du cheval de Troie. *Ex Isocratis ludo, tanquàm ex equo Trojano, innumeri principes exierunt* (de orat. lib. 11).

Né à Noyon, en 1590, d'une honnête famille, Sarazin vint à Paris dès sa plus tendre en-

(1) Les hommes illustres de Perrault.

fance. Il y apprit à deſſiner & à modeler chez Guillain, Sculpteur, père de celui qui a été recteur de l'Académie. La rareté des chefs-d'œuvres de l'art dans cette capitale, l'engagea bientôt à la quitter, pour aller à Rome. Le cardinal Aldobrandin, neveu de Clément VIII, l'occupa à Freſcati; c'eſt là que furent faits cet Atlas & ce Polyphème en pierre qui jettent une prodigieuſe quantité d'eau. La beauté de ces figures n'eſt point effacée par les ouvrages de l'antiquité, dont cette maiſon eſt décorée. Elles procurèrent à Sarazin l'avantage de ſe lier intimement avec le Dominiquin employé à Freſcati en même temps que lui. Ce peintre qui conſerva toujours beaucoup de goût pour la Sculpture, l'aida, dans pluſieurs ouvrages, de ſes avis & de ſes modèles. Parmi ceux qu'ils ont faits enſemble, on diſtingue deux termes de ſtuc, dont eſt accompagné un tableau du Dominiquin à ſaint *Lorenzo in miranda*, placé dans le *campo Vaccino*. Ces deux artiſtes ſe rencontrèrent encore à S. André-de-la-Valle, l'un peignant la voûte du chœur des pères, & l'autre occupé des ſtatués du portail. Quel bonheur pour un jeune homme déjà ſavant, de trouver un artiſte conſommé tel que le Dominiquin! Que de charmes

l'un & l'autre doivent éprouver dans les secours réciproques que les talens peuvent se communiquer ! Un tel commerce, dont l'amitié fait la base, n'est troublé par aucune rivalité, & produit de grands effets, dans deux artistes surtout qui ne professent pas le même état.

Durant son séjour à Rome, Sarazin interrompit fréquemment ses ouvrages, pour étudier ceux de Michel-Ange qu'il se faisoit gloire d'appeler son maître. Il ne l'a cependant jamais imité, & leur manière n'offre aucune espèce de rapport. Après un séjour de dix-huit ans à Rome, il eut envie de revenir à Paris, & s'arrêta à Florence. L'Académie de dessin de cette ville l'invita de prendre séance dans ses assemblées, & le grand duc lui fit présent d'une chaîne d'or qui portoit sa médaille. Il séjourna quelque temps à Lyon, sculpta pour la Chartreuse de cette ville un S. Jean-Baptiste & un S. Bruno, & ne revint à Paris que vers 1628.

Arrivé en cette capitale, il débuta par les quatre anges de stuc, placés au maître autel de S. Nicolas-des-Champs, ouvrage qui a été le germe de sa réputation. On y admire une belle composition, beaucoup de finesse & d'élégance. Dès que ces figures eurent été posées, le cardinal

de Richelieu & plusieurs grands seigneurs occupèrent le ciseau de Sarazin.

En 1630, le maréchal d'Effiat l'employa aux Sculptures de son château de Chilly. Sarazin y connut Vouet, regardé alors comme le meilleur peintre; ce maître qui travailloit dans ce château, conçut pour lui la plus grande estime, & lui donna une de ses nièces en mariage. Sarazin s'avouoit disciple de Vouet, il avoit adopté sa manière, & quoiqu'il l'ait épurée & rectifiée, on reconnoît toujours dans ses productions que c'est elle qui l'a formé, &, qu'il lui doit ce qu'il a été.

Guillaume des Noyers, secrétaire d'état, l'occupa à son retour aux modèles des figures qui ornent le grand pavillon du Louvre du côté de la cour : ce sont huit (2) Cariatides grouppées qui, quoique colossales, sont néanmoins aussi sveltes que légères. Louis XIII en fut si satisfait, qu'il donna à l'auteur une pension avec un logement aux galeries du Louvre.

La reine Anne d'Autriche lui procura bientôt après une belle occasion, de se signaler. Enceinte de son premier enfant, qui fut depuis Louis XIV,

(2) Elles ont été sculptées par Guerin & Buyster.

elle fit vœu de donner à Notre-Dame de Lorette un enfant d'or du même poids que celui qu'elle portoit dans son sein, au cas que ce fût un prince. L'événement fut tel qu'elle le souhaitoit, & pour s'acquitter de ce vœu, Sarazin eut ordre de jeter en fonte un ange d'argent de trois pieds & demi de haut, lequel présente à la sainte Vierge un enfant représentant le dauphin, qui fut mis dans une balance, & pesa douze marcs, ou six livres d'or.

Par ordre de la même princesse, il exécuta le portrait en buste du roi son fils dans son enfance, & il fut jeté en bronze. Elle lui fit de plus modeler, en 1643, les deux anges qui portent le cœur de Louis XIII. Ils sont placés dans l'église de S. Louis, rue Saint Antoine, sous le cintre d'une arcade du sanctuaire. L'art avec lequel le Sculpteur a caché les barres de fer qui les soutiennent, rend leur composition si ingénieuse, qu'ils paroissent suspendus en l'air. On remarque la légèreté de leurs proportions, & la belle disposition des plis de leurs draperies. Ces anges, jetés en argent, ont nécessairement perdu quelque chose par la fonte : ils sont néanmoins supérieurs aux bas-reliefs qui ornent les jambages intérieurs de l'arcade.

Le tombeau en marbre du cardinal de Bérule se voit aux Carmelites, rue faint Jacques. La figure du prélat est à genoux, dans une attitude pleine de confiance en la bonté divine. Sa tête & ses mains sont touchées de chair, & le travail varié des draperies exprime parfaitement la différence des étoffes. Les bas-reliefs du piédestal représentent le sacrifice de Noé au sortir de l'arche, celui de la messe, & les armes du prélat soutenues par deux Renommées. Le travail de cet ouvrage est léger, & le plus grand éloge qu'on puisse en faire, c'est qu'il ne sent point du tout le marbre.

En 1640, Sarazin exécuta le grouppe de deux enfans & d'une chevre, placé à Marly; un des enfans est assis, & donne à manger des raisins à la chevre, l'autre à cheval sur cet animal accroupi, est couronné de pampres, & tient une tasse. Ces deux figures sont la chair même, un peu maniérées, & ont beaucoup du goût des enfans qu'a peints Vouet. Le Sculpteur a été aussi heureux à représenter la chevre, dont le poil n'a pas été manié avec moins de vérité que de légèreté.

Ce fut environ vers ce temps-là que Sarazin, Charnois, Juste d'Egmont & Corneille, con-

çurent le projet de former l'Académie, & que de concert avec le Brun & les deux Testelin ils en obtinrent l'établissement. Notre artiste fut mis au nombre des douze anciens, & ensuite élevé au grade de recteur, quand cette place fut créée en 1655. On ne voit point dans les salles de l'Académie de morceau fait pour sa réception, parce que les fondateurs de cette compagnie furent exempts de cette loi. Le Christ, plus grand que nature qu'elle possède, est un présent de son frère Pierre, reçu Académicien en 1665, & mort en 1679 à l'âge de soixante-dix-sept ans.

La dernière entreprise de Sarazin n'est pas moins un chef d'œuvre d'ensemble & de détail, qu'un témoignage de la reconnoissance & de l'attachement rare du président Perrault qui en a fait tous les frais (3). Je veux parler du mausolée de Henri de Bourbon, prince de Condé, mort en 1646. Sa décoration présente une grande idée. Tout y a été exécuté comme il a été pensé, toutes les parties sont faites les unes pour les autres, & concourent à la perfection de l'en-

(3) Il a coûté plus de deux cents mille francs au président Perrault qui avoit été intendant du prince de Condé.

semble. Voici ce qu'en dit Boursault dans son épitaphe du président Perrault.

> Enrichi des bienfaits de son généreux maître,
> Au-delà du trépas son zèle sut paroître.
> Au cœur de ce héros, dont le sort fut si beau,
> Sa fidèle douleur fit construire un tombeau,
> Où la délicatesse & la magnificence
> Sont d'éternels témoins de sa reconnoissance.

Au lieu d'un tableau d'autel, on a appliqué sur un marbre noir un crucifix de (4) bronze grand comme nature, au pied duquel est un S. Ignace à genoux, à qui Jésus-Christ semble parler. Quelques bandeaux blancs contrastent avec des compartimens de marbre noir, mêlés de marbre de Languedoc, dont les colonnes corinthiennes de l'autel sont formées. Deux piédestaux qui l'accompagnent, portent les figures en bronze de la Force & de la Religion; elles sont assises, grandes comme nature, & grouppées avec un enfant. Une balustrade à hauteur

(4) Ce Crucifix, dont Sarazin avoit fait le modèle, fut posé, après sa mort, par ses élèves. On assure que S. Ignace est de le Gros, figure belle & supérieure aux deux anges placés sur le couronnement de l'autel, qui sont aussi de lui.

d'appui, & d'un marbre noir, forme carrément l'enceinte de cette chapelle. Ses angles faillans portent les figures de la Justice & de la Piété assises sur des socles. Elles présentent ce qu'on peut voir de plus parfait dans toutes les parties de l'art. A l'ouverture de cette balustrade sont posés deux enfans affligés; l'un tient l'écusson des armes du prince, & l'autre une table de bronze. Quatorze bas-reliefs aussi de bronze ornent le pourtour de cette balustrade; le Sculpteur y a représenté, suivant les idées de Pétrarque, les triomphes de la Renommée, du Temps, de la Mort & de l'Eternité, d'une manière grande & belle, sans être de la plus parfaite correction. Dans le triomphe de la Mort Sarazin s'est placé au milieu des grands hommes modernes, tenant le modèle d'une figure accroupie. Michel-Ange lui met la main gauche sur le bras droit, & semble le rassurer sur le succès de cette chapelle, qui devoit mettre le comble à sa réputation en terminant ses travaux. En effet, il tomba malade lorsque le bas-relief du triomphe de la Mort l'occupoit, & il mourut à Paris en 1660, âgé de soixante-dix ans.

Sarazin a exprimé les prunelles des yeux de ces différentes figures. En examinant les statues

antiques, on remarque que ces parties n'y font pas traitées uniformément ; la plupart ont des prunelles, les autres en font privées. Cette différence est sensible dans les figures des arcs de triomphe & dans l'immense quantité de celles qu'on voit à Rome, à Florence, à Naples, & dans plusieurs endroits de l'Italie, d'où l'on peut conclure avec certitude que les Sculpteurs en marbre n'ont commencé que sous Hadrien (5) à tracer des prunelles dans les yeux. Il semble que le globe de l'œil uni à quelque chose de coulant & de tendre ; il laisse d'ailleurs penser au spectateur une action que des traits imaginaires, gravés sur une matière qui n'a qu'une couleur, ne peuvent rendre que difficilement. La Sculpture n'a pas, comme la peinture, le secours des couleurs nécessaires pour faire sentir les prunelles.

Les autres ouvrages de Sarazin, dont on n'a point parlé, sont : à Sainte-Croix-de-la-Bretonnerie, un médaillon ovale où se voit la Douleur accompagnée du génie de la Tristesse qui verse des larmes près du tombeau de l'abbé Hennequin, conseiller au parlement ; dans la cha-

(5) Mém. de l'Acad. des Belles-Lettres, Tom. XXVIII.

pelle de l'hôtel des Fermes, S. Pierre & la Madeleine; quatre crucifix, savoir: à S. Gervais, à S. Jacques-de-la-Boucherie, aux Carmelites du fauxbourg Saint-Jacques, & au noviciat des ci-devant Jésuites: les trois premiers sont au-dessus de la porte du chœur, & le second est le plus estimé des trois, c'est celui dont le modèle se voit à l'Académie. Ces morceaux, en général un peu lourds, ne sont pas les plus recommandables de cet auteur; un monument élevé en l'honneur du cardinal de Bérule à l'institution de l'Oratoire. Dans l'église de S. Louis, rue Saint-Antoine, les jambages d'une arcade du sanctuaire sont ornés des vertus cardinales. La première est la Justice assise & pleurant, appuyée sur le bras gauche, tenant une épée nue, & vis-à-vis est un ange affligé, qui tient une balance. La seconde est la Prudence se regardant dans un miroir présenté par un ange. La troisième est la Force à qui un ange offre une palme & un laurier; cette vertu assise embrasse une colonne. La quatrième, qui est la Tempérance, s'appuie d'une main sur son siège, & de l'autre tient un vase plein de vin qu'elle renverse devant un petit ange dont l'attitude marque la surprise. Entre ces bas-reliefs sont des inscriptions gra-

vées sur des espèces de voiles soutenus par des génies.

On voit à Saint-Gervais, sur la porte du chœur, un crucifix de bois de sept pieds de haut; le Sauveur y est représenté vivant, comme s'il parloit à la sainte Vierge & à S. Jean qui l'accompagnent. Buirette a sculpté ces figures d'après le modèle de Sarazin.

Dans la chapelle de Saint-Germain en Laye il a fait deux anges de stuc, supports des armes du roi, & deux crucifix d'or & d'argent : dans l'un, le Sauveur est représenté agonisant, & dans l'autre déjà mort.

La salle du billard à Versailles offre un petit bas-relief, dont la fuite en Egypte fait le sujet.

Au château de Chilly on voit dans la chapelle des grouppes d'anges d'une grande délicatesse. Différens ornemens & des Cariatides en stuc règlent l'architecture de la galerie.

Au portail de la paroisse de Ruel, les figures de S. Pierre & de S. Paul un peu courtes, & cependant d'une grande manière.

Il y a de plus deux statues d'anges dans des niches, fort supérieures à celles de ces deux apôtres ; nous en avons des estampes gravées par Dorigny.

Pour M. de Maisons, les modèles des élémens & d'une musique d'enfans.

Le buste de Gaston de France en marbre blanc; il est à Blois.

Sarazin a possédé les grandes parties de la Sculpture; l'élégance, les graces, & la sévérité des formes, caractérisent ses ouvrages. On souhaiteroit que ses draperies, quoique d'une bonne manière, fussent quelquefois plus légères, que ses figures eussent plus de noblesse & de correction, & que ses enfans fussent moins maniérés. A-t-il été aussi heureux en maniant la couleur, à l'exemple de Michel-Ange & du Bernin qui ont réuni les talens de peintres & de sculpteurs ? On est forcé d'avouer que lorsqu'il a rendu ses idées sur la toile, il n'a fait, ni les choses terribles que le premier a montrées à l'univers étonné, ni les choses agréables que le second & depuis lui Puget ont produites. Inutilement chercheroit on dans ses tableaux, très-différens de ses ouvrages de Sculpture, la composition, la couleur, l'expression & la justesse dans le trait. Cependant, on a écrit qu'il a peint plusieurs Vierges d'une composition très-variée, dont quelques-unes ont été gravées par Daret. Nous connoissons de lui, aux Minimes de la place

royale, un S. François-de-Paule à genoux devant une sainte famille, & dans une chambre des enquêtes, un crucifix avec la Vierge, S. Jean, & la Madeleine.

Son école a été la pépinière des Sculpteurs françois, tels que Leranbert, le Gros, & Jacques Buirette de Paris : ce dernier mourut en 1699, à l'âge de soixante-neuf ans. ETIENNE LE HONGRE, né dans la même ville, & mort en 1690, âgé de soixante-deux ans, étudia sous lui. Il demeura six années à Rome, & a beaucoup travaillé pour le roi & au collège Mazarin. On voit de lui, à Versailles, une statue de l'Air, en marbre, de sept pieds de proportion, d'après le Brun. Son principal ouvrage est la figure équestre en bronze de Louis XIV, fondue à Paris en 1690, & érigée le 26 Mars 1725, qui décore la place royale de Dijon. On connoît la pièce en vers latins qu'a faite le P. Oudin, Jésuite, sur l'érection de cette statue, & la traduction, en vers françois, par le P. Laurent Régis Cellier, 1725.

Le Hongre devoit faire le tombeau du président Perrault, mais sa gloire ne fut pas assez chère à ses héritiers pour en prendre le soin. Boursault lui écrit à ce sujet (*Tom. 1, pag.* 91)

en lui envoyant l'épitaphe destinée pour le tombeau de ce magistrat.

FRANÇOIS ET MICHEL ANGUIER (1).

Artiste célèbre & infatigable, Michel le plus jeune de ces deux frères, naquit en 1612, dans la ville d'Eu en Picardie, avec les plus heureuses dispositions pour les arts. Il sut y joindre l'amour du travail & des réflexions sur le dessin & la Sculpture qui firent les seuls amusemens de ses premières années. Un poëte (2) a dit que le penchant de l'enfance annonce les inclinations de l'âge mûr, comme l'aurore annonce le jour.

Dès l'âge de quinze ans Anguier avoit fait quelques ouvrages destinés à l'autel de la Congrégation des Jésuites de la ville d'Eu, qu'il quitta pour venir à Paris. Il travailla en arrivant chez Guillain, Sculpteur, occupé à décorer

(1) Mém. partic.
(2) Milton.

le grand autel des Carmes déchauffés près le Luxembourg. Après quelques années d'étude, notre jeune artiste entreprit le voyage de Rome à ses dépens, ou plutôt sans autre ressource que celle de l'art & de l'industrie. Dans ce temps-là, qu'il falloit être courageux & séduit par l'amour de l'art pour former une telle entreprise !

Anguier eut le bonheur, à son arrivée, d'entrer dans l'école de l'Algarde, & de faire quelques bas-reliefs sous les yeux de ce grand maître. Ensuite il travailla pour l'église de saint Pierre & pour les palais de plusieurs cardinaux. Le détail de ces ouvrages est ignoré (2), on sait seulement qu'Anguier, durant les dix années de son séjour à Rome, ne cessa d'étudier les plus beaux monumens antiques de Sculpture que cette ville renferme. On verra dans la suite à quel point il avoit poussé cette étude.

Les guerres civiles qui déchiroient la France & la capitale lui firent, à son retour à Paris, en 1651, regretter vivement la tranquillité dont les arts jouissent en Italie, & l'accueil qu'ils y

(3) L'abbé Titi, dans sa description de Rome, cite une partie des stucs qui sont à Saint-Jean-des-Florentins, & qui représentent des jeunes Gens dans des médaillons.

reçoivent

reçoivent. Mais un habile homme ne doit-il pas quelquefois s'armer de patience, dans un royaume surtout aussi étendu que celui-ci, & aussi riche en ressources ? Il est vrai que les arts en avoient encore plus dans ces heureux temps, où la Sculpture faisoit un des principaux ornemens des appartemens. Aujourd'hui qu'une divinité inconstante & légère a tout changé, la Sculpture y a beaucoup perdu; il ne lui reste d'autre secours que celui des atteliers du roi.

François Anguier, frère aîné de Michel, bon Sculpteur, du corps des maîtres, travailloit en 1651 au tombeau du duc de Montmorency, qui décore l'église des religieuses de Sainte-Marie à Moulins. Dans cette même année il fit faire à son frère deux figures en terre cuite représentant Hercule & Alexandre. Michel exécuta la première en marbre sous la conduite de François, chargé seul de ce superbe mausolée. Cette figure estimée fut suivie de celles de la Vierge & de S. Jean, & d'un crucifix pour les mêmes religieuses : ces ouvrages étoient sans doute de bois ou de stuc, pour lequel il avoit une prodigieuse facilité. Le modèle de la statue de Louis XIII, plus grand que nature, fut son dernier ouvrage de l'année 1651. On le porta

Tome II. L

à Narbonne, & on le jeta en bronze pour être élevé dans la principale place de cette ville.

Les modèles des douze figures de bronze, posées sur le tabernacle de l'Institution, au fauxbourg Saint-Michel, furent faits l'année suivante. Leur tour fin & agréable décèle la main de leur auteur. Il modela, peu de temps après, les deux anges qui portent la tête de S. Remi. Exécutés en argent, ils sont conservés à Reims, dans l'église de ce saint; on sait que l'usage de nos rois est d'y envoyer un présent après la cérémonie de leur sacre.

Il n'y a point d'amateurs qui ne connoissent les sujets d'histoire que Romanelli a peints avec autant de grace que de légèreté dans l'appartement de la reine Anne d'Autriche, au vieux Louvre à Paris; mais plusieurs ignorent que sa décoration, qui mérite leur estime dans presque toutes ses parties, appartient à Anguier.

La Sculpture de la première pièce, qu'il entreprit en 1653, consiste en huit grands termes, au milieu desquels sont placés les élémens en quatre médaillons. Les parties les plus étroites de son plafond sont occupées par quatre satyres mâles & femelles d'une grande beauté, emblêmes des saisons. Le haut de la voûte fait voir

l'année & les heures du jour élégamment traitées, en bas-reliefs, feints de bronze.

Dans la seconde pièce, des figures de fleuves désignent la Seine, le Rhône, la Garonne & la Loire. Les quatre renommées placées aux extrémités de son plafond, & qui portent les armes du roi & de la reine, sont belles, sveltes, & d'un très-beau caractère. Deux bas-reliefs peints en bronze, & représentant la France & la Navarre, ornent le haut de la voûte.

Les angles du plafond de la troisième pièce offrent des renommées & des génies : ils grouppent avec des trophées & des monumens élevés à l'immortalité. Douze petits amours portent une guirlande autour du grand morceau de peinture qui forme le milieu de cette pièce ; ces enfans volent si bien, ils sont disposés si naturellement, & avec un si grand art, que la vue en est enchantée.

Dans le cabinet, les huit vertus, & les quatre petits génies qui tiennent chacun une fleur de lis, méritent d'être vus.

Quelle différence de ces magnifiques décorations avec les nôtres ! Les artistes du siècle dernier pouvoient donner l'essor à leur imagination & déployer leurs talens. Nos pères cher-

choient le plaisir des yeux & de l'esprit dans des sujets de la fable, de la poësie & des arts. Des ouvrages solides & de bon goût les payoient de leurs dépenses, & ils laissoient à leurs enfans l'exemple & les idées de ce genre de magnificence, tandis que la nôtre, je parle de nos plus grandes maisons, se réduit à des plafonds blancs, dont la Sculpture est bannie, ainsi que la peinture qui n'a pour asyle que quelques dessus de porte.

Après différentes entreprises faites pour le surintendant Fouquet & des particuliers, la reine Anne d'Autriche fit travailler, en 1662, notre infatigable Sculpteur à la plus grande partie des ouvrages qui sont dans l'église du Val-de-grace. Il plaça sur l'autel une Nativité en marbre ; l'enfant est dans une crèche, devant laquelle la Vierge & S. Joseph, presque grands comme nature, sont prosternés. Le caractère de la Vierge est beau, la disposition en est heureuse, S. Joseph marque sa surprise & son attention. Ce grouppe est le plus complet & le plus beau qu'ait fait Anguier. Sur quatre des six colonnes torses qui décorent cet autel, tout entier de sa composition, il a placé des anges de bois doré tenant chacun un encensoir. Ces colonnes sont unies

dans leurs intervalles, par des festons de palme; on y voit de petits anges qui portent dans des cartels des verfets du *gloria in excelfis*. Enfin, le devant d'autel présente un Christ mort, exécuté en bronze d'après le modèle d'Anguier. Les quatre panaches du dôme offrent les évangélistes en bas-reliefs, entourés de bordures ovales.

Cet homme, dont la fécondité étonne, a de plus sculpté, dans ce temple, seize figures de femmes tenant les symboles des attributs de la Vierge; elles ont six pieds de proportion, sont noblement traitées, & placées sur les cintres des chapelles & du chœur. Dans les ornemens de la voûte, un peu trop multipliés, on distingue les médaillons des têtes de la Vierge, de S. Joseph, de S. Joachim, & de sainte Elisabeth, représentés avec leurs attributs. Ces ouvrages ne furent achevés qu'en 1667. Cependant, Anguier fit exécuter sous sa conduite deux figures en pierre de six pieds & demi, pour l'église des pères de la Mercy; l'une représente S. Pierre Nolasque, fondateur de cet ordre, & l'autre S. Raymond, qui lui a donné des constitutions; elles sont fières, & sentent la main d'un habile homme, quoiqu'il y ait quelque chose à desirer.

Un aussi grand nombre d'ouvrages importans parloient suffisamment en sa faveur, sans que les bontés de Colbert lui fussent nécessaires pour être reçu à l'Académie. Ce ministre témoigna néanmoins l'intérêt qu'il prenoit à sa réception, & il y fut admis en 1668. Le même jour on le nomma adjoint à professeur, quelque temps après professeur, & en 1669 il donna à l'Académie un grouppe de terre cuite représentant Hercule qui se charge de porter le ciel, & délivre Atlas de ce fardeau. Celui-ci est assis sur un rocher, tandis qu'Hercule semble s'élever au sommet pour remplir la fonction de ce roi de la Mauritanie. Anguier fut adjoint à recteur la même année, & recteur en 1671.

Il termina pour lors le morceau de Sculpture en pierre qu'il avoit commencé par ordre d'Anne d'Autriche pour le grand autel de saint Denis de la Chartre. Son sujet est l'apparition de N. S. à saint Denis & à ses compagnons, qui reçoivent de sa main la communion dans le cachot ou chartre, comme on disoit autrefois. C'est présentement la chapelle basse de cette église. Indépendamment de la beauté du caractère de S. Denis, la réunion que l'artiste a faite de la ronde bosse avec le bas-relief, procure à ce

morceau beaucoup de considération. Il a imaginé, pour produire cet effet, de supposer la prison de forme circulaire, & de l'éclairer par un jour d'en haut.

Anguier exécuta en 1669, pour le grand autel des Filles-Dieu, les figures en pierre de S. Jean & de S. Benoît, de cinq pieds & demi de proportion, & deux anges posés sur le couronnement de l'autel : cet ouvrage que je ne fais qu'indiquer ne soutiendroit pas les regards d'une critique éclairée.

Ce fut en 1674 qu'il commença les Sculptures de la porte Saint Denis. Sa principale ouverture est accompagnée de deux pyramides engagées, chargées de trophées d'armes, & terminées par deux globes aux armes de France. Au bas de ces pyramides sont deux statues colossales, dont l'une représente la Hollande sous la figure d'une femme consternée & assise sur un lion mourant, qui tient dans une de ses pattes sept flèches, emblèmes des sept provinces-unies. L'autre statue est celle du Rhin, désigné par un fleuve. Ces figures sont du dessin de le Brun. Dans les tympans du cintre on voit deux renommées, au-dessus desquelles est un bas-relief qui expose le passage du Rhin devant le

L iv

fort de Tolhuys. La face de cette porte, du côté du fauxbourg, est également décorée, à l'exception qu'au lieu de figures, au bas des pyramides, il y a deux lions qui les supportent. Le bas-relief est la prise de Mastrick.

Des travaux aussi considérables avoient altéré la santé d'Anguier; il ne songea donc plus qu'à goûter un paisible repos dans le sein d'une famille qui lui procuroit autant de douceurs que d'agrémens. Ses talens empêchèrent l'exécution de ce projet. On lui demanda un crucifix en marbre de sept pieds de proportion, placé au principal autel de l'église de la Sorbonne. C'est le dernier ouvrage qui soit sorti de ses mains, & c'est un des fruits de l'affoiblissement des années. *Il ne pouvoit*, disoit-il en y travaillant, *terminer sa carrière par un morceau plus analogue à ses sentimens.*

Il avoit fait autrefois un Christ en bois qu'il donna en mourant à S. Roch sa paroisse. Placé aujourd'hui dans la chapelle du calvaire, on peut dire qu'il diffère de celui de la Sorbonne, mais qu'il lui ressemble pour ce qu'il laisse à desirer. La mort d'Anguier arriva en 1686, on l'enterra à S. Roch auprès de son frère aîné, dont nous allons dire un mot.

DES FAMEUX SCULPTEURS. 169

FRANÇOIS ANGUIER, né dans la ville d'Eu en 1604, montra de bonne heure les mêmes dispositions que Michel pour le dessin & la Sculpture. On le plaça à Paris chez un Sculpteur nommé Guillain. Appelé en Angleterre, ses ouvrages lui procurèrent assez d'aisance pour faire le voyage d'Italie. Il acheva d'y perfectionner ses talens durant un séjour de deux ans. Le Poussin, Mignard, du Fresnoy & Stella, furent ses intimes amis. Revenu en France, Louis XIII lui donna un logement au Louvre, & la garde de son cabinet des antiques. Un auteur (4) dit qu'il refusa une place à l'Académie de peinture. Il mourut à Paris en 1669.

Dans le nombre des beaux ouvrages qu'il a faits à Paris, on compte le tombeau en marbre du cardinal de Bérule, à l'Oratoire S. Honoré.

Aux Célestins, la pyramide de la maison de Longueville, ornée de trophées, & accompagnée des vertus cardinales en marbre blanc, grandes comme nature, & de deux bas-reliefs de bronze; savoir, le secours d'Arques & la bataille de Senlis, actions mémorables de Henri I, duc de Longueville.

(4) Piganiol, Tom. I, p. 304.

Dans la même église, la figure de Henri Chabot, duc de Rohan, avec un génie pleurant qui soutient sa tête, & un à ses pieds.

La décoration du tombeau des de Thou à Saint-André-des-arcs, est de François Anguier; il a fait les statues de Jacques-Auguste de Thou, & de Gasparde de la Chastre sa seconde femme.

On voit à Saint-Jean-de-Latran le tombeau de Jacques Souvré, grand prieur de France. Deux colonnes hermétiques, c'est-à-dire en manière de termes, qui, au lieu de chapiteau, ont une tête d'homme, soutiennent un grand entablement, avec un fronton, sous lequel on voit ce commandeur à demi-couché sur un sarcophage de marbre noir. Il a une cuirasse à ses pieds, & son bras droit est soutenu par un ange. Cette composition singulière, & d'un génie austère, mérite considération. La Vierge de marbre, placée sur le maître autel de Saint-Jean-de-Latran, est aussi d'Anguier, mais peu digne de lui.

A Moulins, dans l'église des religieuses de Sainte-Marie, est le superbe mausolée de marbre élevé en 1658 à Henri, dernier duc de Montmorency, décapité à Toulouse en 1632.

Sur un sarcophage, le duc est représenté à moitié couché & appuyé sur le coude, portant une main sur son casque, & de l'autre tenant son épée. La duchesse sa femme (Marie Félix des Ursins) qui lui a fait construire ce tombeau, est à ses pieds, voilée & en mante. Sur les côtés du sarcophage, sont deux statues assises, dont l'une représente la Valeur désignée par Hercule, & l'autre la Libéralité. Un portique formé de quatre colonnes, dont deux soutiennent un fronton, enrichissent ce tombeau. Dans les entre-colonnemens on voit les figures de la Noblesse & de la Piété. Au milieu est une urne cinéraire entourée de festons que tiennent deux anges. Deux autres plus grands, sculptés par *Poissant*, accompagnent les armes de Montmorency, placées audessus du fronton.

THOMAS REGNAULDIN, né à Moulins en 1627, fut élève de François Anguier, & travailla beaucoup pour Louis XIV. Ce prince l'envoya à Rome, & le gratifia d'une pension de 3000 liv. L'Académie se l'incorpora en 1657. Le *faire* de ce Sculpteur est lourd & maniéré, il avoit pris tout le mauvais de son maître sans en prendre également le bon. Son meilleur ouvrage se voit à Versailles dans les bains d'Apollon ; il consiste

en trois figures de nymphes placées derrière le dieu ; celle du milieu prend soin de ses cheveux, & les deux autres tiennent des vases remplies d'essences; il les exécuta sur les dessins de le Brun. L'enlèvement de Cybèle par Saturne est placé aux Tuileries, près du grand bassin, du côté du manège. On voit de lui, à l'Académie, S. Jean-Baptiste appuyé contre un rocher, qui tient d'une main une croix faite de roseau, & met l'autre sur un agneau, ce qui exprime les trois principales circonstances de sa vie. La porte de l'hôtel de Hollande, vieille rue du Temple, offre des renommées placées dans le tympan d'un fronton circulaire. Cet artiste donna, en 1704, à l'hôpital de Sainte-Catherine, une figure en marbre de la sainte, représentée dans ses habillemens de princesse. Il mourut en 1706.

LOUIS LÉRANBERT (1).

LE père (2) de ce Sculpteur, né à Paris en 1614, étoit garde des figures antiques & des

(1) Mém. partic.
(2) Il se nommoit Simon.

marbres du roi. Son fils eut l'honneur d'avoir pour parrain Louis XIII, qui voulut lui donner une marque de bonté, dont nos rois ont honoré plusieurs artistes distingués par leurs talens. Ce prince se fit représenter dans cette cérémonie par le marquis de Cinqmars, fils du maréchal d'Effiat. Léranbert entra fort jeune dans l'école de Vouet, qu'ont rendue célèbre les hommes illustres qui en sont sortis. Le Brun & le Nostre, ces beaux génies du siècle de Louis XIV, étoient alors dans cette école. Ils connurent Léranbert, & se lièrent avec lui d'une amitié qui dura toute leur vie. Léranbert prit de bons principes chez Vouet, mais il y resta peu. La Sculpture à laquelle il se destinoit l'engagea à passer dans l'attelier de Sarazin. Son génie & sa facilité le distinguèrent bientôt des autres élèves, & les graces du corps lui attirèrent cette prévenance qui facilite toutes les entreprises.

Le temps qu'il donnoit au modèle & au dessin ne l'empêchoit pas de paroître à la cour. La charge de son père l'y appeloit assez souvent, & le libre accès qu'elle lui avoit procuré auprès de Louis XIII ne lui fut pas refusé après la mort de ce prince. Il en profita pour mériter de plus en plus les bonnes graces du jeune roi ; d'ail-

leurs, la cour étoit pour lui dans les dispositions les plus favorables. Poëte, musicien, il réunissoit tous les agrémens analogues à l'âge d'un roi qu'on s'étudioit à amuser & à instruire par des plaisirs & des fêtes galantes. Le ton de la cour sembloit lui permettre de tenir sa place dans les ballets. Il y figura toujours avec succès; mais ces amusemens faits pour flatter sa vanité, ne l'empêchoient pas de venir reprendre avec empressement la terre & le ciseau. Beaucoup d'autres auroient profité de ces heureuses circonstances; pour lui, on ne voit point que l'honneur d'être admis dans la familiarité de son maître lui ait procuré aucune des graces qu'il auroit pu obtenir.

Léranbert aimable, mais vertueux, ne se livra jamais qu'avec réserve à ces nobles dissipations; elles ne le détournèrent point d'entreprendre différens ouvrages, & principalement les bustes & les portraits en médaillons des personnes les plus distinguées de la cour, du cardinal Mazarin, du maréchal de la Meilleraie, sans compter ceux de M. Inselin, de monsieur & de madame Jaback.

Une entreprise plus considérable lui fut bientôt après confiée; je veux parler du tombeau du

marquis de Dampierre placé à trois lieues de Gien, dans la paroisse de la terre dont ce gentilhomme portoit le nom. On y voit les figures du mari & de la femme, dont les portraits sont faits d'après nature, avec quatre termes d'enfans qui tiennent des inscriptions. L'architecture de ce tombeau est riche, & tout, jusqu'à l'épitaphe en vers, est de la composition de notre artiste.

Il avoit un grand feu d'imagination, des réparties vives, jointes à beaucoup de gaiété; les agrémens de sa conversation lui donnoient l'avantage de plaire, de séduire & d'amuser. Il vouloit vendre à un grand seigneur, un crucifix mille pistoles. *Quoi!* dit une personne qui étoit présente, *c'est bien cher, l'original n'a été vendu que trente deniers.* C'est, répondit le Sculpteur, *qu'on ne connoissoit pas bien la marchandise en ce temps-là.*

Un caractère & des talens aussi aimables dans la société lui obtinrent une grande réputation; on n'en sera pas étonné, mais on le sera de le voir paroître sur la scène comme philosophe. La garde des antiques & des marbres du roi lui avoit été donnée après la mort de son père. Elle lui fut ôtée en 1663. C'étoit la première dis-

grace qu'il éprouvoit. Il trouva dans une plus grande application au travail, un puissant motif de consolation, & il se donna des mouvemens pour entrer à l'Académie. Ils réussirent aisément, & le dernier Mars 1663 il y prit séance. Son morceau de réception fut le buste en terre cuite du cardinal Mazarin, qui a été dans la suite exécuté en marbre.

L'Académie le nomma pour faire les fonctions de professeur durant le mois de Novembre 1664 & 1665. Dans le cours de cette dernière année il fut chargé d'exécuter pour Versailles Pan qui tient un cornet, une Hamadryade qui danse, une Nymphe avec un tambour de basque & un Faune. Il devoit mettre au bas de chaque figure des vers de sa composition, mais il s'est sagement restreint à y écrire son nom. Ces quatre figures qu'on a vues autrefois à Versailles autour du bassin d'Apollon, n'en ont été ôtées que parce qu'elles sont de pierre. Placées ensuite dans le jardin du Palais royal, elles y ont long-temps offert des modèles d'un bon goût & d'un travail large qui fera toujours honneur au ciseau de l'artiste. L'Hamadryade surtout est charmante & drapée légèrement.

Plusieurs ouvrages de Léranbert décorent les
jardins

jardins de Versailles. Sur la terrasse, près de l'Orangerie, sont deux sphinx en marbre blanc, montés chacun par un enfant de bronze qui joue avec des festons de même métal. Les amateurs sont frappés du bel effet que produit le contraste des matières employées à ces grouppes; mais ils desireroient qu'ils fussent traités dans le goût austère dont les anciens nous ont laissé des modèles en ce genre.

L'allée d'eau qui descend à la fontaine du Dragon présente quatre grouppes chacun de trois enfans, portant sur leurs têtes un bassin de fleurs & rempli de fruits, d'où s'élève un bouillon d'eau (2). Leurs airs de têtes, leurs contours, leurs attitudes, tout en fut trouvé si heureux, que le marquis de Louvois les fit jeter en bronze.

On remarque assez de simplicité dans les quatre bénitiers de marbre de Saint-Germain-l'Auxerrois, & on estime la manière de la coquille & du pied en console. Les têtes de Chérubins qui les ornent ont des aîles fort maniérées.

(2) Ces grouppes sont le septième, le huitième, le treizième & le quatorzième en descendant : dans ces deux derniers il a substitué des termes aux enfans.

Le carrefour des Rosiers dans la vieille rue du Temple, & celui du Pont-au-change, offrent deux Vierges en pierre tenant l'enfant Jésus. La première, de demi-nature, a de l'élégance & de la finesse ; la seconde, grande comme nature, quoiqu'un peu courte, laisse reconnoître dans ses draperies le goût large de son auteur.

On voit à Blois, dans une chapelle de l'église de Sainte-Solenne, qui est la cathédrale, deux bas-reliefs de marbre blanc de cinq pieds de haut sur quatre de large, & entourés d'une bordure de marbre noir. L'un représente la Mémoire désignée par une femme qui a devant elle un génie tenant un livre sur lequel elle écrit. L'autre est la Méditation, & offre une Madeleine assise. Ces bas-reliefs furent faits en 1660, pour le tombeau de Jean Courtin, président au présidial de Blois, mort en 1626.

Dans l'église paroissiale de Meudon, où Léranbert avoit une maison de campagne, il a placé une inscription destinée à son tombeau ; elle est enclavée dans une pierre de deux pieds, qui offre en bas-relief tous les mystères de la religion. Ce monument est peu digne de lui, ainsi qu'une croix de pierre élevée dans la campagne, à quelques pas du village de Meudon.

Notre artiste estimé pour sa piété, sa sagesse & sa science, mourut à Paris étant professeur en 1670, à l'âge de cinquante-six ans.

JEAN THEODON.

La France a eu l'avantage d'être la patrie de cet artiste, mais elle n'a pas eu celui de le posséder dans son sein & de jouir de ses travaux. Un peu de jalousie contre ses confrères, le chagrin de n'être point employé, portèrent Théodon à s'expatrier: il s'en alla à Rome. Les Italiens lui rendirent plus de justice, goûtèrent sa manière, & occupèrent ses talens. La belle figure de S. Jean-de-Latran faite en concurrence du Bernin, un autel aux Carmes déchaussés, en face de celui de sainte Thérèse, sculpté par le même artiste, justifièrent leur choix.

Lorsque les Jésuites firent élever l'autel de S. Ignace dans l'église du Jésus, ils mirent au concours deux grouppes de cinq figures de marbre qui devoient accompagner ce monument. Les plus habiles Sculpteurs d'Italie exposèrent des modèles, & la voix publique se décida pour ceux de deux artistes françois, le Gros & Théo-

don ; ce dernier étoit alors Sculpteur de la fabrique de Saint-Pierre. Ils firent donc les deux grouppes qui font cités aujourd'hui parmi les chefs-d'œuvres de la Rome moderne. L'ouvrage de notre artiste représente la Foi qui foudroie les monstres de l'Idolatrie exprimés par une figure humaine terminée en serpent, près de laquelle le roi de Bungo au Japon se soumet à la Foi.

On voit de lui, au mont de Piété, un bas-relief qui offre les enfans de Jacob trouvés coupables par Joseph, à l'occasion de la coupe d'or ; & à S. Pierre, au tombeau de la reine Christine de Suède, un bas-relief qu'Innocent XII lui fit faire.

Théodon avoit commencé à Rome un grouppe représentant Arrie & Pœtus, lorsqu'il étoit pensionnaire du roi. Ce grouppe resté imparfait, n'est venu à Paris qu'après sa mort, où il a été terminé par le Pautre. On peut présumer que si la main qui l'a ébauché l'eût conduit à la perfection, elle auroit donné plus de légèreté aux figures & aux draperies.

Les bosquets de Versailles renferment deux termes, l'un de l'hiver & l'autre de l'été. Théodon mourut à Paris vers 1680.

PIERRE-PAUL PUGET (1).

L'AUTEUR de l'*Abrégé de la Vie des Peintres*, à qui le public est redevable du portrait de ce grand homme, a cru ne pouvoir mieux le caractériser qu'en l'appelant le Michel-Ange de la France. Semblable en effet à cet artiste, mais plus naturel & plus délicat, Puget ne s'est pas contenté d'animer le marbre & de le rendre aussi flexible que la chair, il a de plus élevé, avec beaucoup de succès, différens édifices à Marseille. D'autres fois il a peint des tableaux qui ne sont pas indignes de l'attention des amateurs; il a donc mérité les trois grandes couronnes des arts, & l'on auroit pu décorer son tombeau comme celui de Michel-Ange.

Cet homme universel, né à Marseille en 1622, étoit le troisième fils de Simon Puget, architecte & Sculpteur. Mais qui parleroit de Tydée sans Diomède? Il montra dès son enfance des dispositions peu communes pour les arts qui dé-

(1) Ratti. Mém. pour servir à l'Histoire de plusieurs hommes illustres de Provence, par le P. Bougerel, Oratorien, 1752.

pendent du génie. A l'âge de quatorze ans, placé chez Roman, Sculpteur médiocre, & constructeur de galères, il l'engagea bientôt, par ses rapides progrès, à lui confier la construction & la Sculpture d'un de ses bâtimens.

Puget, que son génie appeloit à de plus nobles entreprises, sentit bientôt la nécessité d'aller en (2) Italie. Pierre de Cortone, qui y étoit alors en grande réputation, lui donnoit une louable envie de voir ses ouvrages. Il partit donc, & s'arrêta à Florence pour s'y procurer quelques secours. A quinze ans Puget se trouve dans un pays étranger, sans ressource, sans travail, rebuté par des artistes au jugement desquels il est incapable de donner un coup de ciseau. Réduit à cette extrémité, il trouva un vieux Sculpteur en bois qui, touché de son état, le présenta au premier Sculpteur du grand duc, & le lui recommanda. On lui donna d'abord à faire un petit cartouche en bois, mais il demanda la permission de travailler à un scabellon, ainsi que les autres élèves. Le succès de ce tra-

(2) L'auteur des *Réflexions critiques sur les différentes Ecoles de peinture*, se trompe lorsqu'il dit que Puget n'a jamais été en Italie.

vail engage le maître à lui confier l'invention de ceux qui restoient à faire. Il y excelle, on l'admire, on le distingue, on lui donne occasion d'espérer mieux de la fortune.

La complaisance pour son bienfaiteur le retint une année entière à Florence. Il se disposa enfin au voyage de Rome. Son maître, en l'engageant au retour, lui remit une lettre de recommandation pour un fameux Sculpteur en bois, intime ami du Cortone, qui se chargea de le présenter à ce grand peintre. Celui-ci, à la vue seule de ses desseins, lui fit un accueil des plus gracieux, & l'invita à venir le voir souvent. La peinture devint alors la principale occupation de Puget; il étudia la manière de Cortone, qui vit sans jalousie un jeune homme tromper les connoisseurs, au point de leur faire prendre le change sur ses ouvrages.

L'Italie voulut s'approprier un mérite aussi distingué : on offrit des établissemens à Puget, mais l'amour de la patrie fut plus fort, il revint à Marseille en 1643, âgé de vingt-un ans. Sur le récit que firent, au duc de Brezé, amiral de France, quelques officiers qui virent ses desseins, ce duc le manda à Toulon, & lui ordonna de faire le modèle du plus beau vaisseau qu'on pour-

roit imaginer. On l'exécuta ; il inventa alors ces belles galeries qui tant de fois ont fait l'objet de l'admiration & de l'imitation des étrangers.

Le séjour de Puget, dans sa patrie, ne fut pas long. Il retourna à Rome, où il resta cinq ou six ans, & il n'en revint qu'en 1653. Il avoit dessiné toutes les beautés de cette capitale. Marseille, Toulon, la Valette proche de cette ville, & Aix, furent décorés de plusieurs tableaux de sa main, jusqu'en 1657 qu'il eut une maladie si dangereuse, qu'après sa convalescence on lui conseilla de renoncer entièrement à la peinture.

Ce fut donc par raison de santé qu'il abandonna ce bel art pour ne plus s'appliquer qu'à l'architecture & à la Sculpture. C'est ici l'époque des grands succès de notre artiste. Il débuta par les deux termes qui soutiennent le balcon de la porte de l'Hôtel-de-Ville à Toulon. Ce sont deux figures colossales terminées en queue de poisson ; elles parurent si belles au marquis de Seignelai, qu'il proposa à Louis XIV de les faire venir à Versailles, ce qui auroit été exécuté si ces statues n'avoient pas été composées de différentes pièces.

L'année d'après Puget vint à Paris, attiré par

un amateur (3) qui l'occupa dans son château de Vaudreuil en Normandie; il y fit deux figures de pierre de huit pieds de haut, représentant Hercule, & la Terre avec un Janus qu'elle couronne d'olivier. Le Pautre qui les vit, les admira, & conseilla à Nicolas Fouquet d'employer un aussi habile homme aux ouvrages de Sculpture de Vaux-le-Vicomte. Ce ministre l'envoya auparavant à Gênes pour choisir les blocs de marbre nécessaires. Puget se rendit à Marseille, où il donna les dessins de l'embellissement du cours qui, malgré sa beauté, auroit encore été plus magnifique, s'ils eussent été exactement suivis. Il partit ensuite pour Gênes; & tandis qu'il s'occupoit à faire charger des blocs de marbre sur trois bâtimens, il fit, pour Guillaume des Noyers, l'Hercule gaulois, ce bel ornement des jardins de Sceaux; il est à demi-couché, se reposant sur sa massue, & appuyé sur un bouclier où les lis de France sont exprimés.

Cet ouvrage lui acquit une grande réputation. Fouquet fut digracié durant son séjour à Gênes; on saisit cet événement pour l'y arrêter,

(3) M. Girardin.

& on lui confia plusieurs ouvrages importans. De ce nombre sont les deux statues en marbre de treize pieds de haut, de S. Sébastien, & du bienheureux Alexandre Saoli, placées dans des niches sous la coupole de Notre-Dame de Carignan. Le plus bel éloge qu'on puisse en faire, c'est de dire que le sujet seul empêche de les prendre pour des antiques.

Après ces figures, notre artiste s'occupa d'un grouppe pour l'église du grand hôpital. Il avoit déjà fait le modèle d'une troisième statue représentant sainte Madeleine pénitente pour Notre-Dame de Carignan, & il se disposoit à l'exécuter, lorsqu'un soir il fut rencontré par la garde, l'épée au côté; il étoit défendu d'en porter deux heures après le coucher du soleil. Arrêté & mis en prison, il en informa le signor Saoli, qui différa jusqu'au lendemain son élargissement. Puget piqué de ce délai, vouloit partir sur le champ, & s'en retourner dans sa patrie. Les nobles firent leurs efforts pour le retenir; ils n'obtinrent de lui la prolongation de son séjour, que jusqu'à ce qu'il eut terminé des ouvrages commencés à Gênes.

Ensuite il entreprit un bas-relief de l'Assomption pour le duc de Mantoue, & le lui envoya.

Le cavalier Bernin qui venoit en France en entendit parler; il se rendit exprès à Mantoue pour le voir, & convint que c'étoit un ouvrage d'une très-grande beauté. Le duc souhaitoit depuis long-temps d'attirer Puget dans ses états; il envoya à Gênes deux de ses gentilshommes qui lui promirent une récompense digne de lui. Mais sa prompte mort rompit tous ses projets.

Il paroît que notre artiste étoit un peu ferme & entier dans ses résolutions. Son aventure avec un noble génois marque un caractère qui n'aimoit guère à plier. Ce gentilhomme lui avoit commandé une statue de marbre, sans convenir de prix. Lorsqu'elle fut achevée, le Sculpteur la fit conduire dans une barque sur le bord de la mer, au bout du fauxbourg de Saint-Pierre d'Arêne où il demeuroit. Le noble s'y rendit. On tire la figure de la barque, il l'admire, & en paroît très-satisfait; mais il refuse au Sculpteur le prix qu'il en demande. Celui-ci fait sur le champ replacer la statue dans la barque, sous prétexte d'y retoucher quelque chose, s'embarque avec elle, & à vingt pas du noble génois la met en pièces, & lui crie de toute sa force : *quelque noble que vous soyez, je le suis encore plus que vous, puisque le prix de mon tra-*

Contraste insuffisant

NF Z 43-120-14

vail me touche si peu ; & vous, vous n'avez pas assez de noblesse pour acquérir une belle chose avec votre argent.

Cependant Colbert, sur le récit que le Bernin lui fit du rare mérite de Puget, le rappela en France par un ordre du roi qui le gratifioit d'une pension de douze cents écus, en qualité de Sculpteur & de directeur des ouvrages concernant les ornemens des vaisseaux. Il se disposa donc à partir, malgré les avantages considérables qu'il trouvoit à Gênes, après y avoir travaillé huit ou neuf ans de suite. Il arriva à Toulon en 1669, & y fit un grand nombre de desseins de marines sur vélin, lavés, & d'un extrême fini, supérieurs à ceux qu'on avoit inventés jusqu'à lui ; ils sont recherchés des curieux avec beaucoup d'empressement.

Malgré ces occupations, Puget commença pour le roi un bas-relief de dix pieds de haut, qu'il n'acheva qu'à la fin de ses jours ; son sujet est Alexandre visitant Diogène. Il termina pour Gênes deux ouvrages ; l'un est le modèle, de treize à quatorze pieds de haut, de l'église de l'Annonciade, qui n'a point eu d'exécution. On le voit dans l'arrière-sacristie de ce temple. L'autre est un baldaquin pour le maître-autel

de l'église de Carignan ; cet ouvrage, conservé à Marseille, est une preuve, ainsi que le premier, de ses connoissances en architecture. Il a dit plusieurs fois qu'il lui seroit facile d'ajouter un cinquième ordre à cet art, & que s'il avoit eu le bonheur d'être architecte du roi, il auroit égalé tout ce que l'antiquité a produit de plus beau.

Dans ce temps-là, plusieurs blocs de marbre de Gênes qu'on devoit embarquer pour le Havre-de-Grace arrivèrent à Toulon. Puget pria Colbert de lui en laisser trois, ce qui lui fut accordé. D'une de ces pièces il fit le Milon, le premier de ses ouvrages qui parut à Versailles : cette figure est haute de huit à neuf pieds. Ses envieux la firent d'abord placer dans un endroit des plus détournés du parc ; mais le roi qui en connoissoit tout le mérite, ordonna qu'on la posât à l'entrée de l'allée royale. L'effroi, la rage & le désespoir sont admirablement exprimés sur le visage de cet athlète ; tous les muscles de son corps marquent ses efforts pour dégager sa main prise dans le tronc d'un arbre qu'il avoit voulu fendre, tandis que de l'autre il arrache la langue à un lion qui le mordoit par derrière. On dit qu'occupé de cette figure,

dont toute l'action est violente, il fit différentes études tendantes à exprimer dans le pied de Milon, & l'impression de la douleur, & les efforts de ce malheureux athlète pour se dégager. Peu satisfait de ces études, il tendit son pied à un de ses élèves dans un mouvement de dépit, se le fit modeler, & trouva ainsi dans lui-même ce qu'il avoit inutilement cherché dans les autres.

Cette figure de Milon plut généralement à la cour. Le surintendant des finances fit écrire à l'auteur que le roi souhaitoit qu'il s'occupât d'un autre grouppe pour l'accompagner. Puget acheva donc l'Enlèvement d'Audromède par Persée, auquel il avoit travaillé cinq années en divers temps, & son fils le présenta au roi en 1685. Sa majesté dit en le voyant: *Puget n'est pas seulement un grand Sculpteur, mais il est inimitable.*

Quelques années après, Tournefort(4) passant à Marseille, dit à notre savant Sculpteur qu'on trouvoit la figure d'Andromède trop petite, & que Persée paroissoit un peu vieux pour un jeune héros. Puget répondit qu'un de ses élèves nommé

(4) Tournefort, Voyag. du Levant T. I, p. 9 & suiv.

Veyrier avoit un peu trop raccourci la figure d'Andromède en l'ébauchant, que néanmoins on y trouveroit les mêmes proportions que dans la Vénus de Médicis. *A l'égard de Persée*, ajouta-t-il en riant, *le coton qu'il a sur les joues marque plutôt sa tendre jeunesse qu'un âge plus avancé.*

Louis XIV charmé des grouppes de Puget, voulut décider lequel méritoit la préférence; il se déclara pour l'Andromède. Le Sculpteur ne fut pas du même avis. *Il est vrai*, dit-il, *que le marbre d'Andromède est plus beau, mais la figure de Milon est plus achevée.*

Dans le temps qu'il se disposoit à son voyage de Paris, la ville de Marseille demanda au roi la permission de lui ériger une statue équestre. Puget fut choisi pour ce magnifique ouvrage, dont il fit un modèle en cire; il s'occupa aussi des dessins de la Place-Royale. Il est fâcheux que ces beaux projets n'aient point eu d'exécution.

En 1688, notre artiste se rendit à Fontainebleau & fut présenté au roi, qui lui répéta en présence de toute la cour les mêmes choses qu'il avoit dites à son fils, & lui fit présent d'une médaille d'or avec ce revers, *felicitas publica*. Malgré cette gracieuse réception, Puget fut très-mécon-

tent du prix dont le ministre avoit payé ses ouvrages. Après un séjour de sept ou huit mois à Paris, il reprit le chemin de Marseille. La jalousie fut, dit-on, cause en partie de son départ. Le Brun, ce génie si fécond, si universel, donnoit alors tous les desseins des statues destinées au roi. Comme il avoit trouvé cette soumission dans plusieurs habiles artistes, il voulut assujettir Puget à ne travailler que d'après ses idées; mais celui-ci refusa de captiver ainsi ses talens. Le mérite supérieur n'est point incompatible avec une honnête fierté qui dédaigne la seconde place, lorsqu'elle a droit de prétendre à la première.

De retour à Marseille, Puget fit bâtir une maison proche la porte de Rome, dans une vigne située sur une colline. On aperçoit d'abord une petite chapelle, dont la façade est de marbre blanc, avec un portique & un dôme. Vous montez ensuite par un vignoble, jusqu'à un bassin entouré d'un fer à cheval qui conduit à la maison. Elle n'a qu'un étage, & est en forme d'un petit palais d'un très-bon goût. Puget avoit déjà élevé une autre maison à l'entrée de la rue de Rome, sur le haut de laquelle est placée une tête du Sauveur, & une troisième d'un goût singulier

gulier à Toulon, près de l'Hôtel-de-Ville. On assure aussi qu'il a donné plusieurs dessins d'église. Celle des Capucins de Marseille est de lui, jusqu'à la corniche seulement; l'église de la Charité de la même ville a été bâtie d'après ses plans, & achevée par son fils.

Le portail des Chartreux réunit un air de grandeur à une noble simplicité. Deux ordres d'architecture le composent; le premier, qui est ionique, forme un péristile orné de huit colonnes de front, à l'aplomb desquelles sont autant de piédestaux destinés à recevoir des figures d'apôtres. Ce péristile a treize toises quatre pieds & demi de long. L'ordre supérieur qui n'a que huit toises cinq pieds de largeur, est décoré de quatre pilastres corinthiens, avec une grande fenêtre cintrée au milieu, & un fronton triangulaire couronne l'ouvrage. En qualité de peintre, notre artiste a orné l'église de plusieurs morceaux de peinture, parmi lesquels on distingue un saint Bruno.

La chapelle de S. Louis, roi de France, dans l'église de l'Annonciade à Gênes, est magnifique, & un de ses ouvrages.

Puget mit enfin la dernière main à son basrelief d'Alexandre, & l'envoya à Paris; mais

ses ennemis eurent le crédit d'empêcher qu'il ne fût placé. Il est encore aujourd'hui dans la salle des antiques au Louvre. Les curieux ne sont pas moins admirateurs de sa beauté, qu'affligés du peu de cas qu'on a paru en faire. La manière dont le cheval d'Alexandre est traité, fait juger que le Sculpteur avoit peu étudié cet animal.

Son dernier ouvrage, qu'il n'a pu finir entièrement, est un bas-relief de marbre, où la peste de Milan est représentée d'une manière si touchante, qu'elle excite la pitié en même temps qu'elle inspire l'horreur. Ce morceau est, dit-on, travaillé avec goût, mais il est incorrect, mal dessiné, & se ressent de la vieillesse de l'artiste. Les intendans de la Santé à Marseille le conservent dans leur chapelle située à l'entrée du port.

Puget, épuisé de fatigues & de travail, mourut dans sa patrie, en 1694, âgé de soixante-douze ans. Marié deux fois, il avoit eu de sa première femme un fils appelé François, qui s'appliqua toute sa vie à peindre le portrait : disciple du Benedette, il mourut en 1707 à l'âge de cinquante ans. Pierre-Paul son fils a vécu jusqu'en 1773, & a atteint sa quatre-vingt-quatorzième année.

Notre statuaire étoit d'un caractère impatient, brusque & colère. Faisant une figure à Versailles, des seigneurs qui le regardoient disoient leur avis à tort & à travers. Ces discours l'impatientèrent, il prit un ciseau & abatit le nez de sa statue. Ses confrères étoient obligés de changer de nom pour entrer chez lui. Coyzevox vint un jour le voir, sans se faire connoître, avec un de ses amis. Celui-ci les reçut fort bien, mais l'ami eut l'imprudence d'appeler Coyzevox par son nom. Puget aussi tôt le prend par les épaules & le met dehors. *Quoi*, lui dit-il, *M. Coyzevox, un aussi habile homme vient voir travailler un ignorant comme moi !*

Ce fameux artiste, digne rival de Michel-Ange, travailloit avec une facilité qu'on pourroit appeler audacieuse. Ses opérations n'étoient souvent dirigées que par une maquette, un petit modèle. Il trouvoit au bout de son outil les aplombs, les compas, les équerres; en un mot, les embarras de la manœuvre n'en étoient point pour lui. Ses contemporains assurent avoir vu une partie de son Milon fort avancée, tandis que le reste n'étoit pas tout-à-fait dégrossi. Il animoit le marbre, & lui donnoit de la tendresse; les plus dures pierres s'amolissoient sous

son ciseau, & recevoient cette flexibilité qui caractérise si bien la chair, & la fait sentir même au travers des draperies. Quoi qu'il n'ait pas laissé un très-grand nombre d'ouvrages, ceux qu'il a faits peuvent le disputer à tout ce que nous avons de la meilleure antiquité. Il étoit hardi dans ses idées, noble dans ses caractères, fier dans le dessin; ses Sculptures ont un ton mâle & décidé : on leur souhaiteroit quelquefois un peu plus de correction; mais le beau feu qui l'animoit, joint aux expressions les plus vives & les plus naturelles, distingue infiniment ses productions de beaucoup d'autres, qui, quoique très-correctes, sont aussi froides que le marbre & le bronze même.

L'hôpital général de Gênes appelé l'Albergue, bâtiment somptueux & magnifique, a été construit sur son modèle. Le maître autel de l'église offre un grouppe de l'Assomption de la sainte Vierge; elle est svelte, légère, & accompagnée d'Anges très-finis. On dit que son attitude est peu naturelle. Puget, à l'exemple de Michel-Ange, cherchoit quelquefois des attitudes & des expressions singulières.

Il déploya ses talens pour l'architecture, dans le majestueux autel de l'église de Saint-Sir,

qu'il orna de figures d'anges & de petits enfans de bronze, dont le travail est fort recherché.

On le choisit préférablement à plusieurs artistes italiens, pour sculpter deux des magnifiques statues qui se voient dans les angles du dôme de Notre-Dame de Carignan. L'une est un S. Sébastien digne des plus beaux jours de l'antiquité. Attaché à un arbre, il est décoré des armures qu'il portoit, ce qui fait un tout de la plus grande beauté. Ses jambes semblent plier sous le poids de son corps, percé de flèches. L'autre est le bienheureux Alexandre Saoli, dont la famille a fait bâtir cette église. Ce saint, revêtu de ses habits pontificaux, est grouppé d'un enfant qui tient sa crosse pastorale, & relève sa chappe artistement travaillée. Les Génois regrettent fort que les deux autres statues ne soient pas de la même main.

Dans le palais Balbi de Gênes on voit une figure de la Vierge.

On parle d'une autre Vierge avec le S. Jean, qu'il fit pour la chapelle du signor Carega, & d'un grouppe représentant la fuite d'Hélène pour le signor Spinola.

Dans l'Oratoire il y a une statue de la Con-

ception, avec des anges portés fur des nuées, & d'une beauté incomparable.

Au-deſſus de la porte de l'Hôtel-de-Ville de Marſeille, du côté du port, il a ſculpté en marbre les armes du roi, environnées de ſes ordres, avec la couronne au-deſſus, & ſupportées par deux anges. Ces armoiries ſont la première choſe qu'on fait remarquer aux étrangers.

Nous n'avons que quatre morceaux de cet immortel Sculpteur; ſavoir, l'Hercule gaulois, placé dans les jardins de Sceaux.

Le bas-relief de Diogène aſſis dans ſon tonneau, tenant un rouleau de papier; ſa lanterne & ſon bâton ſont à côté de lui. Il fait ſigne à Alexandre qui vouloit lui accorder quelque grace, de ſe retirer de ſon ſoleil. Ce prince eſt à cheval, ainſi que pluſieurs officiers de ſa ſuite, dont l'un tient ſon bouclier & ſon caſque, & l'autre une enſeigne. La hardieſſe du travail, le feu, l'enthouſiaſme, qui ont animé l'auteur de ce bas-relief, ſéduiſent le ſpectateur au point de lui faire oublier les négligences qu'il pourroit y remarquer.

Les deux grouppes placés à Verſailles, à l'entrée de la grande allée, peuvent être regardés comme les plus beaux qui ſoient dans ces ma-

gnifiques jardins. Le premier est le Milon Crotoniate, au bas duquel on lit cette inscription : *P. Puget Maff. faciebat anno D.* 1682. L'autre est Andromède, fille de Céphée, roi d'Ethiopie & de Cassiopée ; elle est attachée à un rocher, & exposée à un monstre marin; Persée jeune prince, fils de Jupiter & de Danaé, la délivre. L'action de cette figure est noble. Le visage de la princesse exprime la souffrance & la crainte; sa pudeur peut être comparée à celle de Lavinie, peinte par Virgile (*En.* 12.); les petits amours font assez connoître que la passion dirigea cette entreprise : un d'eux lui ôte les chaînes des pieds, & par opposition, corrige le défaut de petitesse reproché à Andromède. Au bas du grouppe est un bouclier sur lequel est la tête de Méduse qui pétrifie le monstre. Cette inscription *Ludovico magno* se lit sur un rouleau de marbre & sur la plinthe : *sculpebat & dicabat ex animo P. Puget Massiliensis, an. Dom. M. DC. LXXXIV.*

Les élèves connus de Puget sont Christophe Veyrier son neveu, natif de Trets en Provence, qui n'est jamais sorti de sa patrie ; Baptiste qui a sculpté dans les panneaux du chœur de saint Maximin les actes de plusieurs saints & saintes de l'ordre de saint Dominique, &

MARC CHABRY, né en 1660 à Barbentane, ou à Lyon, selon d'autres; il se maria dans cette dernière ville, s'y établit, & en fit le principal théâtre de ses travaux. La peinture & la Sculpture du maître autel de l'église de saint Antoine sont de lui, ainsi que le bas-relief au-dessus de la porte de l'hôtel-de-ville, représentant Louis XIV à cheval. Il a fait le piédestal de la figure de ce prince à la Place royale de cette ville; tous les ornemens en bronze dont il est enrichi, ainsi que les grouppes des deux jets d'eau qui l'accompagnent, & l'autel de la chapelle de la seconde Congrégation à l'Oratoire. Une statue d'Hercule, & une de la sainte Vierge, qu'il fit présenter au roi, lui valurent le titre de Sculpteur de S. M. à Lyon. Le maréchal de Villars lui paya 6000 livres une figure de l'Hiver. Le grand-père de l'impératrice régnante l'avoit appelé auprès de lui; mais la mort de ce prince l'obligea de revenir à Lyon. Chabry, en passant à Mayence, fit le portrait de l'électeur. Ce déplacement qui avoit nui à sa fortune, le rendit sourd aux propositions qu'on lui fit d'aller en Espagne. Il mourut à Lyon en 1727.

Puget, comme je l'ai dit, joignoit aux talens d'architecte & de Sculpteur ceux de peintre. On

voit à Toulon un S. Félix dans l'églife des Capucins, une Annonciation chez les Dominicains, & un autre tableau dans la cathédrale. Au village de la Valette, proche Toulon, on connoît trois de fes ouvrages: celui du maître autel eft un S. Jean écrivant fon apocalypfe, S. Jofeph agonifant, & S. Hermentaire.

A Marfeille il a peint pour l'églife de la Majour, le baptême de Clovis & celui de Conftantin; mais le tableau, nommé le Sauveur du monde, eft beaucoup plus beau, il eft bien deffiné, vigoureux de couleur, & les enfans placés fur le devant font remarquables. Les deux premiers morceaux décorent les fonts; on a effayé plus d'une fois de les voler, ce qui a obligé les chanoines de les mettre à couvert d'une pareille entreprife, au moyen d'une forte grille de fer.

Les Jéfuites d'Aix avoient dans leur congrégation une Annonciation & une Vifitation.

Coëlemans a gravé dans le cabinet d'Aguilles deux morceaux d'après Puget; l'un eft un payfage où la fainte Vierge eft repréfentée affife au bord d'une rivière, & un peu plus loin, S. Jofeph appelle un batelier pour la traverfer. L'autre eft la fainte Vierge montrant à lire à l'enfant Jéfus, demi-figure.

Pour apprécier en deux mots ses talens dans les trois arts qui dépendent du dessin, on peut dire qu'il est surprenant qu'un Sculpteur ait aussi bien peint, que l'architecture est sa partie la plus foible, & qu'il n'est vraiment grand que dans sa Sculpture.

GASPARD ET BALTHASAR MARSY (1).

Ces deux frères ont fait quantité d'ouvrages qui transmettront leur nom à la postérité la plus reculée. Ils s'aidoient réciproquement, & travailloient ordinairement ensemble. L'aîné avoit beaucoup de science & de jugement, le cadet plus d'esprit, de finesse, d'ame & de vivacité. Tous deux ont tellement uni leurs talens, que presque toutes les productions de l'un, peuvent être regardées comme les productions de l'autre. Une émulation aussi vive qu'agréable subsista toujours entre eux; ils se communiquoient leurs desseins, se faisoient valoir l'un l'autre, & chacun augmentoit la gloire de son frère en aug-

(1) Mém. partic.

mentant la sienne. Cette émulation peut-elle mieux se comparer qu'à celle qui régnoit entre Cicéron & Hortense ? *Alter ab altero adjutus & communicando, & monendo & favendo.* (Brutus, n°. 3).

La ville de Cambrai leur donna naissance, à Gaspard en 1624, & à Balthasar en 1628. Ils apprirent de leur père les principes de leur art, & ne quittèrent leur patrie qu'en 1648, pour perfectionner leurs talens à Paris. Ils y travaillèrent durant un an, chez un Sculpteur en bois; une maison particulière leur servit ensuite de retraite, où ils se livrèrent tranquillement à l'étude. Leurs progrès qui ne purent échapper à Sarazin, à Van-Opstal, Anguier & Buyster, les engagèrent à leur procurer de l'ouvrage. Au bout de quelques années passées dans d'aussi bonnes écoles, ils furent connus de M. de la Vrillière, secrétaire d'état, qui les occupa aux ornemens de sa maison, devenue depuis l'hôtel de Toulouse. La protection de ce ministre fut l'époque de leur réputation. Bientôt leurs talens s'exercèrent à des ouvrages de stuc dans le château du Bouchet, près d'Etampes, & dans plusieurs belles maisons du marais, telles que l'hôtel Sallé.

Le premier ouvrage public des Marſy fut la décoration en ſtuc de la chapelle baſſe des Martyrs, dans l'égliſe de l'Abbaye de Montmartre, avec un S. Denis d'albâtre grand comme nature & à genoux. Employés enſuite pour le roi, on leur donna à faire la moitié des ornemens de ſtuc de la galerie d'Apollon, du côté du grand eſcalier. Ils débutèrent à Verſailles par les figures de fonte ou de métal placées aux fontaines du Dragon, de Bacchus & de Latone. Dans la première, on voit un Dragon entouré de quatre Dauphins, & d'autant de Cygnes qui ſemblent nâger autour de lui. Les Cygnes portent de petits amours, dont les uns tiennent des arcs & des flèches, les autres ſont en attitude de tirer ſur lui. Au baſſin de Bacchus, l'Automne eſt déſignée par ce dieu environné de ſatyres & d'autres attributs. Dans celui de Latone, les Sculpteurs ont pris le moment où elle ſe plaint à Jupiter des payſans de Lycie, qui l'avoient empêchée de prendre des rafraîchiſſemens pour Apollon & Diane ſes enfans. Ceux-là ſont métamorphoſés en grenouilles.

Mais le morceau qui fera un honneur immortel aux Marſy, eſt un des grouppes de Tritons qui donnent à boire aux chevaux du Soleil

dans les bains d'Apollon. Un de ces chevaux baisse la tête en serrant les oreilles, & mord la croupe de l'autre qui plie les jambes de derrière, se cabre, dresse les oreilles, & semble hennir. Un Triton porte une grande coquille qui renferme l'ambrosie, nourriture des chevaux du Soleil, suivant les poëtes. Les quatre figures dont ce grouppe est composé ont différentes actions qui contrastent très-agréablement. Quel feu de composition, quelle finesse & quelle élégance de ciseau ! la housse qu'un Triton jette sur un des chevaux indique seule la supériorité du travail des Marsy sur celui de Guérin qui a fait l'autre grouppe. Ce sont ces chevaux qu'a chantés Ovide. (*Met. lib. 2*).

Corripuêre viam, pedibusque per aëra motis,
Obstantes findunt nebulas ; pennisque levati,
Prætereunt ortos isdem de partibus Euros.

Aussi-tôt que Thétis, hors des gouffres de l'onde,
Eut ouvert à leurs yeux la carrière du monde,
Dans les champs de l'espace ils volent à grands pas.
Des nuages errans leurs pieds fendent l'amas ;
Ils font jaillir au loin de vives étincelles,
Et dévancent bientôt, secondés de leurs aîles,
Les vents partis comme eux des bouts de l'horison.
 M. DE SAINT-ANGE.

Dans l'appartement du roi les Marſy travaillèrent aux ouvrages de ſtuc qui ornent les plafonds & les deſſus de portes des ſalles d'Apollon, de Mars & de Vénus. A la face du château qui regarde le canal, ils firent quelques maſques, & huit figures en pierre.

Leur dernier ouvrage ſe voit à Saint-Germain-des-Prés : c'eſt le tombeau de Jean Caſimir, roi de Pologne, offrant à Dieu ſa couronne & ſon ſceptre. Ils ne ſe ſéparèrent qu'après y avoir mis la dernière main. Marſy le cadet abandonna la Sculpture, on en ignore le motif, on préſume qu'il lui préféra ſon repos, & le plaiſir de jouir de ſa fortune. Voici les ouvrages auxquels l'aîné travailla tout ſeul.

Le Midi figuré par Vénus, accompagnée de l'Amour qui s'élève ſur le bout de ſes pieds pour arracher à ſa mère ce qu'elle ſemble lui refuſer.

Le Point du jour ayant pour ſymbole une étoile ſur la tête & un coq à ſes pieds.

L'Afrique, figure de ſept pieds. Toutes les trois ſont en marbre, placées dans les jardins de Verſailles, & le Brun en a donné le deſſin.

Mars en pierre au cadran du château, & deux autres figures au-deſſus de l'entablement.

A la grille de l'avant-cour, la Victoire avec un aigle à ses pieds, pour représenter les progrès des armes du roi en Allemagne.

Encelade accablé sous des rochers, & poussant en l'air un gros jet d'eau; figure de bronze qu'on voit dans le bosquet de ce nom.

Dans l'appartement de Sceaux, au rez-de-chauffée, la Vigilance en marbre.

A Saint-Denis, les figures de la Valeur & de la Libéralité au tombeau de Turenne; celle-ci, plongée dans la douleur, a divers symboles; un autel, des livres, & un vase d'où sortent quantité de pièces d'argent monnoyé. La première est étonnée de la mort imprévue de ce héros.

Gaspard a aussi exécuté à la porte Saint-Martin un bas-relief du côté du fauxbourg, c'est celui où Mars est représenté portant l'écu de France, & poursuivant un aigle.

On peut regarder, comme sa dernière entreprise, le grouppe de l'enlèvement de la nymphe Orythie par le vent Borée, qu'on voit aux Tuileries. La mort accoutumée à interrompre les travaux des hommes, empêcha la perfection de cet ouvrage.

Les connoisseurs qui admirent les productions de ces deux célèbres Sculpteurs, pensent que

celles de Gaspard seul sont d'une plus petite manière, & beaucoup moins terminées que les ouvrages auxquels ils ont travaillé en commun.

Gaspard fut reçu à l'Académie en 1657, & nommé professeur en 1659. Il donna pour sa réception un *ecce homo* dans un médaillon de marbre. Son peu d'assiduité lui attira une citation de la part de l'Académie, le 30 Août 1659. Il quitta la place de professeur sur la mutation & au gré du corps en 1660. Une nouvelle élection le rétablit en 1669, & il fut adjoint à recteur en 1675. Devenu très-assidu aux fonctions de l'Académie, il y fit lecture de deux conférences, l'une sur l'examen du torse, & l'autre sur la théorie de la peinture & de la Sculpture. Sa mort arriva à l'âge de cinquante-six ans, en 1681.

Balthasar avoit été admis à l'Académie en 1673, & élu adjoint à professeur en la même séance. Il mourut l'année suivante âgé de quarante-six ans.

On voit de lui, dans les salles de l'Académie, un buste de marbre qui exprime une belle femme plongée dans la douleur. On ne dit point qu'il ait fait d'élèves. Son frère en a formé plusieurs qui ont eu quelque nom, entre autres :

ANSELMI

ANSELME FLAMEN, né à Saint-Omer en 1647, & mort en 1717. Il osa porter la main sur le dernier ouvrage de son maître, & exercer à son égard ce que les romains appeloient *censoria virgula*. Reçu à l'Académie en 1681, il lui donna un médaillon représentant S. Jérôme affoibli par les travaux de la pénitence.

FRANÇOIS GIRARDON (1).

CET artiste que la Fontaine appeloit le Phidias de son siècle, est un de ces hommes dont la gloire croît à mesure qu'il devient ancien à notre égard, semblable à Malherbe, sur la tête duquel le temps accumule chaque jour des lauriers. Il naquit en 1630, à Troyes en Champagne, de Nicolas Girardon, fondeur. Son père, après lui avoir donné une très-bonne éducation, le plaça chez un procureur, pour lui faire embrasser un état qu'il croyoit plus distingué que le sien. Le jeune homme ne voyoit que les désagrémens d'une profession dont il étoit peu capable de sentir les avantages; il s'y livra néan-

(1) Mém. partic.

Tome II. O

moins quelques mois par obéissance. La nature reprit bientôt ses droits. Girardon ne s'occupoit qu'à barbouiller de ses prétendus dessins, tout le papier de la maison. Le père essaya de nouveau de lui démontrer les douceurs de l'état qu'il refusoit. Il étoit bien opposé au père de Lucien, pauvre, & d'une condition médiocre, qui voulut faire apprendre à son fils l'art de la Sculpture, comme très-lucratif; le jeune homme y fit si peu de progrès, qu'il le quitta pour se livrer à l'étude des belles-lettres, vers laquelle le portoit son inclination naturelle.

Lorsque Girardon vit son fils constamment indifférent aux exhortations & aux menaces, il le mit chez Baudesson, menuisier-Sculpteur, son ami, qu'il conjura de ne l'employer qu'à des ouvrages capables de le dégoûter de sa nouvelle profession; mais la contrainte à laquelle il étoit assujetti, fortifia de plus en plus son goût pour les arts, & ses occupations, quelque grossières qu'elles fussent, le conduisirent en quelque sorte à créer. Aussi le menuisier, frappé des dispositions de son élève, pria le père instamment de le laisser chez lui. Girardon dégagé, dès ce moment, des entraves mises à son génie, tarda peu à rendre avec goût ses idées, par le moyen

du dessin, & à l'âge de quinze ans il osa peindre la vie de sainte Jule dans une chapelle située près d'une porte de Troyes.

A mesure que son goût se formoit, le jeune artiste sentit l'insuffisance des lumières de son maître pour son avancement. Il y suppléa par une étude constante & méditée des beaux morceaux de Sculpture qui ornent les églises de Troyes. Ces morceaux, dont le nombre passe deux cents, ont ouvert le génie & formé le goût des artistes célèbres que cette ville a vu naître sous le règne de Louis XIV. On les doit à François Gentil, né à Troyes, & à Messer Domenico Florentin, amené en France par le Rosso, & qui a beaucoup travaillé à Fontainebleau sous la conduite du Primatice (2).

Nourri par les études qu'il avoit faites d'après ces deux grands hommes, Girardon hasarda

(2) Ces artistes, uniquement connus par leurs ouvrages, florissoient au milieu du XVI siècle. L'inspection des sculptures du Gentil fait présumer qu'il avoit été en Italie. Le goût qui y règne ne s'acquiert que par l'étude de l'antique & des ouvrages des grands maîtres modernes. A l'égard du Domenico, on conjecture que le Primatice avoit été son maître, & qu'il s'étoit établi à Troyes, après l'avoir suivi dans son abbaye de Saint-Martin.

quelques ouvrages de Sculpture. On conserve encore dans sa famille une Vierge en pierre d'un pied & demi de hauteur, distinguée par son dessin hardi & assez correct, & par ses draperies fines & légères.

Nous voici au moment où Girardon va prendre un vol rapide que n'annonçoient point ses travaux actuels. A quatre lieues de Troyes est le château de S. Liébaut, appartenant alors au chancelier Séguier. Baudesson appelé pour y travailler, mena avec lui son élève. Le chancelier qui avoit le coup d'œil le plus juste, le remarqua, le fit parler, & lui trouva autant de vivacité dans l'esprit, que d'amour pour son art. Charmé de ses heureuses dispositions, il le fut encore plus des bons témoignages de sa conduite & de son application. C'en fut assez pour l'engager à l'envoyer à Rome, & suppléer aux foibles secours que Girardon recevoit de sa famille. Ce jeune Sculpteur, né souple & complaisant pour ceux qui pouvoient lui être utiles, se fit des amis à Rome, & ménagea extrêmement Pierre Mignard, auprès duquel les talens d'un artiste, son compatriote, furent très-bien accueillis.

Avec d'aussi puissans secours il employa tout

son temps à l'étude. Arrivé à Paris en 1652, le chancelier le reçut avec bonté, lui donna une pension sur le sceau, & voulut bien l'honorer de sa recommandation auprès de le Brun, qui l'aida de ses idées & de ses avis en lui conseillant de travailler chez les Anguier. Girardon attentif à saisir tout ce qui pouvoit être favorable à ses intérêts, ne se lassa point de suivre les conseils de le Brun & de lui faire sa cour. Bientôt il eut sa part des ouvrages, puisque dès l'année 1653 on lui confia deux statues grandes comme nature, pour la chapelle de Notre-Dame de la paix, aux Capucins Saint-Honoré. Lorsque le Brun fut devenu premier peintre du roi, & parvint à la fortune, dont il commença à jouir en 1662, la complaisance de Girardon dégénéra presque en une aveugle soumission.

L'Académie royale de peinture qui se l'étoit incorporé en 1657, en reçut un bas-relief, dont le sujet est la Vierge âgée, dans un état de soumission aux souffrances que Siméon lui avoit prédites.

Elle le chargea de faire le buste en marbre du président de Lamoignon, dont elle vouloit faire présent à ce magistrat, en reconnoissance de ce que M. de Basville son fils l'avoit puis-

famment secourue dans une affaire intéressante.

Deux ans après, l'Académie l'éleva au grade de professeur, & il parcourut toutes les dignités de ce corps, jusqu'à celle de chancelier, où il fut nommé en 1695. On a vu quelquefois des artistes devoir leurs places distinguées, moins à leurs talens, qu'au hasard des circonstances. Il n'en fut pas de même de Girardon, ce furent ses ouvrages publics qui le placèrent à la tête de l'Académie.

Ce Sculpteur fit une perte irréparable, en 1671, par la mort du chancelier Séguier. Il étoit dans la fleur de son âge, aspiroit aux grands ouvrages, & pouvoit tout attendre de la protection de cet illustre magistrat, qui l'honoroit d'une bienveillance particulière. Si quelque chose pût calmer sa douleur, ce fut l'attachement qu'il avoit voué à le Brun, & que l'arrivée de Puget à Paris, en 1666, ne fit qu'augmenter. Représenter notre artiste presque déconcerté à la vue des ouvrages de ce grand Sculpteur, c'est faire son éloge; mais lui imputer les sujets de discorde qui, en obligeant l'artiste provençal de retourner à Marseille, l'avoient perdu dans l'esprit de le Brun, c'est l'accuser d'une noire &

basse jalousie, dont le soupçon seul est injuste.

Un reproche plus fondé qu'on peut lui faire, c'est d'avoir été adorateur de la fortune, au point que, même dans ses ouvrages particuliers, on reconnoît le goût de dessin du premier peintre du roi. Que peut-on en conclure, sinon qu'il étoit médiocrement créateur, & que son génie n'égaloit pas son talent pour modeler ? Il faut encore avouer qu'il n'a pas su assez bien travailler le marbre, & qu'il a généralement imprimé à ses ouvrages la pesanteur de son ciseau. Il avoit l'art de modeler avec une perfection & une facilité rares. La figure de Jupiter, placée dans une des niches de la colonnade du Louvre, dépose de son talent. Ce plâtre, travaillé à la main, a douze pieds de proportion, & quoique ce ne soit qu'une première pensée, il est un de ceux qui peuvent faire juger plus réellement du mérite de son auteur. Je passe aux bains d'Apollon.

Sept figures de marbre, grandes comme nature, composent ce grouppe ; il n'y en a que quatre qui soient de Girardon. On n'ignore pas que le Brun en a donné le dessin général, & que l'idée lui en appartient. Apollon est assis au milieu des nymphes de Thétis qui s'empressent de

le servir. Des trois placées sur le devant, il y en a deux à ses pieds prêtes à les lui laver & à les essuyer; la troisième debout, dans une attitude noble & gracieuse, tient un bassin d'une main, & de l'autre un petit vase avec lequel elle verse de l'eau sur les mains d'Apollon. Parmi les ouvrages modernes, ce grouppe est celui dont la composition réunit le plus de figures. Peut-être que les seuls grouppes antiques, formés de plus de quatre statues, sont les deux qu'on voit à Rome, dont l'un, appelé le taureau Farnèse, est de cinq figures; l'autre qui en a dix-sept, représente Niobée mourant avec ses enfans. Les anciens ont traité ces sujets, auxquels on peut joindre Achille chez Déidamie, par des grouppes composés de grandes figures. Ce genre n'a guère été imité par les modernes, que dans les bains d'Apollon.

C'est plus encore par des libéralités, que par des titres honorables accordés aux artistes, que François I a été le restaurateur des arts en France. A son exemple, Louis XIV qui employoit aux Sculptures de la galerie d'Apollon les frères Marsy, Regnauldin & Girardon, proposa un prix d'honneur à celui de ces quatre artistes dont l'ouvrage seroit le plus parfait. Girardon, pour vaincre, n'eut, pour ainsi dire, qu'à entrer dans

la carrière. Il eut l'honneur de recevoir de sa majesté trois cents louis d'or.

En 1683 Colbert mourut; Louvois qui le remplaça dans la surintendance des bâtimens, adopta un plan entièrement opposé à celui de son prédécesseur. Le Brun cessa d'être en faveur; Mansart fut consulté sur tous les projets, & si Girardon fut employé, il ne le dut qu'à son ancienne réputation, & même il n'eut que les ouvrages dont les autres Sculpteurs se soucioient peu.

La disgrace ne l'abattit point. Comme il joignoit la vivacité à l'enjouement de l'esprit, il s'étoit lié avec les plus beaux génies de son temps, tels que la Fontaine, Santeul, Boileau, Racine, leur commerce agréable étoit pour lui une source de lumières utiles. Le grand Condé dont il avoit fait le portrait en médaillon (3), & le duc d'Orléans régent, qui aimoit les arts au point de les pratiquer, l'honorèrent toujours

(3) C'est le même qui étoit dans le cabinet du père Tournemine, célèbre Jésuite. Henri-Jules, prince de Condé, qui lui en fit présent, lui dit plaisamment que pour que la ressemblance fût parfaite, il n'y manquoit qu'un peu de tabac au bout du nez.

de leur eſtime, & venoient ſouvent le voir travailler. D'auſſi flatteurs motifs de conſolation le déterminèrent à élever dans ſa patrie un monument de ſon amour, & de la nobleſſe de ſes idées; ſans doute que l'envie de faire ſa cour au roi y entroit auſſi pour quelque choſe. Il écrivit en conſéquence, le 31 Août 1687, aux maire & échevins de Troyes pour leur annoncer le don qu'il vouloit faire à la ville d'un grand médaillon de marbre blanc repréſentant Louis XIV.

Girardon ſuivit de près ſa lettre. A ſon arrivée (4) le premier échevin, en l'abſence du maire, alla à la tête des autres échevins lui préſenter le vin de la ville, & lui annoncer qu'on avoit fixé cejourd'hui (3 Septembre 1687) pour recevoir le médaillon de ſa majeſté avec toute la pompe convenable. A cet effet le conſeil de la ville avoit rendu une ordonnance par laquelle il étoit enjoint à toute la milice bourgeoiſe de ſe trouver aujourd'hui matin ſous les armes dans la place de l'Hôtel-de-Ville, & aux marchands de tenir leurs boutiques fermées. En conſéquence, la milice bourgeoiſe aſſemblée le ma-

(4) Extrait d'une relation datée du 3 Septembre 1687.

tin, a défilé devant l'Hôtel-de-Ville, précédée des tambours, fifres, hautbois & trompettes. Le conseil de l'échevinage l'a suivie en corps, & on a marché en cet ordre jusqu'à la maison paternelle de Girardon, où le médaillon étoit déposé. Après les remercimens que le plus ancien des échevins lui a faits au nom de la Ville, on s'est remis en marche dans cet ordre, une partie de la milice bourgeoise ayant défilé. Entre les deux haies qu'elle formoit, marchoient les deux trompettes de la Ville, les quatre sergens de ville tenant à la main un bâton orné de fleurs de lis d'or. Quatre hommes, avec les livrées de la Ville, portoient sur leurs épaules le médaillon découvert & orné d'une riche bordure, placé sur un brancard, couvert d'un tapis violet parsemé de fleurs de lis d'or. Le corps de l'échevinage suivoit, Girardon marchant avec le plus ancien des conseillers de l'échevinage ; le reste de la milice bourgeoise fermoit cette marche. Lorsqu'on a été arrivé à l'Hôtel-de-Ville, le premier échevin a reçu le médaillon, & l'a fait placer dans la cour de l'Hôtel-de-Ville, sur un trône qui y avoit été préparé. Il a ensuite remercié Girardon, l'a embrassé, & l'a conduit dans la salle de l'Hôtel-de-Ville, où l'on avoit

servi un très-bel ambigu. Toutes les personnes distinguées de la ville avoient été invitées à ce repas ; la santé du roi y a été bue en excellent vin de Champagne, & on n'a pas oublié celle du Sculpteur. Quatre fontaines de vin ont coulé pour le peuple toute la journée, & les tribunaux ont été fermés. Cette cérémonie s'est faite au bruit de salves continuelles de l'artillerie, & au son des cloches de la ville. Le reste de la journée s'est passé en bals & en réjouissances publiques & particulières. Toute la ville a été illuminée.

Ce ne fut qu'en 1690 que Girardon retourna à Troyes pour y placer ce (5) monument dans la grande salle de l'Hôtel-de-Ville. Ce qu'il a fait ensuite pour l'embellissement de sa patrie doit naturellement trouver ici sa place.

La grille de fer qui entoure le chœur de saint Remi est un de ses dons : le crucifix de bronze dont elle est ornée, passe pour un de ses plus beaux ouvrages. Les décorations du principal autel de S. Jean, & de celui de la communion

(5) Ce médaillon, avec les ornemens & l'inscription, a huit à dix pieds de haut sur quatre de large. Sébastien le Clerc l'a gravé.

dans la même église lui appartiennent aussi. On y voit de plus un bas-relief représentant un squelette à mi-corps.

Troyes a, comme les grandes villes, une bibliothèque publique. L'intention de Girardon étoit d'y placer les bustes de tous les hommes illustres qu'elle avoit produits. Ceux de Passerat & du pape Urbain IV y furent mis les premiers; mais les ouvrages qui l'occupoient empêchèrent l'exécution de ce projet. Pour y suppléer en quelque sorte, il avoit promis à la Ville de lui léguer son cabinet. Ce nouveau trait de générosité auroit tourné au profit des arts, en nous conservant une superbe collection qui n'est plus connue que par les gravures faites sous ses yeux, en treize feuilles, grandes ou petites. Elles seront un modèle du goût qui doit présider à l'arrangement de pareils cabinets. Le beau, soit antique, soit moderne, a seul le droit d'être recherché par un amateur, & à plus forte raison par un artiste. C'étoit dans cet esprit que Girardon avoit formé son cabinet, recommandable surtout par un grand nombre de modèles de François Flamand, & de dessins de le Sueur. Il rappelle un fait qui prouve bien son attention pour la conservation des belles

choses. Le Brun préfenta un jour au furintendant Fouquet un deffin où il avoit exprimé l'enlèvement des Sabines, ce miniftre n'en fut pas content; le Brun piqué, le mit en pièces. Heureufement que Girardon étoit préfent, il en ramaffa foigneufement les morceaux, les rejoignit, & nous a confervé une des plus belles compofitions de l'illuftre le Brun.

L'année de fon dernier voyage à Troyes fut aufli celle où Mignard devint premier peintre du roi; place qui mit le comble à la haute faveur à laquelle il parvint depuis la difgrace de le Brun.

Girardon lui marquoit toujours la même déférence & la même foumiffion qu'il lui avoit témoignées à Rome dans fa première vifite. Mignard de fon côté, qui le regardoit comme un maçon, accompagnoit fes leçons de la plus grande hauteur; humiliation que l'amour des richeffes lui faifoit fupporter. Cette conduite étoit d'autant plus furprenante, qu'il avoit, dit-on, une infpection auffi flatteufe qu'indépendante de la protection du premier peintre; infpection dont on ne connoît cependant d'autre monument que les deux grouppes d'Ino & Mélicerte, & d'Enée & Anchife, l'un à Verfailles,

& l'autre aux Tuileries, qui furent exécutés d'après ses modèles en cire.

Girardon plaça en 1694, dans l'église de Sorbonne, un de ses ouvrages qui a le plus étendu sa réputation dans l'Europe; le mausolée du cardinal de Richelieu représenté à demi-couché sur une forme de tombeau antique. Sa main droite est posée sur son cœur, & de la gauche il tient un de ses ouvrages de piété qu'il offre à Jésus-Christ; il est soutenu par la Religion à qui il semble le remettre; la Science à ses pieds paroît inconsolable de sa perte. Deux génies accompagnent ses armes ornées du chapeau de cardinal & du cordon du S. Esprit. Cette composition des plus heureuses est de le Brun, qui a emprunté du Poussin (6) la figure de la Science éplorée, qu'on voit dans son second tableau de l'Extrême-Onction,

Girardon entreprit encore la statue équestre

(6) On remarque que le Poussin qui a créé cette belle figure, l'a répétée trois fois dans la même intention, quoique dans des attitudes variées; la première dans le tableau de l'Extrême-Onction, peint pour le chevalier del Pozzo; la seconde dans la peinture du même sujet pour M. de Chanteloup; la troisième dans le testament d'Eudamidas.

de Louis XIV, posée en 1699 avec beaucoup de solennité, au milieu de la place Vendôme. Elle a vingt-un pieds de haut, & c'est la première de cette grandeur qui ait été fondue d'un seul jet. Les Egyptiens & les Grecs ont certainement connu l'art de fondre; mais les restes de leurs ouvrages & le témoignage des historiens nous apprennent que leur science se réduisoit à fort peu de chose. On croit, avec beaucoup de fondement, que le colosse de Rhodes & la statue de Néron, sous la figure du soleil, n'étoient que de platinerie de cuivre. Les autres figures équestres plus modernes, comme celle de Marc-Aurèle à Rome, de Côme de Médicis à Florence, de Henri IV & de Louis XIII à Paris, sont de deux parties, fondues séparément, & rapprochées ensuite. Les statues, & autres ornemens de la chaire de S. Pierre à Rome sont pareillement de plusieurs morceaux. Sans nous arrêter au mauvais goût qui a coiffé d'une énorme perruque la tête d'un roi, habillé en héros de l'antiquité, on ne peut disconvenir que la figure de Louis XIV ne soit un peu lourde & ne laisse beaucoup à désirer par rapport au mouvement, aux graces & au sentiment; mais c'est toujours une grande machine

chine qui exige nécessairement de la tête, & qui procure des éloges à l'artiste chargé de son exécution. Girardon fut célébré à cette occasion dans une ode latine (7) faite par l'abbé Boutard de l'Académie des belles-lettres, imprimée en 1700, & dans des vers adressés par la Fontaine à M. Simon de Troyes, leur ami commun & leur compatriote.

Notre artiste avoit fait une autre figure équestre de Louis XIV d'un dessin différent, & de moitié moins de proportion, destinée à la place de Vendôme. Elle fut jetée en bronze en 1694, & trouvée trop petite pour cette destination; Girardon eut ordre de travailler à une seconde statue. Le maréchal de Boufflers obtint du roi l'agrément de la faire transférer dans sa terre de Boufflers en Picardie, à quelques lieues de Beauvais, & la fit ériger dans un emplacement qu'il avoit choisi pour bâtir un château magnifique. Ce projet est resté sans exécution (8).

───────────

(7) Cette ode commence par ces mots :
Quis in metallo surgit aheneo ?

(8) La terre de Boufflers appartient aujourd'hui à M. le comte de Crillon : ayant trouvé qu'un aussi beau monument étoit déplacé dans un endroit solitaire de son parc,

On connoît encore deux figures équeſtres en bronze d'environ trois pieds de proportion, qui ont été jetées & réparées d'après le petit modèle de Girardon. La plus belle, faite pour le chancelier de Pontchartrain, eſt préſentement chez M. de la Haye, fermier-général.

il a cru ne pouvoir mieux remplir les intentions du maréchal de Boufflers, qu'en demandant que cette ſtatue fût transférée à Beauvais, & à portée d'être admirée par un plus grand nombre de François. C'eſt à ſa ſollicitation que M. l'Intendant de la généralité de Paris a obtenu du roi la permiſſion de faire transférer cette ſtatue du parc de Boufflers, aujourd'hui de Crillon, à Beauvais. Les écoliers du collége & des penſions de cette ville, qui partageoient avec les habitans l'impatience de poſſéder un monument auſſi cher, profitèrent du jeudi 7 Octobre 1784, jour de congé, pour ſe rendre ſur les onze heures du matin, à une lieue & demie de la ville, dans un hameau appelé Saint-Maurice, où étoit la ſtatue, & par un pur mouvement de zèle, ils prièrent l'entrepreneur d'abandonner les cabeſtans & de leur livrer les cordages deſtinés à les faire avancer. Ils étoient au moins deux cents; petits & grands, tous employèrent leurs forces avec tant d'intelligence & de ſuccès, que ſans les ordres précis de M. l'Intendant de la laiſſer à quelque diſtance de la ville, ils l'y euſſent fait entrer & amenée ſur la place le même jour, à cinq heures & demie du ſoir.

Notre statuaire avoit épousé Catherine du Chemin, distinguée par ses vertus & son talent de peindre les fleurs. Elle fut la première de son sexe à qui l'Académie ait accordé des lettres d'Académicienne en 1663 : son tableau de réception offre un panier plein de fleurs posé sur un piédestal. En épousant Girardon elle quitta le pinceau pour ne s'occuper que de ses affaires domestiques & de l'éducation de ses enfans. Sa mort arriva en 1698 à l'âge de soixante-huit ans. Son mari lui fit construire un tombeau qui fut d'abord destiné pour l'église de saint Remi à Troyes ; on ignore par quel motif il changea d'avis, & le fit placer dans celle de S. Landry. Sa composition a plus de vingt-cinq pieds de hauteur, & l'arcade qu'elle occupe en a davantage, de sorte qu'on est également choqué de son étendue & de son apparat, par rapport à une église petite & mal bâtie. Elle a pour base un Christ couché sur le tombeau, la Vierge debout & éplorée se voit au pied de la croix, dont le haut est orné d'une draperie volante. Cinq petits anges prennent part à ce mystère de douleur. Un marbre noir sert de fond à ces figures en marbre blanc, & presque de ronde bosse. L'inscription porte que dans cet ouvrage Girar-

P ij

don a mis toute son intelligence. Ne seroit-il pas mieux de dire toute sa vanité ? Il en confia l'exécution à ses élèves, qui n'ont pas mieux travaillé qu'il n'a pensé.

Cet artiste mourut en 1715, âgé de quatre-vingt-cinq ans, & fut inhumé dans le tombeau qu'il avoit fait faire de son vivant à sa femme. On dit que sur la fin de ses jours il tournoit dans l'église de Sorbonne autour du plus durable monument de sa gloire. Tel Enée, à la vue du bouclier que Vénus lui apporte,

Expleri nequit, atque oculos per singula volvit, Miraturque

EN. Lib. VIII.

Il ne reste plus qu'à parler des autres ouvrages de Girardon qui n'ont point été indiqués dans sa vie.

Le tombeau de la princesse de Conti à saint André-des-Arcs; on y voit la Piété en bas-relief, assise, & de petite proportion, avec quelques accompagnemens médiocres.

Celui du marquis de Louvois aux Capucines, est un ouvrage considérable, destiné d'abord pour les Invalides, où il avoit été porté ; mais Louis XIV l'en fit ôter. La figure de ce ministre

groupe avec la Piété affligée. Les deux statues de bronze qui sont au pied de ce tombeau, tenant de l'héroïsme, auroient dû être tenues plus fortes.

Le tombeau de madame de Lamoignon à S. Leu, est très-estimé des connoisseurs. Un médaillon placé sur une pyramide renferme le portrait de cette dame, & est porté par deux enfans dont les têtes sont d'un ouvrage caressé. Le bas-relief qu'on voit sur le corps du sarcophage consacre à la postérité un trait honorable à la mémoire de madame de Lamoignon. On se préparoit à porter son corps aux Cordeliers, lieu de la sépulture de sa famille, lorsque les pauvres de sa paroisse, qu'elle avoit singulièrement assistés, l'enlevèrent, & lui rendirent dans leur église des honneurs inspirés par la reconnoissance.

Le tombeau de MM. Castellan, à saint Germain-des-Prés, offre des parties d'ornemens mâles & de bon goût. Les figures en pied de la Fidélité & de la Piété accompagnent une colonne sur laquelle les armes sont posées. Les rideaux & les deux squelettes qui les relèvent pourroient être d'une plus grande manière.

Dans l'église de Gravelines on remarque l'épi-

taphe de M. Barbier du Metz, gouverneur de cette ville, dont le portrait est placé entre des enfans.

La cathédrale de Tournay renferme le tombeau de M. Bonneau de Tracy; devant un sarcophage, un enfant tient le médaillon de cet officier.

Girardon a fait des bas-reliefs au château de Villacerf, & plusieurs bustes, parmi lesquels on distingue ceux de Louis XIV & de Marie-Thérèse d'Autriche, qui ont trois pieds de haut, & un grand médaillon de marbre représentant M. de Villacerf, qui a été très-bien gravé par J. L. Roulet, d'Arles en Provence.

On connoît le buste d'Antoine Arnauld, placé à la bibliothèque de saint Germain-des-Prés, & celui de Boileau, qui fit à ce sujet l'épigramme suivante.

Grace au Phidias de notre siècle,
Me voilà sûr de vivre autant que l'univers:
Et ne connût-on plus ni mon nom ni mes vers,
Dans ce marbre fameux, taillé sur mon visage,
De Girardon toujours on vantera l'ouvrage.

A Versailles, la grille de l'avant-cour du château est ornée d'un grouppe qui représente les

Victoires de la France sur l'Espagne, indiquée par un lion.

Sur le fronton de la face du château, dans la petite cour, Louis XIV, sous la figure d'Hercule, qui se repose, après avoir triomphé de l'Empire & de l'Espagne, désignés par un taureau & un lion.

Dans le bassin de Saturne, ce dieu entouré de petits enfans, représente l'hiver, & semble tirer une pierre d'un sac pour la dévorer.

Le bosquet de la colonnade renferme le grouppe de l'Enlèvement de Proserpine par Pluton : le bas-relief du piédestal expose une partie de cette fable : Girardon exécuta ces deux morceaux sur les dessins de le Brun.

L'Hiver, sous la figure d'un vieillard, tenant un vase plein de feu. Cette statue dans laquelle on reconnoît aussi la composition de le Brun & son goût de dessin, est une de celles qui font le plus d'honneur à notre artiste.

La fontaine de la Pyramide est composée de quatre bassins, dont le plus bas est porté par des griffes de lion, posées sur des socles de marbre. Quatre tritons qui l'environnent, semblent courir les uns après les autres. La principale face du carré d'eau, qui reçoit l'eau de cette

fontaine, est ornée d'un grand bas-relief, où l'on voit un bain de Nymphes, le tout a été exécuté en plomb, d'après les modèles de Girardon.

La balustrade qui entoure le bassin du bosquet des dômes, présente des bas-reliefs sur lesquels sont les armes des différentes nations de l'Europe. Notre artiste en a fait une partie.

Au château de Sceaux, la Minerve placée sur le fronton est assise fort haut & à demi-debout, en sorte que de quelque côté qu'on la regarde, on la voit toujours presque entièrement.

Parmi les élèves de ce fameux maître, on distingue le Lorrain, dont nous parlerons dans la suite, Granier, Fremin, Nourrisson, Charpentier, & Jean Joly de Troyes.

PIERRE GRANIER, né à Matelles près Montpellier, en 1635, a beaucoup travaillé à Versailles pour le roi. Il mourut, en 1715, officier de l'Académie, à qui il a donné un buste de Louis XIV. On connoît de lui à Versailles, le grouppe en marbre d'Ino & Mélicerte, fait d'après le modèle en cire de le Brun, & une fille en habit de bergère, sculptée sur le dessin du même peintre.

RENÉ FREMIN, né à Paris en 1672, se per-

fectionna à Rome dans l'école du cavalier Bernin. On voit de lui dans l'église du Jésus, à la chapelle de S. Ignace, un bas-relief de bronze représentant un grand feu éteint par l'invocation de ce saint. Il fut admis à l'Académie en 1701, & fait professeur en 1715. La Fosse, son oncle, lui fit modeler plusieurs figures pour le dôme des Invalides. La plupart de ses ouvrages sont en Espagne, dans les palais de S. M. C. (Philippe V) dont il étoit premier Sculpteur. Il revint à Paris en 1738, après un séjour de dix-sept ans en Espagne, & mourut subitement en cette ville en 1744, étant secrétaire du roi du grand collège. Il a sculpté à Notre-Dame, sur les archivoltes des arcades du sanctuaire, les figures de la Prudence & de la Tempérance, l'Assomption de la Vierge dans la chapelle de Noailles, la Suspension soutenue par un ange à S. Louis du Louvre, la rampe de la grande cascade de Marly, & une Flore. La figure de la Samaritaine, sur le Pont-neuf, est de lui, & on connoît dans les salles de l'Académie un bas-relief qui représente le Temps faisant connoître la vérité. Toutes ces productions lui font peu d'honneur : les défauts l'emportent beaucoup sur quelques beautés en petit nombre.

RENÉ CHARPENTIER, de l'Académie royale de peinture, mourut à Paris en 1723, n'étant âgé que de quarante-trois ans. Entre les ouvrages publics qu'il a faits dans cette ville, on estime particulièrement ceux dont il a enrichi l'église de S. Roch sa paroisse, & le tombeau du comte Rangoni, placé dans la chapelle de la Vierge. Il avoit été chargé de conduire tous les ouvrages de Sculpture de cette église, & il y travailloit lorsqu'il mourut. Cet artiste ne manquoit pas de génie, mais il avoit une manière sèche. Il fut employé par son maître à la Sculpture de son tombeau à S. Landry; il dessina les figures de son cabinet, & même en grava une partie.

ANTOINE COYSEVOX (1).

Son nom tiendra toujours un rang distingué entre ces noms fameux qui ont illustré le siècle

(1) Eloge funèbre de M. Coysevox, sculpteur du roi, prononcé à l'Académie par M. Fermel'huis, docteur en médecine de l'Université de Paris & conseiller honoraire de l'Académie royale de peinture & de sculpture 1721.

dernier. Il étoit originaire d'Espagne, & la ville de Lyon lui donna naissance en 1640. Les grandes dispositions qui parurent en lui dès son enfance pour la Sculpture firent juger de sa réputation future. Un de ses premiers ouvrages dans sa patrie fut une statue de la sainte Vierge tenant l'enfant Jésus, & placée dans la rue du Bât-d'argent qui regarde la place du Plâtre. A l'âge de dix-sept ans il fut en état de venir à Paris travailler sous Léranbert, & les plus habiles Sculpteurs de ce temps-là. Ses progrès, sous ces nouveaux maîtres, furent rapides, son nom devint célèbre, & lui mérita, à l'âge de vingt-sept ans, une distinction d'autant plus flatteuse, qu'elle est presque sans exemple. Le cardinal de Fustemberg l'envoya en Allemagne, & lui confia les ouvrages qui devoient décorer son palais à Saverne. Durant l'espace de quatre ans, Coysevox y laissa tant de monumens de son habileté, qu'on ne savoit si l'on devoit plus admirer ses talens que sa diligence dans l'exécution.

La France recouvra cet artiste en 1671, & jugea par ses ouvrages qu'il réunissoit les différentes parties de son art. Faut-il s'étonner après cela qu'il ait partagé avec les plus fameux Sculp-

teurs les ouvrages qu'ils entreprenoient pour Louis XIV ? La galerie & les jardins du château de Versailles préfentent quantité de belles chofes forties de fon cifeau.

L'Académie de peinture, attentive au mérite de fes productions, fe l'incorpora en 1676., & l'éleva au grade d'adjoint à profeffeur, le jour même de fa réception, en confidération du deffein qu'il avoit d'établir à Lyon une école académique & d'aller y faire fa demeure. Ce projet n'eut pas lieu, il refta à Paris, fut nommé profeffeur l'année fuivante, & fucceffivement recteur, directeur, & enfin chancelier perpétuel de l'Académie. On y voit de fa main les buftes en marbre du duc d'Antin & de le Brun.

Coyfevox fut choifi vers ce temps-là par les prevôt des marchands & échevins, pour fondre en bronze une ftatue pédeftre de Louis XIV qu'on voit dans la cour de l'Hôtel-de-ville de Paris.

On jugera de fes foins affidus à faifir les beautés de la nature, par les prodigieufes études qu'exigea la figure équeftre du roi que lui ordonnèrent en 1689 les états de Bretagne. Seize ou dix-fept des plus beaux chevaux des écuries du prince lui furent amenés, pour qu'il pût raffembler dans

le sien les diverses beautés de chacun en particulier. Ainsi, un fameux peintre de la Grèce fit une figure de Vénus d'après les sept plus belles filles de ce pays. Coysevox poussa encore plus loin cette étude. Plusieurs conférences avec d'habiles écuyers lui parurent nécessaires pour s'instruire des plus beaux mouvemens des chevaux, ainsi que des attitudes les plus nobles des cavaliers. Il voulut même connoître, par la dissection de différentes parties du cheval, les ressorts des os & des muscles. Toutes ces études le mirent en état de n'agir que sur des principes certains.

Après tant de preuves de son habileté, Coysevox fut jugé capable des plus grandes entreprises. On le chargea de faire les tombeaux du grand Colbert à S. Eustache, du cardinal Mazarin aux Quatre-Nations, du prince Ferdinand de Fustemberg à l'abbaye de Saint-Germain, & de Henri, comte de Lorraine, pour celle de Royaumont. Quelque temps avant que de sculpter le bas-relief de bronze qui accompagne ce dernier ouvrage, il avoit eu une violente attaque d'apoplexie. Ceux qui l'ont vu assurent que le feu de l'artiste n'en avoit été ni altéré ni affoibli.

Trois grouppes faits ensuite, & placés sur la terrasse du jardin des Tuileries, font l'éloge de son discernement & de son goût sage & judicieux. Ils représentent un Faune jouant de la flûte traversière, une Hamadriade qui l'écoute avec admiration, & une Flore; chacune de ces figures a un enfant derrière elle, dont l'action fait connoître la raison qui l'attache à l'objet qu'il accompagne. La gradation de leurs caractères est fort différente. Dans le Faune sont exprimées la force & la vigueur d'un homme champêtre, ses doigts sont dans la plus belle position où ils puissent être sur la flûte, en quoi il est aisé d'apercevoir l'attention du Sculpteur à ne rien négliger de tout ce qui peut embellir son ouvrage. L'Hamadriade parée des beautés de son sexe, a dans la bouche un air de satyre qui n'en altère point les graces. La Flore exprime la tranquillité d'une déesse uniquement occupée des avantages qu'elle possède dans l'empire des fleurs.

On admire dans ce même jardin deux grouppes de chevaux aîlés, dont l'un porte une Renommée qui embouche une trompette, & l'autre un Mercure. Ces grouppes, très-distingués par le travail du marbre, furent faits pour Marly en

1701, & n'ont coûté à leur auteur que deux ans & quelques mois de travail. La Renommée supérieure au Mercure, participe de l'agilité & de la légèreté qu'on attribue à la déesse à cent voix. Il semble que cette figure toute céleste vole, & ne fasse pas plus d'impression sur le cheval qu'une grosse bulle d'air.

Louis XIV qui honoroit notre Sculpteur de sa bienveillance, venoit très-souvent le voir travailler sous la tente dressée dans les jardins de Marly. Il eut un jour la bonté de lui demander s'il avoit un fils qui suivît sa profession. *Sire*, répondit Coysevox, *j'ai plusieurs enfans, entre autres trois garçons qui dépensent au service de votre majesté ce que je puis gagner au bout de mon ciseau.* Le roi lui promit de les avancer.

Les éloges que lui attirèrent les beautés qu'on découvre dans ces morceaux, ne servirent qu'à l'animer davantage dans la composition des quatre grouppes placés aux deux extrémités de la rivière de Marly. C'étoit une espèce d'engagement qu'il avoit pris avec le public, d'y réunir ses talens pour rendre ces nouvelles productions encore plus parfaites. Attentif aux règles de l'optique, il a judicieusement observé de faire debout les figures d'en haut & les autres

accroupies, quoique leur proportion soit la même.

Coysevox ne mettoit pas moins de feu & de génie dans ses portraits que dans ses compositions. Leur nombre est très-considétable. Les perruques, si difficiles à rendre légères, paroissoient sous son ciseau, plutôt des cheveux que du marbre, & on peut dire que dans ce genre personne ne l'a surpassé. Il a fait plusieurs bustes de Louis XIV en divers âges, ceux de Marie-Thérèse d'Autriche, des princes de Condé, de Turenne, du maréchal de Créqui, du grand Colbert, du chancelier le Tellier, des ducs de Richelieu, de Chaulnes & d'Antin, des cardinaux de Bouillon & de Polignac, & d'une infinité d'autres personnages illustres.

Les dernières années de sa vie furent consacrées à faire le portrait de Louis XV, tant en buste qu'en médaille, & la figure en marbre de Louis XIV, posée dans le chœur de l'église cathédrale de Paris. On peut dire avec fondement, de ce grand Sculpteur, ce que Longin a dit d'Homère, que dans ses derniers ouvrages il ressembloit au soleil lorsqu'il se couche, qui a toujours la même grandeur, sans avoir ni la même ardeur ni la même force.

Au

Au milieu de la gloire qui l'environnoit, Coyfevox conferva toujours beaucoup d'humilité. Il étoit fort généreux & charitable, affidu aux exercices de la religion & exact à en remplir les devoirs. Sur la fin de fa vie quelqu'un le félicitoit fur fon habileté. *Si j'en ai eu*, répondit-il, *c'eft par quelques lumières qu'il a plu à l'auteur de la nature de m'accorder pour m'en fervir comme de moyens pour ma fubfiftance. Ce vain fantôme eft près de difparoître, auffi bien que ma vie, & de fe diffiper comme une fumée.* Il mourut à Paris dans ces fentimens, en 1720, âgé de quatre-vingts ans, après de longues douleurs fouffertes patiemment. Les plaifirs qu'il faifoit étoient accompagnés de manières encore plus agréables que fa générofité. Après être forti d'une grande maladie & avoir fatisfait aux honoraires de fon médecin, il lui dit : *vous m'avez rendu la vie à votre manière, je veux vous immortalifer à la mienne, en faifant votre bufte en marbre.* Ce qu'il exécuta avec tant de plaifir, que ce portrait paffe pour un des plus parfaits qu'il ait faits. Il avoit coutume de l'appeler l'*Ouvrage de l'amour*.

Les immenfes travaux de notre artifte le mirent à portée de former de très-bons élèves, tels que FRANÇOIS COUDRAI, né à Villacerf

en Champagne, mort à Dresde en 1727, premier Sculpteur du roi de Prusse; Lemoyne le père, les Coustou ses neveux, & JEAN THIERRY. Ce dernier naquit à Lyon, en 1669, d'un père Sculpteur, dont il suivit la profession dès l'âge de sept ans. Arrivé à Paris, il fut chargé de donner à la Vénus de Marly la modestie qui lui manquoit; les divers ouvrages qu'il composa pour les maisons royales prouvèrent son goût, & engagèrent Philippe V à le demander au duc régent de France. Il partit donc pour l'Espagne avec Fremin, en 1721, & y travailla en marbre, en bronze & en plomb, dans les jardins & le palais de Saint-Ildephonse. Les récompenses de S. M. C. le mirent en état de revoir sa patrie, & d'y jouir d'un repos qu'il avoit bien mérité. Il y mourut, en 1739, dans le célibat.

On prétend que dans sa famille il y a un manuscrit intitulé : *Description des sujets de Sculpture en figures de marbre, fontaines de plomb & vases de marbre inventés par Jean Thierry, Sculpteur des rois de France & d'Espagne, & pensionnaire de leurs majestés, dans les jardins & palais de Saint-Ildephonse en Espagne.*

Coysevox répandoit toujours des graces propres au sujet qu'il traitoit : fier dans les occasions où

il falloit exprimer la force, & noble dans celles qui demandoient de la dignité. L'étude qu'il avoit faite de l'anatomie le conduisoit heureusement dans le choix des parties, des mouvemens & des muscles. Son dessin est correct, & les compositions de ses bas-reliefs sont heureuses. Les imitations qu'il a faites de quelques figures antiques méritent d'être distinguées parmi ses ouvrages; je ne les appelle point des copies, parce qu'il s'y est montré égal à ses originaux. Sa Vénus à la coquille & sa Vénus pudique réunissent les graces les plus séduisantes aux beautés sévères de l'antique.

Les ouvrages de Coysevox, placés dans les églises de cette ville sont: à S. Roch, le buste de le Nostre; aux Jacobins de la rue S. Honoré, la figure du maréchal de Créqui; à S. Eustache il a décoré le mausolée de Colbert, des figures de ce ministre & de l'Abondance; à S. Paul, le tombeau de Jules-Hardouin Mansart, & la Justice qui tient le médaillon de François d'Argouges, premier président du parlement de Bretagne; à S. Nicolas du Chardonet, le buste de le Brun, accompagné des figures de la Piété & de la Science; aux Invalides, un ange qui tient un casque sous le dôme, & au portail, du côté

de la campagne, S. Charlemagne & les quatre vertus couchées.

Au fond de la cour de l'Hôtel-de-Ville, on voit sous une arcade revêtue de marbre, une statue pédestre de Louis XIV habillé en triomphateur romain, & s'appuyant d'une main sur un faisceau d'armes, & de l'autre donnant ses ordres. Son piédestal est enrichi de deux bas-reliefs ; le premier fait voir la Religion triomphant de l'hérésie qu'elle foudroie ; le second représente le roi qui, dans la famine de 1662, distribue aux pauvres du pain & d'autres alimens.

La bibliothèque de sainte Geneviève offre les bustes de Jules-Hardouin Mansart, de de Cotte, premier architecte du roi, du chancelier le Tellier, & de l'archevêque du même nom.

A la grille de la seconde cour du château de Versailles Coysevox a fait un grouppe de l'Abondance qui vient réparer les maux causés par la famine ; six grandes figures de pierres sur les corniches du château, la moitié des trophées de la galerie, & vingt-trois enfans sur la corniche.

Dans les jardins deux fleuves en bronze ; savoir, la Dordogne & la Garonne, un vase de sept pieds entouré de bas-reliefs, qui repré-

sentent plusieurs traits de l'histoire de Louis XIV ; à l'une des fontaines des bosquets, un esclave attaché à des trophées, & dans la colonnade, sept bas-reliefs composés chacun de trois enfans avec des ornemens. La Vénus pudique, la Vénus à la coquille, & le grouppe de Castor & de Pollux sont d'après l'antique.

A la tête de la cascade de Sceaux, une figure de fleuve placée dans une niche rocaillée, & accompagnée d'un enfant.

A Chantilly, la statue en marbre du grand Condé, avec des attributs qui rappellent ses belles actions, se voit sur le pallier du grand escalier.

La figure équestre de Louis XIV, placée à Rennes a quinze pieds de haut, est de bronze, & montée sur un piédestal enrichi de deux bas-reliefs. L'un représente la France qui conduit le char de Neptune, & l'autre l'Audience donnée par le roi aux ambassadeurs de Siam. Cette figure qui offre ce prince habillé à la romaine, fut commandée par les états en 1685, & n'a été mise en place qu'en 1726.

Au château de Seran en Anjou, le tombeau en marbre de M. de Vaubrun, avec une bataille en bas-relief, & ses armes en bronze.

Dans l'abbaye de Royaumont, on voit le tombeau de Henri de Lorraine, comte d'Harcourt, grand écuyer de France : sa figure mourante est entre les bras de la Victoire, dont l'expression est noble & douce.

CORNEILLE VANCLEVE (1).

CE Sculpteur, originaire de Flandres, naquit à Paris en 1645 : il fut l'aîné de huit enfans que son père, orfèvre, laissa en mourant. Placé chez François Anguier, il travailla incessamment avec lui aux bas-reliefs de la porte Saint-Martin, dont ce Sculpteur étoit chargé. On peut assurer qu'il ajouta à l'habileté de son maître une correction & un *faire* aisé qu'Anguier n'avoit pas. Dans tous les arts, les grands hommes sont moins ceux qui les exercent suivant les règles qu'on leur a enseignées, que ceux qui trouvent des routes inconnues à leurs guides.

Vancleve s'attacha à l'Académie, il en remporta les prix, & partit pour Rome en 1671,

(1) Mém. part.

en qualité de penſionnaire du roi. Il y demeura ſix ans, occupé à deſſiner d'après l'antique, & les ouvrages du Bernin, j'ai preſque dit occupé à les traduire. En effet, ceux dont les artiſtes grecs & latins ſont les modèles ne reſſemblent-ils pas aux traducteurs qui ont ſans ceſſe leur auteur devant les yeux pour s'efforcer à l'imiter? Tous les préceptes de l'art ne valent pas l'imitation, & peut-être que Cicéron n'eût jamais fait paſſer dans la langue des romains les richeſſes de la Grèce, s'il ne ſe fût pas appliqué à traduire ſes auteurs en latin.

On peut préſumer que les talens de Vancleve, depuis ſon retour de Rome & de Veniſe où il reſta trois ans, lui méritèrent, en 1681, l'adoption de l'Académie. Son ouvrage de réception eſt Polyphême aſſis ſur un rocher, appuyant ſa tête & un de ſes pieds ſur un pin recourbé, & tenant une eſpèce de flûte nommée ſyrinx. Il préſenta le 26 Avril cette figure, dont le ſujet lui avoit été donné le 30 Mars précédent; exactitude dont il ſeroit à ſouhaiter qu'on vît plus ſouvent des exemples. Ce Sculpteur parvint dans la ſuite aux différens grades de l'Académie, & en 1711 à celui de directeur.

La même année, Louis Henri, duc de Bour-

bon, le choisit pour élever un monument en l'honneur de ses ancêtres, dans l'église de saint Louis, rue Saint-Antoine. Un ange placé à la clef d'une arcade tient un cœur d'une main, & de l'autre une palme; une urne cinéraire, & différens ornemens de bronze servent d'accompagnemens.

On voit à Notre-Dame deux anges en bronze de grandeur naturelle, posés sur des culs-de-lampe, & tenant des instrumens de la passion: ce sont les plus proches du grand autel.

Dans l'église de la Sorbonne, un ange de marbre sur le fronton du maître autel.

Aux Invalides, la sépulture du Sauveur à l'autel, du côté du dôme, & une partie des ornemens du baldaquin; les anges au-dessus de la porte, tant intérieure qu'extérieure, du côté de la campagne; le bas-relief où S. Louis fait la translation de la couronne d'épines, celui où il reçoit l'extrême-onction, & un ange qui tient l'étendard.

A S. Benoît, un petit monument qu'il a exécuté sur le dessin d'Oppenord pour Marie Déseffartz, femme de Frédéric Léonard, fameux imprimeur. Au lieu de l'urne qui surmonte l'épitaphe, on y a vu assez long-temps un buste que,

sur les représentations du curé, la famille a fait ôter.

Aux Capucines, la figure en marbre de la marquise de Louvois, que des Jardins avoit ébauchée.

Dans l'église de S. Paul, les deux anges & la gloire placés au grand autel.

L'ouvrage le plus considérable de Vancleve est un des grouppes de marbre qu'on voit aux Tuileries, au bas du fer à cheval. Il représente la Loire & le Loiret sous la figure d'un fleuve & d'une rivière, dont la disposition indique leur union naturelle. La fertilité des provinces que ces rivières arrosent est indiquée par des fruits & deux enfans. La beauté de leur travail ne détruit point la mâle exécution du fleuve & le contour agréable de la rivière.

Cet artiste eut part aux principaux ouvrages de Sculpture qui décorent le palais & les jardins de Versailles, Marly & Trianon. Louis XIV récompensa ses travaux par une pension & un logement au Louvre.

La décoration du maître autel de la chapelle du roi à Versailles lui appartient. Deux anges adorateurs, & de petite proportion, accompagnent le tabernacle dont la porte est ornée

d'un bas-relief repréfentant les pélerins d'Emmaüs. Ce morceau grouppe avec les rayons qui environnent le nom de Dieu, & qui rempliffent le fond de l'arcade ; cette gloire eft entourée de chérubins & d'anges dans diverfes attitudes. Les côtés de l'autel offrent deux anges grands comme nature ; ils font à genoux fur des nuages qui s'accordent avec l'architecture de ce morceau. Le bas-relief repréfente la fépulture du Sauveur.

On voit à la fontaine de Diane, dans le parterre d'eau à Verfailles, un lion qui terraffe un loup, fondu par les Kellers, d'après fon modèle; un terme repréfentant Mercure qui tient une bourfe de la main gauche, & un caducée de la droite; une Cléopâtre d'après l'antique, placée à Rome dans la cour du palais du Belvedère.

A Trianon, une partie des figures de métal doré qui accompagnent le buffet d'architecture qu'on aperçoit au bout de l'allée de la cafcade.

Il fit à Marly, avec d'autres Sculpteurs, les Cariatides en termes, repréfentant les quatre faifons qui foutiennent la corniche architravée du grand falon, & les guirlandes de fleurs portées par des amours, dont les œils de beuf font entourés.

Un genre de vie simple & éloigné de toute intrigue n'a pu fournir aucun événement pour cette vie. Je me bornerai donc à dire qu'il avoit une sorte de difficulté dans le caractère, effet naturel de la grande solitude à laquelle il s'étoit livré dès sa jeunesse. L'idée seule qu'on vouloit manquer à la place qu'il occupoit à l'Académie le rendoit quelquefois épineux dans ses assemblées. Il étoit sobre, d'une probité exacte, affable, & exempt des goûts dont les plus grands hommes se laissent si souvent dominer; son cœur étoit excellent; ceux qui le voyoient assiduement obtenoient aisément sa confiance; il ne pouvoit se persuader, malgré ses fréquentes expériences, qu'ils fussent capables de le tromper.

Vancleve a été un de nos bons Sculpteurs, & un de ceux qui ont le plus travaillé de nos jours. L'amour de son art le dominoit tellement, que pour s'y livrer plus librement, il se leva constamment, durant le cours de sa vie, à quatre heures du matin. Extrêmement curieux de bien faire, ses premières idées le contentoient peu, il revenoit dessus, & lorsqu'elles étoient arrêtées, le choix & l'imitation de la nature lui faisoient recommencer le même travail. La dif-

ficulté de l'avoir sans cesse sous les yeux, l'avoit déterminé à mouler beaucoup de figures de femmes entières. Ces guides avoient cela d'utile, qu'ils l'empêchoient de s'écarter trop de la nature, mais ils n'étoient pas exempts de sécheresse; notre artiste l'auroit évitée en travaillant d'après des dessins. Faut-il s'étonner que les Sculptures de Vancleve soient quelquefois privées d'une souplesse qui caractérise la chair, & sans laquelle on peut reprocher aux meilleurs ouvrages d'être maniérés?

Notre artiste qui avoit passé par les différens grades de l'Académie, fut élevé en 1715 à celui de recteur, & enfin à celui de chancelier en 1720. Il mourut à Paris à l'âge de quatre-vingt-sept ans, le dernier jour de l'année 1732. Il n'eut qu'un fils Sculpteur qu'il perdit en 1710, âgé de vingt-huit ans. Ce fils avoit fait le voyage de Rome, & étoit agréé à l'Académie.

Augustin Cayot, né à Paris en 1667, travailla quatorze ans sous Vancleve, & fut reçu académicien en 1711. On voit de lui, à Notre-Dame, deux anges adorateurs au maître autel, & dans les salles de l'Académie, le désespoir de Didon au moment du départ imprévu d'Enée.

PIERRE FRANCAVILLE [1].

Né à Cambrai en 1648, ce Sculpteur étoit d'une famille noble de la Flandre. Dès l'âge le plus tendre, il montra un goût décidé pour le dessin, & dans ses amusemens mêmes, il faisoit paroître une imagination aussi singulière que féconde. Ses parens, dont les vues étoient bien différentes, s'empressèrent de le confier à un maître pour lui apprendre les belles-lettres. On lui recommanda surtout d'user de la plus grande sévérité envers son élève, toutes les fois qu'il employeroit à l'exercice des arts ses heures de récréation. L'esprit du jeune homme, quoique contrarié dans son goût dominant, s'appliqua avec tant de succès à des études qui n'étoient pas de son choix, que le maître & ses parens en furent également étonnés.

Cependant il découvre dans la maison paternelle un galetas que personne ne fréquentoit. Il y porte aussitôt de la terre, de la cire, du linge, & autres choses nécessaires à la pratique de l'art qu'il chérit. Ses précautions pour dérober

[1] Baldinucci.

ses occupations, aux yeux de son père, furent bientôt inutiles; on découvrit son attelier, & tous ses meubles furent jetés par la fenêtre. Une sévère réprimande qui accompagna cet acte d'autorité paternelle, rendit encore le jeune homme plus sensible à ce malheur. Il ne s'occupa plus que des moyens de quitter la maison de son père pour se consacrer à la Sculpture. Celui auquel il s'arrêta fut de demander la permission de voyager en France, afin d'apprendre la langue qui lui seroit, disoit-il, d'un grand secours dans la carrière des belles-lettres. Il avoit alors seize ans: son père lui permit d'aller à Paris, & mit le comble à sa joie en lui procurant une liberté si desirée.

Arrivé dans cette capitale, Francaville ne trouva plus d'obstacle à franchir. Son goût, son choix, je dirois presque un esprit de contradiction lui firent choisir un bon maître de dessin, chez lequel il resta l'espace de deux ans. Il s'étoit lié d'amitié avec plusieurs collègues d'étude qu'il suivit en Allemagne, & il s'arrêta à Inspruck. Un Sculpteur en bois qui entendoit assez bien les règles du dessin & des proportions plut à Francaville; il travailla chez lui durant cinq ans. La manière de ce Sculpteur

devint la sienne dans des morceaux dignes de l'approbation générale. Le maître charmé de ce talent précoce, en parla à l'archiduc Ferdinand, qui témoigna beaucoup d'envie de le connoître. Francaville avoit l'esprit fort orné, & sa conversation sur des matières intéressantes charma l'archiduc.

Notre artiste resta six ans à Inspruck, au bout desquels il partit pour Rome avec l'agrément du prince. On devine assez l'objet de ce voyage. L'archiduc lui avoit donné des lettres de recommandation pour Florence, adressées à Bologna, qui le reçut à bras ouverts. Il n'oublia rien pour le mettre en état de se distinguer dans son art. Ce fut un grand avantage pour lui de trouver en cette école plusieurs jeunes gens, la plupart flamands, occupés uniquement des arts & des mathématiques; c'est ce qui lui donna une si grande affection pour la ville de Florence. Il disoit à ce sujet, qu'il n'en avoit trouvé aucune aussi remplie d'excellens sujets en tout genre.

Un noble florentin nommé l'abbé Antoine Bracci, amateur des arts, possédoit, en 1574, une maison de campagne à deux lieues de cette ville. Il vouloit l'orner de statues faites par un

artiste habile & jaloux de sa gloire, qui les entreprit moyennant une honnête récompense. Il en parla à Bologna; celui-ci engagea Francaville à accepter les propositions de l'abbé : elles le furent moins par l'amour du gain que de la gloire. Cet amour lui inspira une ardeur inconcevable avec laquelle il fit pour le jardin de Bracci un grand nombre de figures, telles que le Soleil & la Lune, Cérès & Bacchus, Flore & Zéphir, Vertumne & Pomone, Pan & Syrinx. Dans la maison du même abbé à Florence, on voit une belle statue de la Nature; une Vénus de quatre brasses & demie, tenant dans sa main droite un petit Satyre, symbole du plaisir, & dans sa gauche une femme qui désigne la Génération; Protée représenté par l'Art qui aide la Nature. Ces ouvrages sont si considérables, qu'ils auroient pu occuper la vie de plusieurs artistes célèbres. Baldinucci les avoit vus, & assure avoir admiré le feu & la légèreté qui les caractérisent.

Cette entreprise étant achevée, Francaville résolut de retourner à Rome. Il y passa plusieurs mois, appliqué à la pratique du modèle & du dessin, & occupé à se remplir la tête des grandes idées des anciens & des modernes. Peu

de

de temps avant son voyage, le grand duc avoit chargé Bologna du grouppe des Sabines & d'Hercule avec le Centaure. Il le trouva à son retour livré à ces travaux. Son maître l'y associa, & les têtes des deux statues qu'il se contenta de retoucher, furent l'ouvrage de l'élève.

Nous avons dit qu'en 1580, Luc Grimaldi appela Bologna à Gênes. Francaville l'y suivit, & il sculpta pour la cour de sa maison les figures en marbre de Jupiter & de Junon. La chapelle de Matthieu Senarega, placée dans la cathédrale de cette ville, reçut aussi par ses soins de nouveaux embellissemens. On sait qu'elle possède un fameux tableau du Baroche. A la vue de ce chef-d'œuvre le génie de notre artiste s'enflamma, il fit avec beaucoup d'art six statues de marbre; savoir, les quatre Evangélistes, saint Etienne & S. Ambroise. Ces figures sont d'une beauté & d'une finesse singulières.

Après avoir laissé à Gênes un monument de sa gloire, il retourna à Florence avec son maître. Son premier ouvrage dans cette ville décore une chapelle de Sainte-Croix; il consiste en cinq statues de bon goût & fort estimées, qui représentent Moïse, Aaron, l'Humilité, la Virginité & la Prudence.

Tome II. R

Bologna avoit entrepris, comme on l'a vu, d'orner la chapelle dépositaire du corps de saint Antoine, dans l'église des Dominicains. D'après les modèles de ce statuaire, Francaville sculpta six grandes statues de marbre; savoir, S. Dominique, S. Jean-Baptiste, S. Thomas d'Aquin, S. Antoine, S. Philippe, & S. Edouard. Ces figures, ouvrage de l'élève, ne sont pas moins belles que si elles étoient du maître; il pourra même arriver que leur mérite les lui fasse attribuer, ainsi que d'autres qui ne lui appartiennent pas davantage.

La même année 1589 fut remarquable par l'entrée solennelle de Christine de Lorraine, femme du grand duc Ferdinand. Francaville, sans cesse occupé de grands ouvrages, décora la façade de la cathédrale de six colosses de terre, de plâtre & de stuc, parmi lesquels on distinguoit S. Zanobi & S. Poggio, tous deux évêques de Florence, & S. Miniat, qui furent depuis placés dans cette église, où l'on les voit encore aujourd'hui.

Le grand duc Ferdinand chargea ensuite notre artiste de faire la fontaine qui est à Pise, sur la place des Chevaliers, avec la statue de Côme I, fondateur de l'ordre de Saint-Etienne. Il lui de-

manda aussi un plan pour le palais des prieurs de cet ordre, situé sur la même place. Dans cette ville Francaville sculpta en marbre la figure de Ferdinand I, au pied de laquelle sont une femme & de petits enfans qui représentent la ville de Pise sur le point d'être secourue par ce prince. Elle fut placée sur les bords de l'Arno, vis à-vis le palais. Ces ouvrages le fixèrent plusieurs années à Pise : on y donnoit des leçons publiques sur les arts & les sciences, & en particulier sur l'anatomie, qu'il suivit fort exactement. Après l'avoir bien étudiée, il s'occupa à faire des modèles en terre cuite de l'homme & de la femme dans différentes attitudes & proportions. En considération de ses talens & de ses excellentes qualités, les pisans, dont il avoit gagné l'estime & l'affection, lui accordèrent le droit de bourgeoisie. Enfin, il retourna à Florence, où il sculpta deux figures de Mercure pour des particuliers.

Dans le même temps, Barthélemi Corsini, riche gentilhomme florentin, forma le dessein d'orner une grande chapelle dans l'église des Carmes, pour recevoir le corps de S. André Corsini, religieux de cet ordre & son parent. Francaville, à qui cette entreprise fut confiée,

entra dans les vues du gentilhomme, qui, dans ce moment, ne furent point suivies, parce que Corsini s'en occupa moins que de la canonisation de son parent.

Il y avoit alors à Florence un Sculpteur nommé Rómulus Ferruzzi, dit le Tadda, dont les talens, pour la représentation des animaux, étoient connus. Gondi, gentilhomme de cette ville, & qui demeuroit en France, lui en avoit demandé plusieurs destinés à la décoration de son jardin à Paris. Gondi informé de la grande réputation de Francaville, lui commanda un Orphée en marbre de la hauteur de six brasses, qu'il vouloit placer au-dessus d'une fontaine, au milieu des animaux faits par le Tadda. Francaville travailla cette figure avec beaucoup de soin. Lorsqu'elle fut à Paris dans le jardin de Gondi, dont on parloit beaucoup alors, Henri IV l'alla voir. Frappé de sa beauté, il témoigna à Gondi le desir qu'il avoit d'attirer le Sculpteur à sa cour. Celui-ci obtint aisément le consentement du grand Duc. On convint d'un traitement honorable & des frais du voyage. Le tout étant réglé, Francaville partit de Florence, en 1601, avec un jeune homme de ses élèves, nommé François-Barthélemi Bordoni.

Arrivé à Paris, le roi lui donna un logement

au Louvre, & une pension de quatre-vingts écus. Plusieurs domestiques payés par sa majesté avoient ordre de le servir. Sa facilité dans l'exécution des ouvrages qu'elle lui commandoit, le mit en grande faveur auprès du roi, mais le laissoit souvent désœuvré. Il seroit volontiers reparti pour Florence, où il avoit laissé sa femme & ses deux filles, s'il en eût eu la permission. Dans cette position il les fit venir à Paris au commencement de 1607. La première fut bientôt dans les bonnes graces de la maréchale d'Ancre, qui avoit beaucoup de crédit sur l'esprit de la reine. Elle engagea Francaville à donner en mariage une de ses filles au Bordoni, & ce mariage fut conclu en 1611. Henri IV étoit mort l'année précédente. Louis XIII nomma notre artiste son architecte & son premier Sculpteur, & ce fut sous son règne qu'il décora de figures le piédestal du grand Henri.

On ignore la raison pour laquelle la statue de ce prince fut confiée en d'autres mains qu'entre les siennes. Ce qu'il y a de certain, c'est qu'on l'estime beaucoup plus que le cheval & les accessoires de ce monument. Un poëte (2)

(1) Le P. Garasse, dans une pièce de vers intitulée *Col. sus Henrico magno in novo Ponte positus anno 1617.*

qui a célébré son érection sur le Pont-neuf, en 1617, l'attribue ingénieusement à l'intention de calmer la Seine irritée de la mort de son roi. Vulcain, dans les vers suivans, invite l'artiste à se distinguer dans cet ouvrage.

> *Ergò age, fac statuam spiranti molliter ære:*
> *Exprimat Henricum, qualem se mallet haberi*
> *Gallus amet, timeatque hostis: sit amabilis ore,*
> *Fronte minax; pulchroque premat de sanguine lectum*
> *Quadrupedem, qui portet onus pede nixus in uno,*
> *Aspectu qui fallat equos, frustràque frementes*
> *Rideat*

Une des excellentes qualités de Francaville fut de ne s'être jamais laissé dominer par l'intérêt. Un nommé Camille Mattioli étant mort à Paris, l'institua son légataire universel au préjudice de ses frères. Francaville craignant que la haine du testateur n'eût dicté cette clause de son testament, renonça à son legs en faveur des héritiers naturels.

L'ouvrage le plus considérable que nous connoissons de cet artiste consiste en quatre petites figures de bronze d'esclaves enchaînés au piédestal de la statue équestre de Henri IV. Ces esclaves sont nus, & ne peuvent désigner aucune

nation, excepté les Africains avec lesquels ce prince ne fut jamais en guerre. Les grouppes d'armes grecques & romaines qui sont à leurs pieds, & celles du héros, n'ont aucun rapport entre elles. D'ailleurs, la maigreur des figures, la sécheresse de leurs contours, & leurs proportions, ont beaucoup de disparité avec celles de la figure principale.

Dans le parc de Versailles on voit Orphée sous la figure d'un jeune homme qui joue du violon, & qui a le chien cerbère à ses pieds. Cette statue a appartenu à un gentilhomme florentin nommé Gondi.

A Pontchartrain, un grouppe de marbre représentant la France tenant un sable & un compas; le Temps la soutient & l'enlève aux efforts de ses ennemis; au bas paroît un monstre dont une griffe est appuyée sur une tête de mort, & dont l'autre tire la draperie de la France. Sous les pieds du Temps un satyre est renversé. Ce grouppe est de 1609.

Outre les ouvrages de Sculpture qu'a laissés cet artiste, il s'occupa de la peinture, & peignit des portraits & quelques sujets d'histoire. Il fut aussi habile ingénieur, & nous avons de lui un livre intitulé *il Microcosmo*, avec de

belles figures, & deux autres de géométrie & de cosmographie.

PIERRE LE PAUTRE (1).

Cet artiste, né à Paris en 1660, étoit fils d'un architecte célèbre qui lui donna une éducation convenable à son état. L'exemple domestique auroit dû le décider en faveur de l'architecture, il se consacra cependant à la Sculpture, soit qu'il se sentît plus d'attraits pour elle, soit que les chagrins que son père essuya dans son art, & dont il fut témoin, l'en eussent détourné.

Magnier fut son maître. L'étude de la nature & des grands maîtres le perfectionna. Il avoit un neveu nommé Jean, avec lequel il a donné des dessins & des gravures à l'eau forte, qui sont des preuves de leur facilité en même temps que de leur manière lourde & pesante. On y remarque cependant une imagination vive & féconde, & des compositions pleines de génie & de feu.

(1) Mém. de famille.

Aussi simple dans ses mœurs que pur & correct dans ses desseins, il tâcha d'inspirer les mêmes sentimens à ses élèves. Il fut toujours très attaché à la maîtrise de Saint-Luc dont il étoit recteur. Son peu de confiance en ses talens l'éloigna de l'entrée de l'Académie royale dont ses confrères se jugeoient dignes. Il disoit comme César à ses amis, qu'il préféroit la première place dans une petite ville, à la seconde dans Rome. D'ailleurs, un génie peu fait pour soumettre son ciseau aux desseins de le Brun, le détourna de s'y présenter; pour cette raison il fut rarement employé aux travaux du roi.

Le Pautre fit un séjour de quatorze ans à Rome, où ses talens lui avoient mérité d'être envoyé à la pension du roi. Ce fut dans l'Académie de cette ville qu'il sculpta, en 1716, le grouppe en marbre d'Enée qui porte Anchise sur ses épaules, & tient par la main le jeune Ascagne. Cet ouvrage, le plus beau qui soit sorti de son ciseau, fut fait, dit-on, d'après le modèle en cire de le Brun, & est un des ornemens des jardins des Tuileries; il suffiroit seul pour établir la réputation d'un artiste. Le grouppe qui lui est parallèle, & qui représente Arrie & Pœtus, avoit été commencé à Rome par Théodon: après

sa mort le Pautre l'acheva à Marly en 1691.

Ses autres ouvrages sont, à Notre-Dame, l'Humilité & l'Innocence avec leurs attributs, au-dessus d'une arcade du sanctuaire; les Sculptures du maître autel des filles de Sainte-Marie, rue Saint-Antoine; une Vierge à la Charité; une à S. Severin, & une autre à S. Merry.

Les Sculptures en bois de la belle œuvre de S. Eustache ne lui font pas moins d'honneur qu'à l'architecte qui en a donné le dessin.

A Marly, une figure d'Atalante copiée d'après l'antique qu'on voit à Versailles, d'une manière un peu ajustée, & un jeune fluteur très-estimé qu'il fit à l'âge de dix-neuf ans.

A la Muette, Clytie changée en tournesol, & une femme arrosant des fleurs que lui présente l'Amour.

Quoique le Pautre ait fait quelques ouvrages médiocres, son nom sera toujours célèbre par les deux grouppes des Tuileries. S'il partage l'honneur de l'un avec un Sculpteur distingué, l'exécution de l'autre lui appartient en entier. Au surplus, ces morceaux demandent grace pour ses productions foibles, & ils méritent de l'obtenir. Ne sait-on pas d'ailleurs que les grands hommes sont souvent inégaux dans leurs œuvres

comme dans leurs actions ? On peut bien appliquer à le Pautre ce qu'Horace a dit de Tigellius.

. *nil fuit unquàm*
Sic impar sibi,

Notre artiste mourut, en 1744, à l'âge de quatre-vingt-quatre ans. Il eut cela de commun avec quantité d'habiles gens, d'envisager une grande réputation, comme le but de ses travaux, & d'avoir quelquefois oublié qu'il est plus aisé de se faire un nom, que de le conserver. Le précepte du poëte latin, *solve senescentem*... convient aux hommes célèbres dans tous les genres, qui ont leur enfance, leurs beaux jours, & leur déclin.

PIERRE LE GROS (1).

Dès son plus bas âge, cet artiste né à Paris en 1656, eut envie de manier le ciseau, à l'exemple de son père (2). Il entra un jour dans son ate-

(1) Pascoli.
(2) Il s'appeloit Pierre, naquit à Chartres en 1628, & mourut en 1714. Il étoit professeur de l'Académie, a beaucoup travaillé pour le roi, & ne manquoit pas de talens.

lier, & se trouvant seul, il se mit à travailler à une petite figure presque terminée. On devine aisément quels furent les succès de cet essai. Ils donnèrent lieu au père de lui faire sentir la nécessité du dessin pour les Sculpteurs qui veulent se distinguer: Jean le Pautre, son parent, lui en apprit les élémens.

Son application à la Sculpture lui mérita le premier prix de l'Académie, sur un bas-relief représentant Noé qui entre dans l'arche avec sa famille. Le marquis de Louvois pour lors surintendant des bâtimens, frappé de la beauté des ouvrages de notre jeune artiste, l'envoya à Rome à l'âge de vingt ans, pour y étudier dans l'Académie que le roi y entretient. Le Gros eut bientôt occasion de développer des talens éminens. Les Jésuites occupés d'orner avec magnificence l'autel de S. Ignace dans l'église du Jésus, les connurent. Ils lui commandèrent un modèle des deux grouppes qu'on devoit poser aux côtés de l'autel, & convinrent avec lui qu'il y travailleroit en secret, pour se soustraire au jugement de l'envie, toujours dicté par la prévention. Le modèle achevé, on l'encaisse, on feint qu'il arrive de Gênes, & on le place près des autres avec lesquels il doit concourir. Les artistes & les

amateurs le jugent l'ouvrage du plus beau génie, mais ils font bien étonnés lorsqu'ils en apprennent l'auteur. La préférence lui est donnée unanimement. S'il fut glorieux pour le Gros d'avoir remporté la victoire au jugement d'aussi bons connoisseurs, ne peut-on pas dire aussi qu'il ne fut pas moins glorieux d'avoir concouru avec lui ?

Depuis cette époque il eut toujours part aux plus beaux ouvrages de Sculpture qui ont été faits à Rome. Tels sont le bas-relief où le bien-heureux Louis de Gonzague est dans la gloire, au-dessus de l'autel élevé sous son nom au collège Romain, & la statue de S. Stanislas pour S. André du noviciat des Jésuites. Ce saint est de grandeur naturelle, couché & près de mourir: sa tête, ses pieds & ses mains, sont de marbre blanc, sa robe de marbre noir, & son lit de marbre sicilien, de différentes couleurs. Ces Sculptures lui procurèrent bientôt d'autres ouvrages. Il sculpta, pour la petite église du Mont-de-Piété, le bas-relief de Tobie; pour S. Jean-de-Latran, en concurrence des plus fameux Sculpteurs, les apôtres S. Barthélemi & S. Thomas, & pour S. Charles *al Corso*, beaucoup de morceaux d'un goût bien différent de celui des

modernes. Il disoit un jour à un de ses amis, au sujet de ses compatriotes qui n'estimoient que le gracieux & le mignon : *nous ne vaudrions rien du tout en France nous autres ; vous ne voulez que du tendre, du joli & de l'aimable, & souvent le beau, le grand vous échappe.*

Après ces ouvrages & d'autres, parmi lesquels il faut placer la figure de S. Dominique pour l'église de S. Pierre, l'envie de revoir sa patrie lui fit quitter l'Italie. Ce fut dans ce voyage qu'il fut taillé de la pierre, dont il étoit incommodé depuis plusieurs années. Durant son séjour en France, qui fut de deux ans, il décora de quelques Sculptures les maisons de M. Crozat à Paris (3), & à Montmorency.

On peut présumer qu'il fit dans ce temps-là cette belle figure des Tuileries dont l'antique lui a fourni l'idée. Entre les mains d'un grand artiste les copies perdent ce caractère d'imita-

(3) Les sculptures de la maison de Paris, devenue depuis l'hôtel de Choiseul, ne subsistent plus. C'étoient des enfans presque de ronde-bosse qui ornoient le plafond d'un cabinet éclairé à l'italienne, dans le goût de la tribune de la galerie du grand Duc à Florence. Les enfans assis aux côtés des fenêtres, tenoient les instrumens qui caractérisent les arts.

tion que les génies médiocres font apercevoir dans les ouvrages qu'ils n'ont pas créés, & deviennent elles-mêmes des originaux. Tel Boileau dans les pensées qu'il a empruntées des anciens, semble en être le père par la manière dont il fait se les rendre propres.

Le Gros retourna bientôt à Rome, avec d'autant moins de regret de quitter sa patrie, qu'il s'imaginoit avoir essuyé quelques mortifications de la part de l'Académie. Il avoit souhaité d'en être, il pensoit que sur sa réputation elle viendroit au-devant de lui, & qu'elle s'estimeroit trop heureuse de l'avoir. Ses discours percèrent, la jalousie s'en mêla, on exigea de lui qu'il fît les démarches ordinaires, & qu'il produisît ses ouvrages; on mit, en un mot, tout en œuvre pour le dégoûter, & l'on n'y réussit que trop.

Revenu à Rome, le Gros orna d'un bas-relief l'autel de la nouvelle chapelle de S. Jacques des Incurables fait d'après son dessin & sous sa conduite. Ce fut lui qui imagina le catafalque exécuté dans l'église de S. Louis-des-François, à l'occasion de la mort du duc de Bourgogne, père de Louis XV. Il étoit aussi occupé de plusieurs travaux, principalement pour le mont Cassin, lorsqu'une inflammation de poitrine l'en-

leva à Rome, en 1719, à l'âge de cinquante-trois ans. On soupçonna que le chagrin avoit avancé ses jours.

Le Gros avoit été marié deux fois ; sa seconde femme étoit fille de Houasse, directeur de l'Académie de France à Rome. Il étoit grand, bien fait, &, quoique d'une humeur mélancolique, agréable en compagnie. Il aimoit fort son état. Extrêmement réservé dans ses discours, il ne se permettoit aucune critique des grands artistes dont il étoit également admirateur & émule ; sa modestie lui avoit concilié leur estime, & son mérite rendit sa mémoire chère aux amateurs des beaux-arts. Ils ne regrettent pas moins qu'un Sculpteur qui appartenoit à la France y ait laissé si peu de traces de ses talens, & que Rome soit la seule qui puisse dire ce que fut ce grand homme. On présume qu'il n'avoit pas négligé l'étude de l'architecture, parce qu'il éleva une grande chapelle dans Saint-Jacques des Incurables.

Le saint Dominique qui décore l'église de Saint-Pierre est très-beau ; on trouve seulement la tête trop petite pour l'énorme grandeur de cette figure. Dans l'église des Saints-Apôtres le Gros a sculpté en stuc la Foi & la Dévotion tenant

un chapelet, les yeux élevés au ciel. A Sainte-Apollinaire, S. François-Xavier, debout, regardant un crucifix qu'il tient des deux mains; dans l'oratoire du Mont-de-Piété, un excellent bas-relief de Tobie qui prête dix talens à Gabelus: on y voit plusieurs beaux grouppes de figures, l'une écrit la cédule, l'autre l'enregistre dans un livre, & l'autre compte l'argent sur une table. A la Minerve, la statue en pied du cardinal Casanatta, à qui cette bibliothèque appartenoit; elle est dans le vestibule, & d'une délicatesse de ciseau qui approche de l'antique. Le tombeau de ce cardinal, placé à Saint-Jean-de-Latran, est aussi de le Gros.

A Sainte-Marie-majeure, le mausolée de Pie IV est décoré d'un bas-relief de bronze modelé par notre artiste.

A Saint-Pierre-aux-Liens, un tombeau de marbre orné de statues & de bas-reliefs pour un prélat de la famille Aldobrandine.

Dans l'église du Jésus, la figure de S. Ignace exécutée en argent, & de neuf pieds de proportion, est grouppée avec trois anges, & placée dans une niche, dont le Gros a donné le dessin. Le grouppe de marbre qu'on voit près de l'autel de cette chapelle représente l'Hérésie désignée par

un homme qui tient un serpent, & par une femme décrépite ; le seul aspect de la croix les renverse & la Religion les foudroye. Dans leur chûte sont entraînés les ouvrages de Luther & de Calvin qu'un ange achève de déchirer.

A S. Ignace, toute la Sculpture du mausolée de Grégoire XV est de lui, à l'exception des deux Renommées.

Dans la chapelle de la Croix de la même église, un bas-relief, & deux figures en stuc, qui sont au frontispice.

Son bas-relief de Saint-Jacques des Incurables a beaucoup de mérite du côté de l'exécution : il fait voir S. François-de-Paule sur un nuage, priant la sainte Vierge, dont le portrait lui est apporté par des anges, pour la guérison d'une foule de malades qui sont en bas.

A Saint-Jérôme de la Charité, la statue de S. Philippe de Néri, & les Sculptures de la chapelle de l'avocat Antamoro.

A Turin, dans l'église des Carmelites, les figures de sainte Christine & de sainte Thérèse ; celle-ci est un chef-d'œuvre.

A Foligno, dans la cathédrale, une belle statue d'argent de S. Félicien, évêque & patron de la ville.

A l'abbaye du mont Caſſin, la figure en marbre du pape Grégoire II bien compoſée.

On admire aux Tuileries la ſtatue d'une dame romaine habillée à la grecque, qu'on croit être Véturie; ſon air eſt penſif ſans être triſte; ſa main droite eſt près de ſon viſage, & le coude eſt appuyé ſur ſa main gauche; elle n'a point de voile; ſa draperie laiſſe voir le ſein gauche d'une belle proportion; elle eſt coîffée en cheveux, & d'une très-heureuſe phyſionomie. Ses jambes ſont croiſées, de ſimples brodequins forment ſa chauſſure, mais on ne voit que le bout du pied. On pourroit regarder comme original ce morceau imité de l'antique, qui montre le bel effet que peut produire la façon de draper des Sculpteurs anciens, lorſqu'elle eſt ſuivie par un artiſte du premier ordre. Voici l'idée que nous donne un ſavant de la figure originale placée à Rome dans la ville de Médicis (4). » Il y a, dit-il, dans un portique ouvert du côté du jardin, une matrone qui a été copiée par M. le Gros. L'attitude de cette figure eſt belle, ainſi que l'ordonnance de ſa draperie; mais l'exécution en eſt ſèche, les plis en ſont égaux, ſans variété; le

(4) Voyage d'un François en Italie, T. IV.

caractère de tête en est dur & sans aucun agrément, quoique grand; les cheveux droits & secs; les pieds en sont chauffés de sandales, dans lesquelles il y a un bas; elle a la tête & le bras élevé, & la main qui tient sa draperie est restaurée; celle de M. le Gros est plus belle que l'original même; il l'a rendue plus gracieuse sans lui rien ôter du grand caractère qui s'y trouve; il a conservé la disposition des plis, & les a seulement tenus plus larges. Il a aussi mieux traité les cheveux.

Dans la chapelle du château de Montmorency, le Gros a exprimé au fond, derrière l'autel, le Saint-Esprit dans une gloire; le coffre d'autel isolé, & en forme de tombeau, est d'un goût exquis. On voit au-dessus de la porte d'entrée deux têtes de chérubins en bas-relief.

NICOLAS COUSTOU (1).

On sera moins surpris de la réputation que les Coustou ont si justement acquise, quand on

(1) Eloge historique de M. Coustou l'aîné par M. Cousin de Contamine, de Grenoble, 1737.

saura qu'ils étoient neveux & élèves de Coyfevox. Celui dont on va lire la vie naquit à Lyon en 1658, d'un Sculpteur en bois qui lui apprit les principes de fon art. Ses talens percèrent dès fes plus tendres années. L'enfeigne placée à la boutique de fon père lui déplut; il en fit une autre conforme à l'idée du beau qu'il s'étoit formée. Ce début, applaudi des connoiffeurs, encouragea le jeune artiste qui obéit à la voix impérieufe du génie, & vint à Paris, âgé de dix-huit ans, fe perfectionner fous fon oncle, dont il regardoit le nom comme un paffeport favorable pour être bien reçu dans le pays des arts.

Couftou travailla fous fes yeux jufqu'à la fin de 1683, & remporta le premier prix de Sculpture. Colbert le lui diftribua lui-même, & l'envoya enfuite à Rome en qualité de penfionnaire de fa majefté. Il y refta trois ans. Durant fon féjour il fit la belle ftatue de l'empereur Commode, repréfenté en Hercule, & qu'on voit dans les jardins de Verfailles. Ce n'eft point l'ouvrage d'un copifte fervilement imitateur de fon modèle; c'est celui d'un habile homme qui prend ce qu'il y trouve de beau, & y ajoute ce qu'il croit y manquer. Parmi les productions des modernes, celles de Michel-Ange & de l'Al-

garde méritèrent particulièrement l'admiration de Couſtou ; l'un fier, ſublime & majeſtueux, élève l'eſprit ; l'autre plus tendre, plus naturel, plus gracieux, eſt auſſi plus ſéduiſant. Notre artiſte les étudia avec ſoin, & ſe fit d'après eux une manière digne d'être propoſée aux Sculpteurs qui veulent ſe diſtinguer dans la carrière des arts.

Dès qu'il fut de retour à Paris, le roi lui ordonna de travailler aux Sculptures des châteaux de Verſailles & de Trianon, & aux embelliſſemens de l'égliſe des Invalides.

En 1693, l'Académie le reçut dans ſon ſein ſur un bas-relief de marbre, dont le ſujet lui avoit été donné quelques années auparavant, lorſque la France témoignoit ſa joie du recouvrement de la ſanté de Louis XIV. Couſtou plaça le buſte de ſa majeſté ſur un piédeſtal, & à côté le dieu de la médecine qui a le pied ſur un dragon, & qui couvre le buſte de ſon manteau comme pour le défendre de la malignité de pluſieurs ſpectres, ſymboles des cauſes des maladies. La France tranquille près du roi, en témoigne ſa joie, & à la vue de celui qui lui a conſervé ſon prince, lui en rend des actions de graces.

Deux ans après, Nicolas fit en société, avec Joly, le tombeau du maréchal de Créqui, placé aux Jacobins de la rue Saint-Honoré, & deux figures pour les religieuses de Moulins, représentant S. Joseph & S. Augustin.

Le roi ayant ordonné en 1700 quelques changemens dans les Sculptures du salon de Marly, Coustou en fut chargé. Il acheva aussi, vers le même temps, la figure de S. Louis, destinée aux Invalides, que Girardon avoit laissée imparfaite.

Ces ouvrages dignes d'immortaliser leur auteur n'étoient, pour ainsi dire, que le prélude des grandes entreprises qui devoient constater l'habileté & la facilité de notre artiste dans l'exécution. Louis XIV lui commanda le modèle d'un grouppe représentant la jonction de la Seine & de la Marne pour orner ses jardins de Marly. Il fut fait sous ses yeux. Ces fleuves ont neuf pieds de proportion, & sont accompagnés d'enfans qui tiennent leurs attributs. Le Sculpteur, en plaçant la Seine sur un plan plus haut que la Marne, a eu intention de faire allusion à la machine de Marly qui élève les eaux de ce fleuve sur une montagne, & de laisser à la postérité un monument de cette fameuse entreprise. Ce

beau morceau est actuellement dans le jardin des Tuileries.

On y voit aussi quatre figures de la même main. La première est une statue pédestre de Jules-César; elle réunit toute la gravité & la dignité romaines. Deux autres sont des retours de chasse représentés par des Nymphes grouppées chacune avec un enfant. Dans la quatrième, le Sculpteur a considéré la chasse comme l'amusement des grands ; il a montré un prince qui vient se délasser des fatigues de son rang par les plaisirs de cet exercice; un chien de la plus grande vérité l'accompagne.

Les chasseurs qu'il fit à Marly, dans le même temps que son grouppe de la Seine & de la Marne, lui ont fait beaucoup d'honneur. L'un est un jeune homme tenant un cerf par le bois, il a le bras droit levé & prêt à plonger le couteau dans la gorge de cet animal abattu sous lui. L'autre se penche sur un sanglier qu'il a terrassé pour lui porter un coup d'épieu.

Dans ces figures, le goût françois, ce goût mesquin, si opposé à la gravité du goût antique, se fait trop sentir. Armées & vêtues à la romaine, elles paroissent gênées & trop contraintes pour des actions qui demandent tout le feu &

tout le mouvement possibles. Quant aux animaux, le sanglier est une heureuse imitation du sanglier antique qu'on voit à Florence; mais le cerf pour lequel le Sculpteur n'a point trouvé les mêmes secours, n'est pas, à beaucoup près, aussi parfait.

La cascade champêtre de ces beaux jardins est décorée d'un grouppe de trois Tritons, & la pièce des vents de deux Tritons portant des poissons.

L'année suivante le roi ordonna à Coustou les modèles des figures posées autour du château. Il les changea plusieurs fois pour plaire à sa majesté qui venoit souvent le voir travailler, & lui donnoit ses avis.

Enfin, il se décida pour les grouppes de bergers & de bergères exécutés en plomb sur le perron de Marly. Le roi les admira, & dit ces propres paroles: *Coustou est né grand Sculpteur, il a fait plusieurs modèles dans ces places, & tous également beaux.* Une pension de 2000 livres fut, envers le Sculpteur, le gage de son contentement. Ces grouppes sont de la plus grande vérité. Ici les bergers semblent parler; là, les bergères paroissent écouter attentivement leurs discours. Les sphinx & les enfans qui les ac-

compagnent méritent d'être vus, ainsi que l'élégante statue d'Apollon, sans oublier les vases placés sur les piliers de la principale entrée de Marly.

Mais laissons les sujets de la Fable, & passons à des objets plus dignes d'attention. Tout le monde sait que le mariage de Louis XIII, avec Anne d'Autriche, fut très-long-temps stérile. Ce monarque, pour obtenir un successeur de son rang, fit au ciel un vœu solennel, & la reine, après vingt-trois ans de stérilité, mit au monde Louis XIV & Philippe de France. L'exécution de ce vœu fut confiée à Coustou. Il a placé dans le fond du sanctuaire de Notre-Dame un grouppe de marbre composé de quatre figures, dont les principales ont près de huit pieds de proportion. La sainte Vierge assise, & tenant sur ses genoux le corps du Sauveur descendu de la croix, a les yeux levés au ciel, & les bras étendus. Un ange soutient une main du Sauveur, & un autre porte la couronne d'épines. Derrière ce grouppe, sur un fond incrusté de marbre bleu turquin, paroît la croix que plusieurs anges sur des nuées accompagnent. Coustou a réuni dans cet ouvrage, à la correction du dessin & à l'élégance des contours, le

sublime de l'expression & de la majesté; la composition forme un tout qui inspire également le respect & l'admiration.

On voit encore dans l'église de Notre-Dame un saint Denis en marbre qui lui appartient, ainsi que la Sculpture de sa chapelle, semblable à celle de la Vierge. Il ne faut pas oublier le modèle du crucifix élevé au-dessus de la grille du chœur.

L'année suivante (en 1714) il fit la statue pédestre du maréchal de Villars, placée au bout du petit jardin de cet hôtel; ce héros est vêtu à la romaine, a la tête haute, & la face tournée vers l'épaule gauche. Sur son front paroît cette noble fierté qui caractérise les grands hommes. La base de cette statue offre divers symboles de son goût pour les lettres & les arts, de sa valeur, de l'abondance & de la paix qu'il a procurées à sa patrie.

Le tombeau du prince de Conti, posé dans le chœur de l'église de S. André-des-Arcs, suivit de près cet ouvrage. On y voit Pallas assise qui jette de tristes regards sur le portrait du prince qu'elle tient d'une main. Par une licence qu'il feroit difficile de justifier, le Sculpteur a introduit une divinité payenne dans une église consacrée au culte du vrai dieu.

Cinq ans après, M. le régent lui témoigna le cas qu'il faisoit de ses talens, en lui accordant la pension de 4000 livres dont avoit joui son oncle.

Jusqu'ici Coustou a toujours travaillé pour le roi & pour l'ornement de la capitale. Lyon sa patrie, contente d'être illustrée par la naissance de cet habile homme, ne l'étoit point encore par ses ouvrages. Cette ville qui faisoit alors décorer la place de Louis-le-Grand, située entre le Rhône & la Saone, lui commanda la figure en bronze de la Saone, de dix pieds de proportion, qui orne le piédestal de la statue de Louis XIV : elle est en attitude d'admiration, & assise sur un lion. Coustou sculpta pour ce monument un trophée composé de navettes, de pièces d'étoffes, & d'autres attributs relatifs au commerce de Lyon. La ville lui accorda une pension de 500 livres réversible à son frère après lui.

Son dernier ouvrage est un grand médaillon, dont le sujet est le passage du Rhin, placé dans le salon de la guerre à Versailles. La mort le surprit, en 1733, occupé de ce morceau qu'il laissa imparfait; il étoit âgé de soixante-seize ans, chancelier & recteur de l'Académie.

Coustou vécut dans le célibat. Son caractère

étoit doux, sociable, & très-galant. Un de ses amis ne pouvant, malgré ses instances, obtenir de lui le dessin d'un bas-relief dont il vouloit décorer sa galerie, s'avisa d'un expédient qu'il savoit bien devoir réussir. Il l'invita à dîner avec deux demoiselles de ses parentes. Cette agréable surprise, les graces de ces jeunes personnes, leur enjoument, leur vivacité, lui mirent le crayon à la main, & son imagination échauffée, par de riantes images, produisit un morceau d'une grande beauté.

Coustou excelloit à modeler, & sa facilité étoit telle, que rarement se servoit-il du crayon. Son génie étoit grand & élevé, son dessin pur, son goût sage & délicat. Ses ouvrages réunissent le beau choix, la noblesse, la délicatesse, la précision, la vérité, & un travail extrêmement fini. On y trouve la fierté des anciens & le feu des modernes. Ses draperies sont riches, vraies, & moëlleuses; on peut assurer que dans cette partie il est supérieur aux anciens. Les caractères de ses figures sont aussi spirituels que les attitudes en sont variées. Il ne manque à ses ouvrages que le mérite de l'antiquité pour en couronner la réputation.

L'Amoureux, né en 1674, est un des

élèves de Couſtou. On connoît à Lyon, ſa patrie, pluſieurs ouvrages remarquables, entre autres deux bas-reliefs ſous une tribune de la chapelle du Confalon; ils repréſentent J. C. au milieu des docteurs, & le trépas de la ſainte Vierge. Les deux figures de l'Annonciation, dans l'égliſe du Verbe incarné, ſont de lui. On lui attribue auſſi les Sculptures dorées du tabernacle, dans le monaſtère de la Viſitation de cette ville. Il étoit encore jeune quand il mourut en revenant de Toiſſey par la diligence d'eau; il tomba du tillac dans la Saone, & s'y noya.

JACQUES BOUSSEAU eſt auſſi un de ſes élèves. Né en 1681 à Chavaignes, bourg de l'élection de Mauléon en Poitou, il profita ſi bien des leçons de ſon maître, qu'il mérita d'être admis dans l'Académie, & de parvenir au grade de profeſſeur. Il a donné à cette compagnie une figure repréſentant Ulyſſe qui tend ſon arc. On voit de ſa main, dans la chapelle de Noailles à Notre-Dame, les figures un peu courtes de ſaint Maurice & de S. Louis, & un bas-relief où Notre-Seigneur donne à S. Pierre le pouvoir des clefs; à S. Honoré, le mauſolée du cardinal du Bois, ouvrage médiocre, mal-à-propos attribué à ſon maître. Il a fait à Verſailles une

statue de la Religion, & à Rouen le grand autel de la cathédrale où l'ancienne loi se trouve accomplie par l'établissement de la loi de grace. S. M. catholique lui fit offrir la place de son Sculpteur en chef, il se rendit auprès d'elle, travailla beaucoup à Madrid, & y mourut en 1740.

Les ouvrages de Couftou, dont on n'a point fait mention, sont ; aux Invalides, plusieurs grouppes de prophètes de neuf pieds de proportion, placés dans l'attique du dôme, & une figure représentant l'ange tutélaire de la France.

Dans l'église de S. Louis, rue Saint-Antoine, sous l'arc d'une chapelle, du côté de l'épître, on voit le cœur de Louis XIV soutenu par deux anges d'argent, de grandeur naturelle, dont les draperies sont de vermeil, ainsi que le cœur, la couronne, les armes de France, & les autres accompagnemens.

Aux Jacobins de la rue Saint-Honoré, le tombeau du maréchal de Créqui est orné d'une statue qui désigne la Valeur, & d'une bataille en bas-relief de bronze. Cet illustre capitaine est à cheval, & passe à travers une foule d'hommes & de chevaux renversés, pour poursuivre les ennemis qui fuient; composition grande, variée,

& remarquable par l'exacte gradation des caractères.

Aux Minimes de la Place royale, dans la chapelle de S. Michel, le médaillon d'Edouard Colbert de Villacerf, entouré d'une draperie heureusement jetée.

A l'hôtel de Noailles, la façade sur le jardin est ornée de deux grouppes en pierre qui représentent le printemps & l'automne.

On voit dans les salles de l'Académie de peinture les bustes de Colbert & de l'abbé Bignon.

Dans les jardins de Trianon, la statue en marbre de Louis XV sous l'emblême de Jupiter.

Dans le parc de Villeginis, une Diane en pierre.

A Lyon, dans l'église de S. Nizier, un grouppe de sainte Anne en bois.

Le jardin du doyenné de la même ville est décoré d'une statue de Bacchus en pierre.

Dans la cathédrale de Beauvais est placée la figure du cardinal de Janson à genoux, de grandeur naturelle, & élevée sur un piédestal qui se termine en console. Après la mort de Coustou, son frère l'acheva, ainsi que la statue du maréchal de Villars.

ROBERT

ROBERT LE LORRAIN (1).

Originaire de Champagne, où sa famille étoit établie depuis long-temps; il naquit à Paris en 1666. Dès son enfance il donna des marques de ce qu'il seroit un jour. Le Mosnier, peintre de l'Académie, lui apprit les élémens du dessin; son amour pour l'étude, son application, lui faisoient consacrer au travail, le temps même destiné au repos.

A l'âge de dix-huit ans, sa prodigieuse facilité le mit en état de profiter des leçons de Girardon. Cet illustre maître lui confia, sans difficulté, le soin d'instruire ses enfans, & de corriger les dessins de ses élèves. Il fit alors une Vierge en marbre d'environ trois pieds, qu'on voit à Paris au coin de la rue du Roi-de-Sicile & de celle des Rosiers. Dans une aussi bonne école il reçut les premières teintures du goût, & commença à connoître les beautés qu'il communiqua ensuite à ses ouvrages.

Les talens du jeune le Lorrain n'échappèrent point au coup-d'œil juste de le Brun, qui, pour

(1) Mém. partic.

leur donner plus d'activité, obtint du roi une pension dont l'élève ne cessa de jouir que par son entrée à l'Académie. Ce qu'il avoit prévu arriva. Le Lorrain gagna le premier des petits prix de l'école en 1688, & l'année suivante le premier des grands prix, n'étant âgé que de vingt-trois ans.

Il alla bientôt après à Rome, à l'exemple des jeunes gens qui courent dans la carrière des arts. Les statues antiques qu'on y admire sont pour le Sculpteur, ce que les orateurs & les poëtes célèbres sont pour les gens de lettres dont ils échauffent le génie. Toujours le crayon à la main, notre jeune artiste ne négligea aucun des objets intéressans qu'offre la capitale des arts, en sorte qu'on peut assurer qu'il profita mieux qu'aucun élève de ce bel établissement dû à la magnificence de nos rois. Assidu à étudier les peintures du Vatican, il eut plusieurs fois l'honneur d'entretenir de son art le pape Innocent XII, également charmé de l'agrément de sa conversation & de la netteté de ses idées.

Il étoit temps que le Lorrain mît ses supérieurs en état de juger de ses travaux. Il le fit en envoyant à Paris des modèles d'après l'antique, & quelques-unes de ses compositions

qu'on a depuis exécutées en bronze. L'excès de l'étude qu'il avoit pouffée jufqu'à eſſayer de peindre, lui cauſa une langueur qui le conduifit prefque au tombeau : heureufement que la tendreſſe paternelle le rappela dans fon air natal en 1693.

A fon arrivée en France il s'arrêta à Marfeille pour y achever plufieurs morceaux reſtés imparfaits à la mort de Puget. De là il vint à Paris, où les malheurs des temps avoient fufpendu les travaux publics & fermé le temple des arts; il n'étoit plus permis à l'Académie de recevoir des artiſtes. Le Lorrain ne trouva donc d'autre reffource pour travailler paifiblement, que la maîtriſe de Saint-Luc, & fans quelques amis de la première confidération, il auroit été entièrement dénué d'occupation. Parmi les études & les modèles auxquels il confacra fon temps, on cite celui d'Andromède, morceau de cabinet qui a été coulé en bronze.

Dès que la permiſſion des élections fut rendue à l'Académie, le Lorrain y préfenta fes ouvrages, qui le firent agréer unanimement en 1700. La compagnie lui donna à traiter le fujet de Galathée, belle figure fur laquelle il y fut admis l'année fuivante.

T ij

Les louanges qui gâtent les esprits médiocres font un effet tout contraire sur les grands génies; elles les élèvent au point de leur faire produire les plus belles choses. Tels furent à son égard les encouragemens de Louis XIV qui le voyoit avec plaisir sculpter un Faune pour la cascade rustique de Marly.

D'autres ouvrages dont je ne fais point ici l'énumération, donnoient chaque jour un nouveau lustre à la réputation de le Lorrain. L'Académie accoutumée à régler ses démarches sur les jugemens du public, tarda peu à l'élever au grade d'adjoint à professeur en 1710, & à celui de professeur en 1717.

Il est assez ordinaire de n'envisager la place de professeur que comme un grade honorifique; mais se croire en quelque sorte responsable à la postérité des talens d'une jeunesse confiée à ses soins, la conduire dans l'étude de la nature, sans perdre de vue les belles formes de l'antique, varier sa façon d'enseigner suivant la différence des génies, perfectionner les jeunes gens dans la manière qu'ils ont choisie, sans prétendre les assujettir à son *faire* particulier, c'est sentir les obligations de cette place importante, & rendre ses leçons fructueuses à tous ses

disciples. Le Lorrain connoissoit l'étendue de ses devoirs, & sa manière savante d'enseigner a été très-utile à l'école de l'Académie Les arts lui doivent deux Sculpteurs qui font beaucoup d'honneur à sa mémoire, Lemoyne & Pigalle.

Ce fut dans ces circonstances que le cardinal de Rohan, connoissant son mérite, le choisit avec d'autres habiles artistes pour décorer son palais de Saverne près Strasbourg. Le Lorrain commença ensuite la Sculpture extérieure du palais épiscopal de cette ville. Une attaque d'apoplexie, dont il fut frappé en 1738, interrompit cette entreprise qu'il avoit fort avancée, & qu'un autre ciseau, dont la différence est sensible, a terminée depuis.

De retour à Paris, on lui proposa la place de directeur de l'Académie de France à Rome. Il étoit plus en état qu'un autre de la bien remplir. Il réunissoit à la science l'usage du monde, une fermeté tempérée par l'aménité de son caractère, en un mot, toutes les qualités nécessaires pour acquérir la confiance des élèves, & mériter l'estime de l'étranger. Mais la crainte de l'air d'Italie, dont il avoit autrefois éprouvé les funestes effets, l'empêcha d'accepter cette place. On jeta ensuite les yeux sur lui pour être

Sculpteur du roi d'Espagne avec Thierry; il s'en excusa sur la chaleur du climat; jamais il ne témoigna aucun regret d'avoir laissé échapper des partis aussi avantageux. En homme qui savoit borner ses desirs, il disoit qu'*il ne craignoit rien tant que l'épreuve des grandes richesses.*

Le Lorrain étoit une espèce de philosophe; son attelier, ses amis, lui tenoient lieu de tout. Il ne voulut jamais se produire, ni faire sa cour aux ministres, persuadé que son mérite suffisoit pour lui procurer les plus grands ouvrages. Il se regardoit comme un homme libre & indépendant qui n'attend rien des autres, & qui peut dire avec Séneque, *j'ai assez profité pour apprendre à être mon ami.* On ne connoissoit que ses productions, on ne voyoit presque jamais sa personne. Les artistes sont néanmoins obligés de paroître quelquefois, & rarement la fortune va d'elle-même chercher un Protogène ou un Phidias. Le Lorrain travailla peu pour le roi & pour les édifices publics, & ne tira jamais de ses ouvrages l'avantage qu'il pouvoit en attendre. Son nom auroit été plus fameux dans les arts, s'il eût aussi bien possédé le talent de se faire valoir que celui d'exécuter.

Dans les temps de loisir qu'un peu de mi-

fantropie lui procuroit fréquemment, il méditoit ces têtes de caractère qui font l'ornement des cabinets. Ces mêmes têtes, exécutées en marbre, forment une suite assez considérable. Il excelloit principalement dans celles de femmes & de jeunes gens qui sont pleines de finesse, de vérité & de grace. Elles ont ce *ridere decorum* qui est la nature même, l'opposé de la grimace. Il est sorti de son ciseau des ouvrages d'un caractère charmant. Quel qu'en soit le sujet, il est toujours traité avec une délicatesse & un goût qui en décèlent l'auteur. Je ne puis mieux placer qu'ici un fait qui lui fait beaucoup d'honneur. Vancleve l'engagea un jour à venir voir une tête de Bacchante qu'il avoit acquise. En la lui montrant, *je la crois antique*, lui dit-il, *qu'en pensez-vous ?* Assuré de la sincérité de Vancleve, il avoua qu'il en étoit l'auteur, & que de sa vie aucun éloge ne l'avoit tant flatté.

On remarque dans ses compositions un dessin savant, une expression élégante & spirituelle, des têtes d'une beauté ravissante, un beau maniment de marbre. Ce Sculpteur est pour le gracieux, ce qu'étoit son maître pour le noble & le grand. Aussi un de nos plus célèbres artistes (Lemoyne) n'a pas hésité d'assurer que son

ciseau étoit conduit par le Corrège & par le Parmesan. Il a été dit de même de Racine, que si les Muses avoient voulu parler elles-mêmes aux hommes, elles n'auroient pu choisir un langage plus harmonieux. Il n'est pas inutile d'entrer à ce sujet dans quelques détails, d'autant moins à négliger chez les grands hommes, qu'ils tiennent à leur caractère. Pour mettre ses marbres hors de point, un simple tonneau sur lequel il les plaçoit, lui tenoit lieu de châssis, & suppléoit aux précautions usitées par les Sculpteurs. Il tournoit autour avec la plus grande facilité, & les penchoit à volonté. Pour ébaucher, il ne lui falloit qu'un dessin, une maquette, un modèle très-peu avancé, encore ne s'en servoit-il pas toujours. Son imagination vivement frappée d'un caractère, l'alloit aisément chercher dans le bloc même, & tardoit peu à l'y trouver. Ce qu'il y a de plus surprenant encore, c'est qu'au rapport de ceux qui l'ont vu opérer, lorsqu'il avoit exprimé tel caractère sur son visage, il suffisoit qu'il tâtât sa physionomie pour réussir à l'exécuter.

Quoique dans ses dernières années il n'agît qu'avec beaucoup de peine, le Lorrain sculpta au milieu de l'hiver un bas-relief peu correct,

mais composé avec chaleur & intelligence. Placé au-dessus des écuries du palais Cardinal à Paris, il a pour sujet les chevaux d'Apollon, dont trois paroissent échappés; deux hommes les retiennent & leur donnent à boire.

Après plusieurs attaques d'apoplexie qui le firent languir jusqu'au premier Juin 1743, il mourut tranquillement dans de grands sentimens de piété, dont il avoit toujours donné des preuves durant sa vie.

Le Lorrain étoit fort laborieux, ses compositions se distinguent par le génie, le feu, l'enthousiasme, & de beaux effets occasionnés par la belle distribution de la lumière & des ombres. Ses grouppes & ses figures de ronde bosse présentent une heureuse intelligence dans le choix des objets, & un beau pyramidal de composition qui n'a rien d'affecté. Il entendoit parfaitement l'anatomie relative aux différens mouvemens du corps humain. Une étude consommée du dessin, l'avoit accoutumé à de beaux ensembles, à modeler d'une manière large, à bien exprimer les extrémités de ses figures, & à rendre supérieurement les plis & les passages de chair. Les détails de ses draperies laissent aisément distinguer la différence des étoffes. On lui

a reproché qu'il ne savoit pas s'arrêter à propos, en finissant ses marbres, & que ses derniers coups de ciseau étoient quelquefois ceux qui gâtoient l'ouvrage; comme bien des gens gâtent leur esprit par trop de rafinement. Il avoit une si profonde théorie de la nature, que sur la fin de ses jours il ne la consultoit presque plus. On peut dire que s'il ne l'eût jamais perdue de vue, & que s'il eût opéré avec une sage défiance ennemie de la précipitation, il eût laissé des ouvrages semblables à ceux qui ont immortalisé les plus célèbres Sculpteurs.

Les élèves de le Lorrain sont Sautray, Lemoyne, Pigalle & Debaptiste, neveu de ce dernier.

Dans l'église de S. Sauveur à Paris, il a donné le dessin du lutrin, orné d'enfans de bronze.

Aux Jacobins du fauxbourg Saint-Germain on voit dans la croisée à droite un mausolée pour la maison de Laigue, où il y a deux bas-reliefs; savoir, une bataille & un combat naval.

L'hôtel de Soubise est décoré de quatre figures de sept pieds de proportion, & élevées sur des grouppes de colonnes dans les arrière-corps de la façade. Ces figures, dont la plus estimée est celle de l'Hiver, représentent les saisons; on

les trouve trop sveltes & gigantesques, eu égard à leur élévation. Les armes du prince placées dans le fronton, & les grouppes d'enfans sont de la même main.

A Versailles, dans la chapelle du roi, un bas-relief, deux trophées, des anges tenant les attributs de la passion, & quelques-unes des vertus dont les arcades sont ornées. Une figure de Bacchus dans les jardins.

A la paroisse de Marly, une Vierge en marbre, & un Faune à la cascade rustique.

Au maître autel de la paroisse de Louvecienne, deux figures de cinq pieds & demi de proportion, un devant d'autel & deux anges, le tout exécuté en bois.

On voit dans la chapelle de Bourg-Fontaine un grand Christ en croix.

Aux religieuses de l'Annonciade de Meulan, deux figures en bois aux côtés du maître autel.

Pour la cathédrale d'Orléans, plusieurs desseins & modèles, d'après lesquels ont été exécutés quelques-uns des bas-reliefs en bois des stales du chœur.

Dans l'église de S. Pierre-le-Martois à Orléans, on remarque le mausolée de Joseph Benoît, directeur de la Monnoie de cette ville,

fait en 1720. Il est adossé au mur de la nef en entrant, & représente un enfant en marbre qui tient d'une main un sable, & de l'autre montre un Christ exécuté en marbre par Girardon. Cet enfant écrase sous son pied un serpent; on voit par terre, à côté de lui, un livre ouvert & une tête de mort. Ce monument est décoré de deux petites têtes de chérubins & de cassolettes, le tout est surmonté d'une nuée.

Sans l'incendie arrivé à Salerne au mois de Septembre 1779, nous verrions de quoi est capable un habile homme à l'abri de toute inquiétude, encouragé par un grand qui lui donne sa confiance & la liberté de faire des projets jusqu'à ce qu'il soit content, tout occupé d'immortaliser son nom, sans penser que le prix de l'ouvrage ne le récompensera pas, & que sa famille sera dans la disgrace s'il y emploie plus d'un certain temps.

La façade de la principale entrée du palais épiscopal de Strasbourg est décorée de seize têtes de prophètes & de prophétesses de trois pieds de haut, placées aux clefs des arcades des fenêtres. On voit sur l'entablement, à trente-deux pieds de hauteur, deux figures de huit pieds & demi; savoir, la Religion & la Clé-

mence avec leurs attributs. Sur les côtés de ce même entablement sont quatre grouppes d'enfans de cinq pieds ; deux desquels ont rapport à la Religion & à la Clémence, & les deux autres à l'épiscopat & au cardinalat ; ils sont accompagnés de deux cassolettes.

Les clefs des fenêtres, au fond de la cour, offrent neuf têtes de caractère, coiffées à la grecque & à la romaine. On a placé sur la corniche du fronton deux figures de huit pieds neuf pouces, représentant la Force & la Prudence.

Les frontons de la chapelle présentent deux anges en adoration au pied de la croix, une Charité & ses attributs, le tout exécuté d'après les modèles de le Lorrain.

On voit à d'autres frontons les armes du roi, celles de l'évêché & des trophées.

Aux côtés du Perron qui descend dans les jardins de Salerne sont placés deux Sphinx plus grands que nature, l'un coîffé à la grecque & l'autre à l'allemande.

GUILLAUME COUSTOU (1).

La France le comptera toujours parmi ses Coysevox & ses Girardon. Capable du grand, il mérita plus d'une fois la jalousie de son frère. L'aîné s'est assuré de l'admiration de la postérité; ses ouvrages l'ont presque égalé aux plus fameux Sculpteurs de l'antiquité. Guillaume a suivi ses pas ; il s'est même rendu digne par quelques-uns de ses ouvrages, de marcher à ses côtés.

Elève de Coysevoz, son oncle, il naquit à Lyon en 1678. Ses études faites avec succès sous un tel maître, le préparèrent au voyage d'Italie. Quelques tracasseries l'empêchèrent de jouir d'une place de pensionnaire dans l'Académie que le roi entretient à Rome. Il fut donc obligé de travailler en cette ville pour vivre, & se vit réduit à passer à Constantinople, lorsqu'un ami vint à son secours & l'en détourna. Il entra chez le Gros, & travailla sous sa conduite, & d'après son modèle, au beau bas relief de S. Louis de Gonzague, placé dans l'église de S. Ignace. Ses talens lui ouvrirent les portes de l'Académie en

(1) Mém. de la famille.

1704. Son morceau de réception est Hercule monté sur un bûcher ardent, pour se délivrer des cruelles douleurs qui l'avoient rendu furieux. Portant les yeux vers le ciel, il semble s'adresser à Junon, comme à la première cause de ses malheurs, & il étend le bras pour détacher de dessus sa peau, cette chemise, fatal instrument des vengeances du centaure Nessus.

Coustou tarda peu à travailler pour le roi, & Marly renferme plusieurs de ses ouvrages. Parmi ceux qu'on y voit, ceux qui frappent davantage sont sa Daphné & son Hyppomène, deux statues de marbre de petite nature, que Louis XIV fit faire pour l'embellissement de ces agréables bassins revêtus de fayence, dans lesquels il nourrissoit des carpes, & qui se trouvent aujourd'hui au milieu d'une pièce de gazon, depuis que les bassins ont été détruits.

La statue d'Hyppomène, faite en 1712, ne craint point le parallèle de celle d'Apollon, due à son frère aîné, avec laquelle elle symmétrise. Les deux artistes se sont accordés à composer & à traiter leurs figures dans le même style; ils leur ont donné le même goût de dessin & les mêmes proportions. On diroit qu'ils ont travaillé d'après un seul modèle. Le goût fran-

çois y domine peut-être un peu trop. Un artiste aime à paroître original, & dans cette vue il affecte de s'éloigner de la noble simplicité de l'antique qu'il a étudié avec soin, & sans lequel il ne seroit pas devenu un habile Sculpteur. Il se fait une manière à lui, il veut imiter le *faire* des peintres qui ont de la réputation, & peu à-peu il s'éloigne de la véritable route & devient maniéré. On devroit cependant être bien persuadé que, comme toutes sortes de sujets ne conviennent pas à la Sculpture, elle ne peut jamais sortir d'une simplicité qui fait sa richesse ; & qui lui laisse les moyens de rendre avec fidélité la nature dont elle doit être encore plus jalouse que la peinture, de saisir toutes les beautés sans la moindre altération, puisque rien ne l'aide à cacher des défauts, au lieu que la peinture a du moins la couleur qui toujours sauve chez elle l'incorrection des formes.

Quel que soit le mérite de la figure tout-à-fait aimable d'Hyppomène, celle de Daphné doit avoir la préférence ; elle est drapée de bon goût, & le dessin en est aussi léger que fin ; on ne peut mieux travailler le marbre ; la tête est d'un beau caractère, la figure ne porte que sur un pied, court, & cherche à s'échapper. C'est
une

une imitation de la petite ſtatue d'Atalante antique, qui eſt à Verſailles. On voit encore avec plaiſir cette figure, après avoir admiré la copie antique.

Notre artiſte fit, en 1731, deux grands Tritons au pont de Blois, qui ſoutiennent un écuſſon immenſe des armes du roi, entouré du cordon de ſes ordres, & ſurmonté de la couronne royale. Cette Sculpture eſt au-deſſous de la pyramide élevée ſur la tête d'amont de la grande arche, c'eſt-à-dire à gauche en entrant ſur le pont du côté de la ville. On ne peut le voir que de la rivière, & en paſſant ſous cette arche, de ſorte que les citoyens qui vont & viennent ſont privés de ce beau ſpectacle. Pour faciliter le travail du Sculpteur, Pitrou, inſpecteur général des ponts & chauſſées, imagina un échaffaud volant, iſolé, commode, & d'une ſolidité à toute épreuve, dont on peut voir la mécanique dans ſon ouvrage. Il ſuffit de dire que l'aſſiſe de deux poutrelles ſur le parapet formoit le point d'appui de cet immenſe échaffaud, élevé à cinquante ou ſoixante pieds au-deſſus de l'eau.

Une des faces du piédeſtal qui porte la ſtatue équeſtre de Louis XIV à Lyon, préſente une

Tome II. V.

figure de bronze de dix pieds de proportion, qui défigne le fleuve du Rhône en attitude d'admiration. Le trophée qui l'accompagne eſt auſſi de Couſtou, & n'eſt pas moins eſtimé.

Les cartels & les ornemens de bronze exécutés au piédeſtal de la ſtatue de Louis XIV, à la place de Vendôme, ſont de 1730. Du côté de la Chancellerie le cartel eſt ſoutenu par deux enfans qui ont pour ſymboles les attributs de Minerve ; ſous la corniche paroiſſent des fragmens de trophées relatifs aux ſciences & aux arts. Les trophées des deux pilaſtres repréſentent l'Afrique & l'Amérique. De l'autre côté l'inſcription eſt portée par deux enfans, dont un tient des pommes du jardin des Heſpérides, & l'autre des couronnes de laurier & de chêne. Sous la corniche & à côté ſont des fragmens de trophées militaires. L'Aſie & l'Europe ſe voient ſur les pilaſtres des côtés. A la tête du piédeſtal on a placé les armes de France & celles de la ville à l'autre bout. Dans les pilaſtres des angles ſont des agrafes où tiennent des feſtons de chêne & de de laurier, ſymboles de la Force & de la Victoire.

En 1738, Couſtou décora le tapis vert qui a remplacé la grande caſcade de Marly, d'un grouppe de marbre repréſentant la jonction des

deux mers. L'Océan est désigné par un vieillard qui tient un aviron, & la Méditerranée par une femme ayant près d'elle un enfant, symbole d'une rivière ; chacune de ces figures est accompagnée d'un monstre marin. L'Océan s'appuie sur une urne placée entre lui & la Méditerrannée, qui croise son bras sur le sien, pour désigner le canal de Languedoc. Dans ce grouppe l'artiste a savamment uni la précision des contours à la noblesse des formes.

A Versailles on ne connoît de Coustou qu'une figure de Bacchus dans une allée du théâtre d'eau ; un bas-relief placé sur une des portes de la tribune du roi, lequel représente J. C. dans le temple, assis au milieu des docteurs ; & sur le chambranle d'une cheminée feinte dans le salon de la guerre, un bas-relief ovale dont le sujet est Louis XIV à cheval, couronné par la Victoire, & marchant sur le fleuve du Rhin, qui, saisi d'effroi, admire son vainqueur ; ses eaux sont couvertes de soldats. Ce bas-relief, commencé par Coustou l'aîné, a été fini après sa mort par le cadet, avec autant de soin que si c'eût été son propre ouvrage. Les changemens qu'il s'est permis d'y faire, ne laissent aucune trace de l'âge & des maladies de l'auteur.

Dans les jardins de Trianon, la figure en marbre de la feue reine, fous l'emblême de Junon.

On voyoit dans la chapelle du noviciat des ci-devant Jéfuites les figures en marbre de faint Ignace & de S. Xavier : elles ont de la vie, mais elles fembloient un peu courtes pour la place qu'elles occupoient.

Tout le monde connoît le vœu de Louis XIII à Notre Dame ; le duc d'Antin en confia l'exécution aux deux Couftou : le cadet eut pour fa part la ftatue de Louis XIII offrant fon fceptre & fa couronne à Jéfus-Chrift.

La porte royale de l'hôtel des Invalides eft accompagnée des figures en pierre de Mars & de Minerve, d'une tête d'Hercule à la clef du cintre, & tout en haut on voit dans une portion circulaire Louis XIV à cheval, avec la Juftice & la Prudence en demi-relief, affifes aux angles du piédeftal.

Dans l'avant-corps du milieu du palais Bourbon règne un entablement avec un piédeftal qui porte un ouvrage de notre artifte. Il repréfente le Soleil fur fon char, prêt à commencer fa courfe ; les faifons défignées par quatre génies tiennent les rênes de fes chevaux.

Il ne faut pas omettre dans la liste de ses Sculptures le modèle d'un bas-relief pour la grand'chambre du parlement, où l'on voit Louis XV entre la Vérité & la Justice ; sur le fronton du château d'eau, vis-à-vis le Palais royal, la Seine désignée par un fleuve, & une Nymphe qui est la fontaine d'Arcueil ; à la principale porte de l'hôtel de Soubise, les figures d'Hercule & de Pallas ; à S. Honoré, l'aigle du pupitre a été exécuté sur son modèle, fait d'après un aigle vivant.

Le dernier ouvrage de Coustou a été ces deux beaux chevaux placés à la tête de l'abreuvoir de Marly, sur la terrasse même. Ils se cabrent, & sont conduits chacun par un écuyer, l'un françois, & l'autre américain. Qu'est-ce en comparaison que les chevaux si vantés qu'on voit à Rome à *Monte-Cavallo ?* Lorsque notre artiste s'en occupoit, un prétendu connoisseur s'avisa d'observer que leur bride devoit être plus tendue. Coustou se contenta de lui répondre (2) : *Monsieur, si vous étiez arrivé un instant plutôt, vous auriez vu la bride telle que vous la desirez ; mais ces chevaux-là ont la bouche si tendre, que*

─────────────

(2) Avant-coureur, ann. 1769, n°. 42.

cela ne dura qu'un clin d'œil. Lorsque son génie eut fait éclorre cette dernière production, il tomba dangereusement malade. Sa santé néanmoins s'étant un peu rétablie, il fut en état de faire le voyage de Marly, & eut la consolation de voir en place le dernier de ses enfans. Il ne se ressent point de la vieillesse de son père, & fut posé en 1745, une année avant sa mort; il étoit âgé de soixante-neuf ans, & avoit passé successivement par les différens grades de l'Académie, jusqu'à celui de directeur, où il fut élu en 1735.

Coustou étoit petit, plus vif que son frère, avoit moins de réputation & de délicatesse, moins d'élégance & d'élévation dans ses pensées. Il dessinoit aussi bien, mais le caractère de l'antique étoit plus marqué dans les ouvrages de son aîné. Il avoit de l'esprit, & railloit quelquefois avec finesse. Un financier qui se donnoit pour amateur, l'envoya un jour chercher pour lui commander des pagodes. Coustou, sans paroître étonné de la proposition, lui répartit froidement : *je le ferai volontiers, pourvu que vous vouliez me servir de modèle* (3).

(3) Avant-coureur, n°. 37.

Ses élèves les plus connus sont Guillaume son fils, & Bouchardon, dont nous parlerons ci-après, Francin son neveu, & Saly.

CLAUDE FRANCIN, né à Strasbourg en 1701, mort en 1773, étoit de l'académie de Peinture, à laquelle il donna un Christ appuyé sur une colonne. Il est auteur de deux bas-reliefs de bronze placés sur le piédestal de la figure de Louis XV à Bordeaux. L'un représente la bataille de Fontenoy, & l'autre la prise du port Mahon. On voit de ses ouvrages à S. Roch, aux pères de l'Oratoire, rue Saint-Honoré, & à S. André-des-arcs.

JACQUES-FRANÇOIS-JOSEPH SALY, né à Valenciennes en 1717, remporta des prix à l'Académie, qui lui méritèrent l'avantage d'être envoyé à Rome. Il fut admis dans ce corps célèbre en 1751. Son morceau de réception est un jeune Faune portant un chevreau. Valenciennes s'étoit proposée l'année précédente d'élever une statue pédestre à Louis XV, Saly offrit d'y travailler avec un désintéressement qui caractérise souvent les grands talens, & toujours les grandes ames. Ses offres furent acceptées. Il s'occupa incessamment de cette figure en marbre de neuf pieds de proportion, placée à Valenciennes en

1752. Le jour marqué pour la cérémonie, Saly reçut un très-beau présent du prince de Tingry, gouverneur de la ville; l'intendant & les magistrats imitèrent son exemple. Plus heureux que les Watteau, les Pater, & autres artistes dont l'intérêt de la patrie n'échauffa jamais le génie, Saly l'a décorée d'un monument propre à exciter l'émulation de ses concitoyens. Il fut aussi appelé à Copenhague par Christian IV, roi de Danemarck, que la France a possédé quelque temps, pour travailler à sa statue équestre en bronze. Ce prince étant (4) allé en voir le modèle, fut entouré d'un peuple qui crioit *vive notre roi ! vive notre père !* Le monarque descend avec précipitation de son carosse, se jette, pour ainsi dire, dans les bras de ses sujets, & crie avec eux, se tournant à droite & à gauche, & faisant voler son chapeau comme eux, *vive mon peuple ! vive mes enfans ! je suis votre père, votre père à tous.* Ce prince crut ne pouvoir mieux témoigner à Saly la satisfaction qu'il avoit de cet ouvrage, qu'en demandant pour lui le cordon de Saint-Michel.

(4) Voy. littér. de la Grèce par M. Guys.

FRANÇOIS DU MONT (1).

L'HABILE Sculpteur, dont on écrit la vie, naquit à Paris en 1688. Son père, membre de la communauté de Saint Luc, l'éleva dans sa profession. Le jeune du Mont fit des progrès surprenans, & remporta consécutivement tous les prix de l'Académie royale. Après avoir gagné le dernier qui se donne au dessin, il se préparoit à aller à Rome, mais son établissement y mit obstacle. Il épousa Anne Coypel, fille de Noël Coypel, ancien directeur des académies de Peinture de France & de Rome, & sœur d'Antoine Coypel, premier peintre du roi.

Dans la même année, l'Académie l'admit en son sein, n'étant âgé que de vingt-trois ans. Les exemples en sont rares. On jugea pour lors qu'il y auroit quelque sorte d'injustice à retarder, sous prétexte d'une trop grande jeunesse, la réception d'un sujet dont les talens avoient tant de maturité. L'ouvrage de Sculpture qu'il donna à l'Académie, représente Uritès, l'un des géans qui entreprirent d'escalader le ciel,

(1) Mém. de la famille.

renversé sur plusieurs rochers entassés, les yeux pleins de colère, & percé d'un épieu, dont une partie brisée lui est restée dans le cœur. Il semble encore menacer le ciel, d'où plusieurs foudres lancés paroissent entre les rochers. On ne peut s'empêcher de reconnoître dans cette figure, les recherches d'un homme consommé dans l'art.

Ses premiers ouvrages furent la suspension qui décore le maître autel de S. Jean-en-Grève, & le grand morceau de Sculpture placé sur la porte de l'hôtel de Clermont, rue de Varennes.

Le duc d'Antin l'employa aux bas-reliefs de son château de Petit-Bourg, dont ils ont depuis éprouvé le sort. Ces ouvrages qu'il n'accepta qu'après les avoir refusés plusieurs fois lui en procurèrent un plus considérable, mais qui lui devint funeste, en ce qu'il fut cause de sa mort, comme on le verra dans un moment.

En 1725, du Mont plaça dans les niches des portails latéraux de S. Sulpice, quatre figures de neuf pieds & demi de proportion. Du côté du presbytère sont S. Pierre & S. Paul. Le premier a les bras étendus & les yeux tournés vers le ciel. Pour s'éloigner de l'usage ordinaire, il a posé sur la même base un enfant qui porte ses clefs, & a un genou sur la pierre an-

gulaire. S. Paul tient le livre de ses épîtres, son épée est entre les mains d'un enfant. La composition de ces figures n'est pas moins estimable que leur exécution. Les deux grouppes d'enfans posés aux extrémités du fronton, dont l'un porte une croix, & l'autre une crosse, sont de la même main.

Les statues de l'autre portail latéral sont saint Jean & S. Joseph. Le premier est presque nu, il a le bras gauche appuyé sur un tronc d'arbre, & tient une croix de roseau enveloppée d'une banderole ; son bras droit est étendu, & l'avantbras est levé vers le ciel. S. Joseph a un lis dans sa main droite, & tient de la gauche un livre sur lequel il semble méditer.

Ces figures plurent aux amateurs : du Mont n'en dut point le succès à l'indulgence qu'on a d'ordinaire pour les jeunes artistes. Elles lui méritèrent la bienveillance du duc de Lorraine. Ce prince voulant s'attacher un homme qui donnoit de si grandes espérances, l'appela à Nancy, & le décora du titre de son premier architecte. Ce qu'il fit dans cette ville se réduisit à la Sculpture d'un fronton, & au modèle d'un autel.

Il ne faut pas oublier de citer un monument consacré à la mémoire de mesdemoiselles Bonnier

à Montpellier. Elles moururent enfans, & assez près l'une de l'autre. Le Sculpteur en a ingénieusement représenté une sortant du tombeau, qui semble inviter sa sœur à la suivre.

J'ai annoncé plus haut un ouvrage de du Mont qui lui causa la mort, c'est le tombeau du duc de Melun, fils du prince d'Epinoi, qu'on voit chez les Dominicains de Lille en Flandre. Dans un voyage qu'il fit en cette ville pour y mettre la dernière main, l'échaffaud sur lequel il étoit monté manqua : de cette chûte il se cassa une jambe. La mode de Flandre, bien différente de la nôtre, est de saigner peu; il ne le fut qu'une fois. Après une assez longue maladie durant laquelle il cracha le sang, il mourut en 1726, à l'âge de trente-huit ans, âge où d'autres à peine commencent à paroître. L'Académie perdit en lui un artiste qui auroit fait quelque jour un de ses principaux ornemens.

Ses mœurs ne l'ont pas rendu moins recommandable que ses talens. A un esprit vif, il joignoit cette douceur, cette politesse, si capables de gagner le cœur des honnêtes gens. Il cultivoit la danse, la musique, & l'art de faire des armes. Peu curieux de conserver ses modèles, il les mettoit dans l'eau lorsqu'ils

lui devenoient inutiles. Les éloges si flatteurs pour l'amour-propre & si pernicieux aux talens, ne servoient qu'à l'encourager à en mériter de nouveaux. Louer ses productions, c'étoit l'exciter à redoubler ses études.

De huit enfans qu'il eut de sa femme, morte en 1755, il n'en est resté qu'un qui marchoit sur les traces de son père, & que l'Académie royale de peinture avoit adopté. Il est mort en 1776.

EDME BOUCHARDON (1).

Cet artiste naquit, en 1698, à Chaumont en Bassigny. Son père, Sculpteur & architecte, lui permit de bonne heure de se livrer au penchant qui l'entraînoit vers le dessin. La peinture fut d'abord l'objet de ses vœux ; il fit plusieurs copies, sans interrompre néanmoins ses études d'après la nature. Son père qui ne manquoit ni

(1) Vie d'Edme Bouchardon, sculpteur du roi, 1762. Liste des ouvrages d'Edme Bouchardon par le comte de Caylus. Anecdotes sur la mort de Bouchardon par M. Dandré Bardon, 1764.

de jugement ni d'esprit, faisoit la dépense de lui payer tous les jours un modèle.

Bouchardon vivoit dans le sein d'une famille très-unie, près d'un père qu'il aimoit tendrement. Sa réputation étoit telle, qu'elle pouvoit contenter un homme de son caractère. Déterminé à consacrer ses talens à la Sculpture, il quitta une situation si analogue à la simplicité de ses mœurs, pour venir se perfectionner à Paris. L'école de Coustou le jeune fut celle à qui il donna la préférence. L'élève se vit bientôt en état de remporter le grand prix, & d'être nommé pensionnaire du roi à Rome. La facilité du dessin qu'il avoit acquise dès son enfance, le rendit capable de tracer sur le papier les restes précieux des arts que la Grèce & l'Italie ont fait éclorre, & de s'en approprier en quelque sorte les beautés. Raphaël & le Dominiquin furent également l'objet de ses études. Voir & comparer, est la route de l'instruction, tant pour les artistes, que pour les poëtes & les gens de lettres.

Durant son séjour à Rome, il sut mettre à profit, pour l'étude & le travail, le temps précieux de la force de l'âge. Il copia une figure antique représentant un Faune assis & endormi, qui avoit été, dit-on, restauré sous la conduite

du Bernin. Cette figure digne de l'estime des connoisseurs, & destinée à sa majesté, est aujourd'hui dans le jardin de la maison qui appartient à M. le duc de Lauzun.

Parmi les portraits en buste qui sortirent de son ciseau, & qu'il a traités dans la simplicité des anciens, on distingue ceux du pape Clément XII, des cardinaux de Polignac & de Rohan, de la femme de Wleughels, directeur de l'Académie de France à Rome, du baron Stoch, & de quelques anglois & angloises. Bouchardon devoit exécuter le tombeau de Clément XI, mais les ordres du roi le rappelèrent en 1732. L'année suivante il fut agréé à l'Académie, qui ne le reçut cependant qu'en 1744.

Il seroit impossible de rendre compte des études en tout genre qu'avoit faites Bouchardon durant un séjour de dix ans à Rome. A son retour, chargé de dépouilles immenses en ce genre, il en tapissa son attelier, & le logement que le roi lui donna au Louvre. Des connoisseurs capables de les apprécier, ont jugé qu'il eût été difficile de mieux meubler cet appartement.

Le duc d'Antin, surintendant des bâtimens, lui ordonna, peu de temps après son arrivée,

une statue de Louis XIV qui devoit remplacer celle qu'on voit dans le sanctuaire de l'église de Paris, enfant de la vieillesse de Coysevox. Notre artiste n'en fit que le modèle en grand qui, à son contentement, n'a point été exécuté.

Il sculpta ensuite le buste en marbre du marquis de Gouvernet, & un grouppe en pierre dont le roi faisoit présent à M. Chauvelin, garde des Sceaux. Ce grouppe, placé dans les jardins de Grosbois, représente un athlète qui dompte un ours; idée semblable à celle d'un petit modèle qu'il avoit fait à Rome.

Vers ce temps-là on venoit de réparer la fontaine de Neptune à Versailles. Bouchardon fut chargé de l'exécution d'une partie des figures qui la décorent. On y voit un Triton appuyé sur un poisson d'une énorme grosseur, posé sur une coquille. L'intelligence & les agrémens répandus dans ce morceau, se retrouvent dans les deux amours qui domptent des dragons, & qui occupent les côtés de la fontaine de Neptune.

Sa majesté voulut bien donner à notre artiste quelques séances pour faire son portrait. D'après cette étude fut exécuté un médaillon que le comte de Maurepas a fait jeter en bronze; il a pour pendant le portrait de feu M. le dauphin,

père

père du roi. Ces deux ouvrages dus au même auteur, & placés dans un cabinet à Pontchartrain, méritent d'être vus.

Ce fut en 1736, à la mort du duc d'Antin, qu'il succéda à Chaufourier dans la place de dessinateur de l'académie des Belles-lettres. On sait avec quel honneur il l'a remplie, & combien la beauté de son crayon & son intelligence pour le bas-relief brillent dans les médailles frappées d'après ses dessins.

Bouchardon entreprit ensuite les statues qui devoient orner le pourtour de l'église de Saint Sulpice; il commença par celles du chœur; elles sont au nombre de dix; Jesus-Christ, la Vierge, & huit apôtres. Il s'étoit engagé d'en faire un plus grand nombre, mais la modicité du prix fit rompre le marché fait avec le curé (Languet) qui entendoit moins les arts, qu'il n'étoit sensible aux intérêts de sa paroisse. Je passerai légèrement sur ces ouvrages, ainsi que sur sa figure de la Vierge médiocrement exécutée en argent d'après son modèle, pour indiquer les deux anges de bronze placés à la tête des stales, & qui tiennent les pupitres des chantres. Leur composition, leur attitude, sont intéressantes. On voit encore à S. Sulpice le tombeau de la

Tome II. X

duchesse de Lauraguais; il est composé d'une figure de femme éplorée, & appuyée contre une colonne; son expression est touchante.

La ville de Paris se proposoit depuis plusieurs années la construction d'une fontaine dans le fauxbourg Saint-Germain. Elle se décida enfin pour la rue de Grenelle, & s'adressa à notre artiste. L'ouvrage entier est de lui : il est trop considérable & par lui-même, & par les succès qu'il a eus, pour que je n'en fasse pas une description à la fin de cette vie.

Le roi content des services du cardinal de Fleury, voulut en laisser un témoignage à la postérité, en lui faisant construire un tombeau dans l'église de S. Louis du Louvre. Deux Sculpteurs, Lemoyne & Adam le cadet, furent choisis concurremment avec Bouchardon, pour faire des modèles qu'on exposa au salon du Louvre. Celui de ce dernier fut préféré aux deux autres, mais il n'eut point d'exécution. L'année suivante le ministre parut desirer un nouveau modèle. Bouchardon en composa un second qui parut supérieur au premier, & fut même arrêté. La famille du cardinal s'est chargée depuis de la dépense de ce monument, & l'exécution en a été confiée à Lemoyne.

Parmi ces pénibles travaux, Bouchardon savoit se délasser agréablement par la musique. Ceux qui ont entendu les sons qu'il tiroit du violoncelle en ont été touchés, & n'ont pas moins admiré le motif & l'harmonie de ses pièces composées pour cet instrument. Un fameux musicien italien (2) en a été enchanté.

Depuis long-temps notre artiste devoit sculpter une figure pour le roi. Le sujet qu'il choisit fut l'Amour adolescent, faisant un arc de la massue d'Hercule avec les armes de Mars. Dans cet ouvrage, un des plus savans & des plus agréables qui soient sorti de ses mains, le Sculpteur fait entendre beaucoup de choses en peu de mots, tel que ce peintre hardi (3) & heureux qui dans ses tableaux parloit encore plus à l'esprit qu'aux yeux (4). Pline a dit de même des ouvrages de Timanthe, *intelligitur plus semper*

(2) Geminiani.

(3) Le Baroche.

(4) Un peintre ancien peignoit un cyclope dormant sur une pièce de cuivre de la largeur de l'ongle, étendu de son long & entouré de satyres qui lui mesuroient le pouce avec une gaule, tout cela pour faire connoître la figure gigantesque du cyclope.

quàm pingitur (5). Cette figure de l'Amour néanmoins placée d'abord à Versailles, parut avoir peu de succès. Elle fut ensuite transférée à Choisy, & est présentement à Paris. Au bout de quelques années que Bouchardon l'avoit perdue de vue, il ne put s'empêcher de dire en la revoyant, *elle n'est cependant pas si mal.*

En 1750, M. Mariette donna au public un *Traité des pierres gravées.* Notre statuaire seconda ses travaux, & fit les dessins d'après lesquels ont été exécutées les planches de cet ouvrage. Il a plus d'une fois avoué qu'il n'avoit jamais considéré les pierres gravées sans en retirer beaucoup de fruit, & qu'en dessinant celles du cabinet du roi, il avoit éprouvé à peu près le même plaisir que lorsqu'il crayonnoit à Rome les statues & les bas-reliefs antiques. Les connoissances qu'il y avoit puisées sur les vêtemens des anciens, l'avoient réduit à fuir les spectacles *pour ne point*, disoit-il, *se gâter les yeux, en attendant le moment d'une révolution heureuse, par l'adoption des vrais costumes aux théâtres.*

Enfin, on remit à Bouchardon le soin du plus riche monument que le siècle ait produit ; la

(5) *Hist. nat. Lib.* XXXV.

statue équestre que Louis XV avoit permis en 1749 à la ville de Paris de lui élever. Le nombre de ses études d'après nature est inconcevable. Pour la suivre jusque dans ses plus petits détails, il s'est mis plusieurs fois entre les jambes du cheval qui lui servoit de modèle, afin d'en dessiner le ventre & toutes les parties. Ce bel animal vif dans tous ses mouvemens, & plein de feu quand il étoit monté, devenoit dans l'attelier d'une douceur dont on trouvera rarement des exemples. Son piédestal est soutenu dans ses angles, par quatre Vertus de dix pieds de proportion. Il n'y en a que trois dont il ait fait les modèles fort avancés en plâtre ; la quatrième est restée imparfaite. Heureusement que la statue équestre a été terminée & réparée sous ses yeux.

Quelques jours avant sa mort, Bouchardon donna une preuve de l'estime particulière qu'il faisoit des talens de Pigalle ; il n'étoit nullement lié avec lui. Il écrivit à M. le Prévôt des marchands, & au bureau de la ville, pour les prier de remettre son piédestal entre les mains de l'artiste qu'il leur nommoit, & sur lequel il se reposoit du soin de terminer ce qu'il laissoit commencé. Pigalle de son côté a témoigné sa ferme résolution de suivre en tout les dessins de son

confrère, procédé bien honorable à ces deux grands artistes.

Après une maladie au foie qui avoit paru accompagnée des symptômes de l'hydropisie, & qui l'a fait souffrir durant dix mois, Bouchardon mourut en 1762, laissant une fortune honnête, preuve de sa bonne conduite.

Ce Sculpteur le plus exact, & le plus grand dessinateur qui ait peut-être encore existé, avoit une manière de dessiner à la sanguine, dont on ne peut guère se servir qu'on ne soit bien sûr de son trait. Quand vous le regardiez, vous étiez long-temps sans rien voir sur le papier, tant le trait de son crayon étoit fin, & cependant il en étoit si assuré qu'il n'effaçoit point. Le trait fait de tout le dessin, il appuyoit le crayon dessus, en ressentant les ombres & les parties fortement exprimées, & vous découvriez alors ce qui n'étoit aperçu que de lui.

Ses compositions comparables au style simple, plus difficile à bien soutenir que le sublime, sont d'une simplicité qui n'en est que plus admirable; il pensoit à la grecque, en homme dont l'esprit est nourri des pensées des grands artistes de l'antique Rome. S'il leur a dû une partie de ses succès, souvent aussi le défaut de

ses statues venoit d'une trop scrupuleuse attention à les suivre. Il mettoit beaucoup plus d'esprit & d'expression dans leurs têtes sur le papier que sur le marbre. On souhaiteroit en général plus de feu dans ses Sculptures. Ses expressions sont plus douces que sublimes, & ses pensées plus sages que hardies; il accordoit peu à l'imagination. Sans doute que les partisans de l'enthousiasme, qui taxent de froideur tout ce qui tient à la raison, préféreroient plus de chaleur à une moindre correction.

Quoi qu'il en soit, on admirera toujours ce que son ciseau a fait d'excellent, aussi bien que son crayon qui nous a donné des dessins comparables à ce que les plus grands maîtres ont laissé dans ce genre. Ceux qu'il a faits à Rome sont d'un crayon plus gras & plus hardi. Depuis son retour à Paris, il avoit pris une manière plus léchée & plus finie, pour donner dans le goût du siècle. En général, dès qu'un artiste est à Paris, il ne fait plus de progrès, il décline au lieu d'avancer.

Jamais homme, ainsi que la Fontaine, ne paya moins de sa personne. Il avoit un air pesant, rêveur, sans contenance; en conversation il paroissoit n'avoir point d'esprit. Son ci-

seau, ou plutôt son crayon, étoit sa langue, c'étoit avec lui qu'il s'exprimoit.

Ses envieux le blâmoient de donner chez lui peu d'accès aux curieux, & de s'enfermer quand il composoit. Son attelier, disoient-ils, est plus fermé que le jardin des Hespérides. Il en agissoit ainsi à l'exemple de Démosthène, que l'envie faisoit descendre dans un cachot où, enfermé des mois entiers, il composoit ces harangues admirables que ses jaloux disoient sentir l'huile. Quelques amis seulement avoient accès dans l'attelier de Bouchardon. Le comte de Caylus le trouva un jour fort agité, se promenant avec une espèce de fureur, un vieux livre à la main. Cet état le surprit d'abord, mais notre artiste s'avança vers lui en s'écriant : *ah ! monsieur, depuis que j'ai lu ce livre, les hommes ont quinze pieds, & toute la nature s'est accrue pour moi.* C'étoit une vieille & médiocre traduction d'Homère.

On ne connoit d'autre élève de Bouchardon que Louis Guiard (6), Sculpteur vivant, & Louis-

(6) Né en 1728 à Chaumont en Bassigny, il obtint en 1754 une place parmi les élèves que le roi entretient à Rome, & y a fait un très-long séjour.

Claude Vaſſé, mort en 1772. Ce dernier hérita d'une partie des talens de ſon habile maître, & lui ſuccéda dans ſa place de deſſinateur de l'académie des Belles-lettres.

Etienne Feſſard, Preiſler, Soubeyran, le comte de Caylus, ont gravé, d'après les deſſins de notre artiſte, les cris de Paris, pluſieurs bas-reliefs repréſentant des ſacrifices & des ſujets de la fable. La plupart ſont bien mal éclairés, la perſpective n'y eſt pas mieux obſervée, & les fonds en ſont pauvres & miſérables.

En 1741, Huquieres donna au public un traité d'Anatomie à l'uſage de ceux qui s'appliquent au deſſin, dont les figures furent gravées d'après les crayons de Bouchardon; l'explication s'y trouve réduite dans une table très ſuccincte. Il y a joint trois figures, où l'on peut voir d'un coup-d'œil l'oſtéologie & la myologie enſemble, c'eſt-à-dire l'attachement des muſcles ſur les os, avec une figure de ronde boſſe modelée d'après les mêmes deſſins.

Je terminerai la vie de ce grand Sculpteur par la deſcription de quelques-uns de ſes ouvrages, dont je n'ai point encore parlé, ou que je me ſuis contenté d'indiquer.

Le premier que l'on connoiſſe eſt placé au-

dessus de la porte de la cathédrale de Dijon, & représente le martyre de S. Etienne. Bouchardon l'exécuta en 1727, lorsqu'il passoit par cette ville pour aller à l'Académie de Rome. C'est la production d'un jeune homme qui annonce des talens. Plusieurs années après, à son retour de Rome, il repassa par Dijon, & eut beaucoup de peine à reconnoître son ouvrage & à l'avouer : il étoit alors en effet un grand homme dans son art, & l'a bien prouvé.

Dans une chapelle de S. Eustache on voit le tombeau de M. d'Armenonville, garde des sceaux, & de M. de Morville son fils, ministre des affaires étrangères; il ne consiste que dans une urne double qui fait allusion à la mort du père & du fils; elle est appuyée sur un très-grand rideau qui porte les deux inscriptions.

Un des autels de la chapelle du roi à Versailles est décoré d'un bas-relief de bronze : le sujet qu'on donna à Bouchardon est S. Charles communiant des pestiférés, sujet composé de beaucoup de figures très-belles & pleines d'expression.

La première pierre de la fontaine de la rue de Grenelle fut posée vers la fin de 1739. Quelques architectes furent jaloux de voir un Sculpteur

traiter & entendre l'architecture; ils s'avisèrent de critiquer l'ouvrage, & de n'y trouver ni profil, ni conduite, ni proportion; c'est la ressource ordinaire de l'envie. Le public qui voit différemment, applaudit à ce superbe monument, & souhaita seulement qu'il eût un point de vue plus favorable.

Tout le bâtiment règne sur un des côtés de la rue (7) qui n'est pas bien large en cet endroit. L'habile artiste a donc imaginé de se retirer d'environ quinze pieds; par cet expédient il a donné beaucoup de jeu à sa composition. Le corps du milieu ainsi renfoncé fait avant-corps; il est soutenu par deux aîles qui, partant de l'endroit où elles s'unissent à cet avant-corps, décrivent par leur plan des portions circulaires. Au rez-de-chaussée du corps du milieu, le plan de l'édifice avance en forme de massif orné de refends, & couronné d'un socle de glaçons en marbre blanc, lequel sert de base à des statues colossales aussi de marbre, dont cette riche composition est décorée. La principale représente la

―――――――――――――――

(7) Lettre de M. Mariette à un ami de province, au sujet de la nouvelle fontaine de la rue de Grenelle, fauxbourg Saint-Germain.

Ville de Paris. Affife fur une proue de vaiffeau qui lui fert de trône, un fceptre à la main, & la tête couronnée de tours, elle regarde avec complaifance le fleuve de la Seine & la rivière de la Marne; couchés à fes pieds, tous deux paroiffent fe féliciter de procurer l'abondance à la grande & belle ville qu'ils baignent de leurs eaux. La Seine eft repréfentée fous la figure d'un homme robufte qui tient un aviron, & a derrière lui un cygne fe jouant parmi les rofeaux. La Marne eft figurée par une femme qui a dans fa main une écreviffe, & auprès d'elle deux canards fortant des rofeaux. La ville de Paris a une attitude majeftueufe, le jet de fa draperie rappelle la fimplicité noble & mâle de l'antique; le fleuve eft deffiné avec fcience & fermeté, & la nymphe plaît par fa foupleffe & le beau coulant de fes contours.

Un frontifpice formé de quatre colonnes cannelées d'ordre ionique, & d'autant de pilaftres qui portent un fronton, dans le tympan duquel font les armes de France, fert de fond à ce grouppe de figures, & met la Ville de Paris comme à l'entrée d'un temple qui lui eft dédié.

Les deux aîles dont l'avant-corps du milieu eft accompagné, font décorées de refends dans

la partie inférieure, & dans la supérieure de simples corps avancés qui enferment des niches; deux carrées dans le fond desquelles sont les armes de la ville, & quatre niches cintrées où sont placés les génies des saisons.

Le Printemps est représenté sous la figure d'un jeune homme paré d'une guirlande de fleurs, & qui soutient un bélier.

Un autre jeune homme qui regarde fixement le soleil, & tient un feston d'épis, exprime l'Eté.

Des balances & des raisins entre les mains du troisième génie désignent l'Automne.

La figure de l'Hiver est accompagnée du capricorne. Ces statues sont de pierre de Tonnère, ainsi que les quatre bas-reliefs placés au dessous. On y voit des enfans occupés de ce qui peut les amuser dans les diverses saisons. Les uns rassemblés dans un jardin attachent aux arbres des guirlandes de fleurs & se couronnent de roses; d'autres font la moisson; quelques-uns jouent avec un jeune bouc avide de manger des raisins, & les derniers, sous une tente près du feu, cherchent à se garantir du froid de l'hiver.

L'œil, en considérant ce bel édifice, jouit d'un agréable repos; sa justesse & l'élégance des

positions, & le parfait rapport de toutes les parties entre elles s'y réunissent, tout y prend la forme pyramidale. Sa grande richesse vient de son extrême simplicité. On y voit briller ce goût pur de l'antique, ce goût solide & sage que donne seule l'étude de la belle nature.

Les salles de l'académie de Peinture, dont il fut fait professeur en 1746, renferment un ouvrage où il a exprimé l'humilité du Christ appuyé sur l'arbre de la croix.

Dans sa statue de l'Amour, l'objet de ce grand Sculpteur a été de nous représenter ce dieu qui déjà vainqueur des autres dieux, entre autres de Mars & d'Hercule, s'est emparé de leurs armes, & entreprend de changer la massue de ce dernier en un arc formidable. Ce n'est plus un enfant, il est dans la force de l'âge & dans la proportion de cinq pieds. L'épée de Mars qui est à ses pieds, entremêlée de copeaux, lui a servi à former plus des deux tiers de son arc. Sur le terrein semé de fleurs, on voit la corde destinée à le tendre dès qu'il sera fini. Sous le voile mystérieux de cette allégorie il y a certainement beaucoup de finesse cachée; mais l'effort de l'Amour appuyé sur un morceau de bois, dont on ne sauroit prévoir le dessein, sans aucun instru-

ment dans ses mains pour l'exécuter, ne rendra-t-il pas cet ouvrage énigmatique à la postérité ? Il suppose à ses spectateurs l'axiome *intelligenti pauca*. Tels les écrivains anglois aiment à donner à penser dans leurs productions, & croient faire plaisir à leurs lecteurs en leur laissant quelque chose à deviner.

A l'égard du travail, c'est la chair même touchée sans aucune manière, laissant voir toute l'expression de la peau & toute la justesse des muscles & des attachemens. La nécessité d'exprimer la jeunesse, de conserver l'idée de la beauté au milieu d'un défaut d'embonpoint nécessaire pour bien rendre l'adolescence, de saisir sur différens modèles les proportions de cet âge, sans perdre de vue qu'on représentoit un Dieu, n'ont pas été de légères difficultés que l'auteur ait rencontrées.

Ses talens ont parfaitement répondu à la confiance de la ville de Paris, en le chargeant du monument de zèle & de reconnoissance qu'elle élevoit à Louis XV. Il a tenu le cheval que montoit le roi dans une position noble & tranquille, & a vêtu le monarque à la romaine, parce que nous ne connoissons rien de si auguste que tout ce qui tient à l'ancienne Rome ; mais en l'ha-

billant de la sorte, il a eu soin de choisir une attitude qui annonçât le pacificateur plutôt que le conquérant.

La hauteur de la statue équestre est de seize pieds, & celle de la figure, prise séparément, est de douze. Elle se trouve posée au sommet d'un piédestal décoré avec goût. A ses angles, sur un socle qui le porte, sont quatre figures de femmes en pied, en bronze, & de dix pieds de haut. L'une, caractérisée par une balance, représente la Justice; la Prudence se fait reconnoître au miroir entouré d'un serpent qui est posé à ses pieds; une massue, jointe à une branche de chêne, forme l'emblême de la Force & de la Grandeur d'ame; son amour pour la paix est exprimé par la quatrième figure qui a dans ses mains une branche d'olivier, & près d'elle une corne d'abondance.

Deux bas-reliefs de bronze occupent le milieu des faces latérales du piédestal, & sont placés au-dessus de deux trophées d'armes antiques. L'un, dont Bouchardon n'a fourni que la pensée, représente le roi dans un char de triomphe; il est couronné par la Victoire, & précédé de la Renommée : les provinces qu'il a conquises lui rendent hommage. Dans le second

on

on voit le même prince qui, ne voulant tirer de ses victoires que l'avantage de procurer la paix à l'Europe, lui en fait le présent qu'elle reçoit avec reconnoissance.

Malgré de très-légers défauts que les amateurs de cavalerie pourroient apercevoir dans le cheval, il est sans contredit le plus beau de tous ceux qu'on a connus jusqu'à présent. La figure du roi est noble ; habillé à la romaine, il auroit pu, au lieu de bride, tenir un filet dont se servoient les romains qui ne la connoissoient point.

La statue du roi & le cheval (8) sont fondus d'un seul jet. Il y a cent ans que cette entreprise auroit paru surpasser les forces humaines, alors on fondoit les figures par parties, & on les rajoutoit ensuite. La statue équestre de Louis XIV, dans la place de son nom, est la première qu'on ait fondue d'un seul jet. La manière dont elle l'a été, ne nous est connue que par le livre de

―――――

(8) Description des travaux qui ont précédé, accompagné & suivi la fonte en bronze, d'un seul jet, de la statue équestre de Louis XV, *le Bien-Aimé*, dressée sur les Mémoires de M. Lempereur, ancien échevin, par M. Mariette 1768 *in-fol.* grand papier, avec beaucoup de planches.

Tome II.

Boffrand qui parut long-temps après. Les inconvéniens sans nombre que présentent les détails qu'il renferme, ont obligé de suivre une route toute différente, justifiée par un plein succès. Cette fonte a été conduite par M. Marits, à qui l'on doit la découverte de l'art de forer les canons de fer; il a donné les dessins de tout ce qui a été nécessaire à ce grand ouvrage, en quoi il a été très-bien secondé par *Gor*, fondeur, de sorte qu'on n'avoit point d'exemple qu'une pareille fonte eût été achevée aussi promptement. La fosse & le fourneau avoient été commencés trois ans auparavant, mais on ne travailla au moule qu'au mois de Février 1757. Le moule étant achevé, on y mit le feu le 5 Mai 1758, à onze heures du matin. Le lendemain, à cinq heures & demie du soir, la matière fut coulée dans l'espace de cinq minutes quatre secondes, ce qui fait environ trente heures de fusion.

LAMBERT SIGISBERT ADAM (1).

Les talens sont héréditaires dans la famille des Adam. Jacob-Sigisbert, père de celui dont nous allons parler, naquit à Nancy en 1670. Il apprit les principes du dessin chez Césard Bagard, sculpteur renommé de cette ville. Avant son établissement il demeura douze ans à Metz, occupé de quantité de modèles, surtout pour des feux en bronze qui étoient très-recherchés. En 1698. qu'il revint dans sa patrie, le prince Léopold le nomma un de ses Sculpteurs. De son mariage il eut cinq enfans, deux filles & trois garçons qui s'appliquèrent à la Sculpture. Sa mort arriva à Nancy en 1747.

Lambert-Sigisbert Adam, l'aîné de la famille, naquit dans la même ville en 1700, & reçut de son père les élémens de son art. A l'âge de dix-huit ans il quitta Nancy pour aller à Metz, & s'y occupa durant l'hiver à divers ouvrages de Sculpture. La réputation des habiles artistes qui

(1) Histoire de Lorraine par Dom Calmet.

font à Paris lui avoit inspiré depuis long-temps le desir de se rendre en cette ville. Il en obtint la permission de son père en 1719. Quatre années furent employées à se perfectionner sous eux; il gagna ensuite le premier prix de Sculpture à l'Académie royale, sur un bas-relief représentant Joachim tiré des fers, & se disposa au voyage de Rome en qualité de pensionnaire du roi. Il y arriva sur la fin de 1723.

Dans cette patrie des arts, Adam consacra dix années à l'étude, & termina pour sa majesté un Mars caressé par l'Amour, figure de marbre de six pieds de proportion, d'après l'antique. Le cardinal de Polignac étoit alors en ambassade à Rome, où ses grandes qualités le faisoient généralement estimer. Il accueillit notre Sculpteur, lui acheta les bustes de Neptune & d'Amphitrite qu'il avoit faits pour son étude, deux ans après son arrivée en Italie, & l'occupa durant trois années.

Le cardinal venoit de découvrir dans les ruines du palais de Marius, à deux lieues de Rome, la célèbre famille de Lycomède, ou l'histoire d'Achille reconnu par Ulysse, laquelle est composée de douze statues de marbre. Cette suite, presque unique dans son genre, peut être comparée à la

famille de Niobé qui est à Rome dans le palais Médicis, à *monte Pinciano*. La plupart de ces figures étoient mutilées, sans tête, quelques-unes n'avoient que la moitié du corps. Le cardinal persuadé qu'Adam avoit formé son goût sur les plus précieux ouvrages de l'antiquité, lui en confia la restauration. Son choix ne pouvoit mieux tomber, puisque, de l'aveu même des envieux de sa gloire, il s'en acquitta d'une manière qui fera éternellement honneur à son talent. Elle rend presque impossible la distinction des parties antiques, & de celles dont il a été le créateur. N'a-t-on pas eu raison de dire que le moyen de réussir dans ces ouvrages est d'être extrêmement initié aux mystères de l'ancienne Sculpture? Il restaura encore plusieurs autres antiques pour cette éminence, qui les fit toutes venir en France à son retour en 1732. Depuis sa mort, le roi de Prusse a acheté cette collection, que son habile restaurateur a fait transporter à Berlin en 1742.

Durant son séjour à Rome, Adam fit en concurrence, avec seize Sculpteurs ou architectes, un modèle (2) pour la fontaine de *Trevi*, qui

―――――――――――――――――――――――

(2) Le modèle est formé de cinq figures qui expriment

fut exposé dans la galerie de *monte Cavallo*, par ordre de Clément XII, & choisi pour être mis à exécution. La jalousie s'y opposa. Les Italiens fâchés de se voir enlever, par un étranger, un ouvrage distingué offert à leurs talens, proposèrent au pape de faire travailler au portail de S. Jean-de-Latran, préférablement à la fontaine de *Trevi*. Clément XII y consentit, & fit orner une chapelle de cette église de Sculptures & de tombeaux pour sa famille. Adam y fut occupé à un bas-relief de marbre ; le sujet est l'apparition de la sainte Vierge à S. André Corcini, afin de lui faire accepter l'épiscopat qu'il refu-

le sujet de la fontaine : sur le devant une jeune fille l'ayant découverte, donne à boire à un soldat d'Agrippa, dont l'armée mouroit de soif. Ce prince la fit depuis conduire dans cette place par un aqueduc. Aux deux côtés sont les figures couchées de l'Océan & de la Méditerranée qui soutiennent des urnes, & aux extrémités paroissent un Cheval marin conduit par un Triton, & un Centaure marin qui répandent des eaux. Derrière est la Ville de Rome assise sur un piédestal orné de trophées d'armes. Ces figures devoient avoir douze pieds de proportion, & un beau morceau d'architecture dorique leur servoit de fond. Cette composition n'est-elle pas préférable à celle qu'on a exécutée depuis ?

soit. Cet ouvrage qui fut très-goûté, lui ouvrit les portes de l'Académie de S. Luc en 1732.

On pensa pour lors à confier à notre artiste l'exécution de la fontaine de *Trevi*. Le ministre de France informé qu'il se disposoit à rester à Rome, lui ordonna de revenir, en lui promettant de grands ouvrages, un logement & un attelier au Louvre. Ces offres lui parurent préférables à celles de sa sainteté; il partit donc de Rome en 1733, après avoir donné pour sa réception, à l'académie de Saint-Luc, un buste de marbre représentant la douleur désignée par un vieillard qu'un serpent mord au sein.

Dans le cours de son voyage, les villes d'Italie, remarquables par les belles choses qu'elles renferment, le retinrent quelque temps, & à son passage à Bologne, on l'agréa à l'Académie clémentine de cette ville.

Arrivé à Paris en 1733, Adam débuta par un grouppe de pierre placé au haut de la cascade de Saint-Cloud. C'est la jonction de la Seine & de la Marne sous deux figures, l'une de fleuve & l'autre de Naïade, de dix huit pieds de proportion. La première de ces figures est assise sur un rocher, au-dessous duquel on aperçoit un antre qui laisse échapper une nappe d'eau; l'autre

est un peu penchée & appuyée sur une urne de laquelle il sort aussi une nappe que reçoit la grande coquille du milieu avec l'eau de la première. La figure de la Marne paroît dans une attitude suppliante, pour obtenir que la Seine veuille bien recevoir ses eaux. Ce grouppe occupa Adam un an entier ; il choisit le bord de la Seine pour en déterminer les proportions, & en effet considéré de cet endroit, son ouvrage étoit hors de critique. Mais son vrai point de vue étoit le bas de la cascade de Saint-Cloud ; de-là on ne pouvoit s'empêcher de le trouver colossal. Plusieurs personnes le lui représentèrent, il s'efforça en vain de leur persuader qu'il devoit être regardé du bord de la rivière. Ainsi, les figures restèrent gigantesques jusqu'en 1745 ; les injures du temps qui les dégradèrent lui fournirent un heureux prétexte pour les diminuer: il les retailla, & les réduisit à dix-sept pieds de proportion, réduction absolument nécessaire pour leur mériter l'estime des connoisseurs. Tandis que notre Sculpteur travailloit d'après le modèle, M. le duc & madame la duchesse de Chartres lui firent plusieurs fois l'honneur de venir le voir. Le prince, pour lui marquer son contentement, lui commanda un petit modèle

qui devoit être exécuté dans le baffin des cygnes.

Le roi ne laiffa pas long-temps oifif le cifeau d'Adam ; il l'exerça à deux grouppes deftinés aux jardins de Choify. Le premier eft compofé de deux nymphes, compagnes de Diane, dont une, au retour de la chaffe, attache un héron à un arbre ; l'autre affife à fes pieds, lui tend un arc & un carquois pour en faire un trophée. On y diftingue aifément les draperies, l'une d'étoffe & l'autre de foie, qui habillent ces nymphes, & font auffi légères que la nature. Les feuilles & les branches de l'arbre auquel le héron eft attaché par les pattes, font travaillées à jour ; ainfi que le plumage de l'oifeau. Il feroit à fouhaiter que dans l'air de tête de Diane, l'artifte eût raffemblé les charmes fupérieurs qu'il a cédés aux deux nymphes de fon cortège. Elles ont l'une & l'autre quelque chofe de plus piquant, de plus fin & de plus élégant, que la figure principale.

Le grouppe de la Pêche qui fert de pendant à celui de la Chaffe, eft traité d'une façon encore plus furprenante. La nymphe, montée fur un rocher, tire des ondes de la mer un retz rempli de poiffons ; on remarque dans fon air le defir qu'elle a de ne point lâcher fa proie. L'autre affife, ayant une jambe dans l'eau, tient d'une

main une partie du retz, & rit, comme si elle étoit éclaboussée du frétillement des poissons. Le jeune Triton qui se trouve pris, fait de vains efforts pour se replonger dans les eaux. L'air extrêmement agité qu'on éprouve sur la mer, exige que toutes les draperies soient voltigeantes. Les figures de ces deux grouppes sont agréables, bien dessinées, & heureusement contrastées ; le total de la masse est d'un seul bloc, & d'une belle composition. Sa majesté en a fait présent depuis au roi de Prusse. Elles n'auroient pas manqué d'admirateurs dans un pays où le prix de la noble simplicité n'est pas tout-à-fait connu.

La réputation d'Adam qui croissoit chaque jour, engagea le duc d'Antin à le mander à Grosbois, en 1735, pour modeler un grouppe que le roi donnoit à M. Chauvelin. Il lui associa le célèbre Bouchardon. Arrivés sur les lieux, le duc leur montra deux boulingrins au bas de la terrasse du château, où leurs ouvrages devoient être placés, & leur laissa le choix du sujet. Adam fit un modèle en cire de l'enlèvement des Sabines, & Bouchardon un dessin de Diane & d'Endimion, ce qui fut l'ouvrage de quatre heures de temps. Ces sujets n'étant pas faits l'un pour l'autre, le duc leur en in-

diqua de relatifs à la chasse, dont ils firent chacun un dessin. Nos athlètes s'occupèrent incessamment de deux grouppes de onze pieds de haut, qui, étant ébauchés de près, furent terminés sur la place. Celui d'Adam représente un chasseur qui prend un lion dans des retz, travaillés avec beaucoup de soin; il regarde d'un air menaçant cet animal qui a tué son chien. Cette figure a beaucoup plus d'expression que celle de Bouchardon.

Adam n'étoit point encore membre de l'Académie qui l'avoit agréé sur ses ouvrages faits à Rome. Pour y être admis, elle lui donna à exécuter un grouppe de sa composition, dont le sujet est Neptune calmant les flots de la mer, & ayant à ses pieds un Triton qui lui en offre des richesses. Ce grouppe, généralement applaudi, fut placé dans les salles de l'Académie, le 25 Mai 1737, jour de sa réception, & l'auteur tarda peu à être nommé adjoint à professeur. Il fut élu professeur en 1744.

Quelques années après, sept Sculpteurs furent choisis par le roi pour orner de bas-reliefs en bronze les petits autels de sa chapelle de Versailles. Adam n'y fut pas oublié. Il prit pour sujet sainte Adelaïde, impératrice d'Allemagne,

qui fait des préfens à S. Odillon, abbé de Clugny, & s'humilie devant lui en baifant le bas de fa robe.

Notre artifte modela enfuite concurremment avec plufieurs Sculpteurs, un fujet pour le principal grouppe du baffin de Neptune à Verfailles, & il remporta le prix. Ce fujet qui offre aux yeux le triomphe de Neptune & d'Amphitrite, eft le plus grand de ceux dont les jardins de cette maifon royale font décorés; rien n'a été épargné pour caractérifer chaque figure dans fon genre. Aidé de fon frère, il finit cette entreprife dans l'efpace de cinq ans, & obtint, outre fon payement, une penfion de 500 livres.

Adam termina, vers le même temps, le bufte de Louis XV en marbre, qu'il avoit modelé en terre cuite d'après ce prince. Il le repréfenta fous la figure d'Apollon coiffé de lauriers, dont les feuilles femblent agitées, ainfi que les cheveux traités avec la légèreté de la nature. Les draperies font tranfparentes & très-délicates. Ces attributs du dieu de la Poëfie étoient ceux fous lefquels Augufte aimoit à fe voir défigné. *Cynthius aurem vellit.* (Egl. 6).

Dans un voyage que fa majefté fit à Choify à la fin de Juin 1749, elle vit ce portrait dont

la ressemblance & la noblesse la frappèrent. On devoit le placer dans la galerie de ce château, au milieu de ses conquêtes. Après avoir aussi regardé les grouppes de la pêche & de la chasse, dont j'ai parlé plus haut, sa majesté examina l'esquisse de la bataille de Fontenoy qu'Adam y avoit fait porter. Personne avant lui, même dans l'antiquité, n'avoit osé tenter un ouvrage de cette importance. L'Egide de Minerve qu'on remarque sur le bouclier du roi, annonce que la prudence est l'ame de ses actions, & qu'elle lui assure la victoire. Ses ennemis ne peuvent résister à l'intrépidité des François qu'excitent les regards de leur souverain.

Le piédestal destiné à porter cet ouvrage est supposé taillé dans le roc : il a quatre faces principales, & autant de pans saillans. D'une de ces faces sortent, comme du centre de la terre, les Furies avec leurs flambeaux, qui répandent la terreur. A une seconde face, l'Envie s'échappant d'un antre, & blessée à une mamelle par un serpent, s'arrache les cheveux & se mord les doigts, pour exprimer la rage avec laquelle elle voit sa défaite. A une troisième face, du côté où s'aperçoit la fuite des ennemis, le Désespoir, un bandeau sur les yeux, est enchaîné à un cyprès,

& assis sur des trophées composés de ses propres dépouilles. A l'autre bout du piédestal, où l'armée du roi triomphe, on voit la Victoire. Les quatre angles sont enrichis d'attributs militaires.

On regarde, comme un des beaux ouvrages d'Adam, sa figure de S. Jérôme aux Invalides : ce saint est prêt à écrire les pensées divines qui lui sont inspirées, & terrasse les Ariens désignés par Satan, déchaîné contre lui.

Dans le château de Bellevue, la figure de la Poësie, de six pieds de proportion, orne une des niches du vestibule.

On connoît à l'hôtel de Soubise les quatre pendentifs de stuc qui décorent le salon du premier étage ; ils représentent la Peinture & la Poësie, la Musique, la Justice, l'Histoire & la Renommée.

En 1754, Adam publia un *Recueil de Sculptures antiques grecques & romaines* dessinées par lui, & gravées par d'habiles artistes, *in-folio*. Ces antiques qu'il avoit achetées pour la plupart des héritiers du cardinal de Polignac, avoient été trouvées dans les ruines du palais de Néron, au mont Palatin, & dans celles du palais de Marius, situé entre Rome & Frescati. Il a dessiné & gravé lui-même le frontispice de ce recueil, dont

le sujet est le Temps qui découvre les ruines du palais de Marius en 1729.

L'année 1759 termina les travaux de notre laborieux artiste : une vie trop sédentaire lui occasionna une apoplexie dont il mourut subitement à l'âge de cinquante-neuf ans. On connoît deux de ses élèves ; M. Gillet, ancien directeur de l'Académie impériale de Saint-Pétersbourg, & membre de l'académie royale de Peinture & Sculpture, & M. Clodion Michel qui y est agréé.

Les ouvrages de leur maître sont en général d'un goût sauvage & barbare ; on ne les regardoit que parce qu'on s'imaginoit que personne ne savoit fouiller le marbre comme lui, & pour le persuader, il faisoit en sorte que tout formât des trous dans ses Sculptures, aussi ses figures ressemblent-elles à des rochers. On ne peut néanmoins disconvenir qu'elles ne se ressentent avantageusement de son séjour à Rome. Adam s'y étoit surtout appliqué à examiner la véritable base des talens qui illustrent les grands hommes. Une méditation laborieuse & expérimentale, l'avoit convaincu que le mérite de la pensée, quoique très-estimable, se réduisoit presque à rien, lorsque content du crayon, l'artiste man-

quoit de courage & d'intelligence pour réaliser cette pensée par une exécution terminée. C'est donc l'examen des ouvrages dûs aux célèbres artistes, qui fait découvrir l'union intime de la pensée & du ciseau, mais du ciseau perpétuellement en exercice.

JEAN-BAPTISTE LEMOYNE (1).

CET artiste naquit à Paris en 1704. Son père, Jean-Louis (2) Lemoyne, étoit recteur de l'Académie, & sa mère, nommée Monoyer, avoit du talent pour le paysage. Il reçut le crayon des mains de son père, & de son oncle Jean-Baptiste, sous les yeux desquels il dessina long-temps, & le Lorrain lui apprit le maniment de l'ébauchoir. Largilliere & de Troy fils, qu'il aimoit à consulter, s'intéressèrent à ses progrès, & le jeune homme profita de leurs leçons.

De constantes études, secondées d'heureuses dispositions, le firent avancer si rapidement dans

―――――――――――――――――――――――――――――
(1) Eloge historique de J. B. Lemoyne par M. Dandré Bardon, 1779.

(2) Mort à Paris en 1755, âgé de 90 ans.

la carrière des arts, qu'à l'âge de vingt ans, après avoir gagné plusieurs médailles à l'Académie, il remporta le grand prix de la Sculpture.

La pension de Rome lui étoit acquise de droit, mais la tendresse paternelle, allarmée de la séparation d'un fils unique, demanda comme une grace au duc d'Antin, qu'il n'allât point en Italie. Ce père pressentoit sans doute que l'étude des ouvrages anciens & modernes qui sont en France, suppléeroit à celle que son fils auroit faite des chefs-d'œuvres si multipliés dans la patrie des arts.

Les prémices du génie de Lémoyne justifièrent bien l'idée de l'auteur de ses jours. Sous un ébauchoir spirituel, il retrace le sacrifice de Polixène d'une manière ingénieuse, qui lui mérite le suffrage de l'Académie. Encouragé par ce succès, avec quelle ardeur ne travaille-t-il pas à la composition du baptême de N. S. dont il est chargé avec son oncle, pour le maître autel de S. Jean-en-Grève ? La figure du saint précurseur étoit à peine avancée, que cet oncle mourut; le neveu la termina, & fit celle du (3) Sauveur en entier.

─────────────────────────

(3) La tête de N. S. fut faite d'après celle de Chassé, mort en 1786 acteur de l'opéra, également distingué par la beauté de sa voix & la noblesse de sa figure.

Le public fut étonné de voir la jeunesse parée des fruits précieux d'un travail aussi long qu'assidu. Lemoyne n'étoit pas encore à la fin de son cinquième lustre. A cet âge, Gresset montra dans son poëme de Vert vert, tout le naturel de Chapelle, mais son naturel épuré & embelli.

Le succès de cette première entreprise procura à notre jeune artiste une des plus honorables commissions dont il ait été chargé. Je parle de la statue équestre de Louis XV, destinée pour Bordeaux; elle le mit en état de développer ses talens & son génie pour les grandes entreprises. Lemoyne commença par faire le portrait du monarque d'après nature : il eut le bonheur de saisir cet air majestueux qui étoit particulier au roi, & que les anciens appeloient *facies digna imperii*. Telle fut l'époque de la bienveillance dont Louis XV ne cessa de l'honorer. La première marque qu'il lui en donna, fut de se rendre à l'attelier de ce Sculpteur, suivi d'une partie de sa cour. Sa majesté considère l'ouvrage, elle en est contente, elle l'applaudit; tandis que Lemoyne goûte la douce satisfaction de réunir les suffrages, le prince Charles observe que le regard du héros contraste avec son geste, & prétend qu'il est nécessaire de regarder ceux à qui

l'on donne des ordres. Le roi, pour épargner toute discussion, se met dans l'attitude du modèle, regarde le grand écuyer, & dirigeant son geste du côté opposé à *prince, lui dit-il, c'est ainsi que je commande.* A cette justification que Louis XV fit de son Sculpteur, sa majesté joignit une pension de 1500 livres.

Ce présage de bonheur fut bientôt troublé par un accident qui causa à Lemoyne les plus vives allarmes. Le fourneau trop foible à la partie qui doit supporter l'impétuosité du bronze bouillant, se rompt avec effort dans l'opération de la fonte, & donne issue à la matière qui se précipite dans les terres. L'ouvrage est manqué. L'artiste, sans perdre le sens-froid si nécessaire dans la disgrace, part sur le champ pour Versailles, va se jeter aux pieds du roi : *Sire,* dit-il, *je suis ruiné si votre majesté bienfaisante ne vient à mon secours.* Louis XV ordonne qu'on fournisse à son Sculpteur tout ce dont il a besoin pour réparer son malheur. Pénétré de reconnoissance, l'artiste revient à son attelier, & fait un nouveau modèle en cire de la partie supérieure qui avoit manqué.

Varin, excellent fondeur, trouva dans son génie des ressources à un malheur qu'on croyoit

irrémédiable, en la fondant après coup, de sorte que par la réunion de la fonte chaude avec la froide, les deux parties se rejoignirent aussi parfaitement que si elles avoient été coulées d'un même jet. La statue équestre, ainsi réparée, est placée le 19 Août 1743. Lemoyne présent à son inauguration, fut complimenté & embrassé par l'intendant au nom de la ville de Bordeaux. Quelques jours après, le corps municipal, qui lui avoit fait servir une table durant son séjour en cette ville, lui donna l'acquit des engagemens contractés avec lui, & le gratifia d'une somme de 3000 livres, non-compris les frais de son voyage.

Parmi les productions de cet artiste, on compte le mausolée de Mignard, premier peintre du roi, placé dans l'église des Jacobins, rue Saint-Honoré, & le tombeau de Crébillon élevé par ordre de Louis XV, en l'honneur de ce fameux poëte. Quoique celui-ci ne soit pas d'une aussi riche Sculpture, il n'en est pas moins digne de son auteur.

On se rappelle l'heureux événement qui rendit un prince bien-aimé aux vœux des françois, que sa maladie à Metz avoit plongés dans un deuil général. Les états de Bretagne voulurent en té-

moigner leur joie par un monument plus durable que des réjouissances publiques. Ils chargèrent Lemoyne d'être l'organe de leur reconnoissance envers la déesse de la Santé.

Les applaudissemens & les récompenses qui lui furent prodigués à l'occasion de cet ouvrage, le flattèrent moins que la distinction rare dont il eut le bonheur de jouir. En apprenant au duc de la Vrillière que le monument de Rennes est fini, Lemoyne lui avoue son ambition, d'obtenir que l'enfant dont sa femme est enceinte soit nommé par sa majesté; le duc approuve son idée, & se charge de la proposer. Le roi daigne l'agréer. Il vient voir le monument, le ministre lui présente la femme & la famille du Sculpteur. Louis XV sourit à la vue de ces jeunes enfans : *ce sont-là donc*, dit-il, *les petits moineaux ;* fixant ensuite un regard de bonté sur la mère; *eh bien*, ajouta-t-il, *je le tiendrai, je le tiendrai.* Sa promesse fut accomplie au mois d'Août suivant. Le duc de Gêvres & la duchesse de Chaulnes tinrent l'enfant au nom du roi. L'auguste parrain accorda à sa filleule une pension qui fut portée à 2000 l. & marqua l'époque de son mariage par un don de 25000 livres fait à l'auteur de ses jours.

Si nous entrons dans l'église de S. Louis du

Louvre, nous embrasserons du même coup-d'œil deux productions considérables de notre artiste; le mausolée du cardinal de Fleury, & un grand bas-relief qui retrace le mystère de l'Annonciation. « On voit avec regret, dans cet ouvrage, dit l'habile artiste cité au commencement de cette vie, un mélange de nuances étrangères au marbre qui, déguisant sa couleur propre, fait, pour ainsi dire, disparoître la Sculpture, altère à bien des égards l'harmonie du bas-relief, & semble contrarier la pratique générale des maîtres anciens & modernes qui, dans ces sortes d'ouvrages, n'ont jamais tiré leurs effets les plus piquans que de la matière même, des grands partis, des heureux contrastes, & des savantes dégradations, que leur ciseau intelligent a trouvé l'art d'y ménager ».

Dans l'intervalle de ces grandes entreprises, notre académicien s'occupoit à des ouvrages moins considérables. La statue de S. Grégoire, placée aux Invalides, est mise au rang de celles qui lui font le plus d'honneur. On y remarque un beau caractère de tête, des draperies majestueusement agencées, des détails précieux, un tout ensemble plein de grace & d'harmonie.

Le connoisseur pense à peu près ainsi de la

sainte Thérèse qu'on voit dans la même église. Il retrouve dans cette figure l'enthousiasme & le sentiment qui accompagnoient les extases de la sainte; ses vêtemens sont traités d'une manière aussi vraie qu'ingénieuse. Pour les modeler d'après nature, Lemoyne demande & attend longtemps un habit de Carmelite. La communauté hésite à l'accorder, & ne s'y résoud qu'après bien des difficultés. Le don du petit modèle de sainte Thérèse acquitte à cet égard la reconnoissance du Sculpteur, & fait naître en même temps, dans le cœur des religieuses, le desir de décorer leur cloître du modèle en grand. Le bienfait est aussitôt obtenu que sollicité. On place la figure, mille voix se font entendre, & célèbrent l'inauguration par des cantiques sacrés. A ce concert inattendu, Lemoyne est saisi d'admiration & de respect, sa sensibilité s'annonce par des larmes. De retour chez lui, il reçoit de la part des Carmelites, une coupe en forme d'encensoir antique, remplie de parfums, avec une assurance par écrit d'une éternelle reconnoissance de ses bienfaits.

Notre artiste, occupé jusqu'ici pour nos temples & pour la province, voulut laisser à Paris, & aux environs, des monumens de ses

talens. Les principaux font deux figures pédestres de Louis XV, l'une est posée à l'Ecole militaire, l'autre n'a point encore reçu les dernières finesses du ciseau. Elle représentoit le monarque sous l'emblême de Jupiter, la foudre étoit dans ses mains, & l'aigle reposoit à ses pieds. Cette disposition fut changée dans la suite : de la foudre on fit un bâton de commandement, & de l'aigle un casque.

L'Apollon en marbre de grandeur naturelle, sculpté pour le roi de Prusse, peut encore être cité comme une figure capitale du même artiste. A l'égard de l'Océan appuyé sur un monstre marin, du Triton, des chevaux qui sont au bassin d'Apollon à Versailles, des pendentifs (4) placés à l'hôtel de Soubise, on ne peut les regarder que comme des ouvrages de génie. Je ne puis passer sous silence un monument que la ville de Rouen avoit projeté, en 1757, d'ériger à Louis XV. Le modèle présente ce monarque élevé sur un bouclier, à la manière dont nos an-

(4) Ces morceaux qu'on voit dans le salon au rez-de-chaussée, représentent la Politique & la Prudence, la Géométrie, l'Astronomie, le Poëme épique & le dramatique.

ciens rois étoient proclamés. Quoique cette ingénieuse pensée n'ait pas été exécutée, le roi voulut en avoir un bronze.

Au talent du statuaire, Lemoyne réunissoit celui de portraitiste. Son ciseau rendoit, avec goût, les traits & l'esprit des personnes, qu'il saisissoit aisément. Les bontés de Louis XV lui procurèrent de fréquentes occasions d'exercer son génie dans cette partie de son art. Il est peu d'Académies, de bibliothèques dans le royaume, à qui ce monarque n'ait donné son portrait. Dans l'intervalle de 1730 à 1773, Lemoyne fit tous les ans trois ou quatre bustes de son prince. Ses succès multipliés lui valurent l'avantage d'être employé par les personnes les plus distinguées de la ville & de la cour. Son ciseau n'a laissé que l'ébauche d'une partie de ces bustes, dont le nombre est tel, que le Sculpteur le plus laborieux, eût-il vécu l'âge de Nestor, n'auroit pas eu le temps de les finir. On lui a reproché d'avoir été trop attaché à l'emploi des ajustemens modernes, & dans les bustes des guerriers, d'avoir scrupuleusement observé la mode du jour, sans oublier le col, la chemise, la cuirasse, & les brassards.

Si de l'analyse des talens de Lemoyne nous

passons au détail de ses qualités personnelles, nous découvrirons d'abord en lui un cœur tendre & généreux. Son père, ses parens, sont sans fortune, il leur distribue des secours proportionnés à ses moyens & à leurs besoins : ses élèves le chérissoient, ils ne voyoient en lui qu'un maître zélé, un ami officieux. Les quatre plus distingués sont MM. Falconet, Pajou, Caffieri & d'Huez, qui remplissent avec honneur les fonctions de professeurs à l'Académie. On peut leur associer le premier peintre du roi (5) : Lemoyne lui a donné les élémens du dessin, & l'a préparé dès-lors à s'élever aux plus brillantes distinctions de son art. Raphaël eut autrefois Jules Romain pour élève. Quel plus grand service un habile artiste peut-il rendre aux arts, que de communiquer à d'autres le dépôt de ses talens ?

La vie de notre académicien fut fertile en événemens, qu'il auroit pu tourner à l'avantage de sa fortune, s'il se fût moins occupé du bien des autres, pour penser au sien. La raison cependant parloit quelquefois dans son cœur plus haut que son désintéressement. Enfin, il

(5) M. Pierre, chevalier de l'ordre du roi, directeur de l'Académie.

ouvre les yeux sur ses affaires domestiques, il sent la nécessité de le sacrifier aux intérêts de ses héritiers. Il s'arrangeoit en conséquence, lorsqu'une attaque d'apoplexie vient déranger ses projets. La paralysie déclarée, réduit la moitié de son corps dans une entière inaction. Le trouble, les agitations d'un chagrin excessif, le rendent insupportable à lui-même. En vain le ministre qui veille au bonheur des artistes, l'honore d'un témoignage de sa bienveillance, en lui procurant de la bonté du roi un supplément à ses pensions. L'infortuné Sculpteur ne peut jouir de la nouvelle faveur de son prince : sa situation douloureuse le conduit à la mort le 25 Mai 1778, dans la soixante-quatorzième année de son âge.

On pouvoit dire de Lemoyne ce que madame de Sévigné disoit du père Bouhours : *l'esprit lui sort de tous côtés*. Son ciseau étoit celui des Graces, faveur rare qui n'est accordée ni aux desirs ni aux travaux, lorsque l'artiste n'est pas né avec elle. Doué d'une imagination féconde mais inconstante, il ne se satisfaisoit que difficilement. Retourner, bouleverser des grouppes, changer, abattre des figures de grandeur naturelle terminées à grands frais, n'étoit qu'un jeu

pour lui. Les caprices de son génie lui offroient sans cesse des moyens de faire mieux, tandis que la variation de ses procédés ralentissoit le feu de sa composition. Souvent trop resserré dans un bloc de marbre, matière froide & inanimée, il chercha à lui communiquer la chaleur de ses idées. Frappé de l'idée de ce grand peintre qui, ne trouvant point de couleur propre à former un noir dont il avoit besoin, creva sa toile; Lemoyne mettoit des noirs avec du charbon dans les endroits où il n'avoit pu fouiller assez profondément pour les produire. Ces licences inconnues aux grands maîtres l'ont conduit à se permettre des singularités, des négligences, quelquefois même des incorrections que le marbre ne tolère qu'à regret. Elles ne sont pas aperçues de ceux à qui la satisfaction que leur procure un premier coup d'œil en impose, mais elles n'échappent point aux gens curieux de trouver dans les ouvrages cette pureté qui fait le charme de l'antique. Le brillant de l'imagination, comme un piège dangereux, a trop souvent couvert le vice de ce qu'on appelle manière.

J'ai remis à la fin de cet éloge historique la description de quelques ouvrages importans de

Lemoyne. Je commence par celui de Bordeaux. Sur un piédeftal de marbre, décoré de trophées & de bas-reliefs en bronze, s'élève la figure équeftre de Louis XV de quatorze pieds fept pouces de hauteur. Le monarque, vêtu à la romaine, paroît dans un attitude majeftueufe par le contrafte de fon gefte avec fes regards. L'attribut du fouverain pouvoir eft dans une de fes mains, & de l'autre il femble diriger les mouvemens de fon cheval.

Dans le maufolée de Mignard, premier peintre du roi, la comteffe de Feuquières, repréfentée à genoux devant l'être fuprême, lui adreffe fes prières en faveur de fon père, dont elle indique le bufte. Deux génies l'accompagnent; l'un debout, fondant en larmes, caractérife la peinture; l'autre affis, ferre dans fes bras une cicogne, fymbole de la Piété filiale. L'emblême de l'Immortalité grouppe avec la figure du Temps, qui lève la draperie dont le maufolée de ce grand peintre étoit caché.

Le tombeau de Crébillon n'eft pas encore placé. Melpomène en pleurs eft confternée de la perte d'un de fes favoris, dont elle embraffe le portrait fculpté. Son affection & fes regrets font pathétiquement exprimés. A fes pieds pa-

roissent les attributs de la Tragédie, artistement grouppés avec des branches de cyprès.

Trois figures forment une action dans le monument de Rennes. Louis XV prêt à marcher à de nouveaux exploits, est élevé comme sur un trône orné de trophées & de drapeaux. Tandis que par un geste il désigne les ordres qu'il va donner à ses armées victorieuses, il tourne une main bienfaisante vers la Bretagne. Cette province agenouillée à demi, indique aux citoyens la protection dont sa majesté les honore. La déesse de la Santé, placée à la droite du roi, porte sur son bras un serpent qui mange dans une patère qu'elle lui présente ; près d'elle, un petit autel entouré de fruits, est le symbole des vœux des peuples.

Le mausolée du cardinal de Fleury représente ce prélat étendu sur un tombeau, près de rendre les derniers soupirs entre les bras de la Religion qui l'encourage. L'Espérance, sur un plan plus élevé, dirige son geste & ses regards vers le séjour de l'Eternité, promise au juste. La France consternée, semble s'éloigner du tombeau, pour se dérober aux horreurs de la catastrophe, & abandonner le ministre à la Religion, chargée de son bonheur. Les symboles des distinctions,

dont le cardinal étoit décoré, sont au pied du tombeau, avec le cartel de ses armes. Dans le fond de l'arcade qu'occupe cette composition, s'élève une pyramide, surmontée d'une urne cinéraire qu'accompagnent des festons de cyprès.

L'Académie conserve, de Lemoyne, les bustes en terre cuite de Parrocel & de Massé ; c'est un foible dédommagement de son morceau de réception, représentant une petite Naïade qui fut brisée, lorsqu'on construisit la nouvelle salle du modèle en 1776, accident qui obligea l'auteur à la retirer de l'Académie.

RENÉ-MICHEL SLODTZ(1).

LA famille des Slodtz est originaire de Flandre. Leur père qui fut un habile Sculpteur du dernier siècle (2), laissa en mourant cinq fils & une

(1) Lettre de M. Cochin aux auteurs de la gazette littéraire.

(2) Il se nommoit Sébastien, étoit né à Anvers en 1655, & mourut en 1726. On connoît aux Tuileries sa figure d'Annibal qui compte les anneaux des chevaliers Ro-

fille. Les deux aînés, savoir Sébastien-René & Paul-Ambroise, se sont distingués dans les arts. Le plus jeune, nommé René-Michel, plus connu sous le nom de Michel-Ange (3), fut supérieur en talens à ses frères, & naquit à Paris en 1705.

Son goût pour la Sculpture prévalut sur différens obstacles qu'il eut à surmonter. A l'âge de vingt-un ans, il gagna le second prix de Sculpture, & partit ensuite pour Rome en qualité de pensionnaire du roi. Son séjour y fut d'environ dix-sept années; une réputation distinguée, due à ses talens, lui fit adjuger par préférence aux Sculpteurs italiens, la figure de S. Bruno refusant la mître qu'un ange lui apporte; il l'exécuta avec beaucoup de succès dans l'église de saint Pierre. Parmi les autres ouvrages qui lui acquirent à Rome une grande célébrité, on doit placer le tombeau du marquis Caponi à S. Jean-des-Florentins, morceau digne de la plus haute

mains tués à la bataille de Cannes; figure admirable pour le travail, défectueuse par son peu de noblesse & d'expression.

(3) Son père, ses frères, ses camarades lui avoient donné ce nom dans sa première jeunesse; on s'y étoit habitué, & il lui resta.

estime

estime, soit pour l'expression, soit pour l'art admirable avec lequel la figure principale est drapée. Un socle porte un sarcophage, sur lequel une femme tenant un livre est négligemment appuyée. A ses pieds, un agneau couché sur un livre désigne la douceur du caractère du marquis & son amour pour les lettres. Des génies portent son portrait en médaillon.

Deux bustes en marbre qu'on voit à Lyon, avoient déjà annoncé ses rares talens. L'un est une tête de Calchas; l'autre, plus intéressant, est celle d'Iphigénie; tout se réunit à faire de ce morceau un des plus précieux ouvrages connus en Sculpture. On peut encore citer le bas-relief du tombeau de (4) Wleughels, & son épitaphe dans l'église de S. Louis-des-François, dont il y a une estampe; mais surtout un monument placé dans la cathédrale de Vienne en Dauphiné; c'est le mausolée commun de deux archevêques de cette ville, M. de Montmorin & le cardinal d'Auvergne, son successeur. Le premier est à demi-couché sur le tombeau; le second est debout, ils se tiennent par la main, & l'un appelle

(4) Il fit le buste de cet artist: pour symmétriser avec celui de sa femme qu'avoit exécuté Bouchardon.

Tome II.

l'autre. Ce monument offre de grandes beautés ; les draperies sont nobles, les habits magnifiques ; les têtes, dont les principales sont des portraits, brillent par la vérité & l'exécution.

Peu de temps après avoir fini cet ouvrage, c'est à-dire vers 1747, Slodtz résolut de se fixer dans sa patrie. Une réputation distinguée l'y avoit devancé. Elle étoit fondée sur le témoignage de tous les artistes qui l'avoient connu à Rome. Ils en revenoient pleins d'estime & d'amitié pour lui. Ses frères le reçurent à Paris avec d'autant plus de plaisir, qu'il se proposoit de s'associer à leurs travaux. On ne fut pas long-temps à remarquer des différences sensibles dans les ouvrages auxquels les trois frères travaillèrent conjointement. Occupés alors d'un projet de place pour la statue équestre de Louis XV, ils en firent un modèle en relief. L'emplacement qu'ils avoient choisi étoit une partie du quai des Théatins, où ils traçoient une portion de cercle renfoncée. Sans examiner la convenance du lieu, on peut dire que la décoration d'architecture étoit magnifique & du meilleur goût. Ce modèle fit perdre bien du temps à notre artiste.

L'Académie l'agréa en 1749 sur plusieurs ouvrages, entre autres sur un petit modèle de l'ami-

tié, qui devoit être son morceau de réception. Des circonstances inutiles à rapporter ne lui permirent pas d'y être admis. Quelques années après sa mort, Lemoyne, Sculpteur, donna à l'Académie un modèle de cet habile homme, représentant la Paix ramenée par la Victoire. Il lui a associé en quelque sorte, par ce présent, un artiste bien digne de lui appartenir.

Les trois frères s'occupèrent, en 1751, de la décoration d'un feu d'artifice qui fut tiré à Versailles à l'occasion de la naissance du duc de Bourgogne. On n'a pas oublié la majesté de son ordonnance très-supérieure à tous les ouvrages de ce genre faits jusqu'alors. Ces occupations fort au-dessous des talens du jeune Slodtz, le détournoient de la Sculpture.

Plusieurs occasions s'étoient présentées de les exercer, dans lesquelles il fut traversé. Peu accoutumé à employer la brigue, il ignoroit l'art de la rendre inutile. Enfin, on lui confia l'entreprise du tombeau du feu curé de S. Sulpice, qu'il fut obligé de faire à un prix très-modique. Cet ouvrage lui fit beaucoup d'honneur, sa composition parut neuve, & il y montra l'exemple de l'emploi ingénieux des marbres de diverses couleurs, exemple qu'avoit donné le Bernin

dans les tombeaux de l'églife de S. Pierre à Rome. La figure du curé eft de toute beauté ; celle de l'Immortalité, quoique moins heureufe, eft néanmoins très-eftimable. Ne pourroit-on pas defirer dans ce maufolée plus de pureté dans le deffin, plus de repos dans la compofition, & plus de grande manière ?

Un ouvrage en apparence peu intéreffant, mais le plus propre peut-être à faire connoître Siodtz, confifte dans les bas-reliefs dont il a orné le porche de S. Sulpice, bas-reliefs qui font autant de chefs-d'œuvres de grace & de bon goût. On peut encore citer, comme un de fes meilleurs ouvrages à Paris, une fontaine exécutée en plomb dans le jardin de M. Jannel, près de la Barrière-blanche. Une niche qui décore les dehors de la facriftie de Notre-Dame, offre une figure de fa main, repréfentant la Piété royale, & il a préfidé à l'exécution des belles Sculptures dont l'intérieur eft orné.

Paul-Ambroife, fon frère, mourut en 1758. Il étoit deffinateur de la chambre de fa majefté. Michel lui fuccéda, & réunit les deux penfions de 1200 livres chacune, dont fes frères avoient joui fous ce titre. Dès l'année 1755, le marquis de Marigny, directeur général des bâtimens du

roi, qui l'honoroit de son affection, lui avoit obtenu de sa majesté une pension de 600 livres, portée dans la suite à 800 livres.

Les Menus-plaisirs du roi n'avoient jamais eu un artiste d'un mérite aussi distingué. La première occasion qu'il eut de le faire paroître, fut un catafalque dans l'église de Notre-Dame. On vit alors combien il est avantageux que ces ouvrages, quoique momentanés, soient dirigés par des artistes du premier ordre. La pureté, le goût noble de la composition, & l'ingénieuse simplicité des ornemens dont il enrichit cette décoration, firent desirer aux connoisseurs qu'elle fût exécutée en marbre.

On doit regarder, comme une des plus belles productions de notre artiste, les modèles des anges adorateurs, les deux bas-reliefs qui décorent le maître autel de la paroisse de Choisy, & une copie du Christ de Michel-Ange, placé à Rome dans l'église de la Minerve. Ces morceaux seuls prouveroient suffisamment la supériorité de ses talens. Beaucoup d'ouvrages importans qu'il n'a pu finir lui étoient confiés. Voici ceux dont il a laissé des modèles ou des dessins : un grouppe pour le roi, qui annonçoit la noblesse & les graces de son génie ; un chœur & un maître

autel pour l'église de S. Germain-l'Auxerrois; un autre pour la cathédrale d'Amiens ; projets vastes, magnifiques, & dignes de lui.

Slodtz étoit chargé de deux statues destinées au roi de Prusse. Ce prince qui souhaitoit de l'attirer à Berlin, lui avoit fait faire des offres très-avantageuses que l'amour de sa patrie, sa modération & son attachement pour ses amis, l'empêchèrent d'accepter. Peu de temps après, il fut atteint de la maladie qui le conduisit au tombeau, en 1764, à l'âge de cinquante-neuf ans. Elle avoit commencé par un épanchement de bile dans le sang, signe certain que le foie étoit attaqué.

Jetons présentement un coup-d'œil sur les talens d'un Sculpteur qui a trop peu vécu pour l'avancement de l'art. Il n'est pas douteux que les artistes ne doivent se pénétrer des beautés de l'antique. Cependant, sa sévérité poussée trop loin par d'habiles gens, les a quelquefois fait tomber dans une exactitude froide ou dans une simplicité affectée qui annonce la stérilité des idées. La manière de Slodtz, aussi simple que grande, allioit les vérités nobles de la nature aux belles formes de l'antique & aux graces séduisantes du Bernin. Les attitudes de ses figures sont gra-

cieufes & fouples, fes contours font coulans & pleins de délicateffe. Peu l'ont égalé dans une partie de l'art, plus rare qu'on ne penfe; le talent de bien draper. On ne l'a point furpaffé, quant au goût avec lequel il difpofoit & exécutoit les plis des draperies délicates. Il étoit excellent deffinateur, non que fes formes fuffent toujours pures & correctes, mais les graces que préfentent fes deffins & fes ouvrages font aifément pardonner ces incorrections; elles ont même encore de quoi plaire.

Slodtz joignoit à un efprit éclairé, & aux plus grands talens, les qualités qui font aimer l'artifte, une exacte probité, une rare fimplicité de mœurs, une douceur & une égalité charmantes. Toujours le premier à foutenir & à louer les artiftes diftingués, dont il étoit l'ami, jamais fon cœur ne s'ouvrit au trifte fentiment de la jaloufie. Chéri de fes élèves, ils lui donnèrent, durant fa maladie, les plus grandes preuves de leur affection & de leur attachement: ils le veillèrent & le foignèrent jufqu'à fon dernier moment.

NICOLAS-SÉBASTIEN ADAM (1).

Ce Sculpteur, né à Nancy en 1705, étoit plus jeune que son frère de cinq ans; mais la nature l'avoit partagé en aîné du côté des talens. Son père lui apprit les élémens de son art, & le mit en état, à l'âge de seize ans, de se perfectionner à Paris sous différens maîtres. Ses progrès rapides charmèrent M. Bonnier, qui lui proposa de l'occupation dans son château de la Mosson, près de Montpellier. Notre artiste, âgé de dix-huit ans, le remercia d'abord ; il considéroit qu'il ne trouveroit rien en cette ville qui fût capable de nourrir son goût pour l'étude. On lui représenta néanmoins qu'à Montpellier, il seroit à moitié chemin de Rome, & qu'un travail de quelque temps le disposeroit à y étudier avec fruit. Il accepta donc les propositions de M. Bonnier. Dix-huit mois furent employés à la Sculpture des quatre grands frontons, & à la décoration extérieure de la Mosson.

Le maître de ce château voulut encore l'occuper aux ornemens de l'intérieur. Adam refusa

(1) Histoire de Lorraine par dom Calmet.

constamment ses offres avantageuses, & partit pour Rome où il arriva en 1726.

Au bout de dix-huit mois il osa disputer les (2) prix qu'on distribue chaque année dans l'académie de Saint-Luc, & il eut l'avantage de remporter celui de la première classe, qui lui fut donné au Capitole, en 1728, sous le pontificat de Benoît XIII. Ainsi, il est toujours vrai de dire que

<blockquote>Les Muses, comme la Fortune,

Ne gardent leurs faveurs que pour les jeunes gens.</blockquote>

Après cette victoire, Adam s'appliqua avec plus d'ardeur à travailler d'après l'antique, & les plus célèbres maîtres d'Italie. Il prit même le parti, pour prolonger son séjour à Rome, d'employer à la restauration des antiques les trois dernières années qu'il comptoit y rester, sans que ces travaux l'empêchassent de s'occuper de grandes

(2) Ces prix se donnent pour la peinture & la sculpture dans la grande salle du Capitole richement ornée. Plusieurs cardinaux, les ambassadeurs des cours étrangères & beaucoup de personnes de distinction y assistent. On y prononce un discours & on lit quelques pièces de vers ou de prose. La cérémonie finit ordinairement par un grand concert de voix & d'instrumens.

compositions. Les trois frères Adam se trouvèrent alors réunis dans cette ville; ils composoient, pour ainsi dire, une petite académie de Sculpture. Nicolas n'étoit pas tellement voué à cet art, qu'il ne lui dérobât quelques momens pour la peinture, ce qui a fait dire que ses ouvrages paroissoient sortis de la main d'un peintre.

Après un séjour de neuf ans en Italie, le cardinal de Polignac le chargea du soin de ses antiques. Les ayant fait embarquer, il quitta Rome en 1734. On lui proposa à Marseille la décoration d'un autel considérable, & à Lyon, plusieurs figures de marbre. Sourd à toutes ces propositions, il se hâta d'arriver dans la capitale pour la faire juge de ses progrès.

Les modèles de Clithie & du sacrifice d'Iphigénie, présentés à son arrivée à l'Académie de Peinture, réunirent sur lui les suffrages de cette compagnie. La jalousie qui se plaît toujours à déprimer les talens, ne fut pas satisfaite : elle lui donna à représenter Prométhée attaché sur le mont Caucase & dévoré par un vautour, sujet extrêmement difficile à traiter. Il fut de plus obligé de faire son esquisse & son modèle dans l'Académie. Soutenu par son génie & ses talens, il imposa silence à l'Envie, forcée d'ap-

plaudir à son ouvrage. Je ne dirai rien de trop en assurant qu'il falloit être Adam pour entreprendre un pareil sujet, comme il falloit être Corneille pour mettre Sertorius sur le théâtre, & le traiter avec succès.

L'année suivante il lui fut ordonné, pour la chapelle du roi à Versailles, un bas-relief de bronze, qui est une des meilleures choses qu'il ait faites. Il expose le martyre de sainte Victoire sous l'empereur Dece, en 250. Cette vierge chrétienne ayant refusé d'encenser les idoles, reçoit un coup d'épée dont elle tombe, en repoussant constamment le grand pontife Julien qui la presse avec fureur d'adorer Jupiter, & l'exécuteur qui l'a traînée à l'autel la délie, pour l'abandonner sur la place.

Adam concourut bientôt après avec son frère aîné, & Bousseau pour le principal grouppe du bassin de Neptune à Versailles. Le modèle de ce dernier ayant paru trop maigre, le duc d'Antin préféra celui des deux Adam. Ils y travaillèrent donc conjointement, la gloire aussi devoit leur être commune, mais le plus jeune abandonna l'ouvrage avant qu'il fût achevé, & l'aîné en eut tout l'honneur. Peut-être conservoit-il avec son cadet un peu trop de supériorité, ton qu'il

est presque impossible de quitter, lorsqu'une fois on l'a pris. L'émule se lassa d'être traité en élève. Il exécuta uniquement, d'après le modèle de son frère, la figure de la Néréide, l'enfant, la vache marine, le dauphin aux pieds de Neptune, & les deux monstres qui nagent dans l'eau. Il avoit aussi fait, pour les grouppes des côtés, des modèles de chevaux qui se cabrent, & que des Tritons arrêtent, c'étoit en 1736. Le duc d'Antin, son protecteur, mourut, & il ne fut plus question de les exécuter : on lui dit cependant qu'ils pourroient l'être à Marly près de l'abreuvoir.

La réputation d'Adam qui croissoit chaque jour, le fit associer aux habiles artistes qui décorèrent, en 1736, les nouveaux appartemens de l'hôtel de Soubise. Il sculpta quatre grouppes en stuc pour la chambre à coucher de la princesse de Rohan, & deux ans après, les figures de la Justice & de la Prudence qui ornent la principale entrée de la chambre des Comptes de Paris. Les génies dont le cartouche de cette porte est accompagné sont aussi de lui.

L'abbaye royale de S. Denis exerça, vers le même temps, son ciseau. On voit au bâtiment neuf un grand fronton, dont le sujet est S. Maur

implorant le secours du Seigneur pour la guérison d'un enfant mis à ses pieds par une mère affligée : ces figures ont neuf pieds de proportion.

Bousseau, dont on a parlé dans la vie de Nicolas Coustou, étant mort en 1740, Adam obtint son logement & son attelier près le vieux Louvre, faveur que le roi n'accorde qu'à ceux qui excellent dans leur art.

Il eut l'honneur, trois ans après, d'être nommé pour travailler au mausolée du cardinal de Fleury, concurremment avec Bouchardon & Lemoyne. Leurs modèles furent exposés au salon du Louvre, & le jugement des connoisseurs décerna la palme à Adam, mais la cour ne jugea pas à propos de la lui accorder. Il eut seulement, ainsi que Lemoyne, 1000 livres pour son modèle, & une pension de 500 livres.

Les Jésuites de la rue Saint-Antoine formèrent ensuite le dessein de faire orner la chapelle de leur église, parallèle à celle de Condé. Nicolas fut un des deux Sculpteurs choisis pour exécuter un grouppe à côté de l'autel. On y voit la Religion désignée par une belle femme, instruisant un jeune américain qui, par son attitude, paroît convaincu de la vérité de nos mystères, & embrasse la croix qu'il adore.

A leur exemple, les prêtres de l'Oratoire, rue Saint-Honoré, voulurent que leur nouveau portail fût décoré d'ouvrages de sa main ; savoir, d'un grouppe de l'Annonciation placé à la hauteur du premier ordre d'architecture, & de deux médaillons au-dessus des portes. Ces sujets d'un *faire* léger & caressé, n'auroient-ils pas produit plus d'harmonie avec la délicatesse de l'ordre corinthien, qu'avec la sévérité du dorique ?

Depuis long-temps le roi de Prusse desiroit d'attirer Adam dans son royaume. Les deux frères de cet artiste ne pouvoient l'ignorer, aussi lui tinrent ils très-secrette l'affaire dont je vais parler. Ce fut, en 1747, que Frédéric manda, pour venir à Berlin, Adam le jeune, avec la qualité de son premier Sculpteur, une pension de 4000 livres, ses ouvrages payés, & 1500 liv. pour son voyage. Le porteur de ces ordres alla chez l'aîné des trois frères demander de la part du roi le jeune Adam. L'aîné fit paroître le cadet récemment arrivé d'Italie, après un séjour de six ans. L'agent se laissa aisément surprendre, & lui montra les offres du roi qui furent promptement acceptées. François (3) (c'est le nom du

(3) François-Gaspard Adam, né à Nancy en 1710, fut

troisième Adam) part donc pour la Prusse; il arrive; la Renommée publie qu'Adam le jeune vient à Berlin, des Prussiens, dont il étoit connu se rendent à la poste pour l'embrasser & le féliciter. Il est aisé de juger de leur surprise à la vue d'un visage inconnu. Nicolas informé de l'affaire quand elle fut ainsi conclue, ne la trouva pas assez avantageuse pour détromper le prince.

Une entreprise importante le dédommagea bientôt de celle que la subtilité de ses frères lui avoit enlevée. Le roi Stanislas de Pologne se proposa de faire élever un mausolée à la reine

élève de son père qui l'envoya à Paris pour se perfectionner. Il s'arrêta d'abord dans le Barrois, occupé de quelques ouvrages qu'on lui proposa. Le fruit de son travail se trouva assez considérable, de sorte qu'au lieu de venir à Paris, il alla trouver ses frères à Rome en 1729. Son aîné l'ayant retiré à l'Académie, lui apprit à travailler le marbre, en restaurant les antiques du cardinal de Polignac. Ses progrès engagèrent son frère, quoiqu'obligé de partir de Rome, à l'y laisser. Il ne vint le rejoindre à Paris qu'en 1733, où il tarda peu à se rendre capable de gagner le premier prix de l'Académie sur un bas-relief représentant Tobie qui rend la vue à son père. En 1742 il alla achever ses études à Rome en qualité de pensionnaire du roi, en revint cinq ans après, & partit pour la Prusse. Sa mort arriva à Paris en 1759.

défunte dans l'église de Bon-Secours, proche Nancy. Nicolas, à qui l'on s'adressa d'abord, se mit à l'ouvrage, persuadé qu'il étoit sans concurrent. Il ignoroit que son frère aîné, & d'autres artistes eussent aussi fait des dessins. Le premier architecte de ce prince les lui porta à Trianon, qu'il habitoit depuis la mort de la reine. Lezinski joignoit à beaucoup de goût pour les arts, le talent de les pratiquer ; il se détermina du premier coup-d'œil pour le dessin de notre artiste. Celui-ci se rendit auprès du roi qui souhaitoit y faire quelques changemens, parce qu'il le trouvoit trop riche. Il fut aisé de le satisfaire ; Adam lui fit sur le champ un dessin plus simple, & lui témoigna que cet ouvrage lui étoit d'autant plus agréable, qu'il devoit orner sa patrie. Le roi lui prit la main d'un air de bonté, en lui disant : *travaillez avec cœur pour votre souveraine.* Il lui demanda ensuite ce que pouvoient valoir les autres dessins ; Adam les estima dix louis, & fit paroître en cette occasion son bon cœur envers son frère, quoiqu'il eût mal agi avec lui. Le roi voulut encore savoir dans quel temps son projet seroit exécuté. Il faut au moins deux ans, répondit Nicolas. Pour satisfaire l'impatience de ce monarque il se mit aussi-tôt à faire

un modèle de la grandeur du marbre, qui a trente pieds de haut sur dix-huit de large, & l'a travaillé avec tous les avantages que donnent les talens, & avec le goût & l'inclination qu'inspire l'amour de la patrie.

Des amateurs, du nombre desquels j'étois, regardoient un jour dans son attelier la figure de la reine; elle leur parut un peu jeune, eu égard à l'âge qu'elle avoit en mourant. Le Sculpteur leur répondit que si l'on ne la trouvoit pas assez âgée en Pologne, il lui seroit aisé de lui donner quelques années, qu'au surplus, il étoit persuadé que, près de jouir du bonheur éternel, Dieu nous rendoit les graces de la jeunesse.

Le prince Ossolinski, grand maître de la maison du roi de Pologne, lui ordonna vers le même temps, pour son tombeau, deux génies tenant ses armes.

En 1749, Adam se rendit à Nancy, & mit en place le mausolée de la reine de Pologne (4). Durant son séjour en cette ville, le père de

(4) Ce mausolée se voit dans le sanctuaire de l'église de Bon-Secours, bâtie par le roi de Pologne: c'est un bel édifice de vingt-deux toises de long sur six environ de large, dont le portail est très-décoré.

Tome II. B b

Menou, supérieur de la maison, que le prince avoit donnée aux Jésuites, lui fit faire en marbre le portrait de sa majesté. Un jour que le roi dînoit dans cette maison, le Sculpteur se plaça vis-à-vis de lui pour tracer des traits qui pussent servir à la perfection de la ressemblance. *Vous avez beau faire, Adam,* lui dit le roi, *vous ne m'attraperez jamais si bien que le père de Menou.* Il n'y avoit en effet presque point de jour que ce Jésuite n'obtînt quelque bienfait du prince.

Le dernier ouvrage d'Adam est le Prométhée, dont l'exécution fut différée par différentes circonstances. Il ne fut exposé au salon qu'en 1763. Ce retardement considérable fut cause qu'il ne parvint que fort tard au grade d'ancien professeur, & qu'il ne passa point par les autres charges de l'Académie. Le roi de Prusse ayant entendu parler de cette figure avec les plus grands éloges, lui en fit offrir 30000 livres, & même plus s'il vouloit la lui vendre. Adam doué d'un parfait désintéressement, & plein d'honneur, répondit à l'agent du prince que ce morceau avoit été fait pour le roi son maître, & qu'il lui appartenoit.

Le roi de Danemarck vint, à la fin de Novembre 1768, visiter les salles de l'Acadé-

mie. Frappé du Prométhée, il demanda si l'auteur étoit vivant. Adam s'avança aussi tôt, & fut présenté à ce monarque qui lui dit : *on a bien raison de vous donner le nom du premier homme, vous vivrez toujours, & votre ouvrage sera immortel.*

Les talens de notre artiste étoient relevés par une simplicité, une droiture & une douceur qui lui ont toujours concilié l'amitié de ses confrères. Il demandoit à Dieu chaque jour de n'être ni le premier ni le dernier dans son art, mais de rester dans un milieu honorable, pour éviter également la jalousie & le mépris. Sa mort arriva, en 1778, à l'âge de soixante quatorze ans ; depuis plusieurs années il avoit perdu la vue. Son frère & lui ont travaillé le marbre avec la plus grande habileté ; on peut justement leur reprocher d'avoir fait en ce genre des tours de force qui ont eu peu d'imitateurs.

Il me reste à parcourir les ouvrages d'Adam. Quoique le mausolée du cardinal de Fleury soit demeuré sans exécution, le génie qui y brille exige qu'on en donne une idée. Son éminence est à genoux sur un tombeau : derrière elle s'élève une pyramide, symbole de sa gloire, au haut de laquelle le génie de la France s'efforce

Bb ij

de retenir le Temps, dont le fable rompu & embrafé annonce la fin des jours du cardinal. L'Equité & le Secret, défignés par une figure debout, à côté du tombeau, s'effrayent de la voir approcher. L'urne renverfée, d'où fort quantité de monnoie, indique fon parfait défintéreffement. La Paix eft confternée de la perte qu'elle a faite. Les talens & les foins que ce cardinal a apportés à l'éducation de Louis XV font marqués par un livre & un caducée. Près de lui, un enfant met une de fes mains fur fa poitrine, & tend l'autre dans celle de la Paix, pour exprimer la bonne foi qui dirigeoit les actions de ce monarque. L'architecture extérieure eft couronnée par une urne cinéraire ornée de guirlandes de cyprès.

Des deux médaillons exécutés en pierre au portail de l'Oratoire, rue Saint-Honoré, le premier repréfente la Nativité; un berger vient adorer N. S. & lui offrir un agneau; S. Jofeph eft en adoration de voir les cieux ouverts. On admire dans le fecond bas-relief l'expreffion touchante de l'anéantiffement du Chrift au jardin des oliviers : le lointain laiffe apercevoir les trois apôtres endormis. Le grouppe de l'Annonciation eft fort gracieux, & peu aifé à traiter.

Au grand portail des Théatins, deux Anges accompagnent les armes de sa majesté.

Dans la cathédrale de Beauvais, le baldaquin du maître autel est du dessin d'Adam, ainsi que le Christ exécuté en bronze, qui est le même que Germain a fait en argent pour le roi de Portugal, d'après le modèle de ce Sculpteur; il a deux pieds de haut, & est représenté baissant la tête, & rendant l'esprit.

Le mausolée de la reine de Pologne se voit près de Nancy. Cette princesse est à genoux sur son tombeau, lorsqu'un ange vient lui annoncer qu'elle touche à l'heureux moment où ses vertus vont être récompensées. Sa foi vive lui fait recevoir, avec un saisissement de joie, ce qu'elle attendoit impatiemment. Le sceptre & la couronne sont sur son tombeau, devant le coussin qui la soutient, pour marquer qu'elle a déjà déposé les marques de sa grandeur. Derrière elle s'élève une pyramide couronnée par une urne cinéraire, d'où pendent des festons de cyprès qui envelopent l'écusson de ses armes. L'aigle de Pologne, sortant de dessous son tombeau, paroît vouloir s'envoler avec elle. Ce monument porte sur un socle soutenu d'un corps d'architecture, dont l'avant-corps est chargé de l'ins-

cription. Les arrière-corps sont ornés des bas-reliefs de la Religion & de la Charité, vertus qui ont principalement brillé dans cette reine.

Adam a fait pour le roi une statue représentant Iris assise sur une nuée au haut de l'arc-en-ciel, laquelle attache ses aîles, & se dispose à exécuter les ordres de Junon. Elle a eu les regards favorables du public: l'exposition de ses parties bien contrastées, le choix avantageux de son action, les graces de sa tête, tout y plait, tout y fait agrément.

Il devoit exécuter pour sa majesté un joli modèle, d'autant plus recommandable, que le sujet en est neuf. C'est Junon qui après avoir fait couper la tête à Argus, en prend les yeux pour embellir la queue de son paon. On fit entendre au ministre que ce groupe seroit bientôt défiguré par la poussière qui se logeroit dans les plumes de cet oiseau.

Il a exprimé aussi dans un autre modèle l'idée de la seconde Eve; elle tient le serpent terrassé sur un globe. Le Sauveur appuyé d'un pied sur celui de sa sainte mère, perce avec le bâton de la croix, la tête du serpent, & lui ôte la pomme fatale pour la donner à la Vierge. Cette victoire annonce au genre humain le salut & la

vie; mais la Vierge qui d'un côté reçoit cette pomme comme médiatrice, montre de l'autre qu'on ne peut y arriver que par la croix de son fils. Ce morceau, exposé au salon en 1742, a fait beaucoup d'honneur à son auteur.

JEAN BAPTISTE PIGALLE (1).

Né à Paris en 1714, cet artiste étoit fils d'un menuisier entrepreneur des bâtimens du roi. Un extrême desir de se former dans la sculpture sur de bons modèles, l'invita à cultiver le génie qu'il crut trouver en lui pour ce bel art. Aidé de cette heureuse disposition, quoique mal secondée par son peu de facilité qui lui fit donner le surnom de Tête de bœuf, il surmonta de grandes difficultés. L'histoire nous apprend que plusieurs artistes supérieurs avoient fait, avant lui, des progrès très-lents; Louis Carrache & le Dominiquin reçurent dans leur jeunesse le même nom que Pigalle.

Le Lorrain fut son maître dès l'âge de sept

(1) Mémoires particuliers.

ans. Il se présenta ensuite chez Lemoyne qui le reçut avec bonté; il touchoit alors à sa vingtième année. Eclairé par son exemple & ses leçons, le jeune artiste voulut aller étudier les arts chez eux, & quelques amis (2) lui offrirent leur bourse. Il partit donc pour l'Italie, toujours occupé d'antiques & de dessin, & fit à Rome des études sérieuses. Qu'on est heureux de voyager avec de telles dispositions! C'est le moyen de s'approprier ces richesses de l'antiquité, si capables de former le goût.

Les Sculpteurs étoient alors dans l'usage de copier en petit les figures antiques de rondebosse, & employoient moins de temps à travailler, qu'ils n'en perdoient à se préparer & à conserver leurs modèles. Pigalle, plus simple dans son procédé, plaçoit les études de ces belles figures sur un fond, selon l'usage de l'Académie qu'il avoit fréquentée avant son départ. Peu content de lui-même, malgré un travail opiniâtre, après avoir passé trois ans à Rome, il reprit la route de Paris.

A Lyon, MM. de Saint-Antoine lui proposèrent d'achever deux figures de marbre qu'un

(2) Entre autres Couston le fils,

ciseau mal-adroit avoit ébauchées. Le marché près d'être conclu éprouva un délai de deux mois que l'artiste employa à faire des portraits avec succès. Cette entreprise lui fut enfin confiée moyennant cinq mille livres. L'esprit rempli des belles choses qu'il avoit vues à Rome, Pigalle reprit courage, & se forma un plan suivi d'occupations. Il n'avoit pas encore vingt-cinq ans & travailloit depuis cinq heures du matin jusqu'à deux : il faisoit ensuite des études d'après nature, qui ne finissoient qu'à onze heures, ayant toujours une lumière sur la tête. Il eut encore occasion de modeler trois Évangélistes en bas-relief pour le dôme des Chartreux. Ces ouvrages l'occupèrent un an & demi, & furent suivis d'une statue de Mercure qu'il termina avant que de venir à Paris. Cette figure n'arriva en cette ville que quatre mois après lui. Il n'eut rien de plus pressé que de la montrer à son maître, qui lui dit, en la voyant, *mon ami, je voudrois l'avoir faite*. Enhardi par cet éloge flatteur, Pigalle la présenta à l'Académie, & y fut agréé.

Plusieurs artistes l'engagèrent à exposer cette figure dans son attelier à l'examen des amateurs. Un jour que quelques personnes étoient venues

pour la voir, un étranger, après l'avoir long-temps considérée, s'écria : *jamais les anciens n'ont rien fait de plus beau.* Pigalle qui, sans se faire connoître, écoutoit les jugemens du public, s'approcha de l'étranger & lui dit : *Monsieur, avez-vous bien étudié les statues des anciens ? Eh monsieur !* lui répondit avec vivacité l'étranger, *avez-vous bien étudié cette figure-là ?*

Quatre ou cinq années passées dans un découragement affreux, un travail forcé depuis l'âge de dix ans, pouvoient lui faire espérer des ouvrages utiles & qui exigeroient des études nécessaires à son avancement. Il reçut d'abord l'ordre d'exécuter son Mercure en marbre ; un Christ en plomb & une Vierge placée aux Invalides le firent connoître du comte d'Argenson. Ce Ministre lui commanda une statue de Louis XV qu'on voit aux Ormes. La marquise de Pompadour qui la vit, demanda pour son château de Belle Vue une figure de ce monarque (3), &

(3) Ce monument fut posé tandis que S. M. étoit à la chasse, ce qui la surprit infiniment, parce qu'elle n'avoit rien vu avant son départ. Elle l'examina avec soin, demanda à Pigalle l'explication des allégories & des médailles qui l'accompagnent, & lui fit beaucoup de complimens.

voulut avoir de la main de l'auteur le grouppe de l'Amour & de l'Amitié, la statue du Silence & son portrait en pied. Un artiste capable de ces ouvrages, ne pouvoit manquer d'occuper une place dans un corps académique qui fait tant d'honneur à la nation depuis son établissement; aussi y fut-il admis en 1744 (4). Il exécuta depuis une figure de Vénus pour accompagner le Mercure; elle ne lui a point ôté sa supériorité, quoiqu'on y trouve des tours charmans, des graces & beaucoup de moëlleux. En 1748 S. M. fit présent au roi de Prusse de ces deux statues. Ce ne fut pas sans regret que les amateurs virent sortir de France le Mercure, figure aussi bien composée que bien dessinée; l'exécution seule laisse quelque chose à y desirer.

Le premier ouvrage public de Pigalle se voit à la façade de Saint Louis du Louvre; il représente trois enfans auxquels le manteau royal sert de fond : l'un tient la couronne d'épines, l'autre les clous, le troisième le sceptre & la main de Justice.

On se ressouvient avec plaisir d'un enfant tenant une cage d'où son oiseau s'est échappé.

(4) Son Mercure en petit est son morceau de réception.

Sa naïveté plût beaucoup, & l'on trouva qu'il n'avoit rien paru dans ce genre de plus vrai. Pour figurer avec cet enfant, Pigalle, sur la fin de sa vie, sculpta une petite fille qui tient un oiseau envolé de sa cage. Il voulut ravoir le premier, & ne l'obtint qu'en le payant plus du double du prix qu'il en avoit reçu.

On peut placer ici son bas-relief de Saint-Germain-des-Prés. Lorsqu'il y travailloit, invité par les Bénédictins de Saint-Denis, il se rendit dans leur maison avec l'intention de connoître les ouvrages de sculpture que renferme leur église. Il y trouva de belles choses ; mais le mausolée du maréchal de Turenne lui parut mesquin & peu digne d'un aussi grand homme. L'enthousiasme le prit, & il s'écria : *Si je traitois un pareil sujet, je représenterois le héros près de descendre dans le tombeau ouvert sous ses pieds, la France le retiendroit pour l'en empêcher, la valeur seroit désignée sous la figure d'Hercule.* Il analysa en un mot le projet qu'il exécuta depuis pour le maréchal de Saxe. Un de ses amis (5) l'écrivit, & le lui montra lorsqu'il fut chargé de cet ouvrage en 1756 : c'est le premier qu'il ait

(5) L'abbé Gougenot.

fait pour le roi ; *il l'auroit entrepris*, difoit-il, *dans la feule vue de fe faire connoître.*

L'auteur y avoit introduit l'Amour éteignant fon flambeau, pour exprimer fes regrets de la mort du maréchal. Le marquis de Marigny fit obferver à Pigalle que ce monument devant être placé dans une églife, il falloit changer cette figure ; celui-ci lui mit donc un cafque fur la tête. Mais lorfque fa deftination fut fixée à Strasbourg, le fculpteur ôta ce cafque & rendit à fa ftatue fon véritable attribut en lui couvrant les yeux d'un bandeau. Par ce changement heureux, elle eft devenue utile, d'inutile qu'elle étoit relativement à la figure d'Hercule. La grande réputation que cet ouvrage acquit à Pigalle, il la foutint par le monument que la ville de Reims réfolut en 1765 d'ériger à la gloire de Louis XV. Lorfque le roi alla voir cet ouvrage, il connoiffoit trop le mérite de l'auteur pour ne pas l'honorer de fon ordre. Ses talens & fes ouvrages parloient pour lui, S. M. crut ne pouvoir fe refufer à une fi rare recommandation ; elle chargea Monfieur le Dauphin de lui faire offrir le cordon de Saint Michel. Pigalle remercia le prince, & juftifia fon refus fur ce que Bouchardon & Lemoyne, fes anciens,

ne l'avoient pas encore. A la mort du premier, Lemoyne préféra à cette marque de distinction une pension plus utile à ses enfans, & alors Pigalle l'accepta.

Un des plus beaux jours de sa vie, & il l'avoua lui-même, fut celui où Bouchardon le désigna pour achever son monument de la place de Louis XV. Dans quelles plus dignes mains le bureau de la Ville auroit-il pu le remettre ? Tel Auguste, après la mort de Virgile, confia à deux beaux-esprits de sa cour la révision de l'Eneïde.

On a dit qu'il n'y avoit pas d'occupation plus brillante pour un orateur, que de célébrer un héros : de même il n'y en a point de plus glorieuse pour un artiste que d'élever un monument à un grand homme. Plein de cette idée, Pigalle va à Ferney pour sculpter le buste de Voltaire. Il le trouve affaissé par l'âge, la tête penchée sur sa poitrine & soufflant des pois. Quelle attitude ! Quel parti le sculpteur en tirera-t-il ? Pigalle désespère de la réussite. Enfin il s'avise de lui demander s'il est l'auteur de la *Pucelle*. A cette question le poëte prend un air riant, & accorde volontiers à l'artiste le plaisir de lui en réciter quelques morceaux. Le modèle

fut promptement achevé, & Pigalle, impatient, partit le lendemain matin sans voir Voltaire.

Il desiroit depuis long-temps de faire une figure à son choix : son intention étoit d'offrir aux jeunes gens un modèle pour l'étude des muscles & de l'anatomie dans le goût de l'Ecorché de Michel Ange. L'occasion s'en présenta bientôt ; une société de gens de lettres lui proposa d'ériger un monument à la mémoire de Voltaire vivant. Il y consentit avec plaisir, pourvu qu'il ne fût pas contraint de le vêtir. On l'en laissa le maître. Il exécuta donc le marbre d'après un modèle vivant, le plus laid, le plus décharné & le plus dégoûtant qu'il fût possible de trouver. Quelques amis lui représentèrent que des voiles heureusement dessinés déroberoient le hideux de cette figure, & ne permettroient aux yeux de s'arrêter que sur une tête tant de fois couronnée. Il fut constamment sourd à leurs raisons & préféra une anatomie savante à une belle statue. Un homme d'esprit fit dans le temps cette épigramme en la voyant.

 Pigal au naturel représente Voltaire,
 Le squelette à la fois offre l'homme & l'auteur.
 L'œil qui le voit sans parure étrangère,
 Est effrayé de sa maigreur.

Le monument que la reconnoissance de la France a élevé au Maréchal de Saxe, étoit achevé depuis bien des années ; ce ne fut qu'en 1776 que notre artiste alla le poser à Strasbourg, dans l'église luthérienne de Saint Thomas. Il commença par examiner la place qu'il devoit occuper, & donna ses soins pour que la chapelle fût éclairée convenablement. Comme il prévit que ces préparatifs seroient longs, il proposa à un ami qui l'avoit accompagné de se rendre à Berlin pour saluer S. M. & revoir son Mercure & sa Vénus. Ils y arrivèrent la veille du jour que le grand Duc de Russie & la princesse de Wirtemberg, destinée en mariage à ce Prince, dévoient partir pour la Russie : le roi de Prusse leur donnoit un grand souper. Pigalle & son ami restèrent à l'entrée de la salle avec une foule de spectateurs. Le roi l'ayant distingué, comme étranger, donna ordre de le laisser entrer, & demanda le nom de ce François : *dites au roi*, répondit l'ami, *que c'est l'auteur du Mercure.* Le prince avoit alors à se plaindre d'un article que le directeur du Journal qui porte ce nom, y avoit inséré. Cette équivoque de nom détourna sa pensée de l'artiste qu'il auroit comblé de bontés & de présens. L'indifférence dédai-

gneuse

gneuse du prince mortifia Pigalle ; il seroit parti sur le champ, s'il n'eût pas voulu voir son Mercure & sa Vénus placés à Postdam. Le lendemain il s'y rendit. Après avoir examiné le premier : *Je serois très-fâché*, dit-il, *si je n'avois pas fait mieux depuis*. Le soir même il retourna à Berlin & partit de grand matin pour Dresde. Dès que le roi fut informé de la méprise qu'il avoit faite, il ordonna à l'abbé Perneti, son bibliothécaire, de témoigner à Pigalle par écrit le chagrin de S M d'avoir été mal instruite.

A son retour à Paris, en 1780, le tombeau du comte d'Harcourt lui fut proposé : il l'accepta *dans l'intention*, disoit-il, *de consommer sa carrière & de terminer ses travaux*. La comtesse voulut qu'il rendît de la manière la plus hideuse un sujet déjà triste par lui-même. Pigalle fit plusieurs modèles qui ne la satisfirent point ; à la fin elle se décida pour celui qu'il a suivi, & qu'elle trouvoit encore trop gai, quoiqu'effrayant & repoussant.

Le dernier ouvrage de notre artiste est une jeune fille qui se tire une épine du pied ; figure aussi belle que bien composée ; la finesse des contours & le travail du marbre annoncent un artiste consommé dans son art.

Tome II. C c

Pigalle a fait auſſi pluſieurs portraits en marbre & en bronze de la plus grande beauté & d'une très-parfaite reſſemblance, tels que ceux de Diderot, de l'abbé Raynal, de MM. Maloët & Perronet, de l'abbé Gougenot ſon ami, auquel il érigea à ſes frais un petit tombeau en marbre & en bronze dans l'égliſe des cordeliers.

Ce fameux artiſte ne tenoit pas de la nature les diſpoſitions néceſſaires pour les beaux-arts; il les devoit à une étude opiniâtre de ce qu'il y a de plus exquis dans les ouvrages des célèbres Sculpteurs Italiens & François. Il avoit moins d'eſprit que de talent, moins d'étendue que de juſteſſe dans les idées; ſon goût de deſſin, ſans être libre & grand, eſt pur & ſage, ſimple & vrai, ſans être maniéré. Si l'on ne peut l'aſſocier aux hommes de génie, on le placera volontiers parmi les artiſtes qui ont fait honneur à l'Ecole Françoiſe.

Il étoit connu pour avoir l'ame noble, grande & généreuſe, beaucoup de probité, un attachement inviolable à ſes amis & à ſa famille; il l'a bien fait voir en épouſant, dans un âge déjà avancé, ſa nièce dont il n'a point eu d'enfans. Après ſon travail, il ſe plaiſoit à vivre avec ſes amis, leur entretien le délaſſoit agréa-

blement des fatigues inséparables de sa profession. On pourroit citer bien des traits de la noblesse de ses procédés, qui alloient quelquefois jusqu'à emprunter de l'argent à intérêt, dans le dessein d'obliger. Une femme vient lui demander cent écus : *je ne les ai pas*, lui dit-il, *mais revenez demain, je vous les prêterai*. Cette femme s'en retourne : Pigalle songe que son besoin peut être très-pressant, il court après elle & la force d'accepter une boîte de cent louis, *portez-la*, ajoute-t-il ; *au mont de piété, on vous donnera cent écus, & vous m'apporterez la reconnoissance*. La femme revient le lendemain & lui avoue qu'elle a pris 600 liv. Pigalle envoie chercher sa boîte, & n'a jamais entendu parler de cette dette.

Une rare modestie ornoit ses talens, & lui persuadoit qu'il étoit très-loin des grands maîtres, & plus encore de la nature, dont peu d'artistes ont aussi-bien approché. Cher aux arts, à sa famille & à ses amis, il est mort en 1785, étant recteur & chancelier de l'Académie.

Parmi ses élèves on distingue M. Mouchy, professeur de l'Académie, son neveu & beaufrère, Moëtte, académicien, le Brun, Bocquet & Dupré qui a fait une partie des figures de

l'hôtel de la monnoie, & a beaucoup travaillé à Sainte Geneviève. Dans cette églife ce jeune homme tombe d'un échaffaud & fe caffe le bras & la cuiffe. Pigalle défefpéré de cet accident, fe hâte de lui fournir tous les fecours nécef-faires. Il penfe enfuite qu'il va être bien long-temps incapable de travailler : il pourvoit à fa fubfiftance & à celle d'une famille défolée, & l'Académie, à fa prière, l'agrée quoique dans fon lit.

Il me refte à donner une idée des ouvrages de Pigalle. Je commence par le maufolée du maréchal de Saxe, la plus grande compofition en fculpture qui exifte. Au milieu d'un trophée militaire ce héros eft repréfenté debout, couronné de laurier & tenant le bâton de maréchal. Plus bas la Mort enveloppée d'un linceul, tient un clepfydre d'une main, & de l'autre ouvre le tombeau où elle femble inviter ce grand homme à defcendre. Une belle femme défigne la France qui s'empreffe de le retenir, & tâche de repouffer la Mort qu'elle regarde avec horreur. Derrière elle eft un faifceau d'étendards & de drapeaux, près duquel l'Amour regarde en pleurant le héros qu'il va perdre. De l'autre côté, fur des drapeaux & des lances brifées on voit un aigle & un

léopard renversés, & un lion qui s'éloigne en rugissant, caractère symbolique des nations dont le maréchal a triomphé, c'est à-dire, l'Empire, l'Angleterre & la Hollande. Au-dessous de ce grouppe, Hercule appuyé sur sa massue, paroît absorbé dans la douleur. Cette belle figure exprime la valeur, la force & le courage du héros.

La statue pédestre de Louis XV, placée à Reims, est en bronze & a dix pieds de haut. Sur les gradins de son piédestal exécuté en marbre, on voit la figure de la Ville personnifiée, & celle du commerce sous l'emblême d'un citoyen entouré de sacs d'argent tout ouverts, & qui jouit de la plus grande tranquillité. Cette figure sous laquelle le Sculpteur s'est représenté, est un chef-d'œuvre d'exécution.

Aux Petits-Pères des Victoires on voit dans la croisée de leur église une statue en marbre de huit pieds de haut, représentant Saint Augustin qui tient sur la main gauche un volume de ses ouvrages, & qui de la droite l'offre au seigneur.

Dans le jardin du palais Bourbon l'Union de l'amour & de l'amitié: c'est le grouppe qui avoit été fait pour la marquise de Pompadour.

A la chapelle de la Vierge à Saint Sulpice une statue de la Sainte en marbre, de sept pieds de proportion.

A l'abbaye de Saint Germain-des-Prés, dans la chapelle de Saint Maur, ce Saint est représenté dans un grand bas-relief porté sur des nuages & soutenu par des anges.

La Chapelle d'Harcourt à Notre-Dame renferme le tombeau du comte de ce nom, composé de quatre grandes figures, le comte & la comtesse d'Harcourt, l'Ange tutélaire qui présidoit à leur destinée, & la Mort. L'Ange lève d'une main la pierre du tombeau où le comte est renfermé, de l'autre il tient un flambeau pour le rappeler à la vie. Le comte ranimé à la chaleur de ce flambeau, se débarrasse de son linceul, se soutient sur son tombeau & tend une foible main à son épouse. La comtesse s'avance vers lui, mais la Mort placée derrière le comte, se montre à elle & lui présente son sable; elle l'avertit que son dernier moment est arrivé. Alors la comtesse franchit les marches du tombeau, foule avec précipitation les drapeaux dont elle est environnée, & s'empresse de se réunir au comte. Elle exprime par son attitude & ses regards, que l'instant de cette

réunion est le comble de ses desirs & le moment de son bonheur. L'Ange alors éteint son flambeau. Cette production est une des plus foibles de notre artiste : il y a cependant des beautés dans la partie supérieure de l'hymen & des vérités de sentiment dans la figure du comte.

La porte de la chapelle des Enfans-trouvés près Notre-Dame, est surmontée d'un bas-relief où l'on voit des grouppes d'enfans couchés & exposés.

Le tombeau de Jean Paris de Montmartel à Brunoy devoit être orné d'une Vertu qui répand des fleurs sur une urne double, & d'un Enfant en pleurs.

GUILLAUME COUSTOU (1).

LE père de cet artiste, né à Paris en 1716, étoit Guillaume Coustou, Sculpteur du roi, dont nous avons parlé. Loin de se prévaloir de la célébrité de ses aïeux pour en jouir paisible-

(1) Mém. de la famille. Journ. de Paris 1777, n°. 198. Lettre de M. Goys, Sculpteur du roi, sur Coustou, insérée dans le Mercure de France au mois de Septembre 1777.

ment, il la regarda au contraire comme une espèce d'affiliation avec les arts qu'il devoit cultiver par reconnoissance. Il gagna le premier prix de Sculpture en 1735, & partit la même année pour aller à Rome. A son retour, en 1740, sa principale occupation fut de travailler aux grouppes des chevaux qu'il alla poser, cinq années après, à l'abreuvoir de Marly, durant la maladie de son père.

L'Académie s'étoit empressée de le recevoir en 1742. Son morceau de réception est Vulcain appuyé sur une enclume, en attitude de recevoir les ordres de Vénus pour forger les armes d'Énée. L'année suivante cette compagnie le nomma adjoint à professeur; professeur, en 1746; adjoint à recteur, en 1765; recteur, en 1770; & trésorier, en 1774.

Il faut joindre à ces marques de distinction, celle que le roi lui accorda par un brevet daté du 20 Mai 1764, pour lui confier la garde des Sculptures modernes déposées au Louvre dans la salle des Antiques.

Immédiatement après sa réception, Coustou fut chargé de faire, pour le maître autel de l'église que les Jésuites avoient à Bordeaux, l'Apothéose de S. François-Xavier, figure de

sept pieds de proportion élevée sur un nuage, & portée par des Anges, dont un, placé sur le devant, tient une couronne de fleurs. Les nuées grouppent avec le tabernacle décoré d'ornemens de bon goût, & distribués avec une sage économie. L'envie de se faire connoître engagea Coustou à sculpter ce morceau en marbre, au même prix dont il étoit convenu pour l'exécuter en pierre de Tonnère.

Dans ce premier ouvrage il se montra capable de s'élever à la gloire de ses aïeux. Des succès soutenus ont depuis justifié cette favorable opinion. Il fut néanmoins un temps considérable sans être employé, & sans penser qu'on pût en cela lui faire une injustice. Il laissoit, en quelque sorte, mûrir son génie, & méditoit, pour ainsi dire, les grandes règles de l'art dans la retraite, fort éloigné d'aller au devant des graces, & d'envier celles accordées aux sollicitations ou au mérite de ses confrères. Ce fut la marquise de Pompadour, pour le château de laquelle il avoit fait un fronton à Belle-vue, qui lui procura le seul ouvrage qu'il ait eu pendant dix à douze ans ; je veux parler d'une figure d'Apollon placée dans un bosquet de ce jardin.

Durant ce long intervalle, Coustou s'occupa

de différens modèles ; un entre autres lui fit beaucoup d'honneur à une exposition du Louvre. Ce modèle représentoit le satyre Marsyas, montrant à jouer de la flûte à un jeune homme. Notre artiste a toujours regretté de ne l'avoir pas exécuté pour le roi, & Pigalle le regardoit comme une des meilleures productions de son ami.

Il étoit réservé à un des plus grands rois de ce siècle de faire naître, en 1764, une occasion qui mît le sceau à la réputation de Coustou. Le roi de Prusse avoit placé, dans la galerie de son palais à Berlin, plusieurs statues faites par des artistes françois, il ordonna à Coustou celles de Mars & de Vénus. L'honneur de travailler pour un monarque également distingué, comme César, par la gloire des combats & par celles de les écrire, éleva le génie de l'artiste qui traça l'idée de son Mars d'après celle que l'Europe s'étoit faite de ce prince. A l'égard de la Vénus, il lui donna cette grace & cette douce mollesse des formes élégantes & senties qui la caractérisent.

Le marquis de Marigny, directeur des bâtimens du Roi, extrêmement content de ces ouvrages, saisit l'occasion de mettre dans tout leur jour les talens de Coustou. La première qui

se présenta fut l'entreprise du mausolée de monsieur & de madame la Dauphine. Il falloit que le sujet allégorique indiquât en même temps la présence du prince inhumé, & le desir qu'avoit marqué la princesse d'être réunie à son époux. Pour remplir ces vues, Coustou imagina de représenter le Temps couvrant d'un voile funéraire l'urne de M. le Dauphin, & de laisser l'autre ouverte. Cette idée allégorique eut la préférence sur plusieurs autres non moins ingénieuses. Madame la Dauphine étant décédée avant l'entière exécution de ce monument, le Sculpteur a couvert la seconde urne. Il en commença le modèle en 1766, & ne négligea rien de ce qui dépendoit de lui pour répondre à la confiance du directeur des bâtimens. Durant le cours de cet ouvrage, le marquis de Marigny lui donna une nouvelle preuve de sa confiance, en lui procurant la statue de Louis XV que sa majesté lui avoit permis de placer à Menars. Coustou l'y fit poser en 1775, & dès ce moment il ne pensa plus qu'à mettre la dernière main au monument par lequel il a si glorieusement terminé sa carrière.

Attaqué d'une maladie qui le minoit depuis long-temps, & qui ne se déclara qu'à la fin de

1776, Couſtou n'eut pas la conſolation de voir aſſemblé & monté ce dernier ouvrage. M. le comte d'Angivilliers prévit avec douleur la perte dont les arts étoient menacés. Il crut donc devoir hâter le moment de la récompenſe deſtinée aux travaux de cet habile artiſte. Il demanda pour lui au Roi le cordon de S. Michel, avec la permiſſion de le porter avant ſa réception. Couſtou le reçut de ſes mains en préſence de l'Empereur, qui lui témoigna toute la ſatisfaction que lui avoit procurée la vue de ſon ouvrage, & accompagna cette marque de bonté, des complimens les plus flatteurs ſur la grace qu'il venoit d'obtenir. Couſtou fut ſi ſenſible à cette honorable diſtinction, qu'elle ſembla pour quelques jours le rappeler à la vie; mais bientôt le mal reprenant le deſſus, il y ſuccomba le 13 Juillet 1777, âgé de ſoixante-un ans, généralement regretté de ſa famille & de ſes amis.

Cet artiſte a vécu dans le célibat. Il a laiſſé pour héritiers deux ſœurs & un frère, architecte du Roi, & inſpecteur de ſes bâtimens. M. le comte d'Angivilliers a récompenſé les talens héréditaires dans ſa famille, en obtenant pour lui le cordon de S. Michel, dont ſon frère avoit joui ſi peu de temps.

Parmi les ouvrages de Couſtou, il faut placer le bas-relief en bronze de la Viſitation, qu'on voit dans la chapelle du Roi à Verſailles, à l'autel de la Vierge; à S. Roch, la figure en pierre de ce ſaint dans la croiſée; le bas-relief du fronton de ſainte Génevieve, repréſentant une croix rayonnante adorée par des Anges & des Chérubins, & à Belle-vue une Galathée ſur les eaux.

Le chœur de la cathédrale de Sens offre un tombeau (2) deſtiné à réunir deux époux qu'une égale tendreſſe avoit unis durant leur vie. Du côté qui fait face à l'autel, la Religion poſe ſur leurs urnes cinéraires une couronne d'étoiles, ſymbole des récompenſes céleſtes, deſtinées aux vertus chrétiennes dont ces auguſtes époux ont été les modèles. A côté de la Religion paroît l'Immortalité tenant le cercle & le laurier qui ſont ſes attributs. Le regret cauſé par la mort du prince, la ſatisfaction d'enrichir ſon tombeau du trophée de ſes vertus morales, forment ſur ſon viſage une expreſſion compliquée très-inté-

(2) Mauſolée de feu M. le Dauphin & de feue madame la Dauphine; Deſcription pittoreſque par M. Dandré Bardon, 1777.

ressante. La balance de la Justice, le miroir de la Prudence, le lis de la Candeur enlacés dans les branches du palmier, sont les matériaux du trophée. Les deux figures de ce premier grouppe sont liées par la médiation du génie des sciences & des arts dont ce prince faisoit ses amusemens. Pénétré de la plus vive consternation, il essuie d'une main ses larmes, & de l'autre tient un compas pour mesurer le globe céleste qui lui sert de soutien.

Dans le second grouppe placé en face de la nef, paroît le Temps; sa taille est d'une belle proportion, ses formes sont élégantes, ses chairs ont la fermeté de celles d'un bel homme : il développe sur l'urne de la Dauphine le voile funéraire déjà étendu sur celle du Dauphin, mort le premier. Le Temps s'élève sur les débris d'une superbe architecture, parmi lesquels un riche carquois est confondu. L'Amour conjugal environné des cinq brillantes étoiles que le ciel a conservées pour le bonheur de la France, est à la gauche du Temps. Il tient son flambeau éteint & regarde avec douleur un enfant qui brise les chaînons d'une chaîne entrelacée de fleurs, symbole de l'hymen.

Coustou étoit né avec cette candeur & cette

tranquillité qui annoncent le repos d'une ame honnête. Ses ouvrages indiquent un homme familiarisé avec les grands modèles & nourri de bonnes études faites en Italie. On y trouve la correction & souvent la fermeté heureusement unies à la grace. Son talent supérieur doit d'autant plus étonner, que son seul génie l'a élevé où sa réputation l'attendoit.

Fin du second volume.

TABLE
DES NOMS
DES SCULPTEURS,
Dont les Vies se trouvent dans ce volume.

ITALIENS.

Propertia de Rossi,	pages 1.
Le Donatelle,	5.
Jean-François Rustici,	19.
Baccio Bandinelli,	25.
Daniel Ricciarelli,	40.
Guillaume de la Porte,	45.
Alexandre Algarde,	60.
Antoine Raggi,	75.
Dominique Guidi,	79.
Jean-Baptiste Tubi,	82.
Camille Rusconi,	85.
Angelo de Rossi,	92.

ANGLOIS.

Grinling Gibbons,	97.

L'HOLLANDOIS.

TABLE

HOLLANDOIS.

Martin Vanden-Bogaert, dit des Jardins, 103.

FLAMAND.

François du Quesnoi, dit François Flamand *, 49.

FRANÇOIS.

Jean Gougeon,	109.
Germain Pilon,	115.
Jean de Bologna,	120.
Simon Guillain,	137.
Jacques Sarazin,	145.
François & Michel Anguier,	159
Louis Leranbert,	172.
Jean Théodon,	179.
Pierre-Paul Puget,	181.
Gaspard & Balthasar Marsy,	202.
François Girardon,	209.
Antoine Coysevox,	234.
Corneille Vancleve,	246.
Pierre Francaville,	253.
Pierre le Pautre,	264.
Pierre le Gros,	267.

* Mis mal à propos avec les Italiens.

TABLE

Nicolas Coustou,	276.
Robert le Lorrain,	289.
Guillaume Coustou,	302.
François du Mont,	313.
Edme Bouchardon,	317.
Lambert-Sigisbert Adam,	339.
Jean-Baptiste Lemoyne,	352.
Nicolas-Sebastien Adam,	376.
René-Michel Slodtz,	367.
Jean-Baptiste Pigalle,	391.
Guillaume Coustou,	407.

Autres Sculpteurs dont il est fait mention dans la Vie de leurs Maîtres.

Simon Donatelle,	17.
Pierre Tacca,	133.
Etienne le Hongre,	158.
Thomas Regnauldin,	171.
Marc Chabry,	200.
Anselme Flamen,	209.
Pierre Granier,	232.
René Fremin,	232.
René Charpentier,	234.
François Coudray,	241.
Jean Thierry,	242.

AUGUSTIN CAYOT,	252.
L'AMOUREUX,	285.
JACQUES BOUSSEAU,	286
CLAUDE FRANCIN,	311.
JACQUES-FRANÇOIS-JOSEPH SALY,	311.
LOUIS GUYARD.	328.
LOUIS-CLAUDE VASSÉ,	329.

Fin de la Table.

ERRATA du second Volume.

PAGE 223, *lig.* 10. Il tient un de ses ouvrages, *changez ainsi cette phrase*; & de la gauche il offre à J. C. un de ses ouvrages de piété, qu'il a remis entre les mains de la Religion, dont il est soutenu.

— 248, *lig.* 23, à S. Benoît un petit monument, *effacez tout l'alinea*; l'ouvrage annoncé n'étant pas de Vancleve.

— 284, *lig.* dernière, Coustou vécut dans le célibat, *lis.* Coustou fut marié, mais il ne vécut pas avec sa femme.

— 315, *lig.* 6, 1731, *lis.* 1721.

— 346, *lig.* 12, n'auroient, *lis.* n'auront.

EXTRAIT des Regiſtres de l'Académie Royale de Peinture & de Sculpture, du trente Décembre mil ſept cent quatre-vingt-ſix.

M. d'Argenville, Conſeiller-Maître honoraire de la Chambre des Comptes, ayant demandé, à la Compagnie, des Examinateurs d'un Manuſcrit, dont il eſt l'Auteur, intitulé : *la Vie des Sculpteurs,* MM. les Commiſſaires ont dit, après avoir ſoigneuſement pris connoiſſance du Manuſcrit de M. d'Argenville, ſur la Vie des Sculpteurs, nous avons fait quelques légères obſervations, que nous avons cru pouvoir nous permettre de communiquer à cet Auteur eſtimable, & de qui nous ne pouvons que louer le zèle & le travail. Extrait dudit rapport ſera donné à M. d'Argenville par le Secrétaire.

Certifié conforme à l'original, mêmes jour & an que deſſus. RENOU, *Secrétaire Adjoint de l'Académie Royale de Peinture & Sculpture.*

APPROBATION.

J'AI lu par ordre de Monseigneur le Garde des Sceaux, un Manuscrit, intitulé, *Vies des fameux Architectes & Sculpteurs, depuis la renaissance des Arts, avec la Description de leurs Ouvrages.* On doit savoir gré à l'Auteur, dont le nom est déjà cher aux Artistes, d'avoir employé tous les momens de loisir que lui ont laissés les fonctions de la Magistrature, aux longues recherches auxquelles il a fallu qu'il se livrât, pour rassembler des détails très-intéressans pour ceux qui exercent & qui aiment les Arts ; & je crois que l'impression de cet Ouvrage sera aussi utile qu'agréable. A Paris, le 5 Mai 1785.

GUILLAUMOT.

PRIVILEGE DU ROI.

LOUIS, par la grace de Dieu, Roi de France & de Navarre : A nos amés & féaux Conseillers, les Gens tenans nos Cours de Parlement, Maîtres des Requêtes ordinaires de notre Hôtel, Grand Conseil, Prévôt de Paris, Baillis, Sénéchaux, leurs Lieutenans Civils, & autres nos Justiciers qu'il appartiendra : SALUT. Notre amé le Sieur DESALLIER D'ARGENVILLE, Nous a fait exposer qu'il desireroit faire imprimer & donner au Public, *la Vie des plus fameux Architectes & Sculpteurs, &c.* s'il Nous plaisoit lui accorder nos Lettres de Privilége pour ce nécessaires. A CES CAUSES, voulant favorablement traiter l'Exposant, Nous lui avons permis & permettons par ces Présentes, de faire imprimer ledit Ouvrage autant de fois que bon lui semblera, & de le vendre, faire vendre & débiter par-tout notre Royaume ; voulons qu'il jouisse de l'effet du présent Privilége, pour lui & ses hoirs, à perpétuité, pourvu qu'il ne le retrocède à personne ; & si cependant il jugeoit à propos d'en faire une cession, l'Acte qui la contiendra sera enregistré en la Chambre Syndicale de Paris, à peine de nullité, tant du Privilége que de la Cession ; & alors, par le fait seul de la Cession enregistrée, la durée du

préfent Privilége fera réduite à celle de la vie de l'Expofant, ou à celle de dix années, à compter de ce jour, fi l'Expofant décède avant l'expiration defdites dix années, le tout conformément aux articles IV & V de l'Arrêt du Confeil du 30 Août 1777, portant réglement fur la durée des Priviléges en Librairie. Faifons défenfes à tous Imprimeurs, Libraires, & autres perfonnes, de quelque qualité & condition qu'elles foient, d'en introduire d'impreffion étrangère dans aucun lieu de notre obéiffance ; comme auffi d'imprimer ou faire imprimer, vendre, faire vendre, débiter, ni contrefaire ledit Ouvrage, fous quelque prétexte que ce puiffe être, fans la permiffion expreffe & par écrit dudit Expofant, ou de celui qui le repréfentera, à peine de faifie & de confifcation des Exemplaires contrefaits, de fix mille livres d'amende, qui ne pourra être modérée pour la première fois, de pareille amende & de déchéance d'état en cas de récidive, & de tous dépens, dommages & intérêts, conformément à l'Arrêt du Confeil du 30 Août 1777, concernant les contrefaçons ; à la charge que ces Préfentes feront enregiftrées tout au long fur le Regiftre de la Communauté des Imprimeurs & Libraires de Paris, dans trois mois de la date d'icelle; que l'impreffion dudit Ouvrage fera faite dans notre Royaume & non ailleurs, en beau papier & beaux caracteres, conformément aux Réglemens de la Librairie, à peine de déchéance du préfent Privilége ; qu'avant de l'expofer en vente, le Manufcrit qui aura fervi de copie à l'impreffion dudit Ouvrage, fera remis dans le même état où l'approbation y aura été donnée, ès mains de notre très-cher & féal Chevalier, Garde des Sceaux de France, le Sieur HUE DE MIROMESNIL, Commandeur de nos Ordres; qu'il en fera enfuite remis deux Exemplaires dans notre Bibliothèque publique, un dans celle de notre Château du Louvre, un dans celle de notre très-cher & féal Chevalier, Chancelier de France, le Sieur DE MAUPEOU, & un dans celle dudit Sieur HUE DE MIROMESNIL: le tout à peine de nullité des Préfentes. Du contenu defquelles vous mandons & enjoignons de faire jouir ledit Expofant & fes hoirs, pleinement & paifiblement, fans fouffrir qu'il leur foit fait aucun trouble ou empêchement ; voulons que la copie des Préfentes, qui fera imprimée tout au long, au commencement

ou à la fin dudit Ouvrage, soit tenue pour dûment signifiée, & qu'aux copies collationnées par l'un de nos amés & féaux Conseillers-Secrétaires, foi soit ajoutée comme à l'original. Commandons au premier notre Huissier ou Sergent sur ce requis, de faire, pour l'exécution d'icelles, tous actes requis & nécessaires, sans demander autre permission, & nonobstant clameur de haro, charte normande & lettres à ce contraires. CAR tel est notre plaisir. DONNÉ à Paris, le vingt-sixieme jour du mois d'Avril, l'an de grace mil sept cent quatre-vingt-six, & de notre règne le douzième. Par le Roi en son Conseil, LE BEGUE.

Regiſtré ſur le Regiſtre XXII de la Chambre Royale & Syndicale des Libraires & Imprimeurs de Paris, n°. 287, fol. 543 ; conformément aux diſpoſitions énoncées dans le préſent Privilège ; & à la charge de remettre à ladite Chambre les neuf Exemplaires preſcrits par l'Arrêt du Conſeil du 16 Avril 1785. A Paris, ce 28 Avril 1786. DE CLERC, Syndic.

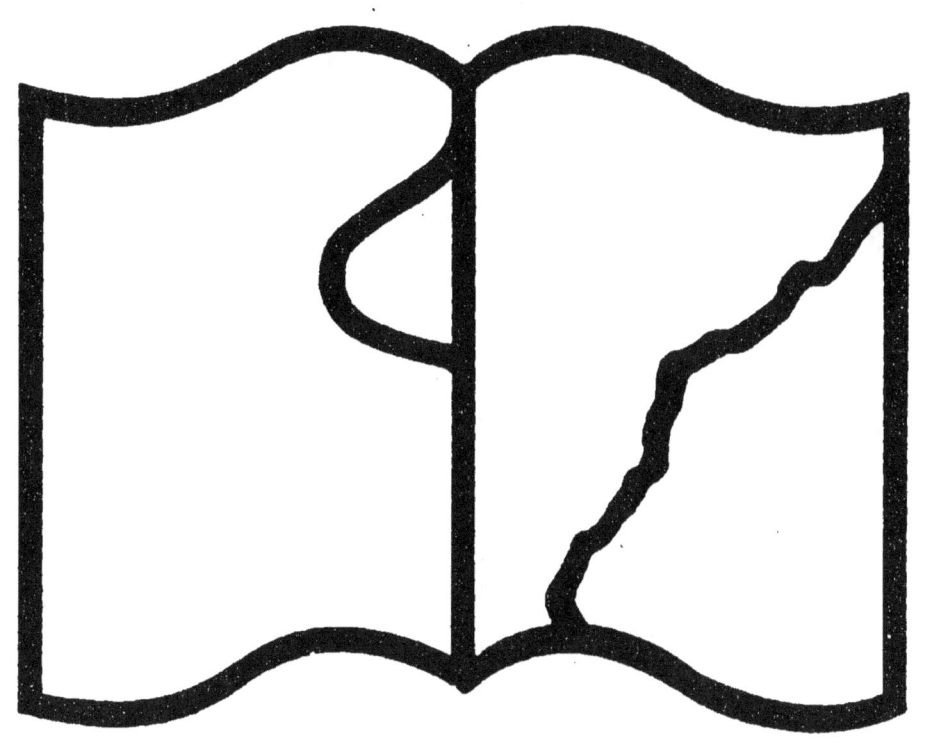

Texte détérioré — reliure défectueuse

NF Z 43-120-11

www.ingramcontent.com/pod-product-compliance
Lightning Source LLC
Chambersburg PA
CBHW051347220526
45469CB00001B/148